디자인 현상과 이슈
지난해
2021

언젠가 작고하신 민철홍❶ 선생님으로부터 "최근의 일일수록
더 기억이 나지 않는다"라는 말을 들은 적이 있다. 당시에는 그
말의 의미를 알지 못했다. 아마도 어려서 그랬을 것이다. 그런데
최근 그때 선생님의 이야기가 나름의 의밋값을 가지며 뚜렷한
모습으로 다가오는 걸 느낀다. 아마도 나이가 들어간다는 증거일
것이다.

　　기억의 강도가 현재에 가까워질수록 약해진다는 것은
아이러니가 아닐 수 없다. 그런데 이 아이러니는 개인의
차원에서만 경험되는 것일까? 사실 역사의 차원에서도 그와
유사한 현상을 발견할 수 있다. 2020년 DDP디자인뮤지엄
주관으로 열린 〈행복의 기호들〉 전시를 준비할 때의 일이다.

세상에 쉬운 일이 없다고 하지만, 〈행복의 기호들〉은 특히
어려움이 많은 전시였다. 코로나로 인해 전시 형식이 온라인으로
바뀐 것도 그중 하나였지만, 전시품과 관련 자료를 찾는
과정에서의 어려움도 빼놓을 수 없을 것이다. 현재에 가까운
과거일수록 보존과 정리가 안 되어 있는 현실은 당혹스러움을
느끼기에 충분했다. 그즈음 진행하고 있던 국립디자인박물관
연구 과정에서도 같은 이유로 같은 당혹스러움을 느꼈다. 기묘한
망각력은 그렇게 개인뿐만 아니라 역사의 차원에서도 강력하게
작동하며 현재에 가까운 과거를 흐리게 하고 있는 것이다.

사건은 의미의 그물에 엮여 있을 때 기억의 과정으로 건져
올릴 수 있다. 현재에 가까운 과거일수록 망각되기 쉬운 것은
그것이 의미의 그물로 엮여 있지 않기 때문일 것이다. 이런
인식이 뭔가를 해야 하겠다는 생각을 하도록 했다. 가까운 과거가
망각의 안개에 휩싸이기 전에 기록하고 의미화하고 정리해
보자는, 어쩌면 그런 단순한 생각에서 『지난해』 프로젝트는
시작되었다.

그렇다면 왜 지난해인가?
지난해는 지금 불러들일 수 있는 가장 가까운 과거의
이름이다. 그것은 사건들이 역사적으로 의미와 가치를 부여받지
못한 채로 부유하는 시간의 이름이다. 하지만 동시에 날것들이
풍요롭게 요동치는 시간의 이름이기도 하다. 지난해라는 시간
속에는 명멸하는 사건들, 사건이라는 이름을 가지지 못한 사건들,
역사 속에서 의미의 별자리에 배치되지 못한 사건들이 반짝이고
있다. 그 사건의 별들은 망각으로부터의 구원을 기다리고 있다.

우리는 망각이 사건들을 지배하기 전에, 시간이 사건들을
왜곡시키기 전에, 그 사건들의 사건성을 기록하고 싶었다.

그 기록은 역사 이전의 역사다. 지난해를 더듬으며 벌이는 이 기록의 놀이는 완성된 한 폭의 그림이라기보다는 아직 그려지지 않은, 하지만 도래할 그림의 스케치에 가깝다. 서로 다른 밝기로 반짝이는 사건의 점들과 아직 숙성되지 않은 의미의 선분들로 이루어진 스케치![2]

이 책은 크게 다섯 개 장으로 구성되어 있다. keynote에서는 열 개의 에세이가 지난해의 현상과 이슈를 의미망으로 엮어내고 있다. pins는 일종의 이미지 에세이로, 지난해의 장면들을 몽타주 형식으로 배치하였다. tape는 2021년의 디자이너를 선정하여 진행한 인터뷰를 담고 있다. index에서는 지난해 발생한 디자인문화 관련 사건들을 목록화하여 월별로 제시하였다. clips의 리스트는 에세이에서 다루어진 사건들을 중심으로 도출한 것인데, 해당 내용과 관련된 이야기들을 여러 매체에서 추출하여 배치해 놓았다.

어느덧 10월이다. 그렇게 또 한 해가 끝을 향해 가고 있다. 문득 한 해가 참 짧다는 생각이 든다.

만든 이들을 대표하여 오창섭

[1] 민철홍 (1933~2020): 한국 산업 디자인의 선구자로 1963년부터 35년간 서울대학교에서 디자인을 가르쳤다.

[2] 메타디자인연구실 외. 『지난해 2020』. 에이치비프레스. 2021. pp.5~6

차례

keynote

여기 10편의 에세이가 있다. '간접적 여행', '동물 가족', '손때 타기
싫은 책들', '큐레이션 충동', '보이게 열일하라!', '확장하는 성수',
'에스프레소 바: 작고, 불편하고, 낯선', '터지는 팝업숍', '공간,
언제까지 이렇게까지', '식물이라는 감각'. 이 에세이의 제목들은
메타디자인연구실에서 리서치를 통해 도출한 것으로, 2021년
디자인과 디자인문화의 특징이 무엇인지를 연상케 한다. 이 제목을
토대로 10명의 필자는 자신의 관점에 따라 나름의 서사를 써 내려갔다.
그 결과 내용을 가진 10개의 별자리가 만들어졌다. 물론 여기에
등장하는 별자리들은 지난해 사건의 별들로 그릴 수 있는 별자리의
전부는 아니다. 별자리는 사건의 층위가 아닌 의미의 층위에서
그려지는 것이고, 따라서 임의적이고 임시적이며 부분적이다. 하지만
이러한 작업을 통해 2021년에 두드러진 현상과 사건들의 의미와
가치를 어렴풋이 엿볼 수는 있을 것이다. 의미와 가치는 관계적
개념이다. 그것들은 서로 이질적이고 양립 불가능한 사건들이 서로
만나고 충돌하고 소통하는 과정에 형태를 드러낸다. 별자리를 그리는
시선이 대문자 디자인 외부의 다양한 사건들과 함께 이야기되는 것은
그 때문이다.

입을 다물고 코로 숨을 살짝 들이쉬고 호흡을 멈춘다. 양팔을 곧게 펴 머리 위로 뻗고 두 다리로 뒷벽을 차며 속으로 하나, 둘, 셋을 센다. 순간 오르는 심박수. 손끝부터 팔, 머리, 몸뚱이가 차례로 빠져 들어간다. 완전히 다른 세계로 진입했다. 물속이다.

난생처음으로 수영을 배우며 나는 여행을 떠올렸다. 고작 집에서 10분 정도 자전거 타고 가는 동네 수영장이지만 모든 준비를 끝내고 물속으로 들어가면 완전히 다른 세계에 온 것 같은 느낌을 받았다. 가라앉지 않고 떠 있기 위해 그리고 앞으로 나가기 위해 갖은 애를 쓰다 보면, 그 시간만큼은 일상의 풍경과 소리 등을 느끼는 감각뿐만 아니라 심지어 해야 할 일이나 고민과 같은 정신적인 대상들에서 단절되는 듯한 경험을 했다.

그리고 짧게, 행복했다.

일상에서의 단절과 행복. 우리가 여행을 통해 얻으려고 하는 것 아닐까? 나는 일상을 살아가는 시간 동안 종종 혹은 자주, 지금 여기가 아닌 다른 시공간을 꿈꾼다. 지금 여기에서 나를 옥죄는 일, 시간, 공부, 관계…… 늘어가는 의무와 책임, 하지 않으면 안 될 일들, 회피하고 묻어둔 감정들에서 벗어나면 완전한 행복이 찾아올 거라 생각한다.

때로는 놀이기구에 올라타 비명을 지르기도 하고 핫플을 찾아가 화려한 공간 안에 앉아있는 자신의 모습을 사진으로 담아보며 일상에서 벗어나 보지만, 무엇보다 비행기를 타고 하늘로 올라가는 일은 명확하고 직접적으로 나의 일상 세계에서 벗어나는 방법이다. 동그란 창문 뒤로 멀어지는 나의 세계를 두 눈으로 직접 확인하고, 구름이 가득한 하늘 위의 비현실적인 공간을 날아간다. 알랭 드 보통이 말했다. "비행기에서 구름을 보면 고요가 찾아든다. 저 밑에는 적과 동료가 있고, 우리의 공포나 비애가 얽힌 곳들이 있다. 그러나 그 모두가 지금은 아주 작다."❶라고. 점점 작아지는 공포와 비애가 얽힌 일상의 공간에 작별 인사를 건네고 시간의 흐름을 관통해서 낯선 풍경과 소리, 냄새가 지배하는 새로운 세계로, 우리는 떠나고 또 떠났다.

떠나는 행위를 통해 일상에 쉼표를 찍던 우리에게 2020년 찾아온 팬데믹은 청천벽력이었다. 국내 여행, 해외여행, 배낭 여행, 패키지여행, 자유여행, 먹방 여행, 효도 여행, 우정 여행……. 장소, 주제, 취향, 함께 하는 사람 등에 따라 수많은 수식어를 붙여가며 떠났었는데, 이제는 어느 곳으로도 못 가는 어처구니없는 상황이 펼쳐진 것이다. 전염과 낙인이라는 공포는 사람의 내면으로 스며들어 누군가의 명령보다 훨씬 강력한 통제의 힘을 발휘했다. 의지가 아니라 공포가 일상을 지배했다.

일상 탈출은커녕 언제 어디서든 습격당할 수도 있는 질병에 대비하며 일상이 무너지지 않도록 해야 했다. 여행은 당연히 올스톱 됐다.

이런 상황이 생각보다 길어질 것이라는 걸 모두가 인지하게 됐던 지난해 2021년, 이전에는 볼 수 없었던 새로운 여행 상품들이 등장했다. 실제 여행을 하는 상품이 아니라 여행을 가고 싶지만 갈 수 없는 사람들을 위한 상품이다. 4월 29일 제주항공은 '여행맛'[203]이라는 기내식 카페 팝업 매장을 열었다. 실제 제주항공의 승무원에게 기내식 도시락을 주문하고 32번 게이트가 표기된 문을 통과해서 비행기 창문 이미지의 시트지가 부착된 유리벽 옆 테이블에 앉아 식사를 한다. 마치 비행기 안에서 기내식을 먹는 느낌을 주는 매장이다. 매장 오픈 후 5월 20일 제주항공은 GS25와 함께 편의점에서 구입할 수 있는 기내식 콘셉트의 도시락을 출시하기도 했다.

대한항공에서는 보딩패스 핸드폰 케이스를 출시했는데(5월 27일), 동일한 이미지를 인쇄해 대량으로 제작한 핸드폰 케이스가 아니다. 주문 페이지에서 비행기 편명, 도착지, 출국 날짜, 비행기 좌석번호 등을 직접 선택할 수 있도록 해서, 주문자가 선택한 정보가 인쇄된 커스터마이징 보딩패스 케이스를 제작하는 방식이다. 여행을 할 때 비행기 티켓을 끊었던 그 느낌을 핸드폰 케이스를 주문하며 받을 수 있도록 했다.

여행을 체험해볼 수 있는 전시나 공간도 만들어졌다. 2월 10일 시몬스는 동시대 젊은 작가들의 작품과 함께 〈버추얼 제티 (Virtual Jetty)〉전[169]을 열었다. 가상의 여행을 주제로 한 전시 공간에는 비행기 탑승부터 여행지 도착의 전 과정이 물리적으로 구현됐고, 입출국 스탬프를 찍은 여권을 직접 받거나 공항의

안내 방송을 듣는 등 관람자들이 여행의 느낌을 생생히 느끼도록 했다. 어디로든 쉽게 떠나지 못하는 사람들이 도심 속에서 캠핑을 하는 것 같은 전시나 카페도 등장했다.

우리에게 여행이란 비행기에서 내리면 만나게 되는 새로운 세상만은 아니었다. 여행을 꿈꾸고, 적절한 시기의 저렴한 항공권을 골라 직접 끊고, 연차를 알맞게 쓰기 위해 미리 일을 조절하고, 여행에 필요한 물건들을 주문하고, 이미 여행을 다녀온 사람들의 여행기를 검색해 보며 나의 계획을 세워보고, 커다란 캐리어에 블록 끼워 맞추듯 짐을 싸고, 여권을 챙기고, 당일 아침의 두근거림을 느끼며 공항으로 이동하고, 발권하고, 공항 이곳저곳을 돌아다니다가 탑승하고, 하늘 위에서 밥을 먹는…… 이 모든 순간들이 여행이었다.

떠날 수 없는 상황이 되자 그 순간들이 주목받기 시작했다. 보딩패스! 기내식! 비행기 의자! 여권! 우리가 여행의 과정 안에서 만나게 되는 순간과 사물은 상품이 됐다. 상품을 구입함으로써 여행의 그 순간들을 느낄 수 있게 된 것이다. 그런데 순간은 말 그대로 순간의 경험이다. 오늘 핸드폰 케이스를 주문하며 보딩패스를 끊어본다. 일상생활을 한다. 다음날 점심 식사로 기내식을 먹어본다. 일상생활을 한다. 5일 뒤 오후 한 시쯤 10분 정도 비행기 좌석에 앉아본다. 변함없이 일상생활을 한다.

이 경험은 지치지 않는다. 돌아가고 싶은 마음이 들면 돌아가면 된다. 어쩔 수 없이 참을 필요가 없다. 처음 보는 벌레에게 물려 팔이 퉁퉁 부어오르거나 피부가 까맣게 그을리는 일도 없다. 소매치기를 당해 좌절하는 순간도 없다. 힘들고 귀찮은 상황이 없는 딱 느낌 좋은 그만큼의 경험만 소비한다. 느낌을 소비하는 간접적 여행. 진열된 상품 중 마음에 드는

여행을 쏙 뽑아 결제하는, 편의점의 레토르트 식품 같은 여행이다. 상품은 여행이라는 종합적인 행위를 조각냈고, 우리는 조각난 여행을 간편하고 깔끔하게 쇼핑했다. 일상에서 단절되지 않은 채로 여행의 순간을 '느꼈다.'

상품이 아닌 것을 찾을 수 없는 오늘날이지만 상품이 내 삶으로 들어온 후 '덕지덕지' 쌓이는 것들이 있다. 그것은 나의 손길이고 나의 시간이며 나의 이야기 같은 것들이다. 쌓인 것들로 인해 동일한 상품은 서로 다른 존재가 된다. 물론 지금까지의 여행들도 상품이라고 말할 수 있다. 그러나 누구든 여행의 시간 동안 그 경험을 화폐 가치로 깔끔하게 환산하기에 너무 복잡해져버리는 상황을 겪는다. 여행 중 쌓여가는 개인적인 경험이 내 이야기가 되고 내 기억이 된다. 때로는 삶에서 돌이킬 수 없는 변화가 일어나기도 한다. 간접적 여행으로는 얻기 어려운 것들이다.

> *"사람들은 경제적으로 표현할 수 없는 사물들의 특수한 의미를 점점 더 빠르게 지나쳐버린다. 이 의미는 오로지 다음과 같이 둔감하게 된—또는 권태롭게 된—전적으로 현대적인 감정들을 통해서 우리에게 복수한다. 삶의 핵심과 의미는 언제나 우리의 손아귀를 벗어나고, 확실한 만족은 점점 더 드물게 되며, 또한 일체의 노력과 행위가 실제로 아무런 보람도 가져다주지 않는다는 느낌을 통해서 말이다."*[2]

간접적 여행을 간편하게 소비하는 오늘의 모습이, 대부분의 것을 화폐로 교환할 수 있게 된 사회에서는 사물의 특수한 의미와 삶의 핵심을 놓치게 되고, 모든 것에 둔감하고 권태로운

감정을 느끼게 된다는 약 150년 전 게오르그 짐멜의 생각까지 가닿는다.

그래서일까. 비행기 좌석에 앉는 여행 상품을 소비한 그날, 집에 와서 씻고 침대로 들어와 인스타그램에 올릴 만한 사진을 고르고 살짝 보정했다. 해시태그도 덧붙였다. '#여행온느낌 #설렘 #비행기타고싶다.' 공유 버튼을 누르고 "** 계정에 게시되었습니다."라는 문장을 보는 순간 찾아오는 감정. 아! 이토록 권태로운 일상이라니. 매일 입는 잠옷을 입고 매일 눕는 침대에서 매일 보던 네모난 창의 매일 누르던 버튼을 누르는, 공포와 비애가 얽힌 매일의 일상에서 하룻밤도 벗어나지 못했는데……. 스마트폰을 베개 옆에 던져 놓고 새하얀 천장을 바라봤다. 문득 보들레르의 외침이 떠올랐다.

"어디라도 괜찮다! 어디라도 괜찮다! 이 세상 밖이기만 하다면!"[3]

[1] 알랭 드 보통. 정영목 옮김. 『여행의 기술』. 이레. 2004. p.70
[2] 게오르그 짐멜. 김덕영·윤미애 옮김. 『짐멜의 모더니티 읽기』. 새물결. 2006. p.21
[3] 샤를 피에르 보들레르. 황현산 옮김. 『파리의 우울』. 문학동네. 2015. p.148

채혜진
디자인 연구자. 건국대학교 디자인학과에서 박사과정을 수료했으며, 주요 연구 분야는 디자인문화와 디자인역사다. 현재 건국대학교에 출강 중이고 designflux 2.0의 에세이 필자로 활동하고 있다. 북저널리즘의 온라인 콘텐츠 〈오늘을 위한 집〉을 발행했으며 『지난해 2020』에 필진으로 참여했다. 공저로 『생활의 디자인』, 『코리아 디자인 헤리티지 2010』, 『신혼집 인테리어의 모든 것』이 있다.

시대가 죄로 규정하는 행동이 무엇인지를 눈치껏 알게 될 때가
있다. 넷플릭스 드라마 〈보건교사 안은영〉에 출연한 배우
송희준은 2021년 3월, 키우던 반려견 모네를 방치하고 파양해
논란이 되었다. 꼼꼼하게 모네의 입양과 양육 과정을 살핀
사람들은 그녀의 잘못을 속속 밝히고 각자의 심경을 올렸다.
아마 분노를 배가시킨 것은 그녀가 과거에 올린 "사지 말고
입양하세요" 문구일 것이다. 사람들은 기대하지 않았던 사람의
흠보다, 한 번 호감을 산 사람의 흠을 더욱 견디지 못한다.
이후 사과문을 게시한 송희준은 SNS 계정을 없앴고, 활동이
끊겼다. 이외에도 많은 연예인이 반려동물을 파양한 의혹으로
기사화되었고, 반면에 유기견을 입양한 연예인들은 '선한

영향력'을 주는 인물로 보도되었다. 동물은 천천히 영향력 있는 이들의 '옳고 그른' 행동을 스치며 새로운 가치 기준을 공고히 했다. 동물에 대해 별다른 인식이 없었던 사람들은 반려동물에게 저지른 과오가 중대 범죄처럼 다뤄지는 현상 앞에서 조용히 어깨를 움츠렸다.

반려동물을 중심에 둔 사건들의 데시벨이 높아지는 동안, 작고 귀여운 동물들은 어느새 당연히 내가 편을 들어 줘야 마땅한 존재가 되었다. 사람의 마음을 사는 일은 어렵다지만 귀여운 걸 귀여워하지 않을 도리는 없다. 지난 몇 년간 많은 사람이 유튜브와 방송에서 동물 영상을 관람하며 신박한 강아지 훈육법을 배우고, 남의 집 털 많은 자식들을 바라보며 모든 걸 용서받는 느낌에 심취했다. 『나는 있어 고양이』(2020), 『개와 고양이를 키웁니다』(2021)처럼 반려견, 반려묘와 함께 사는 삶을 기록한 각종 에세이도 인기였다. 뜨거운 반응에 힘입어 강아지와 고양이를 소재로 한 반면교사가 되는 콘텐츠와 행복감을 주는 콘텐츠가 꾸준히 생산됐다. '동물 가족'이라는 개념은 그렇게 서서히 스며들었다.

'동물 가족'은 말 그대로 가정의 울타리에 들어온, 동물인 가족❶이다. 이들은 판매를 당하든지 주인을 '간택'하든지 간에 주로 귀엽게 생겨야 어느 집에 입성할 가능성이 크다. 그러니 간혹 마주치는 길 위의 동물, 지구촌의 동물들을 모두 포용하는 개념으로 이해하면 곤란하다. 이 정의에 따르면 동물 가족은 가족과 같다는 점에서 그에 따르는 사회적 기대와 요구를 동반한다. 가령, 이들에게는 내 아이에게처럼 돈이나 시간을 아끼지 않아도 좋다. 그러나 갑자기 동거나 합사가 어렵다는 이유로 반려동물을 다른 집에 보내버리는 일은 큰 죄가 될 것이다.

한편 동물 가족은 귀엽다고 자랑해도 "네 새끼 너한테나 예쁘지"라는 질타를 받기보다는 "더 보여달라"라는 반응을 얻는 외모-공익적 가족이다. 안팎으로 나의 자존감을 지켜주는 반려동물은 나에게 이만큼 사랑하는 가족이 있다는 의미로 사진 찍어 올리기에 최적화된 대상이다. 그러니까 동물 가족은 오늘날 내 상태를 보여주는 매개이기도 하다.

그런데 아이는 혼자 크지 않는다. 아니, 동물은 혼자 크지 않는다. 동물 가족을 정성 다해 기르기 위해서는 사야 할 것과 해야 할 일이 많다. '동물=가족'이라는 공식을 전제한 산업이 커지고 있는 이유다.

2018년 런칭된 반려동물 가전제품 브랜드 페페는 목욕한 동물을 건조해주는 '펫드라이룸'으로 빠르게 성장했다. 지난해에는 중형견까지 소화할 수 있는 신제품을 준비해 와디즈에서 큰 호응을 얻었다. 제품은 "털만을 말리던 고단한 시간이, 아이들이 편안하게 쉬는, 행복의 시간이 됩니다."[2]라고 소개되었다. LG전자는 기존 제품에 펫 케어 기능을 추가한 버전을 출시해 반려동물을 키우는 집을 겨냥했다. 'LG 트롬 세탁기 스팀 펫'[168]은 반려동물의 배변 얼룩과 냄새를 잘 지워내고, 알레르겐을 저감하는 기능이 있는 세탁 가전으로, 동물과 살다 보면 겪는 고질적 문제의 해결사처럼 등장했다. 제품은 "우리 주인님 손빨래 하지 마요. 세탁기가 다 해준대요."[3]와 같이, 반려동물의 입장에서 만든 스토리텔링으로 홍보되었다. 소소한 사물도 등장했다. 오이뮤는 반려동물의 사진을 인쇄한 '털 지우개'를 개발해 텀블벅 펀딩을 진행했다. 부지런한 주인들이 반려동물과 함께하는 털 없는 일상을 바라며 열띠게 후원했다.

앞서 소개한 제품들은 동물을 키우는 주인의 삶의 질을

향상시킨다. 엄밀히 말해, 반려동물의 삶의 질을 높여주지는
않는다. 주인의 양육 노동 절감이 반려동물에게 행복감을
주는지는 알 수 없다. 그러나 확실히, 반려동물의 삶의 질 향상은
주인에게 기쁨을 준다. 그래서인지 반려동물의 삶을 풍요롭게
하는 제품과 서비스 역시 다양하게 등장했다. 삼성전자는 집을
비운 사이 반려동물을 관찰할 수 있는 '스마트싱스 펫'[199]을
출시했다. '스마트싱스 펫'은 로봇 청소기에 탑재된 기능으로,
동물에게 음악을 들려주고 동물을 잘 피하며 청소하는 등
반려동물에게 적합한 집안 환경을 조성할 수 있는 앱이다.
이밖에 아모레퍼시픽은 반려동물 라이프스타일 브랜드
'푸푸몬스터'를 런칭했고, SSG닷컴은 프리미엄 반려동물 전문관
'몰리스 SSG'를 개설했다. 반려동물 산업은 강아지와 고양이의
의식주 영역을 넘어, 반려동물의 활동 반경을 넓히는 데까지
이어지고 있다.

　　2021년 1월, 그랜드 조선 부산은 '멍캉스' 패키지를
출시했다. 이는 반려동물과 함께 여행하고 싶어 하는 이들을
대상으로 마련된 것으로, 호텔은 강아지를 위한 간식부터
샴푸까지를 어메니티로 제공했다. 이러한 '펫캉스' 서비스의
수요는 빠르게 증가해, 같은 해 8월에는 해당 분야의 거래액이
어느 숙박 플랫폼 전체 거래액의 10%를 차지하기에 이르렀다.❹
이렇게 반려동물 친화적인 공간은 숙박업체뿐 아니라
일상에서도 조용히 늘어나고 있었다. 반려견을 데려갈 수 있는
카페나 식당은 SNS에서 입소문을 타기 마련이었는데, 커피빈
코리아는 이러한 흐름을 읽고 적극적으로 브랜드 전략을 세웠다.
그 결과 지난여름 반려견 출입이 가능한 '펫 프렌들리' 커피빈
매장 1호점이 개장됐고, 운영 매장은 조금씩 확대되고 있다.
커피빈에는 '퍼플 펫 멤버스'도 마련되어, 반려동물용 식음료를

구매할 경우 포인트를 적립할 수 있다. 이때 적립의 주체는 동물의 주인이 아니다. 생년월일과 성별, 견종이나 묘종을 등록해 '펫민번호'를 부여받은 동물이다.

반려동물이 사람과 다르다는 이유로 할 수 없었던 일들은 확연히 줄었다. 가령, 같이 여행 가기나 커피 마시기를 포함해 영양제 먹이기, 섬세한 취향에 맞춰 옷이나 장난감을 쇼핑하기, 유일무이한 가족처럼 지내기, 헤어지게 되었을 때 제대로 장례를 치러주기까지도. 반려동물에게도 라이프스타일이 생긴 것이다. 물론 사람도 기본 생계 요소부터 안정적으로 해결해야 특정 라이프스타일을 추구할 수 있듯이, 태생마다 사정이 다른 건 동물도 마찬가지다.

중요한 것은 이를 더 이상 경험의 가짓수 차원이 아니라 그동안 사람과 동물을 나눴던 경계의 차원에서 바라보게 된다는 점이다. 사람 곁에 동물이 바짝 다가왔다. 곁을 내어 주는 행위에서, '곁'에는 물리적 공간뿐 아니라 마음의 자리도 포함된다.

지난해, 1인 가구의 비율이 처음으로 40%를 돌파했다.[5] 어떤 이들은 이로부터 요즘 젊은이들의 현명함을 읽어내고, 어떤 이들은 지독한 외로움을 떠올린다. 여러 종류의 가치 판단을 미뤄두고 짐작할 수 있는 건, 이 수치가 반려동물을 키우는 가구 수의 증가[6]와 무관하지 않을 것이라는 점이다.

반려자가 절실하지 않은 삶에서 반려동물과의 동거는 존재의 고독함을 해소하는 여러 방법 중 하나다. 최근 들어 반려묘의 입양이 월등히 증가한 현상[7]에는 고양이가 강아지에 비해 혼자 사는 집에서 기르기 수월하다는 인식이 작용했는지도 모른다. 어쨌거나 적막한 집에서 반려동물의 숨소리는 외로움에 취약한 인간에게 삶을 이어갈 동력이다. 완전한 자유보다는

일말의 책임감을 필요로 하는 사회적 동물에게, 동물 가족은 딱 감당할 수 있을 만한 크기의 반려자다.

동물 가족과 지내는 이들은 동물을 가장 좋은 친구로 여긴다. 그런데 동물과의 관계에서 우정은 인간들 간의 그것과 조금 다르다. 이상길이 설명한 것처럼 "어떤 개인이 제 의지에 따라 친구를 선택하고 그와 인격적인 교류 관계를 맺는 것은 사회 안에서 자기 존재와 권능을 표현하고 강화하는 실천"[0]이라면, 동물과의 우정에는 이 내용을 적용하기 어렵다. 반려동물과 인간의 사이는 인격적 관계보다는 본능적 교류에 가깝기 때문이다. 실제로 반려동물과 나누는 정은 존재와 권능을 예민하게 드러내야 하는 사회 안에서가 아니라 안전한 집 안에서 두터워지기 마련이다.

관심을 쏟는 데에는 에너지가 필요하고, 한 사람이 가진 에너지에는 양적 한계가 있다. 그런 점에서 우리 인간은 관심의 객체로서 동물 가족보다 많이 불리해졌다. 상대방이 내가 기대한 모습을 보이지 않으면 빠르게 등져버리는 '캔슬 문화'의 일상화, 기후 위기를 비롯한 전 지구적 재난 상황에서 자연을 은유하는 것들이 얻게 된 관심, 사적 공간을 전시하는 콘텐츠의 범람……. 반려동물은 눈길과 마음을 이끄는 존재로, 오늘날 대두되는 현상들의 한편에서 상처받은 인간을 아늑한 자리로 인도한다.

동물과 보내는 시간에는 불현듯 나를 상처 입히고, 인간성을 시험하는 돌출부가 없다. 반려동물에게 쏟는 관심의 증폭은 동물을 둘러싼 윤리와 교양의 상식화를 촉발했으나, 그 현상의 이면에는 무해함에 중독된 우리의 얼굴이 있다. 반려동물의 외양이 사랑스럽게 생기지 않은 적은 없었다는 사실이 이를 증명한다.

사랑은 대가를 기대하지 않고 마음을 베푸는 일이다. 사랑의

맥락에서 오늘날 두드러진 특징은 사랑받는 동물은 많아졌고 사랑받는 사람은 적어졌다는 사실이다. 그간 도나 해러웨이를 비롯해 많은 학자가 주장한 '동물과 함께하는 삶'이 과연 이런 형태였는지 의문이 드는 시점이다. 구체적인 안부를 의무적으로 주고받지 않아도 되는 동물 가족과 나는 몇 퍼센트만큼 가족인가. 어쩌면 화두는 동물이 아니라 가족이다.

❶ 정세랑이 오리 입장에서 쓴 글에 등장하는 개와 고양이에 가깝다고 볼 수 있다. "우리를 죽여 먹는 개와 고양이에게, 당신들은 더 나은 친구입니까? 그 우정마저도 굴절과 왜곡이 아닌지 우리는 죽어가며 궁금해 합니다." (정세랑. '오리 X 정세랑'. 『절멸』. 워크룸프레스. 2021. p.32)

❷ '[1억 펀딩] 더 커져서 돌아온 페페 펫드라이룸! 이제는 중형견까지!!'. 와디즈. 2021.6.13. https://www.wadiz.kr/web/campaign/detail/115607

❸ '우리 집 강아지의 펫 가전 위시 리스트'. LG전자. 2022.7.18. https://www.lge. co.kr/story/lifestyle/pet-wish-list

❹ '반려동물과 함께 여행… 여기어때 "펫캉스 수요 2배 증가"'. 디지털투데이. 2021.9.10. http://www.digitaltoday.co.kr/news/articleView.html?idxno= 416872

❺ 행정안전부 데이터정보화담당관실. 『2022 행정안전통계연보』 행정안전부. 2022.8. p.128

❻ 지난해, 통계청 조사에서는 우리나라 전체 가구의 15%가, 농림축산식품부 조사에서는 전체 응답자의 27.7%가 반려동물을 기른다고 답했다. 두 데이터는 차이가 커서 작은 논란을 일으켰다.

❼ 농림축산식품부의 『2020년 동물보호에 대한 국민의식조사』에 따르면, 반려견은 2015년 513만 마리에서 2020년 602만 마리로 약 17% 증가했다. 반려묘는 2015년 190만 마리에서 2020년 258만 마리로 약 36% 증가했다.

❽ 홍철기. '우정 안의 간극들'. 《인문예술잡지 F》 10호. 2013.7. p.99

고민경
whatreallymatters(마포디자인출판지원센터)의 기획자이며 메타디자인연구실에서 공부하고 있다. 전시 〈서베이〉(2019~2021) 시리즈를 공동 기획했다. 『행복의 기호들: 디자인과 일상의 탄생』 『새시각 #01: 대전엑스포'93』 등에 필진으로 참여했다.

책이 다르게 보이기 시작한 것은 작년이었다. 어떤 것이 달라 보이기까지 많은 변화가 필요한 것은 아니다. 있던 곳이 아닌 다른 곳에 있는 것만으로도 그 대상은 달라 보이기 시작한다. 우리의 시선은 그렇게 간사한 구석이 있다. 달라진 대상은 사실 '책'이 아닐 수도 있다. 책은 사라지지 않고 늘 우리 곁에 있어 온 사물이기 때문이다. 책이 정말 변한 걸까? 책은 왜 다르게 보였을까?

계기가 된 것은 작년 초, 대한출판문화협회가 주최한 '한국에서 가장 아름다운 책(이하 '아름다운 책')'165 공모의 수상작이 발표된 일이었다. 책의 외형에 애정을 가진 사람이나 디자이너들 사이에서나 이야기되던, 책의 만듦새에 대한

논의가 대대적인 화두로 떠올랐다. 서점에 가서 속으로만 생각하던 '예쁘다', '특이하다' 따위의 감상이 바깥세상에 공표된 느낌이었다고 하면 과장일까? 1회를 맞이한 이 공모는 디자인계에서 적지 않은 관심을 받으며 등장했고, '아름다운 책'으로 선정된 책들은 모든 처음이 불러일으키는 약간의 흥분과 기쁨, 그리고 우려를 받으며 단상에 올랐다. 공적인 방식으로 이름이 불린 책들은 그에 걸맞은 눈길을 받았으며, 어쩌면 이 이슈는 그간 소극적으로 책 모서리를 만지작대던 디자이너들의 손과 눈을 더욱 부지런하게 만들었는지도 모르겠다. 2021년 디자인계에 툭 나타난 '아름다운 책'들은 시상 제도의 좋고 나쁨에 대한 평가를 떠나, 기본적으로 책을 둘러싼 어떤 활기를 만들어내는 듯했다.

그 활기를 이어간 것은 뒤따른 연계 전시였다. 같은 해 서울 국제도서전에서 열린 기획전시 〈BBDWK(Best Book Design from all over the World and Korea)〉는 책이 가진 미학을 충실하게 전시했다. 전시에서는 책이 디자인의 결과물이라는 사실이 새삼스럽게 다시 보이기도 했다. 출판계의 규모 있는 연례행사에서, 이 전시는 단지 북 디자인만을 위한 공간이라고는 믿기 어려울 정도의 스케일을 갖고 열렸다. '아름다운 책'의 판형에 딱 맞게 짜인 목제 가구가 제작되었으며, 아름다운 내지를 이런저런 각도로 배치해 그 자체로도 작품과 같은 아우라를 자아냈다. 전시의 이점은 확실했다. 화면으로만 봤던 '아름다운 책'을 실물로 확인할 수 있다는 것. 이와 같은 연출은 주최 측에게 당연하고도 자연스러운 선택지였을 것이다. 디자이너의 작품을 한 곳에서 실물로 만지며 찬찬히 뜯어볼 수 있다는 점은 전시의 이유이자 핵심이었다.

그런데 이 광경이 왜 책을 달라 보이게 했을까? 사실 책은

줄곧 전시에 호출되는 사물이다. 전시의 맥락을 보충하는
역할로, 디자인의 결과물로, 아카이브의 일원으로 말이다.
게다가 독립출판을 비롯해 종이책의 매력을 간과하지 않는
이들의 목소리도, 책의 과거와 미래를 논하는 담화도, 모두 책을
말미암아 등장하지 않았던가. 그간의 책 전시를 돌아보건대 책이
전시장에 놓여 있다는 사실만으로 다르게 보일 이유는 없었다.
어디까지나 책은, 책장이든 태블릿이든 내 손이든 전시장이든
읽히기 위해 이리저리 옮겨지는 사물일 뿐이기 때문이다. 처음도
아닌 책 전시에서 드는 생경함은 원인 모를 것이었다.

그러다 문득 페이지를 바쁘게 넘기는 누군가의 손을 본다.
저 관객은 지금 무엇을 경험 중인 것일까? 달라진 것은 책이
아니라 우리가 책으로부터 얻으려는 경험의 종류가 아닐까?

책은 '읽기'를 수반하는 사물이다. 이 당연해 보이는 설명은
우리가 책에서 하게 되는 경험이 냄새를 맡거나 표지를
만져보는 등 감각에 의지한 경험보다는, 습득한 내용에 대한
독해, 즉 '개념'의 차원에서 이루어져 왔다는 것을 뜻한다.
유래를 굳이 따지지 않더라도 책은 읽는 이를 위한 그릇의
역할을 오래도록 수행해 온 사물이고, 그 과정에서 책이 갖춰야
하는 '기본'이라는 기준은 저절로 만들어졌을 것이다. 같은
맥락에서 디자이너에게도 책은 그런 '기본' 옵션이 단단하게
자리잡힌 사물이다. 여기에서 '기본'이란 읽기 좋은 책을 만들기
위한 모든 규칙을 말한다. 지면 위의 복합적인 맥락과 요소를
고려하고, 기획과 편집, 제작과 판매 사이에서 어떠한 저울도
기울어지지 않도록 균형을 잡으며, 잘 읽히게 만드는 일이다.
그만큼 까다롭고 전문적인 눈을 필요로 하는 책은, 편안한
독서가 가능한 디자인을 기본으로 요구해 온 것이 사실이다.

한 업계에서 '기본'을 떠올리게 하는 매체란 어떤 의미일까.

그것은 기본을 지탱하는 척추가 꼿꼿한 만큼 새로움을 발견하기 어려운 매체임을 뜻한다. '읽기'가 전제된 사물인 책은 단지 '새로움'이라는 반짝임을 얻기 위해 근본이 되는 기능을 버리기 어려웠을 것이다. 지켜야 하는 기본이 있기에 큰 변화를 주기 어려운 만큼, 책은 시간이 흐를수록 존재감을 드러내기 더 고달파졌을지도 모른다. 사람들이 점점 더 책을 읽지 않는다는 한탄 속에서도, 전자책에 밀려 종이책의 죽음이 거론된 암울한 전망 속에서도, 책은 어쨌든 팔려야 다음이 존재할 수 있는 사물일 뿐이었다.

역설적이게도 기본형은 변화의 가능성을 담보한 상태이기도 히다. 그래서인지 책을 만드는 이들 사이에서도 이것의 존재 방식을 주장하는 방법은 저마다 달랐다. 책의 기본을 유지하고 지속하기 위해 노력하는 이들과 그 속에서도 익숙함을 버리려는 이들이 상상하는 책은 달랐다. 그리고 그 차이가 가장 뚜렷하게 드러나는 분야는 추측건대 디자인이었을 것이다. 한 예로, 쉽게 꺼지지 않는 리커버 열풍❶이 오늘날 그 노력의 진면을 증명한다.

그러한 변화로의 움직임이었을까? '아름다운 책' 시상 제도뿐 아니라, 작년은 전시에 있어서도 다종다양한 책들의 시각적 매력에 흠뻑 빠져들 수 있는 해이기도 했다. 한국국제 교류재단과 주한네덜란드대사관이 주최한 〈변덕스러운 부피와 두께〉❷는 가히 책의 예술성을 꽃피운 전시였다. 한국과 네덜란드의 손꼽히는 아티스트 북으로 구성되었던 이 전시는, 사양 산업으로 접어드는 책을 주목하지 않을 수 없게 만드는 미적 완성도를 전략으로 삼았다. 조형적인 하얀 가구 위에 놓인 예술적인 책들을 두고, 관객은 작품 자체의 물성에 집중해 관람할 수 있었다. 곧이어 플랫폼P에서 열린 프로그램 〈장크트갈렌의 목소리: 요스트 호홀리의 북디자인〉[221]의 연계

전시 역시 북 디자이너 요스트 호흘리의 역대 책 작업을 직접 만질 수 있는 흔치 않은 기회였다. 호흘리의 강연에서 언급된 책들은 모두 실물로 볼 수 있었으며, 책마다 QR코드로 제시된 캡션은 한 디자이너의 작업 깊이와 장인 정신이 책 뒤에 숨어 있음을 암시했다. 긍정적인 전시 리뷰가 여럿 생산된 상황을 보면, 이 전시는 호흘리의 디자인을 알아보는 이들에게 더없이 충만한 경험이 된 것으로 보인다.

아마도 두 전시에서 보여주고 싶었던 것은 그간 충분히 드러나지 않았다고 생각하는 책의 미적 가치, 그리고 책으로 접할 수 있는 새로운 경험이었을 것이다. 텍스트뿐 아니라 지면 위의 아름다움을 만드는 일 역시 디자이너의 고심이 따르는 일이 아니겠는가. 더군다나 책의 형식적 측면을 잘 살펴보려면 책을 직접 보는 것이 좋다. 예술 작품과 다를 바 없는 미감을 조명하며, 그에 따른 가치를 책에 부여하고 관객이 책이라는 사물을 더 흥미롭게 즐기기를 바랐을 것이다.

그러나 그 모든 아름다운 시도들을 뒤로 하고, 책을 경험하는 방식에 있어 내가 지난해에 느낀 낯섦을 설명하자면 이렇다. 책의 존재감을 더욱 드러내기 위한 노력 속에서, 책은 '만져보고 싶은' 사물이 되었다는 점이다. 나는 그것 때문에 책이 다르게 보였을 것이다. 권태로울 정도로 일상적인 사물인 책의 '기본'을 떠올리게 된 것은, 책을 경험하는 방법으로 권해진 '직접 보고 만지는 행위'가 굉장히 독특한 광경을 자아내고 있었기 때문이다. 책을 만지기 전 껴야 하는 비닐장갑은 오히려 묘하게 만지고 싶은 감각을 자극했다. 한 장 한 장 넘기는 책장에 바쁘게 들리는 찰칵 소리 또한 그러했다.

누군가의 손길을 부르는 아름다움은 책의 존재 가치를 높이는 방식으로 자주 테이블 위에 놓였다. 그리고 기본은

다시 기본을 묻게 한다. 무엇이 '읽는 책'을 '만져보는 책'으로 만들었을까? 이러한 변화를 '아름다운 책'의 등장만으로 설명할 수는 없다. 어쩌면 인스타그램을 비롯한 디지털 화면에서 오로지 목업 이미지의 시각성에 기대 존재감을 내세워야 했던 책이 이제 다른 전략으로 부활을 시도하는 것일 수도 있다. 극도로 뾰족해진 시각성을 초월해 촉각성을 한껏 발휘하는 쪽으로 말이다.

이로써 누군가에게 책이란 그저 전시에 가서 만져보는 것만으로도 충분히 경험 가능한 사물이 되었다. 책을 읽은 영혼만이 누릴 수 있었던 추상적인 경험이, 눈에 보이는 구체적 경험으로 대체되려는 움직임이 보인다. 더욱 수행적인 사물로의 이행이다.

우리 눈에 책이 아름다웠던 것은 지금만이 아니다. 중요한 것은 아름다운 책을 바라보고 이용하는 우리의 시선이다. 책을 수행적인 사물로 만드는 것은 수행적인 인간이 되고자 하는 바람일 수도 있다. 책 주변에서, 책을 어떻게든 경험하고 싶은 자신의 존재를 드러내는 가장 효율적인 방법으로. 굳이 손때를 묻히지 않고도 말이다.

❶ 책의 표지 디자인을 달리해 '소장용'으로 재구매를 권하는 리커버 에디션의 행진은 2021년에도 이어졌다. '예스리커버' 프로젝트(예스24), 『꿈(2021 서울국제도서전 리커버 특별판)』(신신 디자인, 워크룸프레스), 열린책들 창립 35주년 기념 세계문학 중단편 'NOON/MIDNIGHT' 세트(함지은 디자인, 열린책들)**227** 등.

❷ 〈변덕스러운 부피와 두께 — 네덜란드 최고의 책 디자인 한국의 아티스트북을 만나다〉(KF갤러리, 2021.6.23.~8.13.). 2020년 BDBD(The Best Dutch Book Designs) 수상작 33권과 한국의 아티스트북(Artists' Book) 17권이 전시되었다. 협력 큐레이터 조숙현은 해당 전시에 관해 "보수적인 책 인식에 대한 도전"이라고 설명했다.

이호정

건국대학교에서 디자인을 전공하고 현재 동 대학원의 메타디자인연구실에서 석사과정에 있다. 2020년부터 whatreallymatters(마포디자인출판지원센터)의 디자이너이자 기획자로 활동하고 있으며 디자인 생태계를 이해하고 지속적으로 관심을 기울이는 여러 일들을 진행해 왔다. 디자인·출판문화 관련 교육 프로그램의 기획부터 사업의 홍보를 위한 디자인을 담당하며, 자료실을 운영하는 등 다수의 프로젝트를 진행한다.

창조성의 시대

디자인프레스는 2016년에 네이버와 디자인하우스가 함께
만든 합작법인이다. 디자인프레스는 그렇게 만들어진
회사에서 발행하는 온라인 매체의 이름이기도 하다. 매체로서
디자인프레스는 디자인 콘텐츠 전문 플랫폼을 표방하면서
디자인, 공예, 예술, 건축 등 다양한 관련 정보를 다루어왔다.

　　2021년 12월, 디자인프레스의 인기 코너였던 'Oh!
크리에이터'가 막을 내렸다. 'Oh! 크리에이터'는 디자인은
물론이고 공예, 건축, 예술 영역에서 활동하고 있는
크리에이터들의 작업과 작업 논리, 경험, 생각 등을 인터뷰
형식으로 보여주는 기획이었다. 2017년 3월 5일 아이앱(IAB)

스튜디오를 시작으로 그동안 243개의 개인 혹은 팀이 이 코너를 통해 소개되었다. 마지막으로 다룬 크리에이터는 디자인하우스 이영혜 사장이었다.

'Oh! 크리에이터'는 모나드적 현상일 수 있다. 오늘날 뭔가를 기획하고 만들어내는 세계의 모습이 어떠한지를 비춰주는 거울일 수 있다는 말이다. 이러한 관점에서 'Oh! 크리에이터'를 볼 때, 주목해 보아야 할 대상 중의 하나가 '크리에이터'라는 이름이다. 코너에 등장하는 이들은 왜 '디자이너'나 '작가'가 아니라, '크리에이터'로 호명된 것일까?

기획 단계에서는 '디자이너'도 하나의 후보였을지 모른다. 하지만 등장하는 모든 이들이 디자이너는 아니기 때문에 디자이너라는 표현을 코너의 우산으로 사용하기는 어려웠을 것이다. '작가'도 어떤 이들에게는 적합한 이름일 수 있지만, 코너에 등장하는 모두를 그 이름 아래 두기는 부담스러웠을 것이다. 기획 자체가 디자인뿐만 아니라 예술, 공예, 건축 등을 포괄하다 보니 이 모든 영역에 공통으로 적용할 수 있는 이름을 찾아야 했고, 그 과정에 '크리에이터'라는 표현이 자연스럽게 선택되었을 것이라고 추측할 수 있다.

이러한 선택은 타당해 보인다. 즉, 기획에 등장하는 이들을 호명하는 이름으로 '크리에이터'라는 표현은 꽤 적절하게 느껴진다.

그런데 바로 이 느낌과 판단을 주목해보아야 한다. 왜냐하면 타당하고 적절하다는 이 느낌과 판단이 이 시대와 우리 사회에 만연한 어떤 이해를 드러내 보여주고 있기 때문이다. 창조성은 디자인뿐만 아니라, 예술, 공예, 건축 영역에서 가장 중요한 가치라는 이해 말이다. 오늘날 이러한 이해는 너무도 당연해서 의심하는 것 자체가 불가능할 정도다. 이 당연한 이해의 토대

위에서 디자이너는, 예술가는, 공예가는, 건축가는 창조적인 존재가 되길 원하고, 그런 존재로 평가받기를 희망하는 것이다.

그런데 역사적으로 보면 뭔가를 만들어내는 존재가 늘 창조적이어야 했던 것은 아니다. 지금의 시각으로 보면 낯설게 느껴질지 모르지만, 창조적인 움직임이 억압당했던 시대도 있었다. 그런 시대에는 무엇인가를 제작할 때 변화를 주면 안 되었다. 전통을 따라야만 했고, 그것을 고수하는 게 미덕이었다. 뛰어나다는 것은 전통의 충실성과 재현의 완벽성에 내려지는 판단이었지, 새로움을 만들어내는 창조성에 있지 않았다.

하지만 그런 시대는 지나갔다. 이제 뭔가를 만드는 이들은 기본적으로 창조적이어야 한다. 그리고 '창조적이다'라는 표현을 듣고 싶어 한다. 그것은 일종의 훈장이다. 존재해 왔던 것, 혹은 존재하고 있는 것과 다른 실천, 다른 존재임을 나타내는 훈장! 이 훈장을 받았다는 건, 다시 말해 '당신은 창조적이다.', 혹은 '당신 작업은 창조적이다.'라는 말을 듣는다는 건 지금까지는 볼 수 없었던 새로운 무엇을 보여주었다는 의미다. 그렇다고 그 표현이 다르고 새롭다는 것만 지시하는 건 아니다. 무엇보다 그것은 방향을 가진 다름이자 새로움이다. 즉, 이전과 비교했을 때 뭔가 개선되었거나 발전했다는 의미까지 함축하고 있다는 말이다.

상품으로서 새로움

'창조적이어야 한다!'는 어느덧 크리에이터들의 윤리로 자리하고 있다. 그 윤리의 압력은 날이 갈수록 높아지고 있고, 그에 따라 크리에이터들은 뭔가 다른 것, 뭔가 새로운 것, 뭔가 뛰어난 것을 만들고 보여주어야 한다는 강박에 시달리는 처지가 되었다. 이렇게 창조적이길 원하고, 창조성을 압박하는 상황이 펼쳐지고 있는 이면에는 지속적인 변화가 자연이 되어버린 사회, 그래서

변화 없는 지속을 견디지 못하는 개인들의 감수성이 배경으로 자리하고 있다.

현대인들은 근대화된 세계에 살아가고 있다. 이는 사람들의 삶을 규정하고 억압해 왔던 전통적인 제도와 질서를 해체하려는 근대화의 움직임이 성공했음을 보여준다. 그 결과 이제 사람들은 전통의 억압이나 제도로부터 자유로워졌다. 족쇄는 풀렸고 자유가 그들을 품어 안았다. 하지만 새롭게 들어선 근대의 체계는 완전한 체계도 안정된 질서도 아니다. 끊임없이 형태를 바꾸며 이동하기 때문에 불안정하다. 이 불안정 이면에는 지칠 줄 모르는 자본주의의 욕망이 자리한다.

사실 근대화의 움직임은 자본주의와 결탁한 채로 전개되었다. 근대화가 이성에 대한 신뢰를 바탕으로 합리성과 개인의 자유를 실현하려고 했다면, 자본주의는 그런 움직임을 이윤 추구와 연결하려고 했다. 자본은 속성상 증식을 위한 움직임을 멈추지 않는다. 증식을 향한 욕망을 충족시키기 위해서 자본은 끊임없이 상품을 만들어 팔아야 했다. 이 과정에서 핵심은 교환이 이루어지는 지점, 즉 팔고 사는 움직임이 나타나는 바로 그 지점이다. 이 지점은 유일하게 구매하는 이들이 힘을 가지는 영역이기도 하다. 문제는 풍요의 시대인 오늘날 그 핵심 영역의 동력과 양태가 변화하고 있다는 사실이다.

결핍의 시대에는 만들기만 하면 팔렸다. 하지만 소비는 밑 빠진 독이 아니다. 다시 말해 계속 담으면 채워질 수밖에 없는 영역이다. 시장이 포화 상태에 이름에 따라 만들면 팔리는 시대도 막을 내렸다. 이 상황을 극복하는 길은 새로운 소비 시장을 찾는 것이었다. 그런 움직임이 한계에 봉착했을 때 소비 시장의 창출이 새로운 해결책으로 부상했다. 이 단계에서 자본의

관심은 필요를 충족시키는 것이 아니라, 필요를 만들어내는 데 놓이게 되었다.

필요를 어떻게 만들어낼 수 있을까? 실제로 그렇지 않더라도 소비자들이 자신의 삶이 비루하거나 불편하다고 느낄 수 있게 하면 되었다. 그것은 상품의 새로움을 통해 이루어졌다. 왜냐하면 새롭다는 것은 이전 상품과 관계하는 삶과는 다른 삶을 상상하게 만들기 때문이다. 그렇게 상상된 삶이 매력적이라면 소비자는 능동적으로 이전의 삶을 불편하고 비루한 삶으로 규정하면서 새로운 상품에 대한 필요를 느낄 수밖에 없다. 그 필요는 만들어진 필요, 생산된 필요다. 풍요의 시대에는 절대적 필요가 아닌, 만들어진 필요가 소비를 추동한다. 상품 소비 논리가 그렇게 변함에 따라, 즉 상품의 새로움이 판매 동력으로 자리함에 따라 새로움에 대한 요구가 그 어느 때보다 팽창하게 되었다. 크리에이터는 그렇게 팽창하는 요구의 결과였다. 그렇게 한동안 크리에이터의 시대가 펼쳐졌다.

오늘날 우리는 새로움 자체가 가치 있는 상품으로 자리하고 있는 상황을 목도하고 있다. 본래의 목적은 사라지고 수단이 목적으로 자리하는 기이한 상황이 펼쳐지고 있는 것이다. 그런데 문제는 새로운 것들이 너무 빠른 속도로 쏟아져 나오고 있다는 사실이다. 그래서일까? 세상에는 새롭고 좋은 것들이 넘쳐난다. 이제는 웬만한 새로움은 새로운 것으로 보이지도 않는다. 새로움에 내성이 생겼다고 할까? 이는 크리에이터들에게도 고통스러운 시간일 수 있다. 바로 이러한 상황이 새로운 무엇을 만들어내는 방식의 변화를 이끌고 있는 것이다.

새로운 창조 방법론으로서 큐레이션

언젠가 우나미 아키라가 이런 말을 한 적이 있다. "가치가

하락하게 되면 어떤 한 가지만으로는 존재 가치가 유지될 수 없게 되고, 여러 요소들을 겹쳐 맞춤으로써 겨우 무언가가 성립하는 것이 아닐까?"❶ 우나미 아키라의 이 말은 기존의 창조성이 위기에 봉착한 상황에서 새로움이 어떻게 만들어질 수 있는지를 보여주고 있다. 존재하는 것들을 선별하고 배치하는 게 바로 그것이다. 큐레이션은 이런 움직임의 이름이다.

큐레이션은 큐레이터, 큐레이토리얼 등과 함께 미술 영역에서 주로 사용되어 왔던 개념이다. 큐레이션은 작품들을 선별 조합하는 활동으로 그 결과는 전시를 통해 나타난다. 미술의 영역에서 큐레이션 활동이 주목받기 시작한 것은 그리 오래 전 일이 아니다. 큐레이션의 동사형인 큐레이트(curate)가 처음 사용된 것이 1982년이고, 큐레이터(curator)라는 직업 영역이 본격화되기 시작한 것도 1990년대 중반 무렵의 일이기 때문이다.❷ 물론 그렇다고 해서 미술 영역에서 큐레이터의 일이 이전에 없었다는 말은 아니다. 큐레이터라는 이름을 가지지는 못했을지 모르지만 이미 그런 일을 하는 이들은 존재했었다. 르네상스기 분더카머(호기심의 방)는 물론이고, 이후에도 미술품들을 분류하고 정리하는 고전적 의미의 큐레이터의 일은 존재하고 있었다.

하지만 전문성을 바탕으로 한 독립성을 가진 존재로서 큐레이터는 20세기 후반의 현상이다. 미술 영역에서 전문 직업 영역으로서 큐레이터의 등장은 작품과 뮤지엄의 팽창과 밀접한 관계를 가진다. 양이 늘어난다는 것은 그만큼 경쟁이 치열하다는 것이면서, 동시에 분별의 필요가 등장한다는 것을 뜻한다. 이러한 상황에서 한스 울리히 오브리스트와 같은 큐레이터의 활동 공간이 열렸던 것이다. 그렇게 활동 공간이 생기자 큐레이터를 바라보는 시선도 달라졌다. 무엇보다 큐레이터들이

새로운 창조자로서 이야기되기 시작한 것이다. 그 결과 작품들을 모아 놓은 전시는 그 자체로 하나의 작품으로 이해되고 있고, 전시된 작품보다 누가 그 전시를 큐레이팅했는지에 관심이 집중되는 현상까지 나타나고 있다.

흥미로운 것은 오늘날 이와 유사한 상황이 미술 영역 이외의 세계에서도 펼쳐지고 있다는 사실이다. 특히 상품의 세계는 큐레이션의 시대라 부를 수 있을 만큼 큐레이션에 관심이 높다. 미술 영역이 그랬던 것처럼 상품 세계에서도 선별과 조합이 새로움을 만들어내는 방법론으로 주목받고 있는 것이다.

디자인프레스의 'Oh! 크리에이터'도 큐레이션을 통해 만들어낸 상품이다. 'Oh! 크리에이터' 이외에도 다양한 큐레이션 상품들이 2021년을 장식했다. 카바 라이프가 라이프스타일 중고거래 서비스인 '콜렉트 뉴뉴 라이프'를 런칭한 것도 그런 사례이고, 현대자동차가 취향 큐레이션 쇼핑몰 '제네시스 부티크'를 개설한 것도 그런 사례다. 특히 새롭게 등장하는 공간의 경우는 큐레이션을 매개하지 않은 사례를 찾을 수 없을 만큼 복합적 성격을 띠고 있다.

큐레이션 충동

큐레이션은 생산의 측면에서만 아니라 소비문화의 측면에서도 두드러진 현상이다. 어쩌면 이것은 당연한 현상인지 모른다. 생산 영역의 큐레이션은 소비 영역의 변화를 반영한 것이면서, 그러한 변화를 추동하는 힘이기 때문이다. 이러한 움직임은 인스타그램과 같은 SNS의 대중화와 연동되어 나타나고 있다. 오늘날 인스타그램은 소비 큐레이션의 플랫폼으로 기능하고 있다. 그런 역할이 강화될수록 인스타그램은 소비를 추동하는 무의식적 원인으로 변해 간다. 그 결과 소비한 것을 인스타그램에

올리는 것이 아니라, 인스타그램에 올리기 위해서 소비하는 움직임이 확대되고 있다. 그들은 소비를 큐레이팅하고 있는 것이고, 큐레이션되어 가는 모습을 소비하는 것이다. 무엇이 이런 역전된 움직임을 만들어내는 것일까? 존재론적인 안정에 대한 희구야말로 부정할 수 없는 동인일 것이다.

사실 불과 얼마 전까지만 해도 특정한 상품의 소비를 통해 우월감을 느끼거나 특정 집단에 소속되었음을 확인받을 수 있었다. 물론 지금도 그런 움직임은 여전히 남아있다. 하지만 예전처럼 그렇게 강렬하지는 않은 것 같다. 아마도 모든 게 유동적이어서 그럴 것이다. 매력적인 집단은 집단의 형태를 띠는 즉시 흩어져버리고, 우월감을 확인해주던 상품은 한순간에 비루함의 기호로 전락해 버린다. 이 유동적인 세계에서 개인이 믿고 의지할 수 있는 정박점을 찾는 건 점점 어려운 일이 되고 있다.

최근 취향과 경험, 라이프스타일 등에 대한 관심은 그러한 변화와 무관하지 않다. 지금은 풍요의 시대를 넘어선 시대다. 그 세계에 살고 있는 이들은 물질적으로는 풍요로울지 모르지만 존재론적으로는 가난하다. 그들의 삶에는 불안함이 자욱하다. 소비는 그들이 존재론적 불안에서 벗어나기 위해 향하는 곳이다. 그들의 소비에서 상품의 용도와 기능은 부차적이다. 관심은 상품이 약속하는 존재론적 확신에 맞춰져 있다. 그것은 정박점을 향한 몸짓이고 흔들리는 정체성을 고정시키려는 버둥거림이다.

중요한 점은 최근 그러한 버둥거림이 다른 양태로 나타나고 있다는 사실이다. 취향을 이야기하고 경험의 고유성을 찾는 이들의 몸짓은 외부에서 정박지를 찾기보다 자신을 무겁게 함으로써 변화와 흐름에 휩쓸리지 않겠다는 의지를 드러내고 있다. 그것은 소비활동이면서 동시에 생산활동이기도 하다.

자신을, 자신의 정체성을 생산하는 활동 말이다. 얼핏 그것은
정신 승리에 불과할 수도 있다. 하지만 큐레이션을 매개로 한
이런 생산적 소비 활동은 이 불안정한 시대에 가장 믿을 만한
대안인지도 모른다. 자신을 중심에 두고 진지를 구축하고 있는
몸짓들을 비난할 수 없는 건 바로 그 때문이다.

❶ 우나미 아키라. 이순혁 옮김. 『유혹하는 오브제』 도서출판 국제. 1994. p.64
❷ 데이비드 볼저. 이홍관 옮김. 『큐레이셔니즘』 연암서가. 2017. pp.12~14

오창섭
디자인 연구자로 한국디자인학회 최우수 논문상(2013)을 수상했고, 문화역서울284에서
열린 〈안녕, 낯선 사람〉(2017) 전시를 기획했다. 저서로 『내 곁의 키치』 『이것은 의자가
아니다: 메타디자인을 찾아서』 『인공낙원을 거닐다』 『9가지 키워드로 읽는 디자인』
『근대의 역습』 『우리는 너희가 아니며, 너희는 우리가 아니다』 등이 있다. 현재 건국대학교
예술디자인대학 교수로 재직하면서 메타디자인연구실을 운영하고 있다.

새 시대의 프로덕트 디자이너

'피터 슈라이어와 크리스 뱅글 중 어느 쪽이 더 훌륭한가', '카림 라시드를 디자이너로 쳐줄 것인가', '그게 다 무슨 소용이냐 제품 디자인은 끝났다' 같은 하나 마나 한 이야기들이 진지하게 오가던 2010년 5월의 어느 대학교 앞 4천 원짜리 대패삼겹살 집. "내가 직접 3D 프로그램을 돌려 봤는데 아이폰 3GS의 뒤판 곡면은 도저히 모델링할 수가 없었다"라는 고학번 선배의 이야기를 들으며, 디자인의 'ㄷ' 자도 모르던 디자인학과 신입생은 생각했다. '대패삼겹살…… 맛있네.'

　　아이폰이 한국 땅을 밟은 2009년 말, 사람들은 바로 그 순간 산업 디자인의 꽃 중 하나였던 휴대폰 디자인과 함께

제품 디자인이 멸종했다고들 말한다.[●] 접고, 돌리고, 구부리고, 줄이고, 늘리며 온갖 모양의 휴대폰과 mp3 플레이어를 만들던 디자이너들이, 이제는 전면을 차지한 대형 디스플레이 옆에 붙은 사이드 버튼 위치와 모서리의 R값 정도나 고민하게 되었다는 것이다. 모든 물건은 아이폰 4s 또는 후카사와 나오토의 CD 플레이어처럼 디자인하면 정답이었다. 무인양품과 거의 구분되지 않는 디자인 언어를 채용한 샤오미의 눈부신 성장은, 역설적으로 디자이너의 무용화를 방증하는 것처럼 보였다.

그런 가운데 각 학교 디자인 관련 학과들이 재빠르게 UX 디자인 커리큘럼을 신설한 것은 적절한 대처였다. 몇 년이 채 지나지 않아 UX 디자인이 산업 디자인의 미래 먹거리로 자리매김했기 때문이다. 이제 '프로덕트'는 물리적인 제품보다는 애플리케이션이나 플랫폼, 그리고 그것들이 제공하는 사용자 경험을 의미하게 되었다. 그 모습이 다를 뿐 디자이너에게 디자인할 '제품'이 주어진다는 사실만큼은 변하지 않았다. 2021년 개최된 두 IT기업의 온라인 컨퍼런스는 이 새로운 시대의 프로덕트 디자이너가 어떻게 일하는지 알아볼 수 있는 훌륭한 자료다. 토스 디자인 컨퍼런스 〈Simplicity 21〉[233]과 쿠팡 테크 컨퍼런스 〈Reveal 2021〉[258]에는 IT 대기업 디자이너들의 업무 과정, 직무 범위, 타 직군과의 협업 방식이 고스란히 담겨 있다. 이외에도 최근 몇 년 사이 IT업계에서 유행처럼 번지고 있는 테크·디자인 관련 블로그와 컨퍼런스 등이 대부분 이와 비슷한 콘텐츠로 이루어져 있다. 그들이 어떤 툴을 활용해서 얼마나 효율적인 디자인 시스템을 구축하고 있는지, 이를 통해 얼마나 사용자 친화적인 UI/UX를 구현하고 있는지를 골자로 한다.

"이렇게 넛지(Nudge)의 정의, 전략, 디자인 방법까지 RDS가 챙기는 이유는 넛지가 효과적으로 전개되면 고객은 더 좋은 선택을 많이 하게 되고, 당연히 그렇게 되면 쿠팡의 비즈니스 성과도 올라가게 되기 때문이에요."❷

영상 너머로 보이는 업무 풍경은 그야말로 열정적인 디자이너들의 낙원, 열심히 공부한 전공생만이 졸업 후 도달할 수 있는 '굿플레이스'처럼 보인다. 그곳에서는 디자인 프로세스와 넛지 이론이 통용되고, 아이콘 하나에서부터 인터페이스, UX 라이팅에 이르기까지 프로덕트가 제공하는 모든 경험이 세세한 디자인 시스템의 지배를 받는다. 디자인 시스템이라는 통일된 기치 아래 디자이너와 개발자는 사이좋게 이인삼각을 한다. 포토샵의 시대는 진작에 끝났고, 피그마와 프레이머가 프로덕트 디자인의 전 과정을 책임진다. 디자인, 프로토타이핑, 라이팅(writing)뿐만 아니라 협업자 간 소통까지 모두 그 안에서 이루어진다. 디자인 툴은 시각화를 위한 도구를 넘어 프로세스이자 '컬처'❸ 그 자체가 되었다.

〈Simplicity 21〉의 토스 디자이너들이 프로젝트를 진행하는 방식은 마치 대학교 조별 과제의 이상향처럼 보인다. 먼저 누군가 문제를 발견하고 정의한다. 함께 해결 방향을 모색하고 실행에 옮길 여러 직군(주로 개발자와 디자이너)의 조력자를 찾는다. 필요한 팀원이 모두 합류하면 협업과 분업을 통해 발전 과정을 거치고, 문제 해결 능력과 창의성을 발휘해 멋진 결과물을 만들어 낸다.

세션 영상은 대개 이 부분에서 끝난다. 모든 디자인 현장이 여기에서 끝나면 좋겠지만, 이제 굿플레이스가 아닌 현실 세계의 이야기가 시작될 차례다.

디자인 시스템과 시스템

'결과물'을 만들어내는 것은 중요하다. 학교에서는 학점이, 회사에서는 연봉 협상이 걸려 있기 때문이다. 토스와 쿠팡의 조직 문화가 어떻다고 단언할 수는 없지만, 주체적이고 능동적으로 할 일을 찾아서 하는 조직은 자유도에 비례해 실적의 압박도 크기 마련이다. 근태와 기강을 덜 단속하는 대신 알아서 열심히 일한 결과를 보여야 하는 것이다.

자발적으로 해야 할 일을 찾고 주체적으로 진행해 구체적인 성과를 내는 조직문화는 회사의 성격에 따라 더없이 효율적인 체계로 작동한다. 그렇게 해서 누구나 이해할 수 있는 디자인 시스템을 잘 구축해 놓으면, 설령 그것을 만든 디자이너가 퇴사하고 다른 사람이 들어오더라도 프로덕트의 연속성이 확보된다. 그것이 디자인 시스템의 본래 목적은 아니지만 작지 않은 부대 효과임은 분명하다.

디자이너들이 회사의 무시무시한 계략에 속아 일방적으로 이용당하고 있다는 이야기는 아니다. IT업계는 어느 때보다 이직이 활발한 상황이고, 많은 사람이 원하는 일자리는 한정되어 있다. 모두가 언제나 이직 가능성을 염두에 두고 살아가는 이때, 현재 직장에서 만들어낸 결과물은 다음번 취직을 위한 훌륭한 자산이자 연봉 협상의 근거가 된다. 이직하지 않고 현재 회사에 머무르는 경우에도 마찬가지다. 성과를 내는 것은 회사에만 좋은 일이 아니라, 디자이너 자신의 커리어 패스 형성과도 직결된다는 확신이 그들에게 '열일'의 동기를 부여한다. 디자인·테크 컨퍼런스에 비친 IT업계 '열일러'들의 모습은 역설적으로 대이직 시대의 단면이라고 볼 수 있다. '퇴사 트렌드'와 '열일 트렌드'는 동전의 양면과도 같은 것이다.

그렇다면 이러한 열일 문화는 회사와 직원 간의 성공적인

윈-윈 시스템일까? 또는 구인·구직 시장의 보이지 않는 손이 안배한 환상의 균형점일까? 선뜻 그렇다고 답하기 어렵다. 이 열일러 시스템이 개인의 경제적 선택이며, 회사와 디자이너 모두에게 '이익'을 가져다주고, 우리에게 멋진 프로덕트를 제공해 준다고 해서 익히 알려진 성과주의의 부작용까지 간과할 수 있는 것은 아니기 때문이다.

물론 성과주의는 IT업계에서 특별히 새롭게 탄생한 것이 아니다. 그것은 이미 온 사회에 속속들이 스며들어 있었다. 장기근속-평생직장 체제가 무너지고, 정규직과 비정규직 사이의 경계도 희미해진 불완전 고용의 시대에 노동자가 원하는 직장에서 고용을 보장받을 수 있는 가장 확실한 방법은 성과, 곧 실적뿐이다. 다만 '스스로 원해서' 노동 강도를 높이고 성과를 올리게끔 유도하는 행동경제학적 시스템의 전면화는 비교적 최근에 나타난 현상이다. 악천후 할증과 '거리 깎기'를 이용해 라이더의 위험한 운행을 유도하는 배달 플랫폼이나, 일일 상품 포장 실적에 따라 게임 리워드를 제공해 과로를 유도하는 아마존 물류센터가 바로 노동 현장 게임화(gamification)의 대표적인 사례다.

위에서 조별 과제로 설명한 '토스 컬처'는 일면 RPG 게임과도 닮았다. 플레이어 스스로 각 직군의 '파티원'을 모아 (비)음성 채널을 통해 다자간에 소통하며 전략을 세우고, 퀘스트나 사냥을 함께 수행하여 보상을 얻는 것이다. 거기에서 얻은 적절한 아이템과 성취감, 고양감은 플레이어로 하여금 다음 과업을 찾아내어 수행하도록 유도한다. 어찌 보면 넛지를 설계하는 디자이너들의 직장생활 또한 하나의 넛지 세계인 셈이다.

생산성 너머로

〈Simplicity 21〉의 유튜브 재생 목록에는 Q&A를 제외하고 총 21개의 세션이 게시되어 있다. 공개되지 않았거나 폐기된 것을 제하더라도, 적어도 21개의 디자인 프로젝트가 완성되어 실제 프로덕트에 적용되었음을 알 수 있다. 하나의 디자인 시스템❹을 중심으로 엮인 유기적인 프로젝트들이라 하더라도 적다고는 말하기 어려운 숫자다. 토스의 디자이너들은 칼을 빼 들었으면 일단 버튼 하나라도 잘랐다는 말이 된다. 가히 엄청난 생산성이다.

높은 생산성은 어쩌면 토스와 같은 스타트업 컬처의 딕월힘을 증명하는 지표일 수도 있다. 히지만 그것이 언제나 긍정적인 결과만을 만드는 것은 아니다. '현대 한국 문화'에 맞도록 바꾼다는 취지로 자체 제작한 이모지 디자인이 국제 표준인 유니코드를 위반해 논란이 된 사례는 지나친 열정이 낳은 실수라고 하는 쪽이 맞을 것이다.

지난 10여 년간 우리가 소비하는 모든 영역, 나아가 생활 전반이 모바일 플랫폼을 통해서 이루어지게 되었다는 것은 두말하면 입 아픈 사실이다. 이제 '네카라쿠배'❺를 위시한 IT기업 디자이너들은 스마트폰을 만들어낸 애플의 디자이너들보다도 우리 삶에 더 직접적인 영향을 미친다. 이제 그들이 우리의 의사소통과 식사, 계좌이체, 집 구하기, 미용실 예약을 모두 디자인한다. 한편으로는 배달 노동을 비롯해 각종 플랫폼 노동 또한 기획자, 개발자, 디자이너들의 손을 거친다.

이렇듯 결코 그 의미가 가볍지만은 않은 새 시대 프로덕트 디자이너들의 '열일'을 한쪽에서는 성과주의가, 한쪽에서는 열정이 떠받치고 있다. 그리고 그들이 우리의 행위를 디자인하는 것과 다름없는 방식으로, IT기업의 노동 현장 역시 디자인된다.

아직까지 이 시스템은 적어도 겉으로는, 구성원들의 이해관계를 충족하며 어느 정도 균형적으로 작동하는 것처럼 보인다. 그러나 이제 막 자리 잡기 시작한 이 문화가 과연 어디를 향하고 있는지, 벌써부터 심심찮게 들려오는 잡음과 우려를 극복하고 최선의 생태계를 만들어 나갈 수 있을지는, 좀 더 유심히 지켜보아야 할 일일 것이다.

❶ 하지만 모바일 디자인을 실질적으로 멸종(이 정말로 일어났다면)시킨 것은 2011년 출시된 아이폰 4s였다. '도저히 모방할 수 없는' 곡면 대신 CAD로 5분 만에 그릴 수 있음직한 흰색 평면을 가진 이 제품은 본격적으로 모던 디자인 미학과 미니멀리즘의 귀환을 알렸다.

❷ Anna. 'Reveal 2021-이커머스에 최적화된 디자인 시스템, RDS'. 〈Coupang Reveal 2021〉. 2021.12.9. https://event.coupangcorp.com/kr/sessions07. html (RDS(Rocket Design System)는 쿠팡의 자체 디자인 시스템을 말한다.)

❸ 말 그대로 '문화(culture)'를 뜻하는 단어지만, 최근 조직 문화를 가리키는 용어로 통용되고 있다. 주로 '컬처 핏(culture fit: 조직 문화 적합성)' 등으로 활용된다.

❹ TDS: Toss Design System. 토스의 자체 디자인 시스템.

❺ 네이버·카카오·라인·쿠팡·배달의민족의 첫 글자를 딴 신조어로, 국내 IT업계에서 '좋은 직장'으로 평가되는 대기업들을 말한다. '네카라쿠배당토(+당근마켓·토스)', '네카라쿠배당토직야(+직방·야놀자)', '네카라쿠배당토몰두센(+몰로코·두나무·센드버드)' 등으로 변주된다.

최은별
학부와 대학원에서 디자인학을 전공하고, 2000년대 디자인 공공성 담론에 관한 연구로 석사 학위를 받았다. 현재 메타디자인연구실 소속 연구원으로 박사과정에 있으며, 건국대학교에서 강의한다. 『새시각』과 『지난해』를 공동 기획·편집하고 있다. 『디자인 아카이브 총서 2: 세기 전환기 한국 디자인의 모색 1998~2007』, 『행복의 기호들: 디자인과 일상의 탄생』에 필진으로 참여했고, 전자책으로 『잃어버린 미스터케이를 찾아서』를 펴냈다.

성수는 명실상부한 서울의 핫플레이스다. 인스타그램 피드를
스크롤 하지 않아도 성수동을 거닐다 보면 요즘 무엇이 대세인지
확인할 수 있다. 일정 주기로 교체되는 브랜드 팝업 스토어와
건물 외벽에 걸린 대형 옥외광고는 '성수에 가면 무언가 새로운
것이 있다'라는 입소문을 체감하게 한다. 하지만 새로움은
끊임없는 변화를 동반하기에, 성수동 카페 거리를 지날 때면
어김없는 공사 소음이 대화를 가로막는다. 만들어진 것과
만들어지고 있는 것, 채워지는 것과 비워지는 것, 오래된 것과
새로운 것이 교차하며 성수 풍경을 그려낸다.

그렇게 그려진 성수 풍경은 공장을 연상시키는 붉은 벽돌과
노출 콘크리트로 대표된다. 누군가는 인스타그래머블한 카페나

쇼룸을 떠올릴지도 모른다. 중요한 건 사람들이 인지하는 성수 이미지는 실제 성수동의 일부 지역에 국한된다는 점이다. "다른 힙타운에 비해 획지 규모가 평균 두 배 이상 큰"❶ 성수동은 성수역과 뚝섬역, 서울숲역을 포괄하는 하나의 법정동이다. 2019년부터 성수동에 거주하는 인스타그램 로컬 큐레이터 제레박은 성수 상권을 '상원길, 북성수, 성수사거리, 서울숲 골목, 뚝섬역, 새촌, 연무장길, 뚝도시장' 8곳으로 구분한다. 하지만 우리가 보통 '성수'라고 부르는 지역은 연무장길 인근에 한정된다. '성수'와 '성수동'이 별개로 인식되는 이유는 성수동의 큰 획지 규모와 여러 개로 나뉜 지하철역 때문이지만, 성수동을 구성하는 개별 공간의 분위기가 다르기 때문이기도 하다. 여기서 '성수다움'이라는 키워드가 도출된다.

성수동은 성수다움과 동일하지 않다. 성수동이 1966년 뚝도지구 토지구획정리사업으로 조성된 지역을 지칭한다면, 오늘날의 성수다움은 성수동의 핫플레이스화와 함께 태어났다. 엄밀히 말하면 확장하는 성수란 확장하는 성수다움을 의미한다. 설명하기 어려우면서도 대체 불가능한 성수다움은 '새로운, 힙한, 역동적인'과 같은 형용사로 수식된다. 특히 과거와 미래가 공존하는 시간의 축적은 성수다움을 상징하는 스토리로, 면적으로는 설명할 수 없는 정체성을 담고 있다.

이러한 정체성은 유사한 가치를 지향하는 브랜드에 의해 강화된다. 2021년 8월, 기아의 'EV6 언플러그드 그라운드 성수'가 개관했다. 이는 "60여 년 전 지어진 방직공장의 외형적 특징과 세월의 흔적을 살려 리모델링한 복합공간으로, 흘러간 시간을 간직한 공간 속에 미래 모빌리티가 우리 일상 속으로 들어온 모습"❷을 드러낸다. 기아가 지향하는 지속 가능성은 성수에 내포된 시간의 흔적과 맥락을 같이하며 서로의

이야기를 풍부하게 만든다. LG전자가 신세계푸드와 함께 만든
'금성오락실'은 학창 시절 방과후에 즐기던 오락실 게임과
분식집 떡볶이의 추억을 요즘 감성으로 풀어내며, 성수에
걸음하는 젊은 세대와의 접점을 만들었다.❸ 성수다움을 통해
브랜드가 지향하는 가치를 강화하려는 시도는 프리미엄을
표방하는 글로벌 브랜드까지 이어진다. 에스팩토리에서
진행된 샤넬 팝업 스토어, 디뮤지엄의 에르메스 전시, 대림창고
앞에 세워진 알렉산더 맥퀸 컬렉션까지 세계적인 프리미엄
브랜드가 성수동에서 다양한 행사를 진행했다. 이처럼 브랜드는
성수다움에 힘입어 지향하는 가치를 손쉽게 전달하고, 성수는
찾아오는 사람이 만드는 변화를 덧입는다.

　　2021년 12월 개장한 복합문화공간 'LCDC 서울'[256]은
서연무장길에서 동연무장길로 성수다움의 지역적 범위를
확장한다. 이전까지 성수다움은 카페 거리가 있는 서연무장길의
색채를 지칭했다. 공업사와 인쇄소가 줄지어 위치한
동연무장길에서 LCDC 서울은 새로운 랜드마크로 기능한다.
그러니까 LCDC 서울이 가져온 확장은 성수가 '성수동'이라는
법정동의 영역이 아닌 '성수다움'이라는 분위기의 영역에
있었음을 보여준다. 그에 더해 LCDC 서울의 개장과 함께
진행된 팝업 〈그냥 성수가 좋아서그램〉은 '성수 교과서'라
불리는 인스타그램 계정 '제레의 뚝섬살이'를 오프라인 공간으로
연계한다. 이는 실재하는 공간인 성수를 인스타그램이라는 가상
공간으로 이미 한 번 옮겨 온 것이라는 점에서 특징적이다. 실제
공간에서 가상 공간으로, 가상 공간에서 다시 실제 공간으로
이동하면서, 성수동의 실제 면적은 쇼케이스 크기로 축소된다.
하지만 성수다움은 온라인과 오프라인 채널 양쪽을 옮겨 다니는
와중에도 건재하다.

그렇다면 성수의 확장은 어떻게 유지될 수 있을까? 오프라인 공간의 몰락이 선언된 코로나 시대에도 성수는 사람들로 북적인다. 이를 증명하듯 지난해 성수의 상가 공실률은 제로에 가까웠다. 확장하는 성수의 줄기를 추적해 보면 '터전'이라는 뿌리가 존재한다. 정원오 성동구청장은 이렇게 말한다. "경쟁력 있는 도시가 되려면 삶터, 일터, 쉼터가 조화롭게 발전해야 해요." 성수동은 산업화 시대 서울의 준공업지역으로 대표되며 공장과 주택이 혼재하는 모습을 갖췄지만, 시대가 변함에 따라 1980년대에 이르러 쇠락했다. 영세 공장들이 하나둘 떠나가고, 성수의 일터적 면모는 축소되었다. 하지만 서울숲 개장 이후 조금씩 활기를 띠기 시작하며 새로운 변화의 바람이 불기 시작했다. 정원오 성동구청장은 이어서 말한다. "그중 가장 약했던 게 '일터'라서 기업 유치에 집중했어요. 기업 인허가 원스톱 방식을 도입해 기업이 쉽게 들어올 수 있는 환경을 만들었어요. 그 결과 취임 이후에만 2,000여 기업이 성동구 내에 추가로 생겨났어요."[6]

2021년 2월에는 현대글로비스가,[170] 5월에는 문화 엔터테인먼트 기업 SM 엔터테인먼트가 디타워 서울포레스트로 사옥을 이전[211]했다. 준공업지역의 역사를 증명하듯 여전히 가동되는 소규모 공장, 성수다움을 주도하는 문화 크리에이터와 지역 소상공인, 사회적 기업과 소셜 벤처, 공유 오피스에 이어 대기업들까지 자리를 옮겨오며 성수는 오피스 타운의 면모를 확고히 하고 있다.

성수는 삶터, 쉼터에 이어 일터의 기능을 갖추며 삶의 터전을 확장한다. 주거 지역, 문화 지역, 상업 지역 등 땅의 관점을 보여주는 부동산 용어는 삶의 터전으로 관점을 달리했을 때 삶터, 쉼터, 일터라는 사람 중심의 단어로 변모한다. 성수동의 면적은

수십 년째 그대로임에도 우리가 성수의 확장을 목격할 수 있는 이유는, 성수가 단순히 땅에 한정된 것이 아니기 때문이다.

지역의 확장은 하나씩 늘어나는 수량이나 한 뼘씩 연장되는 기장처럼 산술급수적으로 증가하는 개념이 아니라 다양한 층위의 변화가 축적되어 나타나는 복합적 결과이다. 그렇기에 누구나 성수의 내일을 예견할 수 있지만 누구도 확언할 수는 없다. 결국 성수답다는 건, 성수동에 오가고 그곳에 거주하는 사람들이 만들어낸 정체성이다. 확장하는 성수 풍경 곳곳을 들여다보며 삶의 흔적을 발견할 때면, 설명 불가능한 성수다움이 무엇인지 어렴풋이 느끼곤 한다.

❶ 강필호. '인더스트리얼 힙타운'. 아는동네. 2019.6.26. https://iknowhere.co.kr/magazine/31450

❷ '기아, 'EV6 언플러그드 그라운드 성수' 개장'. 현대자동차그룹 뉴스룸. 2021.8.25. https://www.hyundai.co.kr/news/CONT0000000000004076

❸ 'LG전자 성수동에 '금성오락실' 오픈 "MZ세대와 소통"'. 중앙일보. 2021.10.20. https://www.joongang.co.kr/article/25016433

❹ '뉴욕 브루클린도 반해버린 성동구의 진짜 이야기'. 조선일보. 2022.5.3. https://www.chosun.com/national/national_general/2022/05/03/FAH74N5GGBE5RP4VOJPCZALGW4

윤영

세상을 바라보는 다양한 관점으로서 이야기를 살피는 것에 관심이 있다. 삶은 지금 말해지고 있는 하나의 이야기라는 존 버거의 말을 모토로 삼아 결코 벗어날 수 없는 일인칭 시점을 어떻게 하면 확장할 수 있을지 고민 중이다. 성수의 디자인 기획 회사 아틀리에 에크리튜에서 신입 기획자로 일하고 있다.

잠깐 기대어 단숨에 에스프레소를 마시고 쿨하게 퇴장하는 사람들. 최근 늘어나고 있는 에스프레소 바[226]에서 볼 수 있는 낯선 모습이다. 퇴장하기 전 다 마신 컵을 쌓아 올리고 사진을 찍는 '컵 쌓기 놀이'도 새롭다. 마시기 전의 음료가 아니라 마신 후의 컵들을 쌓아 놓고 찍은 인증샷이라. 에스프레소 바의 유행을 주도하는 MZ세대의 필수 인증 방식이다. 맛있는 에스프레소는 기꺼이 서서 마셔야 한다는, 서서 마셔도 충분하다는 이탈리아 본토 커피 문화를 내세우는 에스프레소 바. 좁은 자리, 짧은 이용 시간, 작은 잔이 갑자기 우리에게 매력적으로 다가오게 된 이유는 무엇일까?

가성비의 세계, 취향의 세계

프랜차이즈 커피 가격은 최근 5년간 급격히 올랐다. 커피 전문점들은 임대료와 최저임금 등 고정비 부담으로 음료 가격 인상이 필연적이라고 밝혔지만, 아메리카노 한 잔이 5,000원을 넘어가면서 '밥값보다 비싼 커피값' 앞에서 소비자들의 주춤거림이 시작됐다. 이 과정에서 커피 시장은 두 가지 세계로 양분되었다. 과포화 상태인 커피 시장에서 일부 커피 전문점은 취향을 앞세운 감각적인 공간과 프리미엄 커피로 소비자를 공략했고, 이와 정반대로 '메가커피', '더벤티', '컴포즈 커피' 등 1,000~2,000원대 대용량·중저가 커피 브랜드도 공격적으로 확장을 시도했다.[1]

　프리미엄 커피를 대표하는 '스페셜티 커피'는 말 그대로 특별한 커피다. 고급 원두와 숙련된 바리스타가 만들어 주는 전문성을 바탕으로 미국 스페셜티커피협회(SCAA) 기준 100점 만점에 80점 이상을 받은 고품질 커피를 뜻한다. 그렇다면 반대의 세계에 있는 저가형 커피 브랜드들의 커피 맛은 저품질일까? 그런 것은 아니다. 이들은 원두 이외에 바리스타의 역량을 기계로 대체하며 가성비를 넘어 품질도 끌어올렸다.

　상향 평준화된 커피 퀄리티 속에서 이제 사람들에게 '커피 한 잔'의 경험이란 정말 알찬 가격의 가성비 커피이기도 하고, 드립 커피를 내리는 아름다운 퍼포먼스가 되기도 하고, 향기와 함께 울려 퍼지는 로스팅 소리이기도 하고, 합석한 듯 모호하게 함께하는 애매한 좌석과 공간 경험이기도 하고, 함께 곁들여 먹기 좋은 다양한 디저트와의 케미이기도 했다. 그렇게 점점 세분화되는 커피 시장과 취향들 속에서 갑자기 한 카페가 새로이 주목받기 시작한다. 좌석 없는 스탠딩 에스프레소 바 '리사르 커피'이다.

또 하나의 선택지 '에스프레소 바'

2017년 리사르 커피가 처음 문을 열 때만 해도 외국처럼 커피를 서서 마시는 문화가 보편화될 수 없다는 시각이 다수였다고 한다.❷ 하지만 지난해 국내 1위 커피 전문 포털사이트 블랙워터 이슈에서는 2021년 카페 트렌드 키워드를 '에스프레소 바'로 꼽으며, 커피 시장의 움직임을 '에스프레소 바의 르네상스'라고 지칭했다. 또한 80만 건의 리뷰를 데이터로 삼아 식당과 카페를 큐레이션 하는 망고플레이트는 '2021 올해의 키워드'로 에스프레소 바를 꼽으며 10여 곳의 에스프레소 바를 꼭 가봐야 할 장소로 추천했다.

리사르 커피를 포함해 일찍이 에스프레소 바를 시작한 초창기 브랜드의 경우 커피에 대한 또렷한 진심이 있었던 것 같다. 작지만 깊은 풍미, 더 저렴하지만 맛있는 맛, 짧지만 커피에 집중하는 시간. 이러한 커피에 대한 이야기들과 에스프레소 바의 독특한 이미지는 차별화된 커피 취향이 되었다. 그러자 스타벅스로 대표되는 카페 문화의 커피는 미국식으로 변질된 것이라고 이야기하는 사람들도 생겨났다. 몇몇 트렌드세터들에게 '공간을 느긋이 향유하며 마시는 커피'는 뒤처진 옛 감성으로 여겨지고 '이탈리아식 정통 커피', 즉 시음에 집중하는 에스프레소야말로 진짜 커피라는 생각이 번지기 시작한다.

대형화하는 에스프레소 바, '크고, 편하고, 친절한'

2021년 지난해, 강남 한복판에 또 하나의 에스프레소 전문점 '구테로이테'가 생겼다. 이번에는 성격이 다르다. 확장된 공간으로 큰 매장 규모를 자랑하며 독특한 에스프레소 오마카세를 선보인다. 파인 레스토랑의 코스요리에서 영감을

받아 식전 빵으로 시작하여 계절마다 다른 구성의 커피를
코스로 선보인다. 좋은 커피 맛과 섬세한 코스 구성, 서비스까지.
당연히 금액은 더 올라가지만, 에스프레소가 익숙하지 않은
사람들이 입문하기에는 너무나 친절한 메뉴와 공간인 셈이다.

이렇듯 성공적인 에스프레소 바의 대형화가 확인되었기
때문일까? 곧이어 저가형 프랜차이즈 카페도 발을 들인다.
최근 건대입구역 앞에 생긴 메가커피의 경우 저가형 커피
프랜차이즈점으로는 처음으로 에스프레소 바를 선보였다. 물론
이미 저가형 전략을 가진 커피 브랜드에서 에스프레소 메뉴를
어떻게 더 매력적인 커피로 풀어나갈지는 아직 확실하지 않다.
하지만 작고, 불편하고, 낯설었던 '에스프레소 바'는 이제 더
크고, 편하고, 친절한 방식으로 진화를 시도하고 있는 셈이다.

'에스프레소'라는 커피

하나둘 늘어가는 에스프레소 바 매장들 틈에서 나는 대형
에스프레소 바를 만드는 공간 디자인에 참여했다. 그 과정에도
커피는 늘 함께했다. 여느 현장과 마찬가지로 먼지와 굉음이
난무하는 고된 현장. 언제나처럼 인부들이 챙기는 필수
아이템은 먼지 쌓인 커피포트와 종이컵, 맥심 봉지 커피였다.
빠르게 마시고 속을 데우는 노동자의 커피 '에스프레소'. 금방
어디서나 마실 수 있는 봉지 커피야말로 에스프레소 바를
만들던 그들에겐 진짜 에스프레소이자, 사실 우리나라 고유의
빠른(express) 커피 문화일지도 모른다.

과연 우리가 이탈리아 정통 방식의 '에스프레소 문화'를
향유하고자 하는 이유는 무엇일까? 만약 그 이유가 단지
새로움에 불과하다면, 언젠가 돌고 돌아 새로운 세대에게는
오히려 촌스러운 종이컵에 타 먹는 작고 낯선 '봉지 커피'가

새로운 감성의, 아니 잊고 있던 '정통의' 커피 트렌드가 될지도 모르겠다.

❶ '가성비 앞세운 메가커피의 무한확장… 커피업계 빅3 구도 흔들까'. 업다운뉴스. 2021.9.24. http://www.updownnews.co.kr/news/articleView.html?idx no=235890

❷ '[김성윤기자의 맛 이야기] 에스프레소 바'. 조선일보. 2021.12.27. https://www.chosun.com/special/special_section/2021/12/27/GLHJWJDR7RDULIYB WES4AEH6K4

윤여울
큐레이팅에 대한 관심으로 메타디자인연구실에서 공부했으며, 한국 디자인문화에 나타난 취향에 대한 연구로 석사학위를 받았다. 현재는 TTTC STUDIO에서 텍스트를 기반으로 다양한 디자인 콘텐츠를 기획하고 있다. 〈맡아보기와 맛보기: 맡(scent, taste)-보기(see)〉, 〈모퉁이를 돌아 걷는 미술관〉, 〈보이지 않는 도시여행〉, 〈Audio, 무언의 말투〉 등 전시를 기획하고, 〈네이버디자인프레스〉에 글을 연재한 바 있다.

최근 몇 년간 연예계는 그야말로 '부캐'❶의 시대였다. 개성도
다양한 뉴-페이스들의 이름을 채 기억하기도 전에, 오랜 시간
고유한 이미지를 확립해 온 연예인들이 기존의 이미지와는 전혀
다른 새로운 캐릭터로 등장하기 시작했다. 고유한 이미지가
있다는 것은 하나의 브랜드 파워를 가진 연예인들에게 큰 힘이
되기도 하지만, 때로는 고정된 이미지로 인해 한계를 맞이할
수도 있는 일이었다. 부캐는 아마도 그런 연예인들에게 있어
돌파구가 되었을 것이다. 신인 연예인들에게는 가혹할 정도로
유명 연예인들의 부캐는 큰 인기를 끌었다. 유재석은 트로트
가수 '유산슬'이라는 부캐로 활동하며 MBC 방송연예대상
남자 신인상을 받기도 했다. 사람들은 기존의 이미지와는 전혀

다른 행보를 보이는 그의 모습에 열광했다. 새롭지만 친근한, 낯설지만 낯설지 않은 그가 새롭고 낯선 여타 신인 연예인보다 강렬한 인상으로 다가온 것이다.

연예인의 부캐는 간편하다. 넘쳐나는 뉴-페이스들의 이름과 특징을 기억하는 것보다, 유재석이 트로트 가수로 활동한다는 사실을 기억하는 것이 더 쉽다. 늘어나는 선택지 속에서, 기억해야 할 한 가지를 고르는 것은 여간 어려운 일이 아니다. 연예인들의 부캐는 그런 고민을 덜어주면서도 신선함을 느낄 수 있게 해주는 좋은 장치가 된 것이다.

연예계 뉴-페이스들의 수 이상으로 우리 생활을 구성하는 뉴-브랜드의 수가 많아졌다. 당장 무신사의 인기 제품들만 살펴보더라도 모르는 브랜드가 절반이다. 영화 〈묻지마 패밀리〉❷의 '내 나이키' 속 명진처럼 '나이키'만 신는다고 힙스터가 될 수 있던 시절은 지났다. 우리에겐 넘쳐나는 선택지가 제공되고 있고, 우리는 그 속에서 무엇인가 선택해야 하는 피로감을 마주하고 있다.

팝업 스토어는 이러한 피로감을 덜어낼 수 있는 좋은 수단이다. 연예인의 부캐처럼 팝업 스토어는 짧은 기간 떴다 사라진다. 이는 유명 브랜드의 새로운 시도에 대한 장벽을 낮춘다. 다양한 공간을 활용할 수 있다는 점에서 새로운 이미지를 보여주기에도 적합하다. 지난해 유명 브랜드들은 백화점의 한 코너에서, 성수동, 홍대, 이태원, 청담동 등의 핫플레이스 속에서 기존의 브랜드를 감추고 새로운 부캐를 선보였다. 지난해는 그야말로 브랜드의 부캐, '팝업 스토어'의 시대였다.

2021년 2월, 현대자동차의 팝업 공간 '스튜디오 아이'[171]가 성수동에 열렸다. 스튜디오 아이는 티타임을 가지며 이야기를

나눌 수 있는 '페어링 테이블(Pairing Table)', 레스 플라스틱 제품을 만나볼 수 있는 '스토어(Store)', 업사이클링 작품과 전시 체험이 가능한 '랩(Lab)'으로 구성되었다. '자동차' 회사에서 개장한 팝업 스토어임에도 불구하고 '자동차'가 없다. '지속 가능성'이라는 주제로 묶인 세 가지 구성에서 그간 환경 파괴의 주범으로 여겨져 왔던 '자동차'를 떠올리기는 어렵다. 자동차가 사라진 현대자동차의 팝업 스토어는 성수동이라는 새로운 공간에서 현대자동차의 새로운 이미지를 만드는 데 일조했다.

2021년 6월, 침대 브랜드 시몬스도 팝업 스토어를 오픈했다. '시몬스 그로서리 스토어(SIMMONS GROCERY STORE)'라는 이름으로 부산 해운대에 자리를 잡았다. 불과 2개월간 오픈하는 팝업 스토어였지만, '흔들리지 않는 편안함'을 자랑했던 침대 브랜드가 아무리 흔들리지 않는 침대에서라도 멀리해야 할 것 같은 식료품점을 오픈한 것이다. 해운대 시몬스 그로서리 스토어는 오픈과 동시에 핫플레이스가 되었다. 이국적 풍경을 만들어내는 오렌지색 외관은 사진 몇 장으로 흥미를 자극하기 충분했다. 침대 브랜드에서 가구점을 선보이지 않은 점은 더욱 그랬다. 해시태그 '시몬스 그로서리 스토어' 포스팅은 매장 오픈 2주도 되지 않아 2,000개를 훌쩍 넘어섰다.❸ '샵(#)○○○' 등의 부가적인 설명 없이, '시몬스'라는 침대 브랜드 이름에 붙은 '그로서리 스토어'는 강력했다. 해운대 시몬스 그로서리 스토어의 성공에 힘입어 시몬스는 2022년 2월, '시몬스 그로서리 스토어 청담'을 오픈했다.

1992년 한국 법인을 설립한 시몬스는 1995년 볼링핀이 놓여 있는 침대에 볼링공을 떨어뜨리는 광고를 선보였다. 볼링공이 떨어져도 끄떡없는 볼링핀의 모습은 개별 독립된 포켓 스프링 매트리스를 강조하며 강한 인상을 남겼다. 그 강한

인상 때문일까, 20년이 지난 뒤에도 시몬스 침대를 따라다니는 수식어에는 큰 변화가 없었다. 시간이 지나면서 '흔들리지 않는 편안함'은 시몬스 침대에만 해당하는 것이 아니게 되었다. 매트리스에 독립 스프링을 사용하는 것은 이제 이름도 들어보지 못한 신흥 브랜드에서도 구현할 수 있는 기술이 되었다. 시몬스의 가장 큰 특징이 시몬스만의 특징이 아니게 된 것이다.

시몬스는 여전히 침대를 만드는 침대 브랜드다. 그런데 '시몬스 그로서리 스토어'에는 침대가 없다. 시몬스 그로서리 스토어 청담에서 가장 유명한 제품은 삼겹살 모양을 한 수세미다. 매장에는 햄버거를 파는 공간도 있고, 농구 코트도 있다. 우리가 알던 그 시몬스가 맞지만, 시몬스가 아니다. '시몬스'라는 브랜드를 등에 업은 '시몬스 그로서리 스토어'는 새롭지만 친근하고, 낯설지만 낯설지 않다. '시몬스'라는 이름만으로 구구절절한 설명을 나열할 필요도 없다. 그래서 새롭고 낯선 여타 브랜드보다 더 강한 인상을 남긴다.

장기화된 코로나19로 거리에 존재하던 많은 상점들이 사라졌다. 그들의 빈자리를 차지하던 '상가 임대'라는 큰 현수막은 유명 브랜드의 팝업 스토어 개장을 알리는 현수막으로 탈바꿈하고 있다. 비어 있는 공간들은 고정된 이미지를 가진 유명 브랜드의 새로운 캐릭터 생성을 위한 돌파구가 되었다. 유명 브랜드들은 이 공간에서 기존의 이미지와는 다른 캐릭터를 선보인다.

새로운 것을 찾고 싶지만, 그것을 알아가기에는 피로가 쌓였던 우리에게 팝업 스토어는 간편하다. 넘쳐나는 뉴-브랜드의 이름과 특징을 기억하는 것보다, 유명 브랜드의 새로운 시도를 기억하는 것이 더 쉽다. 시몬스만큼의 기술력을 가진 새로운 침대 브랜드는 이제 너무 많다. 그런데 시몬스 팝업 스토어에서

삼겹살 모양의 수세미를 파는 것만큼 쉽고, 흥미롭지 않다. 유명 브랜드의 부캐는, 선택에 대한 고민을 덜어주면서도 신선함을 느낄 수 있게 해주는 좋은 수단이 되었다. 오늘도 여전히 수많은 브랜드가 새로운 공간에서 떴다 사라지고 있다. 팝업 스토어라는 이름의 부캐를 선보이면서 말이다.

❶ 게임에서 주로 사용하는 캐릭터 외에 또 다른 캐릭터를 뜻하는 의미로 시작되었으나, 최근에는 멀티 페르소나(Multi-Persona)의 의미로 방송 미디어에서 주로 사용되고 있다.

❷ 2002년 개봉한 옴니버스 구성의 영화로, 두 번째 챕터 '내 나이키'는 1980년대 초반 나이키 신발을 얻기 위해 고군분투하는 중학생 '명진'의 이야기를 다루고 있다.

❸ '쨍한 햇빛을 품은 '해리단길' 오렌지빛 상점'. 조선일보. 2021.6.26. https://www.chosun.com/national/weekend/2021/06/26/NMU3BX7O7VDX7D6BVELJPQVCBQ

양유진
한국교원대학교 미술교육과를 졸업하고 건국대학교에서 『90년대 한국 중산층 가정의 디자인문화에 관한 연구』로 박사 학위를 받았다. 디자인문화를 기반으로 한 기획, 강의, 연구 등을 한다. 공저로 『디자인 아카이브 총서 2: 세기 전환기 한국 디자인의 모색 1998~2007』이 있다. 현재 건국대학교 디자인학부 강의 초빙교수로 재직 중이다.

"1944년 대구상회로 처음 문을 열었던 대구백화점 본점.
77년, 근 100년이라는 역사를 간직한 대구 사람들의 만남의
장소 대백 본점. 저에게는 언제까지나 그렇게 불릴 것이지만
추억이 참 많은 곳이라 참 먹먹하네요. 어제는 그냥
멍했는데 오늘은 낮술 좀 해야겠습니다."❶

이별이라 이름 붙인 헤어짐은 큰 공허를 만든다. 텅
빈 자리를 보며 소리 내어 부를 대상이 사라졌다는 것을
부정하다가, 결국 남은 것은 머릿속 잔상뿐이라는 것을 깨닫고
만다. 그렇게 이별은 공허를, 공허는 미련을 만든다.
　이별의 대상이 공간일 때도 마찬가지다. 오랜 장소와의

이별이 만들어낸 공허는 사람들을 미련하게 만들었다. 수십 년 전의 이야기를 꺼내게 했고, 매일 지나친 그 앞에서 사진을 찍도록 만들었다. 지난해 7월, 대구백화점 앞은 이런 미련한 행동들로 가득했다. 대구의 중심가 동성로를 지키던 오랜 장소 대백이 기어이 문을 닫은 것[223]이다.

대구 토박이임을 강조하는 이들은 앞으로 약속 장소를 정할 때가 걱정이라고들 한다. 어느 동네에나 있는 '어디 앞에서 보자' 하는 말의 '어디'가 대구에서는 대백이었기 때문이다. 그만큼 대백은 익숙하고 당연한 곳이었다. 하지만 대백은 그 자리에 있던 것이 당연한 만큼 그냥 지나쳐가는 장소에 불과했다. 어쩌면 이미 대구'백화점'은 사라지고 '대백 앞'만 남은 지 오래였을 것이다. 백화점의 기능을 상실한 채, 만남의 장소라는 역할만을 착실히 수행했던 대백은 익숙함과 무관심의 혼재 속에서 사라졌다.

향토백화점이 떠난 자리는 대기업의 백화점이 채웠다. 이들은 향토백화점이 입던 무거운 옷을 물려받지 않았다. 켜켜이 쌓은 갈색 벽돌 대신 형광색 패턴을 입은 건물의 외관은 마치 케케묵은 코트를 벗어던진 듯 가벼웠다. 가벼운 백화점. 어울리지 않는 수식어를 단 백화점은 낯설었고, 낯설기에 계속 쳐다보게 되었다. 성공이었다. 단순히 새로움을 넘어선, 익숙해지기 어려운 감정을 만들어내는 것이 새로운 공간의 역할이었다. 요즘 사람들은 웬만한 새로움에는 금방 익숙해져 버리기 때문이다.

한편 현대백화점은 새 옷을 입고 여의도에 '더현대 서울'[176]로 나타났다. 개장과 동시에 입점 브랜드들 역시 조명을 받았다. 특히나 조명으로 눈부신 곳은 지하 1층과 지하 2층이었다. 이곳의 타겟은 300만 원 상당의 명품 구두를 신는 사람이 아닌 30만 원이 채 안 되는 나이키 운동화를 즐겨 신는 사람들이었다.

백화점 뒤로 당연히 따라오던 명품이라는 꼬리표가 빠지니, 백화점이 한층 더 가벼워졌다.

여기가 한남동인지 백화점 안인지 헷갈릴 즈음, 길을 잃고야 만다. 수만 명이 밀집한 구불거리는 백화점 안에서 목적지를 찾아가기란 어려운 일이었다. 게다가 실내에 심어놓은 뜬금없는 나무들은 길을 잃은 수만 명의 동선을 방해했다. 하지만 그 훼방 덕에 가이드만 바라보며 길을 찾던 사람들은 주춤했다. 주춤한 그 찰나, 사람들은 고개를 들어 주위를 둘러봤고, 백화점 안의 난데없는 숲을 봤고, 결국 숲을 배경으로 사진을 찍었다.

> "시간이 지나면서 우리는 나름대로 몇몇 이정표와 그것들을 연결하는 경로를 알게 된다. 마침내 낯선 도시이며 미지의 공간이었던 것은 낯익은 장소가 된다. 낯설다는 것 이상의 의미가 없는 '추상적 공간'은 의미로 가득 찬 '구체적 장소'가 된다." ❷

가벼운 백화점, 명품 없는 백화점, 나무가 자라는 백화점. 행위는 곧 새로운 키워드가 되었고, 키워드는 모여 공간의 새로운 정의가 되었다. 익숙함에 도태된 감각에 낯선 것이 만들어낸 불편함은 신선한 자극으로 다가왔기 때문에, 낯섦에 익숙해진 사람들은 또 다른 불편함을 찾아 나섰다. 그렇게 공간은 어색한 수식어에 휩싸이기 시작했다.

여의도 반대편 강남에서도 생경한 소식이 들려왔다. 검은색의 뿔이 여럿 달린 빵에 녹색의 크림이 넘실대는 용감한 케이크가 세상 밖에 나왔다는 것이다. 무모한 도전을 한 장본인은 다름 아닌 안경 브랜드였다. 정말 쓰라고 만들었을까, 싶은 안경들을 꾸준히 만들던(판매까지 하던) 젠틀몬스터는

그들만의 고차원적 세계관을 넓혀가려는 움직임을 보였다. 그 시선은 급기야 음식에 닿았고, 그들은 '누데이크'라는 새로운 디저트 브랜드를 런칭하고야 말았다.

젠틀몬스터의 감각을 한데 모은 하우스 도산[174]은 공간을 넘어선 또 다른 세계에 가까웠다. 이들은 나무를 베어다 놓고, 다리 달린(이 이상 어떻게 설명해야 할지 모르겠는) 로봇을 갖다 놓는가 하면, 뿔 달린 케이크에 익숙해지기도 전에 손톱만 한 빵을 구워댔다. 안경과 빵을 사러 온 입장에서는 무안할 지경이었다. 이해를 바라지 않는 공간의 거만한 태도는 사람들을 또 한 번 주춤하게 만들었다.

하지만 수식어가 이미 난무한 공간에서는 주춤한 그 찰나에도 할 수 있는 것이 없다. 어느 정도 정의 내려진 낯섦에는 새로운 수식어를 더하는 일도, 아무도 모르는 불편한 자극을 찾는 일도 무의미하다. 더 이상 새롭지 않은 낯섦은 피곤할 뿐이다.

백화점이든 쇼룸이든, 요즘의 공간은 이렇듯 일방적이다. 공간이 사람에게 제공하는 편의는 오직 주춤할 시간, 그뿐이다. 멈칫한 찰나의 시간 동안 사람들은 브랜드를 이해해야 하고, 이미지를 저장해야 하고, 공간의 성격을 유추해야 한다. 해석만이 난무한 공간에 정답은 없다.

이후에도 정답 없는 공간은 넘쳐났다. 옷을 판다던 곳에는 우주인이 떠다니고 있고,[❸] 향을 판다던 곳에는 말이 우두커니 공간을 지키고 있었다.[❹] 우연적 찰나를 마련하기 위한 공간의 노력은 점점 더 낯설어져 갔다. 특히 상품을 '관람'하는 데 유의할 것이 많아진 유통 공간은 미술관을 닮아갔다. 공간은 어느덧 상품의 판매보다 전시에 애를 쓰고 있었다.

지속된 낯섦은 언젠가 익숙해졌고, 결국은 불편한 것이

되어버렸다. 그럼에도 공간은 익숙함을 두려워하고, 낯선 것에
집착한다. 어쩌다 한 번 사람들이 주춤할 그 시간을 기다리느라
공간은 애가 탄다. 어차피 일회성일 뿐인 이들의 감탄이 공간을
더욱 괴이하게 만든다. 한 번만 가도 충분한 곳들의 화려함이
대백의 시든 은행잎 로고보다도 애처롭게 보인다.

　　공간과의 이별에서 공허를 만들어내는 것은 '피로'다.
불편하고, 서툴고, 낯선 것은 우리를 회귀하도록 만든다. 뒤늦게
돌아온 그곳에 대백은 없다. 대백이 사라진 자리에 오피스텔이
들어선다는 소식만이 들려온다.❺ 하지만 훗날 정말 오피스텔이
들어설지라도, 한동안 그곳은 수년 전의 '대백 앞'일 것이다.
그 어떠한 것으로도 채울 수 없는 공허를 결국에 옛이야기가
채우고 만다. 아, 너무나 미련한 지금.

❶　'대구백화점 본점 폐점 삐에로쑈핑, 영풍문고, 쩐주단, 빵장수단팥빵 동성로 대백
　　이제 추억 속으로'. 츠토무의 로그북(네이버 블로그). 2021.7.2. https://blog.
　　naver.com/ung3256/222417524418

❷　이 푸 투안. 구동회·심승희 옮김. 『공간과 장소』. 대윤. 2007. p.318

❸　패션 브랜드 '아더에러(ADER)'는 미래지향적인 콘셉트의 플래그십 스토어 '아더
　　스페이스'를 2016년 홍대를 시작으로 성수동, 신사동에 차례로 오픈했다.

❹　젠틀몬스터가 런칭한 뷰티 브랜드 '탬버린즈'는 실제에 가까운 모형 말을 신사동
　　매장에 전시하였다.

❺　'[단독] 대구백화점 본점 터에 오피스텔 들어서나'. 디지털경제. 2022.1.4. http://
　　www.deconomic.co.kr/news/articleView.html/?idxno=35063

김나희
들여다보는 행위를 텍스트로 연결짓는 일에 관심이 있다. 미생의 시각에서 고리타분한
접점조차 재밌다 느낄 때도 있지만, 꾸준히 관찰과 발견의 영역을 넓혀가는 중에 있다.
현재 건국대학교 대학원의 메타디자인연구실에서 석사과정에 있다.

도시화된 자연

테라리움 안에서 식물이 어떻게 생장할 수 있는지 한 번쯤
궁금해해 본 적이 있는가? 우연히 밀봉한 유리 상자에서 양지
식물의 포자가 발아하는 것을 발견한 19세기 영국의 식물학자
너새니얼 배그쇼 워드(Nathaniel Bagshaw Ward)는 흙속 수분이
증발하면 용기 안에 물방울 입자가 맺히게 되고, 이 물방울이
도로 흘러내리면서 다시 흙에 수분을 공급해 주는 원리를
밝혀냈다.

　　그의 연구로 인해 영국은 식민지에서 캐낸 이국적인 식물을
배로 실어 나를 수 있었다. 초기의 식물원은 약초를 재배하고
식물 종을 연구하는 곳이었지만 제국주의 시대를 지나면서 세계

각국의 식물을 마치 전리품처럼 수집하는 일종의 저장고로
기능했다. 유리로 지어진 온실은 열대 식물을 키우기에
안성맞춤이었다. 근대의 동물원과 마찬가지로 식물원 또한
대중의 흥미를 자극하는 관광지나 다름없었다.

1909년 창경궁에 지어진 온실은 식민주의의 아픈 역사를
담고 있는 곳이었다. 하지만 한편으로는 입장료만 지불하면
신분과 관계없이 누구나 입장해 진귀한 열대 식물을 구경할 수
있는 공공장소이기도 했다. 1924년부터 1945년까지 매년 벚꽃
철이 되면 밤에도 환하게 조명을 밝혀 야앵(밤벚꽃놀이)을 즐길
수 있었다. 1930년 한 해 야앵 기간 동안 5만 명의 인파가 방문할
정도였다고 한다.[1] 야생이 아닌 도시화된 자연을 감상하기
위해 모여든 이들은 분명 근대 도시인으로서 자신의 정체성을
형성하려는 주체들이었다.

오늘날에도 도시화된 자연은 자본에 의해 섬세하게
가꾸어진 모습으로 존재한다. 일정한 높이로 가지치기 된 가로수,
계절에 맞게 심어지고 뽑혀 나가는 화단의 꽃들, 새로 지은
아파트 단지 화단에 등장한 제주도산 팽나무가 그렇다. 오창섭은
『인공낙원을 거닐다』에서 통제 가능한 모습을 취하는 도시화된
자연에 대해 "자연의 공포를 극복한 결과물"[2]이라고 표현했다.
자연재해나 야생 동물의 출몰 등 예측 불가능성에 휘둘리는
야생의 자연에 비해 도시화된 자연은 공원, 화단, 정원 등의
이름으로 우리 곁에 자리한다.

지난 2021년 2월, 여의도에 오픈한 '더현대 서울'[176] 5층
공간에 위치한 실내 정원은 일종의 도시화된 자연이다. 3,300m^2
규모에 달하는 이곳의 이름은 '사운즈 포레스트'. 건축가 리처드
로저스가 설계한 백화점 건물은 온실처럼 천장을 유리로 마감해
채광이 풍부하기에 인공 식물이 아닌 진짜 식물을 심는 대담한

아이디어를 구현할 수 있었다. 4월에는 현대백화점 목동점 7층에 실내 온실 '글라스 하우스'가 문을 열었는데, 사운즈 포레스트가 온실의 일부를 잘라서 가져온 듯하다면 글라스 하우스는 일류 정원사가 잘 관리한 정원의 느낌에 더 가까워 보인다.

공간을 쪼개서 브랜드 매장을 입점시키는 리테일 공간에 아무런 수익도 낼 수 없는 식물을 심는 것은 얼핏 바보 같은 결정으로 보이기도 한다. 하지만 여기에는 고도의 계산이 깔려있다. '식멍'을 하며 좀 더 오랜 시간 백화점에 머무는 것은 매출과도 직결되기 때문이다. 현대백화점이 내세운 전략은 바로 '리테일 테라피', 그러니까 쇼핑과 힐링을 한 자리에 제안함으로써 방문객들의 발길을 붙잡겠다는 것이다. 실제로 더현대 서울 내 브랜드 매장의 평균 체류 시간은 4분인 데 비해 사운즈 포레스트에 머문 평균 시간은 약 37분으로 측정됐다. 오픈 당시 계획했던 매출 목표를 초과 달성한 것은 물론이다. 과거 식물원이 이국적인 식물과 아름답게 가꾼 정원으로 근대인을 유인했다면 오늘날 백화점은 식물원을 통째로 실내로 옮겨오는 통 큰 전술로 소비자들의 눈길을 사로잡는다. 그곳은 실제로 식물이 자라진 공간이지만, 땅속을 뚫고 나오는 벌레도 없고 나무 사이를 날아다니는 새도 존재하지 않는다. 그럼에도 스피커를 통해 새소리, 풀벌레 소리, 폭포 소리를 섞은 ASMR 사운드가 연일 흘러나오는 기묘한 낙원 같은 곳이다.

그린 인테리어에서 플랜테리어로

집에서 식물을 키운다는 것은 어떤 의미일까? 분재나 난을 가꾸고 꽃꽂이를 배우는 것이 중산층의 취미 생활로 자리 잡았던 20세기 후반과 팬데믹 이후의 식물 기르기는 분명 다른 양상을 보인다. 아파트 거주가 국내 중산층 가정의 일반적인

삶의 방식으로 대두되었던 무렵부터 삭막한 집 안에 자연을 들여놓으려는 시도가 나타났다. 1987년 〈매일경제〉 기사를 보면 욕실 벽에 호야 바구니, 거실 천장에 세인트폴리아, 휘토리아, 프테리스 바구니를 걸어놓는 등 실내 곳곳을 식물로 장식하는 것을 "주부의 센스가 돋보이는 그린인테리어 기법"❸으로 소개한다. 1988년 〈동아일보〉 기사에서는 "아파트 생활이 일반화되면서 분재를 즐기는 가정이 늘어나고 있다. 또 추운 겨울의 앙상해진 정원 대신 실내를 푸르게 가꾸고자 하는 마음은 자연스러운 것"❹이라고 운을 떼며 분재를 가꾸는 팁을 상세하게 설명하고 있다.

단독주택처럼 정원을 가꾸는 대신 아파트 실내에 화분을 들이는 것은 심리 안정에 도움이 될 뿐 아니라 공기 정화 효과까지 있다고 설파하며 인테리어 꾸미기의 한 방법으로 식물을 추천하는 것이다. 반면 팬데믹 이후로 '반려 식물'이라는 용어가 일상화될 정도로 실내 식물은 인테리어 소품이라기보다 삶을 함께하는 동반자의 지위로 올라섰다. 불과 40년 만에 인류에게 무슨 일이 일어난 것일까? 정신분석학자 에리히 프롬은 1964년 출간한 『인간의 마음』에서 '바이오필리아'라는 용어를 소개하며 인간의 유전자에는 원래 살아 있는 모든 생명체를 사랑하는 마음이 깃들어 있다고 설명했다. 하지만 그것만으로 오늘날 '반려' 식물 키우기 붐을 이해하기란 역부족이다.

'불확실성'으로 대표되는 시대 감각은 오늘날 식물을 대하는 태도도 바꿔 놓았다. 이는 집을 사고, 가정을 꾸리고, 좋은 직장에 들어가기 위해 치열하게 노력하는 것보다 당장 눈앞에서 맛볼 수 있는 달콤한 행복이 더 중요한 1인 가구가 급격히 늘어난 것과도 관련 있다.

임이랑은 자전적 성장 에세이 『아무튼, 식물』에서 "아무 이야기를 하지 않아도 우리는 금방 친구가 되었다. 나를 소개할 필요도 없었고, 스스로를 치장하거나 즐거운 표정을 짓지 않아도 괜찮았다. 식물들은 내가 애정을 쏟은 만큼 정직하게 자라났다. 그 건강한 방식이 나를 기쁘게 했다."[5]라고 고백한다. 여기에 공감하는 이들이 많다는 것은 사회 속에서 관계를 맺고 이어가기가 그만큼 어려워졌다는 것을 방증한다. 적어도 식물은 관계에 대한 좌절감을 안기지 않는다. 일정한 주기로 관심을 쏟으면 잎이 자라고 꽃이 피면서 자라는 모습에서 일종의 위로를 얻는 것이다. 그럴수록 식물은 가족처럼 소중한 존재가 된다. 같은 책에서 "우울한 날엔 식물에 물을 주고 싶다. 졸졸 흐르는 물을 화분에 부어주는 행위는 나를 가벼워지게 하는 힘이 있다. 언제나 생각으로 가득 찬 머리를 비워주고, 엉망진창인 삶을 조금 더 단순하고 객관적으로 볼 수 있게 만들어준다."[6]라는 구절은 진지한 종교 의식을 연상시킨다.

일주일에 한 번씩 집에 있는 화분에 물을 주는 행위도 일종의 리추얼로 볼 수 있을까? 『리추얼의 종말』의 저자 한병철은 "삶에 구조를 부여하고 삶을 안정화"[7]하는 것이 리추얼이라고 이야기한다. 또 생산과 성과를 중시하는 신자유주의 시대에 불어닥친 코로나 대유행은 격리 사회를 만들어내며 공동체 경험을 상실하도록 함으로써 리추얼의 종말을 완성했으나 이제는 우리가 모두 리추얼을 새롭게 발견할 때라고 분석한다.[8] 저자의 말처럼 반복적인 행위를 계속하는 것을 '루틴'이라고 한다면 이 행위를 통해 새로움을 창출하는 것이 바로 리추얼이다. 식물을 꾸준히 가꾸는 리추얼적 행위는 삶의 균형을 찾는 데에 도움을 준다는 점에서 긍정적이다.

식물이 사는 세계

1980~1990년대 그린 인테리어 시대에는 집 안 어디에 화분을 알맞게 놓을 것인지 배치의 방식이 중요했다면, 오늘날 플랜테리어 시대에 들어와서는 수종이나 화분의 선택이 더 중요해졌다. 4월 분더샵 청담에서 '베란다 가드너'[19]라는 팝업 스토어가 열렸다. 이곳에서 판매되었던 수입 관엽 식물은 한국에서 '희귀 식물'이라는 이름으로 소비되는 종이었기에 화제가 됐다. 그런데 희귀 식물이란 어떤 것일까? 머릿속에서 멸종 위기 식물을 떠올렸다면 오답이다.

그 무렵 코로나19의 영향으로 식물 수입이 제한된 데다 국내에 반입되던 인도네시아산 몬스테라 삽수에서 금지 병해충이 발견되면서 일부 품종의 가격이 천정부지로 올랐다. 이에 희귀 식물을 활용한 재테크, 일명 '식테크'가 새로운 돈벌이 수단으로 떠올랐다. 식물의 잎이나 줄기를 잘라 번식시키는 꺾꽂이 방식으로 빠르고 손쉽게 여러 개의 화분을 만들 수 있기 때문이다. 그러니까 희귀 식물이란 그 희귀성으로 인해 돈을 벌 수 있는 상품으로서의 식물 종을 의미한다. 몬스테라 한 개체당 약 1만 원의 가격이 책정되어 있는데, 잎에 흰색이 섞인 몬스테라 알보나 노란색이 섞인 옐로 몬스테라는 잎 한 장이 수백만 원에 달한다.❾

이처럼 흰색이나 노란색이 섞인 몬스테라 무늬종은 사실 엽록소가 부족해 생기는 변종으로, 광합성을 잘하지 못해 키우기가 까다롭지만 단지 특이하다는 이유로 여전히 수요가 높다. 이를 악용해 엽록소 차단 약품으로 진분홍색 가짜 잎이 달린 필로덴드론 핑크 콩고를 만들어내 판매하는 사기 행각이 발각되는 웃지 못할 해프닝도 있었다.

한편 특정 식물 종에 대한 과도한 관심과 함께 주목할 만한

현상은 화분의 명품화다. 식물 마니아 사이에서 화분이란 식물을 담는 그릇 이상의 것이다. 마치 아마추어가 자신이 만든 요리를 아무 접시에 담아내는 것과 일류 셰프가 고급 접시 위에 메뉴를 플레이팅 하는 것의 차이랄까? 두갸르송, 카네즈센, 스프라우트 등 브랜드명을 앞세운 국산 수제 토분 브랜드가 가드너들 사이에서 선풍적인 인기를 끄는 현상도 나타났다. 분더샵 '베란다 가드너'와 피크닉에서 열린 〈정원 만들기〉 전시를 위해 한정 굿즈로 제작된 두갸르송의 토분은 순식간에 품절이 될 정도로 화제가 되었다. 문화평론가 한희는 한국 토분 브랜드들이 내수 시장에서 인기를 얻는 이유를 심플한 디자인에서 찾았다. 국내 인테리어 경향이 미니멀리즘을 지향함에 따라 간결하고 모던한 선 처리가 특징인 국산 토분이 덩달아 소비자들의 선택을 받는다는 것이다.[10] 과연 그것만이 이유일까?

어떤 현상에 대한 해석은 다양한 방식으로 이루어진다. 수제 토분이 잘 팔리는 근래의 현상도 식물을 키우며 인테리어 소품에도 관심 있는 이들이 늘어난 데에서 원인을 찾을 수 있다. 즉 수요가 많아졌다는 이야기다. 이전까지 싸구려 화분이나 어마하게 가격대가 높은 유럽산 화분 중에 하나를 골라야 했던 소비자들에게 국산 브랜드 화분이라는 새로운 선택지는 분명 매력적이다. 그런데 화분 구입을 향한 과도한 열기는 인스타그램을 빼놓고선 이해하기 어렵다.

해시태그를 검색해 보면 몇몇 브랜드 화분의 인증샷으로 도배된다. 블루보틀이 한국에 갓 상륙했던 시기에 파란 로고가 잘 보이는 종이컵을 하늘 높이 쳐든 인증 사진이 피드를 장식했던 것처럼 한 손에 브랜드명이 각인된 화분을 들고 흰 벽을 배경으로 촬영한 식물 사진이 가상 공간을 떠다니는 것이다.

암스테르담 디자이너 슈르트 테르 보르흐(Sjoerd ter Borg)는 인간이 집 안에서 식물을 키우기로 결정한 것이 아니라 식물이 스스로 집 안에서 살기로 마음먹었다는 가설에서 출발해 2019년 '보타니카 바리에가타' 프로젝트를 전개했다. 몇 년 전부터 유행하는 무늬 몬스테라의 정식 명칭은 '몬스테라 델리시오사 바리에가타'인데, 해시태그 #monsteradeliciosavariegata 검색을 통해 인스타그램을 떠다니는 이미지를 알고리즘으로 추출한 것. 잎이 하얗게 뜬 식물은 광합성을 하지 못하는 병약한 상태를 보여주지만 식물 인플루언서들은 단지 포토제닉하다는 이유로 무늬 몬스테라 사진을 찍어 올려서 유행시켰다.

사진 속에서 몬스테라의 형태를 선택해 지우면 하얀 배경만 남는다. 그러니까 몬스테라 사진은 주로 흰색 벽을 배경으로 한다는 사실이다. 슈르트 테르 보르흐는 이러한 방식을 통해 플랜트 서브컬처의 경향성을 파악할 수 있다고 이야기한다.[11] 제법 흥미로운 작품이지만 결과물보다 다음에 나올 디자이너의 가설에 더 마음이 끌린다.

어쩌면 식물은 인간이 야기한 기후 변화에 맞서 거친 야생을 버리고 집 안으로 들어와 살기를 결정했다는 것이다. 그러기 위해 다윈의 진화론처럼 초록 잎을 버리고 다양한 무늬를 가진 종으로 변이를 거듭했고 말이다.

식물 생장용 자동 테크놀로지

편리한 삶을 위해 실내에서 연명하는 방식을 스스로 선택한 식물도 예측하지 못한 것이 한 가지 있는데, 바로 테크놀로지의 발전이다. 화분에 칩을 꽂아 흙의 수분과 일조량, 온도 등 정보를 알려주는 일락의 '식물 이야기'나 와디즈에서 판매된 스마트화분 '블룸엔진' 등은 테크놀로지를 통해 식물의 컨디션을 실시간으로

스마트폰에서 확인할 수 있도록 도와준다. 급기야 대기업에서도 가정용 식물 재배 산업에 뛰어들었다. 10월 14일 LG전자는 마치 스타일러처럼 이전까지 존재하지 않았던, '식물생활가전'이라는 새로운 기능을 탑재한 야심작 'LG 틔운'[247]을 출시했다. 센서와 펌프를 통해 물과 영양제가 자동으로 공급되고 온습도 조절이 가능하며 식물 성장에 적합한 파장의 LED 조명으로 광합성 효율을 높인 제품이다.

　미국에서 열린 CES 2020에서 LG전자가 프로토타입을 처음 공개했을 때만 해도 틔운은 상추 같은 먹거리를 키우는 쇼케이스 냉장고 형태였다. 그러나 이후 시장 조사에서 식용보다 인테리어용 식물을 키우는 것에 대한 니즈가 높다는 것을 파악한 뒤 빠르게 사업 방향을 전환했다. 수일을 기다렸다가 상추를 몇 개 키워서 따 먹는 수고를 마다하고 마트에서 사 먹는 편을 소비자들이 선호한다는 점을 간파한 것이다. 그러니까 사람들은 식욕이라는 일차적 욕구를 충족하기보다(사실 상춧잎 몇 장으로 그다지 배가 부르지 않을 것 같지만) 예술 작품을 감상하듯 식물을 통해 미학적 경험을 즐기는 쪽을 택한다는 사실이다. 이에 채소보다 관상용 꽃이나 허브를 키우는 용도에 집중해 크기와 무게를 줄이고 디자인을 개선했던 것.❿ 사실 반려 식물이라는 용어가 의미하는 것처럼 식물 키트를 틔운에서 발아시켜 애지중지 기르는 이들에게 있어 그것을 먹는다는 것은 쉬운 일은 아닐 것이다. 마치 키우던 반려견을 식용 대상으로 보지 않듯이 말이다. 이는 분명 텃밭에서 상추를 키우는 것과는 차원이 다른 감수성이다.

　식물을 가족의 일원으로 소중하게 대하는 감각은 2021년 7월에 열린 〈플랜트씨의 가구들〉 전시에서도 찾아볼 수 있다. 가구 디자이너 노경택은 조명과 미스트 분사기, 환기 팬을

연결해 물, 바람, 빛을 실시간으로 분석, 생육을 돕는 아두이노 시스템을 적용해 식물 5종에 대한 맞춤형 가구를 디자인했다. 그의 작품은 사람 중심의 사고에서 식물 중심의 사고로 옮겨 갔을 때 가구의 형태가 어떻게 달라질 수 있는지 탐구한 의미 있는 시도였다.

주기적으로 식물에 관심을 쏟으며 겉흙이 마르면 물을 주거나 통풍을 시키고 햇볕을 쬐어주는 일을 리추얼적 행위라고 한다면, 편리함을 추구하는 식물 생장용 테크놀로지로 인해 그런 풍경이 점차 사라지고 있는 것은 아닐까? 무언가를 키우면서 얻는 성취감마저 기계의 것이 되어 버린다면 그것이 바로 디스토피아적 삶일 것이다. 식물을 위해 할 수 있는 인간의 역할은 제때 전기세를 내는 것 외에 없을 테니 말이다. 하지만 어쩌면 식물이라는 생명체는 기계의 세심한 촉수가 아닌 따뜻한 관심을 필요로 하는지도 모르겠다. 긍정적인 말을 식물에게 들려줬을 때 더 잘 자란다는 믿지 못할 연구 결과도 있으니까 말이다.

❶ 김정은. '일제강점기 창경원의 이미지와 유원지 문화'. 한국조경학회지. 43(6). 2015. p.6, p.11

❷ 오창섭. 『인공낙원을 거닐다』. 시지락. 2005. p.98

❸ '실내 庭園으로 답답함 풀자'. 매일경제. 1987.7.25. p.9

❹ '自然의 기품 室內서 즐긴다 盆栽가꾸기'. 동아일보. 1988.10.31. p.9

❺,❻ 임이랑. 『아무튼, 식물』. 코난북스. 2019. p.13, p.42

❼,❽ 한병철. 『리추얼의 종말』. 김영사. 2021. p.135, pp.150~151

❾ '잎 한 장당 50만원?' '풀멍'도 하고 돈도 버는 식테크'. 한국일보. 2021.12.10. https://www.hankookilbo.com/News/Read/A2021120823500004935

❿ '한국형 수제 토분–화분 디자인에 집착하는 시대'. 한국경제. 2020.12.12. https://www.mk.co.kr/news/culture/view/2020/12/1276523

⓫ '식물에 영감을 받은 디자이너 10팀'. 월간 《디자인》. 2021.6. p.50

⓬ 오찬종. '[CEO] 물순환·온도유지·조명제어… 식물가전, 제2 스타일러 될 것'. 매일경제. 2021.11.7. https://www.mk.co.kr/news/business/view/2021/11/1055065

서민경

디자인과 공예 분야 역사 연구, 비평, 큐레이팅 활동에 관심이 있다. 서울과 런던에서 산업디자인과 디자인 큐레이팅을 전공했고 한국공예·디자인문화진흥원에서 일했다. 현재는 월간 《디자인》 에디터이자 건국대학교 산업디자인학과 겸임교수다. 서울시립미술관 시민 큐레이터, 예술경영지원센터 시각예술 비평가, 현대자동차 주최 2022 현대 블루 프라이즈 파이널리스트로 선정된 바 있다. 공동 저서로 『생활의 디자인』, 독립출판물 『A to Z』 등이 있으며, 《월간도예》, 《공예플러스디자인》, 《D+》, 《디자인정글》, 〈네이버디자인프레스〉 등 매체에 글을 실었다.

pins

여기 34개의 이미지가 있다. 2021년 한 해 동안 메타디자인연구실 구성원들이 촬영한 것 중에서 선별한 이 이미지들은 2021년의 사건과 현상이라는 공통점 이외의 다른 연결고리가 없다. 이미지들은 침묵하지 않는다. 이미지들은 병치되어 존재함으로써 무엇인가를 이야기하고 질문하며 주장한다. 때로는 하나하나가 독백하듯이, 때로는 그것들이 서로 어울려 합창하듯이. 그것이 무엇인지를 찾고 발견하는 것은 독자의 몫이다. 이미지와 관련한 정보를 제공하지 않는 것도 그런 능동적 움직임을 기대하는 장치인 것이다. 2021년이라는 시간을 함께 지나온 독자들은 때로는 익숙한, 때로는 낯선 이미지들을 통해 무엇인가를 읽고, 확인하고, 질문할 수 있을 것이다.

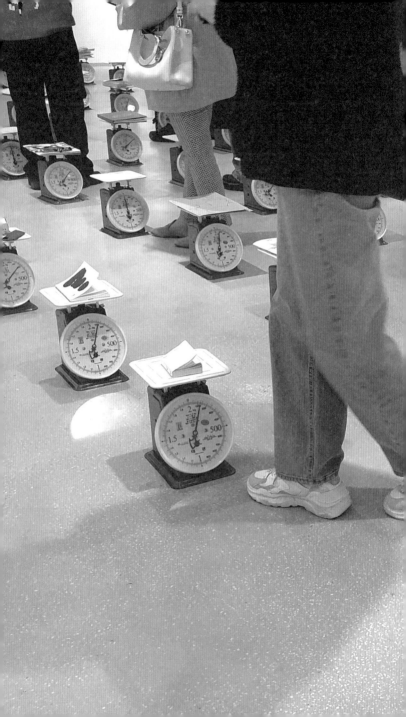

09:16 ‧‧‧‧ 📶 🔋

≡　　　Q 트위터 검색　　　⚙️

이슈 · 실시간
코로나19 현황

나를 위한 트렌드

남성과 연애함　　　　　　　···
1,336 트윗

개쓰레기요일　　　　　　　···
26,008 트윗

쿠키라면　　　　　　　···
3,544 트윗

전독시 단행본　　　　　　　···
23,974 트윗

세븐틴 멤버
32,968 트윗

🏠　　　🔍　　　🔔　　　✉️

10:19

확진자 ∨ 종류 실시간 ∨ 비교 어제 ∨ ✕

현재
● 오늘 **2,107**명 ● 어제 **1,332**명

7시 10시 13시 16시 19시 **현재**	2.4천 1.8천 1.2천 600

📍 지도 ☰ 지역별 표

지역	오늘 확진자 ∧	총 확진자	총 사망자
경기	652 명 248↑	60,124 명 420↑	696 명
서울	618 명 276↑	68,646 명 360↑	545 명
부산	148 명 59↑	9,256 명 105↑	128 명
경남	139 명 49↑	8,184 명 110↑	23 명
인천	104 명 34↑	9,831 명 66↑	69 명

N ← → ⦿ ↻ ↪ ⋯

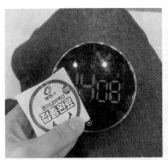

95

tape

우리가 자리한 세계는 변덕스럽다. 무엇인가를 집요하게 해나가는
이들의 모습은 변덕스러운 세계가 뿜어내는 먼지들에 가려지기 쉽다.
심지어 그들의 목소리마저도 잡음에 섞여 들리지 않는다. 하지만
세상의 먼지와 잡음이 심해질수록 그들의 존재는 소중하고 빛을
발한다.

tape는 세상의 먼지와 잡음에 가려진 빛, 자신의 자리에서 집요하게
자기 일을 지속하고 있는 인물, 생각하고 실천하는 디자이너를 만나는
기획 코너다. 그들은 어떤 삶을 살고 있는지, 어떤 디자인을 하고
있으며, 무엇을 고민하고 있는지를 다루는 코너. 그들의 삶과 고민은
오롯이 그들의 것이겠지만, 어디선가 그들과 함께 지난해를 보냈던
우리들 각자에게는 반추의 거울이 될 수 있을 것이다.

그렇다면 메타디자인연구실이 주목한 2021년의 인물은 누구일까?
박선경! 그는 14년간 〈언리미티드 에디션〉의 디자인을 담당해 온
디자이너다.

UE, 2009년부터

우선 〈언리미티드 에디션〉(이하 'UE') 이야기부터 해볼까 합니다.
벌써 14년째 UE와 함께하고 있는데, 어떻게 시작하게 되었나요?

2009년 당시 저는 《GRAPHIC》을 만드는 프로파간다에
다니고 있었어요. 프로파간다는 상수역 부근에 있었고,
산울림 소극장 근처에 유어마인드의 오프라인 서점이 문을
연 것도 마침 비슷한 시기였습니다. 《GRAPHIC》 자체가
독립잡지였고, 2009년 5월에 발행된 10호의 주제가 '셀프
퍼블리싱'이었던 만큼 독립출판에 대한 김광철 편집장님의
관심이 컸어요. 외국뿐 아니라 한국에서도 디자이너들이
독립출판을 시도해 보려는 분위기가 무르익고 있었습니다.

그런 가운데 유어마인드의 이로 님이 먼저 이 문화를
활성화하기 위한 축제를 만들어보고 싶다며 찾아와서, 그
방법과 방향을 논의하게 되었어요. 너무 재미있을 것 같았고,
꼭 했으면 좋겠다고 생각했어요. 그래서 그 자리에서 바로
제목을 정하고, 당장 올해부터 해보자고 의기투합했습니다.
편집장님이 당장 눈앞에 있는 디자이너였던 저에게 "선경
씨가 1회부터 디자인해 보지."라는 제안을 해서 제가
디자인을 맡게 되었고요.《GRAPHIC》10호를 준비하면서
편집장님도, 이로 님도 참여할 만한 창작자 리스트를 어느
정도 가지고 있었기 때문에 일단 되는 사람들을 모아서
행사를 열었어요. 그냥 그렇게 시작했던 것 같습니다.

UE 관련 인터뷰에서, 참가팀을 선정하는 과정부터 디자이너가
참여한다는 내용을 흥미롭게 읽었습니다. 전반적인 협업 과정을
듣고 싶어요.

첫 회에는 거의 모든 일을 이로 님과 모모미 님이 도맡아
했어요. 2·3회부터는 유어마인드 스태프들이 참여하기도
했고, 기획단을 꾸려 그 해의 방향성과 프로그램을 기획하게
된 건 중간부터입니다. 운영 방식이 체계적으로 정립되어
나가면서 행사의 내용은 기획단이 만들고, 시각적인
콘셉트는 제가 맡게 됐어요.
UE는 3회부터 지금까지 매회 하나의 키워드를 선정해
왔는데, 이 작업은 이로 님과 제가 함께 합니다. 그 해의
방향을 이로 님이 설명하면, 제가 그 조건에 맞는 키워드를
뽑아 제안하는 식인데, '책'은 무조건 제외해요. 그 단어를
중심으로 그래픽은 제가, 공간은 박길종 님이 펼쳐나가는
방식으로 협업합니다.

책이 아니어야 한다니 재밌네요.

102

UE에 오면 모든 것이 책이니, 포스터나 홍보물에서까지 책을 보여주지는 말자는 취지입니다. 5회까지는 포스터에 책이 있었어요. 행사 규모가 본격적으로 커지기 전 무대륙에서 열린 4·5회까지는 왁자지껄한 파티 같았습니다. 그러다 6회는 한남동(NEMO)에서 열게 되었는데, 이세계에서 뚝 떨어진 존재 같다는 느낌이 들었어요. 그래서 '이세계'를 키워드로 정했고, 이때부터 포스터에서 책이 없어졌어요. 7회를 일민미술관에서 열게 되면서, '이제 뭔가가 시작되겠다'고 느꼈습니다. 유치한 표현이지만, UE가 하나의 '장'으로 확고히 자리 잡기 시작했다는 생각에 '수영장'을 키워드로 잡았어요. 고대 로마에서 사교의 장이었던 수영장, 목욕탕의 이미지를 떠올려 무수한 물방울 패턴으로 포스터를 만들었습니다. 이를 바탕으로 노란 탱탱볼을 꽂은 철망으로 공간을 연출했어요. 8회의 키워드 '놀이터'는 어린 시절 놀이기구 앞에 삼삼오오 모여 같은 목적에 집중했던 기억을 되살리고자 했어요. 일민미술관에서 2회를 진행한 후 북서울시립미술관으로 옮긴 9회는 '보부상'이었어요. 이사를 가는 느낌도 있었고, 참가팀들이 테이블에 봇짐을 쫙 펼쳐 놓잖아요? 그 들뜨는 마음을 펄럭이는 천으로 표현했어요. 미술관의 층고가 워낙 높아서 길종 님과 논의한 끝에 상부 공간에 커다란 천을 걸어 시선을 위로 끌고, 아래에 거대한 선풍기를 설치해 계속 휘날리도록 했습니다. 10회 키워드는 '운동회'였고, 11회는 '걷기'였어요. '걷기'의 이미지를 표현하는 데는 시선을 바닥으로 내리는 게 좋겠다고 생각했어요. 9·10회와 똑같은 공간에서 똑같이 상부를 보게 하면 아무리 다르게 연출해도 비슷해 보일 수 있겠다는 기능적인 이유도

있었습니다. 그 대신 산책하듯 가벼운 느낌의 전용서체로 타이포그래피를 만들어 벽면을 채우고, 길종 님이 서체의 획들을 입체화해 바닥을 꾸몄어요.

12회는 오픈콜 포스터가 이미 발표된 상태에서, 코로나19가 확산되는 바람에 온라인으로 개최하게 된 것으로 기억합니다. 메인 포스터에서 콘셉트가 바뀐 것은 그러한 상황 변화 때문이었을까요?

맞아요. 3월에 발표한 오픈콜 포스터는 원래 '잇기', '연결하기'를 주제로 한 디자인이었습니다. 하지만 12회를 오프라인 행사로 열 수 없게 되면서 콘셉트를 다시 세웠고, 'UE12 @Home'이라는 제목도 새롭게 붙였어요. 그에 따라 메인 포스터를 다시 만들면서, 이 땀내 나고 부대끼는 축제의 동지애를 어떻게 온라인 행사 포스터에 표현할 수 있을지 생각했어요. 참가팀, 방문객, 주최 측 누구나 다 함께 노는 분위기를 어떻게 표현할 수 있을까, 고민한 끝에 만든 디자인이 '템플릿'으로써의 포스터였습니다. 참가팀 누구나 그 위에 색칠 공부하듯 자기 아이덴티티를 담을 수 있도록 흑백으로 디자인했어요. 사실 참가팀들이 포스터에 자신의 출판물이나 로고를 자유롭게 합성해 홍보하는 방식은 원래부터 UE 특유의 문화였는데, 이를 아예 본격적으로 아이덴티티화한 것이라고 할 수 있습니다. 보통 디자인을 하면 끝까지 내가 해야 하고, 포스터를 붙이는 모양까지 컨트롤해야 하는데, 이건 일단 배포해 놓으면 어떻게 변형되든 내 손을 떠난 거잖아요. 여기에 재미있는 해방감 같은 것이 있었어요.

작년(13회, 'UE100') 행사에서는 플랫폼엘을 장식한 장우석 디자이너의 서체가 인상적이었습니다.

사실 작년에는 서체를 커스터마이징하거나 새로 개발할 시간적 여유가 없었어요. 오프라인 행사 가능성이 너무 불투명해서, 마지막 순간까지 온라인 개최 가능성을 열어두고 있었거든요. 그래서 이미 개발해 놓은 네 가지 서체의 사용권을 구입해 공간별로 적용했습니다.

우석 님과는 11회부터 협업하기 시작했는데, 앞에서 이야기한 '걷기' 모티브의 전용서체가 바로 우석 님에게 의뢰해 개발한 것이었어요. 12회는 온라인으로만 개최해서 함께하지 못했어요. UE 웹사이트는 숍이라 커스터마이징한 서체를 적용하면 과부하가 걸리는 데다, 동시 접속 트래픽도 많아서 가장 가벼운 서체를 써야 했거든요.

올해는 우석 님이 다시 참여하는데, UE 포스터 모아 놓은 것을 보고 "선경 씨는 정말 세리프를 안 쓰시는군요."라면서 반드시 화려한 세리프체를 주겠다더라고요. 저는 사실 세리프를 낯선 방식으로 쓰기 어렵다고 생각해요. 특히 이런 행사에서는 세리프가 갖는 정서적인 측면이나 문학적인 느낌이 잘 어울릴 수 있을까 우려되기도 하고요. 그래서 개인적인 도전이 될 수 있겠다고 생각합니다. 이번 달까지 주시기로 했는데, 어떤 서체일지 기대돼요.

로고 없는 행사

UE는 매번 다른 아이덴티티를 만들잖아요. 행사 제목은 그대로 바뀌는 것은 숫자뿐인데, 디자인은 매년 새롭습니다. 그런 새로움 속에서도 매번 지키려고 하는 것이 있나요? 14년째 UE를 디자인하는 선경 님만의 방법론이 있는지도 궁금합니다.

　　UE는 참여하는 사람들이 다들 '명절'이라고 부르는데, 이 명절은 참가자들이 매번 바뀌어요. 해마다 창작자들의

메시지와 에너지가 달라지는 만큼, 그 생기 있는 가변성을 디자인에도 반영하고 싶었습니다. 탈권위적이고 덜 경직된 행사를 만들고 싶었고요. 여기 물병에 적힌 '컬리' 로고를 기억하는 것은 학습되었기 때문이잖아요. 학습됐다는 건 컬리가 권력을 가지는 쪽이라는 뜻이고요. 비용을 들여 계속 보여주면서 이름을 기억시키는 거예요. 그런 일방적인 권위를 추구하는 아이덴티티 대신, 참가자들에게서 나오는 힘을 중심에 두고 싶었습니다. 권위 없는 행사에서 함께 노는 거예요.

사실 반복되는 일을 하다 보면 지루함을 느낄 수 있잖아요. 그런데 UE는 움직일 수 있는 폭이 굉장히 넓고, 매번 새로운 사람들과 협업해요. 포스터도 나 혼자만의 디자인이 아니라 여러 참가자들이 함께 만들어 나가는 것이고요. 그게 UE 특유의 과정이라고 생각합니다.

1회부터 3회까지는 포스터가 어느 정도 일관되다가 그 뒤로는 분위기가 훅훅 바뀌는 모습이 재미있어요. 종종 디자이너는 이전 작업과 다르게 하려 했는데, 타인은 보자마자 누구 작업인지 알아차릴 때가 있잖아요. 그런데 UE 포스터는 전부 선경 님이 디자인했는데도 모두 다른 사람이 만든 것처럼 보입니다.

디자인을 한다는 건 생각의 덩어리들을 이미지화하는 과정 자체를 즐기는 모험이라고 생각해요. 그래서 '나는 빨간색 동그라미를 넣고, 노란색 잠자리를 넣을 거야'부터 시작할 수는 없어요. 매년 '저기에 도달할 수 있을까?' 하는 UE라는 모험 앞에서, 저는 최대한 저를 내려놔요. '이렇게 해보고 싶어', '이건 정말 좋은 디자인이야'라는 마음은 누구한테나 있잖아요. 하지만 개인적인 선호를 최대한 배제하고, 어떻게 하면 콘셉트를 더 잘 전달할 수 있을지 백지 위에서

생각하려고 합니다.

디자이너라면 대부분 자기 스타일을 보여주고 싶은 욕심이 있잖아요. 특히 이런 큰 행사에서는 더 자신을 드러내고 싶지, 자기를 버리고 싶어 하지는 않을 것 같고요. 선경 님은 오히려 하고 싶은 걸 어느 정도 내려놓음으로써 매번 전혀 다른 디자인을 내놓을 수 있었던 것이네요.

저는 일관된 스타일을 유지하면서 매번 일정한 결로 디자인하는 분이 정말 존경스러워요. 그렇게 작업을 끌고 나갈 수 있는 것도 대단한 것이니까요. 사실 어디에서 힘을 얻느냐의 문제인 것 같습니다. 경험해 보니 그런 힘은 유지하려 할수록 약해지더라고요. 빈틈이 보이고, 단점이 보이고. 어떻게 보면 해마다 작년으로부터 해방되는 느낌도 있어요. 그래서 가장 재미있었거나 특별히 인상 깊었던 회차도 따로 없습니다. 해마다 새로 일을 맡은 느낌이에요. 새로워요.

작년과는 다르게

UE는 디자인과 기획 과정에서 '작년과는 다르게'를 중요시하는 듯한데, 이를 어떤 방식으로 구체화하는지 궁금합니다. 이번 작업을 위해 예전 작업을 소환하거나 활용한 적도 있나요?

UE에 매번 같은 분들이 방문하는 것은 아니지만 커뮤니티 자체는 비슷하기 때문에, 그 시선에서 볼 때 새로운 행사로 느껴져야 한다는 것이 중요합니다.

매회가 계속 기점이 되네요.

맞아요. 작년 UE100의 경우 특히 기획단의 힘이 컸어요. 공간 규모가 비교적 작았고, 코로나19 때문에 기존처럼 부스 운영을 할 수 없다 보니 '백 권의 책을 네 개의 공간에서

어떻게 다르게 보여줄 것인가'가 중요했습니다.

운영팀 전체의 마라톤 회의 끝에 길종 님이 각 공간을 저울, 택배 박스, 중식 테이블로 구성한다는 아이디어를 제안했고, 기획단이 이를 바탕으로 'measure', 'move', 'turn', 'select'라는 키워드 겸 콘셉트를 정했어요.

저는 놀이공원에 간 느낌이었어요. 코스대로 걸으면서……

퀘스트를 깨고요. 맞아요.

예전에는 포스터가 UE 디자인의 전부처럼 보였는데, 갈수록 행사 경험 전체를 디자인하는 디자이너의 역할과 업무 범위가 확장되고 있다는 인상을 받습니다. 그러다 보니 행사 전반에 대한 피드백이 곧 디자인에 대한 반응처럼 들릴 것 같기도 해요.

정부 기관 행사는 시민의 반응에 예민하고, 기업 행사는 판매로 직결되기 때문에 방문객의 편안함을 추구하고 피드백을 중시하지만, UE는 조금 다릅니다. 피드백을 받아들이고 개선하는 것은 물론 중요하지만, 이 행사는 낯설고 불편한 것을 어느 정도 용인해요. 이로 님이 "거기에 그걸 놓아두면 사람들이 불편해하지 않을까요?"라고 물으면 길종 님은 "피해서 걸으면 되지 않나요……?" 하는 식이에요. 저는 참 많이 배워요, 그 태도에서.

방문객으로서도 UE 행사장은 불편하지만 사진은 찍게 되는 묘한 재미가 있어요.

매해 행사가 끝나면 그 해의 UE에 대한 반응이 있을 텐데, 찾아보는 편인가요? 기억에 남는 리뷰가 있는지 궁금합니다.

저는 그때가 가장 즐거워요. 제가 연중 유일하게 트위터를 하는 때가 UE 기간이에요.

역시 반응은 트위터죠.

네. 실시간으로 볼 수 있잖아요. 나중에 올라오는 리뷰나

인터뷰는 잘 다듬어서 쓴 글이니까요. 행사가 열리는 잠깐 사이에 올라오는 반응들이 재미있습니다. 디자인에 대한 코멘트가 있으면 물론 즐겁고, 특히 인스타그램에 전시장 사진이 올라오면 기분이 좋습니다.

과거 UE 리뷰 중에 이로 님이 '장판샷'이라는 표현을 쓴 적이 있어요. 인스타그램에서 UE 관련 해시태그를 검색하면, 그날 UE에서 쇼핑한 아이템들을 방바닥에 좌르륵 펼쳐 놓고 찍은 사진들이 뜬다는 거예요. 장바구니 공개하듯이요. UE12 @Home의 구매 내역 스크린샷이 '장판샷'에서 아이디어를 얻은 거라고 들었어요.

그렇습니다. EI이 일부인 패턴을 장판처럼 배경에 깔아, 구입한 책들을 펼쳐 놓고 정사각형 스크린샷을 찍을 수 있도록 했죠.

치열함이 지나간 자리

UE12 @Home 이야기를 이어가 보겠습니다. 오프라인 공간 대신 온라인 쇼핑몰을 만들고, 참가팀과 도서 정보를 일람하는 카탈로그를 만드는 등 완전히 바뀐 매체 환경이 디자이너에게 큰 변화였을 텐데요. 힘들었을 수도, 오히려 더 재미있었을 수도 있을 것 같아요.

그동안은 키 컬러를 정하면 그것을 어떻게 삼차원 공간에 풀어낼 것인가 하는 게 행사의 경험을 만드는 것이었어요. 반면 웹은 평평한 이차원 스크린에서 수백 권의 책들 각각의 색채가 더 잘 드러나는 배경으로 기능해야 합니다. 그래서 컬러팔레트를 흑백으로 하고, 2D 그래픽에 패턴을 넣는 정도까지만 허용해 방문자가 디자인을 인식하지 않도록 했어요. 앞서 이야기한 템플릿으로서의 포스터와도 연결성을

고려했고요.

오히려 제약이 생겼네요.

네. 그간 유지하던 '티저 이미지는 2D, 메인 포스터는
3D'라는 규칙도 바뀌었고요. 그러면서도 웹을 어떻게
장터처럼, 축제처럼 꾸밀 것인가 하는 문제에 대해 웹 개발팀
DRMVSN(DREAM AND VISION)과 많이 논의했습니다.

갑자기 웹으로 행사를 진행해야 한다는 이야기를 들었을 때는
어땠나요?

사실 말씀하신 게 맞습니다. 흥미로웠어요, 저는. 참가팀을
로고로만 볼 수 있는 기능이라든지, 다양한 시각적 특색을
가진 페이지들을 한꺼번에 모은 장을 만드는 거잖아요. 그런
점에서 즐겼던 것 같아요.

공간이 사라진 대신 웹과 책이라는 두 매체를 양손에 쥐고서
작업한 셈이네요.

그렇습니다.

어려움을 크게 느끼지 않았다는 게 놀라운데요.

2009년부터 쭉 디자인을 해오면서, 새로운 작업을 접할
때는 마치 남의 모자를 쓴 것 같은 기분이 들거나, '내가 과연
할 수 있을까?'라는 의구심이 들기도 했죠. 그런데 끝나고
나면 항상 별 게 아니었어요. 그걸 겪고 나니까 도덕적으로나
정치적으로 나랑 안 맞는 일이 아닌 이상, 어떤 일이든
하면 다 되더라고요. 나쁜 마음을 먹은 사람이 옆에 있지
않은 이상은 별문제 없이 진행되기 때문에, 일 자체에 대한
두려움은 크게 없는 것 같습니다.

기억을 미화시키시는 편은 아니죠……?

미화……! 사실 기억을 잘 잊어버려요. 당시에는 의아했던
일들도요.

분명 고군분투가 있었으리라 생각하거든요. 치열한 순간도
많았을 것 같고요.

2015년, 하이파이라는 스튜디오를 운영하면서 전주국제
영화제의 웹사이트부터 티켓, 배너, 영상, 예고편까지 전부
맡아 작업한 적이 있어요. 처음에는 두 끼를 한꺼번에
먹었는데, 나중에는 한 자리에서 세 끼를 먹어야 한다는
생각이 들 만큼 힘든 작업이었습니다. 그런데 다 하고 나니
더 할 수 있었겠다는 생각이 들더라고요. '이런 부분은
아쉽다', '이런 부분은 더 신경을 써야 했다' 같은 것이요.

선경 님은 기본적으로 에너지를 많이 갖고 계시네요. 힘든
프로젝트를 끝내고 나면 소진되어 버리기도 하잖아요. '다시는 이
일을 하나 봐라' 하면서 마무리하기도 하고요.

딱 한 번 클라이언트와 그런 통화를 한 적이 있어요. "저는
앞으로 절대 선생님과 작업하지 않겠습니다." 그쪽도, "저도
그렇습니다." 그 일이 있은 후에는 '아, 앞으로 그런 말은
하지 말아야겠다'라고 생각했지만요.

역시 '작업이 정말 즐거웠고, 합이 정말 좋았어' 할 때가
가장 좋아요. 내가 잘했고 디자인이 잘 나왔다면 더 좋지만,
꼭 그렇지 않았더라도요. 디자인 완성도는 당연히 제가
책임져야 하지만, 클라이언트를 포함해 모두가 하나의
흐름으로 합이 잘 맞을 때 최고로 희열을 느낍니다. 사람을
보고, 이야기하고, 듣는 것이 즐겁고, 그게 디자인만큼
중요하다고 생각해요.

시작은 그랬어요

하이파이 이야기가 나온 김에 선경 님 개인과 작업에 관한
이야기로 넘어가 보겠습니다. 국문과를 전공했는데 디자인은

어쩌다 하게 되었나요?

어렸을 때부터 미술을 좋아했고, 미대에 가고 싶었어요.
예고에 들어가고 싶었는데, 공부에 대한 욕심도 있었어요.
결국 공부 욕심을 선택해서 국문과에 입학했습니다. 당시
학과 내에서 만드는 《다솜》이라는 인문 잡지가 있었어요.
학교 앞에서 마스타 인쇄로 제작해 배포하는 것이었는데,
'이래서는 안 된다, 이럴 수 없다' 싶어서 편집장이 됐어요.
그때 직접 아래아한글로 디자인하고, 이미지를 내려받아서
넣고, 서체도 써보고 했어요. 그렇게 만들었더니 가져가는
사람이 늘었어요. 다른 과에서도 가져갔고요.

국문과 안의 디자이너였네요.

아무리 좋은 글이라도 시각적으로 잘 풀어내는 것이
중요하다는 것을 느꼈거든요. 그때가 2학년이었는데,
디자인과 파인아트를 두고 진로를 고민하고 있었어요.
그래서 휴학도 두 번이나 하고, 미대 수업도 듣고, 전과도
고려했는데, 결국은 졸업한 뒤에 본격적으로 디자인을
시작했습니다.

EMC 이전에 하이파이와 스냅스터프스틱이라는 스튜디오를
운영하셨습니다. 이름이 바뀌어 온 이야기를 듣고 싶어요.

하이파이는 SADI를 같이 다닌 김홍성이라는 친구와 함께
2011년부터 2015년까지 5년간 운영했습니다. 5년을 하고
나니 둘 다 디자인 일에 소진이 좀 됐어요.
2015년 전주국제영화제를 끝으로 "우리 이제 각자의 길을
걷자, 안녕~" 한 뒤 그 친구는 인테리어·건축 관련 그래픽에
관심을 가져 그쪽으로 갔어요. 저는 NGO에 대한 관심이
커서, NGO를 준비하는 스타트업에서 아이덴티티 작업 등을
2년 정도 하다가 다시 스냅스터프스틱이라는 스튜디오를

시작했습니다.

그게 몇 년도인가요?

2016년 말로 기억해요.

한창 소규모 스튜디오가 주목받을 때였네요.

네. 그렇지만 하이파이를 계속 했다면 더 힘들었으리라 생각합니다. 더 큰 프로젝트를 할 수도 있었겠지만, 정말 닮고 닮은 디자이너가 되는 느낌이 있었거든요.

스냅스터프스틱은 1인 스튜디오였나요?

네. 독일에 가게 되면서 닫았어요. 2년 반 정도 열심히 놀다가 돌아와서 차린 게 EMC입니다.

그러고 보니 웹사이트에 너 사세히 보고 싶은 프로젝트가 많았는데, 그중 독일에서 한 작업이 있나요?

『White Red』라는 책이에요. 몽골을 여행할 때, 유목민들이 말 젖이나 양고기를 건조해 양식으로 삼는 데 흥미를 느꼈습니다. 독일에서는 축산업 기반 식문화에서 나타나는 우유나 고기의 형태가 재밌다는 생각을 많이 했고요. 그래서 동남아시아, 동아시아, 유럽 등 세계 각지에서 만드는 유제품과 육류 가공 형태를 아카이빙했습니다.

사진은 직접 찍은 건가요?

온라인에서 사진 자료를 찾아 배경을 제거하는 방식으로 가공했어요. 책 안에 내용이 정리된 순서, 수록 기준, 사진을 가공한 과정도 담았습니다. 조사해 보니, 음식뿐 아니라 인간이 외부의 사물을 가공하는 방식은 거의 비슷해요. 돌이나 나무나 도자기나. 이런 작업을 하면서 2년 반을 보냈습니다.

전혀 놀지 않으셨는데요? 작업을 성실하게 하셨네요.

지난해, 모든 게 너무 빠르게

마지막 질문을 드릴 차례입니다. 지난해에 있었던 사건 중 선경 님이 주목했거나, 가장 많이 봤거나, 신경 썼던 일, 디자인, 또는 프로젝트가 있나요? 그저 지난해에 대한 단상을 들려주셔도 좋습니다.

지난해에는, 한국 사람들은 정말 빠르고 다음 것으로 넘어가기를 주저하지 않는다는 것을 느꼈어요. 그 속도를 작년에 굉장히 크게 체감했습니다. 재작년, 2020년 5월에 한국에 와서 디자인을 다시 시작했는데요. 그러면서 세상이 흘러가는 것을 보니 독일에서는 2년 반 걸렸을 일이, 한국에서는 한두 달 만에 다 일어나는 느낌이었습니다. 그 속도감 자체가 기억에 남아요. 무턱대고 하는 추종이라고 할까요? 어떤 문화에 대한 비판의식 없이 일단 수용하고 재미없어지면 다음 것으로 넘어가는 흐름이요. 저도 여기에 있다 보니 이런 문화에 젖어 드는 것 같기도 하고요. 한국인들은 많은 정보와 경험과 지식을 가졌는데도 부유한다는 느낌이 듭니다. 이 속도에 휩쓸리면 안 되겠다고 생각했어요.

긴 시간 재미있는 이야기를 많이 들었습니다. 귀한 시간 내주셔서 고맙습니다.

와, 오래 이야기했네요. 고맙습니다.

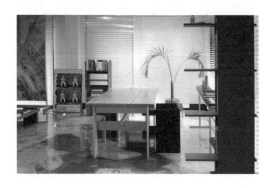

일시: 2022.8.5. 14:00
장소: 서울 서초동 EMC 작업실
진행: 이호정
인터뷰 편집: 고민경, 이호정, 최은별

디자이너 박선경은 서울대학교 국어국문학과, 뉴욕 스쿨 오브 비주얼 아트(SVA)
그래픽 디자인과를 졸업했다. 2009년부터 디자인 스튜디오를 운영해 왔으며, 현재는
EMC(Every Move Counts)의 대표다. 사용 가능한 오브제를 만드는 물리(Mulli)의
공동대표이자 예술공간 파우제(Pause)의 운영자이기도 하다. 디자인 혹은 그 외의
움직임을 통해 고유하고 반복 불가능한 경험을 만들고자 영역의 경계 없이 꾸준히
작업하고 있다.

index

여기 지난해 하늘을 수놓고 있는 사건의 별들이 있다. 사물의 별들,
공간의 별들, 이미지의 별들, 인물의 별들, 행위의 별들, 이슈의 별들,
환상의 별들……. 사건의 별들에는 우열이 없다. 단지 월별로 구분된
지면의 한 공간을 유사한 크기로 차지하고 있을 뿐이다. index는
멀리서 지난해 전체를 조망하고 있다. 그 사건들이 수놓은 하늘을
보면서 누군가는 자신만의 별자리를 그려볼 수도 있을 것이다.
독자들이 참여하고 관계했던 별들, 그래서 개별적으로 유의미한
별들의 선택을 통해서 말이다. 어쩌면 사건의 별들은 그것을 욕망하고
있는지 모른다.

레고그룹, '레고 보태니컬 컬렉션' 출시 (1.1.) ● 보건복지부, '집콕댄스' 영상 게시, 집단감염·층간소음 논란 (1.1.) ● 안마노 외, 《Odd to Even》 창간 (G&Press, 1.1.) ● 연료비 연동제·기후환경 비용 분리 고지 포함된 전기요금 체계 개편안 시행 (1.1.) ● 오디너리 피플, 『QXN — QUADRILATERAL』 출간 (1.1.) ● 윌리엄 모리스, 『아름다움을 만드는 일』 출간 (온다프레스, 1.1.) ● 전시공간 '사가' 개관 (서울 길음동, 1.1.) ● 최저 임금 8,720원 적용, 전년 대비 1.5% 인상 (1.1.) ● 하이네이처, 자연주의 큐레이션 계정 '녹기' 개설 (1.1.) ● 한국디자인사학회, 창립 기념 진시 〈Not Only But Also 67890〉 개최 (갤러리17717, 1.1.~1.14.) ● 형법상 낙태죄 폐지, 모자보건법 개정안 국회 계류 중 (1.1.) ● DL이앤씨, '디타워 서울포레스트'·'아크로 서울포레스트' 입주 시작 (서울 성수동, 1.4.) ● 경기도, GI 리뉴얼 (1.5.) ● 최범, 『한국 디자인 뒤집어 보기』 출간 (안그라픽스, 1.5.) ● 도널드 트럼프 미국 대통령 지지자들, 연방의회 의사당 집단 난입 (1.6.) ● 일본군 '위안부' 피해자 12인, 일본 정부 상대 손해배상 소송 승소 (서울중앙지방법원, 1.8.) ● 버거킹, 20년 만에 로고 리뉴얼 (1.7.) ● 삼성디스플레이, '삼성 OLED' 브랜드 런칭 및 로고 공개 (1.7.) ● ORGD, 기획전시 〈ORGD 2020: 최적 수행 지대〉 온라인 개최 (1.7.~1.31.) ● X4디자인그룹, 브랜드 뉴스 매거진 〈BOND〉 리뉴얼 (1.7.) ● GM, 전기차 브랜드로 정체성 재정립 위해 로고 리뉴얼 (1.8.) ● 이마트, '일렉트로맨 혼족 가전' 프리미엄 라인 출시 (1.10.) ● 블랭크 코퍼레이션×로우프레스, 《툴즈(TOOLS)》 창간 (1.11.) ● 백덕수, 웹소설 『데뷔 못 하면 죽는 병 걸림』 연재 시작 (카카오페이지, 1.11.) ● LG전자, 세계 최초 롤러블폰 'LG롤러블', 'CES 2021 모바일 기기 부문 최고상' 수상

(1.13.) ● MYKC, 닥터메이트 브랜드 리뉴얼·패키지 디자인 (1.11.) ● 레이니스트, '뱅크샐러드'로 사명-서비스명 통합 및 CI 리뉴얼 (1.12.) ● 예술영화관 '라이카시네마' 개관 (서울 연희동, 1.13.) ● 직지폰트, 'SM클래식' 30주년 기념 디자이너 11인 인터뷰 게시 (1.13.~2.23.) ● 카카오톡, 이모티콘 월정액제 '이모티콘 플러스' 출시 (1.13.) ● MBC, 카카오맵 리뷰 통한 개인정보·군사기밀 유출 보도 (1.14.) ● 기아자동차, '기아'로 사명 변경, 중장기 전략 'Plan S' 본격화 (1.15.) ● 애플, 무선 헤드폰 '에어팟 맥스' 국내 공식 출시 (1.15.) ● 출판계, 자체 표준 계약서 '출판권 및 배타적 발행권 설정 계약서' 발표 (1.15.) ● 핼 포스터, 『첫 번째 팝 아트 시대』 출간 (워크룸프레스, 1.15.) ● 히토 슈타이얼, 『면세 미술: 지구 내전 시대의 미술』 출간 (워크룸프레스, 1.15.) ● MHTL, 『디어 아마존』(일민미술관×현실문화연구) 디자인 (1.15.) ● 고토 데쓰야, 기획전시 〈그래픽 웨스트 9: 슬기와 민〉 개최 (교토 DDD 갤러리, 1.16.~3.19.) ● 용산공원조성추진위원회, '용산공원' 명칭 공식 확정 발표 (1.16.) ● 문화체육관광부, 국립디자인박물관 포럼 2021 〈전시, 연구, 공간〉 온라인 개최 (1.18.) ● 삼성전자, 위치 추적 액세서리 '갤럭시 스마트태그' 출시 (1.19.) ● 한화호텔&리조트, 아쿠아플라넷 광교 개관 (경기 수원, 1.19.) ● 갤러리 9.5 서울×꽃술, 기획전시 〈에디티드 서울: 뉴 호-옴〉 개최 (1.20.~2.28.) ● 대한출판문화협회, '한국에서 가장 아름다운 책' 공모 당선작 발표 (1.20.) ● 고위공직자 범죄수사처 공식 출범 (1.21.) ● 조 바이든, 미국 대통령 취임 (1.21.) ● 택배노동자 과로사 대책을 위한 사회적 합의기구, 1차 합의문 발표 (1.21.) ● SK네트웍스, 주유소 부지에 복합문화공간 '길동 채움' 개장 (서울 길동, 1.21.) ● 밀리언로지즈, 개인전 〈Subject, Object〉 개최 (팩토리2, 1.22.~1.31.) ● 국립현대미술관, 기획전시 〈올림픽 이펙트: 한국 건축과 디자인 8090〉 연계 프로그램 〈기록은 무엇을 하는가〉

온라인 개최 (1.23.) ● 이광호·한동훈, 프로젝트 듀오 '프롬더타입' 결성 (1.23.) ● 박하얀, 파주타이포그라피배곳 의장(버금) 취임 (1.24.) ● 김종철 정의당 대표, 소속 국회의원 성추행 사실로 사퇴 (1.25.) ● 상계주공아파트 최초 재건축 단지 '포레나 노원' 입주 (20.12.30.~1.25.) ● 서울과학기술대학교 산업 디자인 전공 교과 과정 개편 (1.25.) ● 팀바이럴스, 패션 브랜드 '김해김' 플래그십 스토어 공간 디자인 (서울 삼청동, 1.25.) ● 유어네이키드치즈×《매거진 F》, 팝업 스토어 'F 마켓 투어' 개장 (서울시 성수동, 1.26.~2.7.) ● LG전자, 'LG 휘센 타워' 에어컨 출시 (1.26.) ● 가구 디자인 스튜디오 신유, 전시 〈무신사원: 無身思苑〉 개최 (무신사 테라스, 1.27.~3.1.) ● 그랜드 조선 부산, '밍강스' 패키지 출시 (1.27.) ● 서점&전시공간 'PRNT' 개장 (서울 상도동, 1.27.) ● 펫그라운드, 무인 반려동물용품점 '견생냥품' 가맹 사업 시작 (1.27.) ● 엔씨소프트, 케이팝 팬덤 플랫폼 '유니버스' 출시 (1.28.) ● 일상의실천, AG 타이포그라피연구소 웹사이트 리뉴얼 (1.28.) ● 카카오톡, '멀티프로필' 베타 버전 출시 (1.28.) ● 제로랩, 『STOOL 365』 출간 (프레스제로, 1.28.) ● 여성 웹디자인 스터디 그룹 'HHHA(Hej Hello Hallo Annyeong)' 결성 (1.29.) ● 파트라, 생활지음 갤러리 개관전 〈6 Museum Stools〉 개최 (1.29.~2.27.) ● 한국타이포그라피학회, 강연 프로그램 〈T/SCHOOL: 디지털 시대의 타이포그래피〉 온라인 개최 (1.29.~2.26.) ● 현대프리미엄 아울렛 스페이스원 어린이 문화예술공간 '모카 가든', 영국 '월페이퍼 디자인 어워드 2021' 수상 / 공간 디자인: 하이메 아욘 (1.29.) ● 유니클로 명동중앙점 영업 종료 (1.31.) ● AI 챗봇 '이루다' 혐오표현 논란

문화예술 큐레이션 플랫폼 '안티에그' 출시 (2.1.) ● 미얀마 쿠데타 발발, 아웅산 수찌 전 국가고문 등 가택연금 (2.1.) ● 전시공간 '라라앤' 개관 (서울 신사동, 2.1.) ● 세계 최대 음원 스트리밍 플랫폼 '스포티파이', 국내 정식 출시 (2.2.) ● 싸이월드제트, '싸이월드' 서비스 재개 계획 발표 (2.2.) ● 티 브랜드 '델픽' 쇼룸 개장 (서울 계동, 2.2.) ● 현대카드, 'MX 부슷템' 출시 기념 팝업 스토어 운영 (바이닐앤플라스틱, 2.2.~3.31.) ●《박스 매거진》×스튜디오 킨조, 항공사 테마 팝업 스토어 '유어 플라이트' 운영 (오브코하우스, 2.3.~2.15.) ● 국립현대미술관, 기획전시 〈미술이 문학을 만났을 때〉 개최 (덕수궁관, 2.4.~5.30.) ● LG전자, 펫케어 세탁기 'LG 트롬 스팀 펫' 출시 (2.4.) ● 넷플릭스, 영화 〈승리호〉(조성희 감독) 전 세계 동시 공개 (2.5.) ● 모닝글로리, 창립 40주년 기념 '모닝글로리 안테나숍' 개장 (서울 서교동, 2.5.) ● 삼성전자, '비스포크 무풍클래식' 에어컨 출시 (2.5.) ● LG전자, '올인원타워' 적용한 무선청소기 '코드제로 A9S 씽큐' 출시 (2.5.) ● 시몬스, 여행 테마 전시 〈버추얼 제티〉 개최 (시몬스 테라스, 2.8.~5.31.) ● 협업툴 라인웍스, '네이버웍스'로 브랜드 개편 (2.8.) ● 김동신, 《출판문화》북 디자인 칼럼 연재 시작 (2.9.) ● 빠른손, '유니버설 타입페이스 키트' 제작 (2.10.) ● 전가경, 『세계의 아트디렉터 10』 개정판 출간 (안그라픽스, 2.10.) ● dkff, 빈티지 제품 아카이브 전시 〈dkff catalogue〉 개최 (라이프북스 서울점, 2.10.~3.31.) ● 공간 디자이너 마영범 별세 (2.14.) ● 아워레이보, 여행 테마 전시 〈Express 2021〉 공간·그래픽 디자인 (일상비일상의 틈, 2.14.) ● 배구선수 이재영·이다영 학교폭력 사실로 국가대표 자격 무기한 박탈 (2.15.) ● 백기완 통일문제연구소장 별세 (2.15.) ● 서울 서초구

비대면 선별진료소, '2020 대한민국 공공디자인대상' 대상 수상 (문화체육관광부, 2.15.) ● 특허청, 상표·디자인 심사에 AI 기술 도입 (2.15.) ● 현대글로비스, 디타워 서울포레스트로 본사 이전 (서울 성수동, 2.15.) ● 황희, 문화체육관광부 장관 취임 (2.15.) ● 맥도날드, 패키지 디자인 리뉴얼 (2.16.) ● 기아자동차, 준대형 세단 'K8' 공개 (2.17.) ● 시청각랩, 홍은주김형재 첫 단독전 〈제자리에〉 개최 (2.17.~3.13.) ● LG전자 디자인경영센터, 대학생 체험 프로그램 '디자인크루' 1기 모집 (2.18.) ● 루이즈 더 우먼, 단체전 〈오늘들〉 개최 (킵인터치·영주맨션, 2.19.~2.27.) ● 현대자동차, 아이오닉 팝업 스토어 '스튜디오 아이' 운영 (프로젝트렌트 1호점, 2.19.~3.28.) ● 양민영, 드랙 퍼포머 인터뷰집 『Holy Freaks』(여성, 괴물 아카이브팀) 디자인 (2.17.) ● GS리테일, K-브랜드 육성 사업 일환으로 '유어스 모나미 매직 스파클링' 2종 출시 (2.18.) ● 그래피카, 『2020 서울 코로나』 출간 (2.19.) ● 신촌문화발전소, 기획전시 〈활자, 활짝〉 개최 (2.20.~5.30.) ● 마스 구쓰타로, 『궁극의 문자를 찾아서』 출간 (놀와, 2.22.) ● 문화체육관광부, '출판 분야 표준계약서' 발표 (2.22.) ● 제22회 전주국제영화제 공식 포스터 유사성 논란 (2.23.) ● 이마트, SK 와이번스 인수 / 'SSG 랜더스' 창단 (2.23./3.5.) ● 커넥티드 북스토어, 〈커넥티드 북페어〉 온·오프라인 개최 (무대륙, 2.23.~2.28.) ● 젠틀몬스터, '하우스 도산' 개장 / '누데이크'·'탬버린즈' 입점 (서울 신사동, 2.24.) ● 네이버, '실시간 검색어' 서비스 종료 (2.25.) ● CFC 8주년 (2.25.) ● 국립현대미술관, 공공 프로그램 〈책과 미술: 동시대 작가와 책, 출판〉 온라인 개최 (2.26.) ● 유명상, 더현대 서울 문화센터 'CH 1985' BI 리뉴얼 (2.26.) ● 홍은주김형재, 더현대 서울 오프닝 키비주얼 디자인 (2.26.) ● 스튜디오 fnt, 더현대 키즈 부문 'Petit Planet' 브랜드·공간 아이덴티티 디자인 (2.26.) ● 코로나19 백신

접종 시작 (2.26.) ● 플랜트소사이어티1, 더현대 서울 문화센터 'CH 1985' 플랜트 큐레이션 (2.26.) ● 현대백화점, '더현대 서울' 개장 (서울 여의도동, 2.26.) ● 국립현대미술관, 기획전시 〈올림픽 이펙트: 한국 건축과 디자인 8090〉 연계 프로그램 〈88서울올림픽 전후 한국 건축과 디자인 실천들〉 온라인 개최 (2.27.) ● 한국디자인사학회, 《엑스트라 아카이브》 창간 (코르푸스, 2.28.) ● 소목장세미, 청년예술청 SAPY 상설전시 〈액티비티 라운지〉 설치 ● 연예계 학교폭력 공론화 확산 ● 오디오 기반 소셜 미디어 '클럽하우스' 열풍

3월

순천향대학교, 세계 최초 메타버스 입학식 개최 (3.2.) ● 웨이브·티빙·왓챠, '한국 OTT 협의회' 출범 (3.2.) ● 참여연대·민변, LH 직원 광명·시흥 신도시 땅 투기 의혹 폭로 (3.2.) ● 캐비넷클럽×데스커, 전시 시리즈 〈ARTIST ROOM〉 개최 (데스커 디자인 스토어, 3.2.~22.1.15.) ● 폴 오닐 외, 『큐레이팅의 주제들』 출간 (더플로어플랜, 3.2.) ● 변희수 육군 하사 순직 (3.3.) ● 삼성전자, 초프리미엄 TV 제품군 '네오 QLED' 출시 (3.3.) ● 대방건설 리뉴얼 CI·신규 브랜드 '디에트르', 대우건설·푸르지오 BI 표절 논란 (3.4.) ● 더 북 소사이어티, 웹사이트 개편 (3.4.) ● 윤석열, 검찰총장 사퇴 (3.4.) ● 이탈리아 '카운트리스 시티즈', '제2회 휴먼시티디자인어워드' 대상 수상 (서울디자인재단, 3.8.) ● 삼성전자, 맞춤형 생활가전 통합 브랜드 '비스포크 홈' 공개 (3.9.) ● 티웨이항공, 내항사 최초로 전용서체 3종 배포 (3.10.) ● 쿠팡, 뉴욕증권거래소 상장 첫날 시가총액 886억 5000만 달러 기록 (3.11.) ● 유어마인드, 〈71개의 책갈피〉 특집 운영 (3.12.~4.12.) ● 조현정, 『전후 일본 건축』 출간

(마티, 3.10.) ● 카카오, 멜론 사업부문 물적 분할, ‘멜론컴퍼니’로 분사 예정 공시 (3.12.) ● 서울디자인재단, 플랜트 디자인 전시 〈스프링가든 in D-숲〉 개최 (DDP, 3.16.~3.24.) ● 하이트진로, 참이슬 디자인 리뉴얼 (3.16.) ● 한국공예·디자인문화진흥원, 기획전시 〈보더리스 사이트〉 개최 (문화역서울284, 3.17.~5.9.) ● 넌컨템포, 릴레이 리빙 위크 팝업 쇼룸 ‘baton’ 운영 (3.18.~8.8.) ● 유튜브, 숏폼 콘텐츠 플랫폼 ‘쇼츠’ 출시 (3.18.) ● 피카프로젝트, 국내 최초 NFT 미술품 경매 개최 (3.18.) ● CU, ‘캔맥주 구독 서비스’ 런칭 (3.18.) ● 안규철, 『사물의 뒷모습』 출간 (현대문학, 3.19.) ● 디자인피버, ‘하이브’ 브랜드 프레젠테이션 디자인 (3.19.) ● 플렌테리어 디자인 그룹 마조의사춘기, 반려 식물 공간 ‘가든어스 플랜트 호텔’ 개장 (경기 성남, 3.19.) ● 소동호·조예진, 〈을 — 이야기, 재료, 실험〉 전시 기획 (을지예술센터, 3.20.~4.4.) ● 로레알코리아, 슈에무라 한국 시장 철수 발표 (3.22.) ● 산돌, ‘Sandoll 격동고딕2’ 출시 기념 디자이너 장수영 인터뷰 게시 (3.22.) ● 트위터 창립자 잭 도시, 최초의 트윗 NFT 290만 달러에 판매 (3.22.) ● 빅히트, ‘하이브’로 사명 변경, 용산트레이드센터로 본사 이전 (서울 한강로3가, 3.22.) ● MHTL, 서울시립미술관 〈SF2021: 판타지 오디세이〉 전시 웹사이트 디자인 (3.23.) ● 블랙야크 아이유 등산화 ‘야크343 D GTX’, 전년 동기 대비 매출 91% 증가 (3.24.) ● SBS 드라마 〈조선구마사〉(신경수·남태진 연출), 역사 왜곡 논란으로 2화 방영 후 조기 종영 (3.26.) ● 프래그, 플라스틱 업사이클링 서비스 ‘노플라스틱선데이’ 런칭 (3.28.) ● 김상조 청와대 정책실장, ‘임대차 3법’ 시행 직전 전세 보증금 인상 논란으로 사퇴 (3.29.) ● 올어바웃, 온·오프라인 게임형 DMZ 메타버스 〈이름 없는 땅〉 제작 (3.29.~6.28.) ● 한국야쿠르트, 52년 만에 ‘hy’로 사명 변경 (3.29.) ● 행정안전부, 행정정보 알림 서비스 ‘국민비서 구삐’ 출시 (3.29.)

● 가시와기 히로시, 『디자인의 재발견』 출간 (안그라픽스, 3.30.) ●
윌리 코발, 『우연히, 웨스 앤더슨』 출간 (웅진지식하우스, 3.30.) ●
하라 켄야, 샤오미 CI 리뉴얼 제작비 논란 (3.30.) ● 국립현대미술관,
『올림픽 이펙트: 한국 건축과 디자인 8090』 출간 (3.31.) ●
서울디자인재단, DDP디자인뮤지엄 온라인 기획전 〈우먼 인 디자인:
더 나은 일상을 향하여〉 개최 (3.31.~5.20.) ● 제네시스, 전기차
쿠페 콘셉트카 '제네시스 X' 공개 (3.31.) ● 대파값 급등, '파테크(대파
집에서 키우기)' 유행 ● 동아제약 성차별 면접 논란 ● 리디북스
글로벌 플랫폼 '만타', 미국 구글플레이 만화 카테고리 1위 기록 ● 월간
《디자인》 신임 편집장 취임, 디렉터 직함 신설 ● 이지스레지던스리츠,
호텔형 주거공간 '디어스 명동' 입주 (서울 남학동)

4월

광주비엔날레·광주광역시, 제13회 광주비엔날레 〈떠오르는 마음,
맞이하는 영혼〉 개최 (4.1.~5.9.) ● 디자인플럭스 2.0 개설 (4.1.) ●
분더샵×플랜트소사이어티1, 팝업 스토어 '베란다 가드너' 운영 (분더샵
청담, 4.1.~4.30.) ● 세계문학 서점 '서점극장 라블레' 개장 (서울
염리동, 4.1.) ● 스튜디오 더미, 모빌리티 라이프스타일 팝업 스토어
운영 (프로젝트렌트 1~3호점, 4.1.~4.27.) ● 우버-티맵모빌리티,
합작법인 '우티' 출범 (4.1.) ● CGV×왓챠, 전국 14개 'CGV 왓챠관'
운영 (4.1.~7.10.) ● SSG닷컴, W컨셉 인수 결정 (4.1.) ● 조경
설계 스튜디오 로사이, 〈숲, 가게〉 개최 (도만사, 4.2.~5.30.) ●
현대카드, 전권 소장 매거진 전시 〈the Issue: 시대를 관통하는
현대카드 라이브러리 Magazine Collection〉 개최 (현대카드
스토리지, 4.2.~8.29.) ● CGV, 반년 만에 영화 관람료 재인상

(4.2.) ● 교보문고×워크룸프레스, '이달의 문학 굿즈'로 책표지 북커버 4종 출시 (4.5.) ● 소방청, 시·도별 소방헬기 표준 도색 디자인 개발 및 상용화 발표 (4.5.) ● 심대기, 『인공식물: 식목일』 출간 (CABOOKS, 4.5.) ● 유럽식품 전문업체 구르메F&B코리아, 플래그십 스토어 '메종 드 구르메' 개장 (서울 신사동, 4.5.) ● LG전자, 휴대폰 사업 종료 결정 (4.5.) ● 권명광 교수 별세 (4.6.) ● 유지원, '유지원의 Designers' Desk' 연재 시작 (월간 《채널예스》, 4.6.) ● 재보궐선거 실시, 서울시장·부산시장 등 선출 (4.7.) ● 스페이스 소, 기획전시 〈from the Ceiling, on the Floor〉 개최 (4.8.~5.9.) ● 윌아이엠×허니웰, 헤드폰형 마스크 '슈퍼마스크' 제작 (4.8.) ● 현대자동차, '현대 모터스튜디오 부산' 개관, 콘셉트카 '헤리티지 시리즈 포니' 공개 (부산 수영구, 4.8.) ● Pudding, 그래픽 디자인 전시 〈Pudding 002: Exhibition〉 개최 (wrm space, 4.8.~4.18.) ● 서울시교육청, '2021 SOS! 그린 급식 활성화 기본계획' 수립, 채식 급식 선택제 시범 운영 (4.9.) ● 코사이어티, SWNA 단독전 〈Objects in Context: SWNA-ANSW, 지난 10년〉 개최 (4.9.~4.18.) ● 한국디자인사학회, 기획 강연 〈디자인사 연구: 입문〉·〈디자인사 연구: 방법론〉 온라인 개최 (4.9.~7.16.) ● 취미가, COM 단독전 〈The Last Resort〉 개최 (4.10.~4.25.) ● 김목인 외, 『서울의 공원』 출간 (6699프레스, 4.12.) ● 왓챠, 온라인 상영회 서비스 '왓챠 파티' 베타 버전 출시 (4.12.) ● 홍익대학교 시각디자인과, 웹사이트 개설 (4.12.) ● 공군병이 제작한 공군 픽토그램, 독일 'iF 디자인 어워드' 본상 수상 (4.13.) ● 식료품점&샌드위치 전문점&와인바 '투도우 마켓' 개장 (서울 삼성동, 4.14.) ● 아더에러, 플래그십 스토어 '아더 스페이스 3.0' 개장 (서울 신사동, 4.14.) ● LG U+, 사회 공헌 활동 홍보대사로 '홀맨' 위촉 (4.14.) ● 디자인이음, 비정기 간행물

《때》 창간 (4.15.) ● 서울시, 대형 화상회의 스튜디오 '서울-온' 개관 (DDP, 4.15.) ● 블록체인랩스, iOS용 백신 접종 증명 앱 'COOV' 출시 (4.16.) ● 일민미술관, 기획전시 〈Fortune Telling: 운명상담소〉 개최 (4.16.~7.11.) ● 조병수건축연구소, 문화공간 '막집' 개장 (서울 통의동, 4.16.) ● 현대자동차, '아이오닉 5' 출시 (4.19.) ● SKT×용인세브란스병원, 5G 방역 로봇 솔루션 세계 최초 상용화 (4.19.) ● 페이퍼프레스, 《프리즘오브》 디자인 리뉴얼 (4.20.) ● 한국장애인개발원×윤디자인그룹, 유니버설 디자인 서체 'KoddiUD' 배포 (4.20.) ● 파세코, 2021년형 '창문형 에어컨3 듀얼 인버터' 출시 (4.21.) ● 대학생 이선호, 평택항 항만 부두에서 개방형 컨테이너 청소작업 중 안전사고로 사망 (4.22.) ● 레벨나인, 온라인 컨퍼런스 웹사이트 〈보이지 않는 미술관〉 제작 (4.22.) ● 이예주, 국립현대미술관 〈움직임을 만드는 움직임〉 전시 아이덴티티 디자인 (4.23.) ● 플라워 아티스트 그룹 프로젝트 데얼비, 〈There be〉 개최 (카페 알베르, 4.23.~5.9.) ● 김형준, 대우자동차보존연구소 설립 (4.24.) ● 라이프스타일 큐레이션 편집숍 무브먼트랩, 플래그십 스토어 개장 (경기 의왕, 4.24.) ● 피크닉, 기획전시 〈정원 만들기 GARDENING〉 개최 (4.24.~10.24.) ● 배우 윤여정, 영화 〈미나리〉(정이삭 감독)로 한국 배우 최초 미국 아카데미상(여우조연상) 수상 (4.25.) ● 삼성전자, 창문형 에어컨 '윈도우 핏' 출시 (4.26.) ● 삼화페인트×크리틱 한정판 워크웨어 출시 (4.26.) ● 텀블벅, iOS 앱 출시 (4.26.) ● 팀Q.t, 《Magazine Q.t》 창간 (4.26.) ● 프로스펙스×덴스, 88서울올림픽 모티브 캡슐 컬렉션 출시 (4.26.) ● 레자 네가레스타니, 『사이클로노피디아』 출간 (미디어버스, 4.27.) ● 삼성전자, 로봇 청소기 '비스포크 제트봇 AI' 출시 (4.27.) ● 삼성전자×삼성카드, 반려동물 특화 서비스 '스마트싱스 펫' 출시 (4.27.) ● 여성가족부, 가족다양성 반영한 '제4차 건강가정기본계획'

발표 (4.27.) ● 큐레이터 심소미, '제1회 현대 블루 프라이즈 디자인' 수상 (4.27.) ● 한국타이포그라피학회×달차컴퍼니, '타이포그래피 티' 제작 (4.27.) ● DL이앤씨, e편한세상 '드림하우스 갤러리' 개관 (서울 한남동, 4.27.~8.31.) ● hy, 무인 이동형 야쿠르트 냉장 카트 '뉴코코 3.0' 도입 (4.27.) ● 개인정보보호위원회, '이루다' 개발사 스캐터랩에 과징금·과태료 1억 330만 원 부과 (4.28.) ● 대한출판문화협회, 웹소설·웹툰 부문 포함한 『2020 출판시장 통계』 발행 (4.28.) ● 반려동물 브랜드 놀로, 반려동물 복합공간 '놀로스퀘어' 개장 / 일룸 캐스터네츠 협업 전시공간 'House of Feline' 개관 (서울 청담동, 4.28.) ● 영화 〈바람과 함께 사라지다〉(빅터 플레밍 감독), 65년 만에 리마스터링 재개봉 (4.28.) ● 이건희 삼성그룹 회장 유족, 소장 미술품·문화재 2만 3천여 점 국립 박물관·미술관에 기증 (4.28.) ● 제주항공, 기내식 카페 '여행맛(여행의 행복을 맛보다)' 1호점 운영 (서울 동교동, 4.28.~7.28.) ● 보이어, 제22회 전주국제영화제 포스터 전시 〈100 Films 100 Posters 2021〉 큐레이션 및 VI 디자인 (4.29.) ● 프로파간다×십화점, 팝업 스토어 '아폴로 비디오숍' 운영 (십화점, 4.29.~5.13.) ● 한국타이어×피치스, 스트리트카 문화공간 '도원' 개장 (서울 성수동, 4.29.) ● 국민대학교 테크노디자인전문대학원, TED 웨비나 〈디자인으로 콘텐츠를 기획하는 오늘의 여성들〉 개최 (4.30.~6.4.) ● 그레이엄 하먼, 『브뤼노 라투르: 정치적인 것을 다시 회집하기』 출간 (갈무리, 4.30.) ● 박선희, 『아무튼, 싸이월드』 출간 (제철소, 4.30.) ● 체조스튜디오×무인양품, Open MUJI 〈Life and Art: 나와 당신의 사물들〉 개최 (무인양품 강남점, 4.30.~6.10.)

모빌스그룹,『프리워커스』출간 (알에이치코리아, 5.1.) ●
문화체육관광부, 국제 타이포그래피 비엔날레 토크 〈타이포잔치
사이사이 2020-2021〉 온라인 개최 (5.1.) ● 소다미술관, 정원
프로젝트 〈Open Museum Garden: 우리들의 정원〉 개최 (야외
전시장, 5.1.~10.31.) ● 아작 출판사, 인세 계약 위반 관련 장강명 등
작가들에 대한 사과문 발표 (5.1.) ● 카카오 VX, 골프연습장 브랜드
'프렌즈 아카데미' 런칭 (5.1.) ● Aric Chen, 네덜란드 HNI로 이직
(5.1.) ● CGV, 윤여정 데뷔작 〈화녀〉(김기영 감독) 재개봉 (5.1.) ●
워크룸프레스, 웹사이트 리뉴얼 (5.3.) ● 크리스토퍼 윌슨,『리처드
홀리스, 화이트채플을 디자인하다』출간 (워크룸프레스, 5.3.) ●
트위터, 음성 커뮤니티 기능 '스페이스' 출시 (5.4.) ● 제네시스,
맞춤형 생산(비스포크) 전담 조직 신설 (5.5.) ● 프라울(파블라
자브란스카×용세라), 공동작업 프로젝트 〈Praoul The Capital〉 개최
(wrm space, 5.5.~5.23.) ● 편집자 박지호, 큐레이션 서점 '영감의
서재 102' 개장 (서울 정동, 5.6.) ● 임명묵,『K를 생각한다』출간
(사이드웨이, 5.7.) ● 강인구·김성은·김태룡·윤희선·정웅호·정지혜,
식물을 주제로 한 레터링 계정 '한글정원' 개설 (5.8.) ● 국민일보,
빌라 500여 채 갭투자한 '화곡동 세 모녀' 전세 보증금 사기 사건
보도 (5.9.) ● 삼성 래미안, BI 리뉴얼 (5.10.) ● 선박수리회사
제일SR그룹, 복합문화공간 '피아크(P.ARK)' 개장 / 기획: 어반플레이
(부산 영도구, 5.10.) ● 강주성 외,『타인의 삶 2』출간 (리모트,
5.11.) ● 네이버, 콘텐츠 구독 플랫폼 '네이버 프리미엄 콘텐츠' 출시
(5.11.) ● 탐앤탐스 '블랙 그레이트점' 개장, 라운지탐탐·와인탐탐
입점 (서울 구의동, 5.11.) ● 일론 머스크, 트위터에 비트코인 통한
테슬라 결제 중단 발표 (5.12.) ● 에버랜드, '사파리월드 와일드

트램' 운행 시작 (5.14.) ● 한글활자연구회·이용제·노민지, 『내 손 안에 폰트』 출간 (활자공간, 5.15.) ● 강주성·이현송, 프로젝트 전시 〈타인의 삶 2: 흔적〉 기획 (팩토리2, 5.17.~6.6.) ● 건국대학교, 메타버스 캠퍼스 '건국 유니버스'에서 국내 최초 가상 대학축제 개최 (5.17.~5.19.) ● 대한항공 이스카이숍, '보딩패스 휴대폰 케이스' 출시 (5.18.) ● 플랫폼엘 컨템포러리 아트센터, 기획전시 〈UNPARASITE:언패러사이트〉 개최 (5.18.~8.29.) ● 메가박스, 모닥불 영상 관람 콘텐츠 〈메가릴렉스-불멍〉 상영 시작 (5.19.) ● 풍림파마텍, 코로나19 백신 접종용 '최소 잔여형 주사기' 약 650만 개 납품 (5.19.) ● 문화예술공간 '행화탕', 〈행화장례 삼일장〉 개최 후 운영 종료 (서울 아현동, 5.20.~5.22.) ● 양지은 외, 『최근 그래픽 디자인 열기 2020』 출간 (프레스룸, 5.20.) ● 오창섭 외, 『행복의 기호들』 출간 (에이치비프레스, 5.20.) ● SK건설, 'SK에코플랜트'로 사명 변경 (5.21.) ● 한승재, 『우리는 더듬거리며 무엇을 만들어 가는가』 출간 (어라운드, 5.21.) ● 월간 《디자인》×티슈 오피스, 메타버스 '히든 오더'에 '버추얼 모뉴먼트' 개장, 전시 작품 NFT 발행 (5.22.) ● 이지원, 국립현대미술관 〈재난과 치유〉 '팬데믹 다이어그램' 커미션 작업 (5.22.) ● 코우너스, 『Paper and Stencil Printing』 출간 기념 전시 프로그램 개최 (씨씨, 5.22.~7.4.) ● 한국디자인사학회, 세 번째 학술대회 〈re-다시 읽는 한국디자인사〉 온라인 개최 (5.22.~6.5.) ● 홍갤러리, 기획초대전 〈7079화풍진진〉 개최 (5.22.~6.12.) ● 방탄소년단, 미국 '2021 빌보드 뮤직 어워드' 4개 부문 수상 (5.24.) ● 프랙티스 10주년 (5.24.) ● 한국후지필름 복합문화공간 '파티클 서울', 인스타그램 첫 번째 페이즈 종료 (5.24.) ● 다이슨, 레이저 무선 청소기 '디텍트 시리즈' 출시 (5.25.) ● 갤러리카페 미식, 주거 예술 전시 〈집의 영도, Point Zero of the Haus〉 개최 (무신사 테라스, 5.26.~6.27.) ● 네이버 시리즈

웹소설 『전지적 독자 시점』(싱숑), 누적 거래액 100억 원 돌파 (5.26.)
● 루브르박물관, 228년 만에 첫 여성 박물관장 임명 (5.26.) ●
아마존, 영화제작사 MGM 인수 결정 (5.26.) ● 오세훈 서울시장,
재개발 활성화 6대 규제 완화 방안 발표 (5.26.) ● 을지예술센터,
〈예술기능공간〉 개최 (을지로 3·4가 일대, 5.26.~6.6.) ● 페이스북,
인스타그램 하트 수 비공개 기능 도입 (5.26.) ● 하비스탕스,
3D프린팅 플랫폼 '매뉴팜' 출시 (5.26.) ● 현대카드, 쇼핑 특화
프리미엄 카드 '더 핑크' 출시 (5.26.) ● 삼성전자, 신발관리기
'비스포크 슈드레서' 출시 (5.27.) ● 서비스센터, A/S(After Service)
서비스 도입 (5.27.) ● 코로나19 예방접종대응추진단, 네이버·카카오
앱 통한 잔여 백신 당일 예약 서비스 시작 (5.27.) ● 프로파간다,
제25회 부천국제판타스틱영화제 포스터 디자인 (5.27.) ● 박혜진
외, 민음사 55주년 특별기획 『책 만드는 일』 출간 (민음사, 5.28.) ●
여성 웰니스 플랫폼 '렛허' 출시 (5.28.) ● 전시공간 '카다로그' 개관
(서울 을지로3가, 5.28.) ● 디자인 전시공간 '파우제' 개관 (경기
양평, 5.29.) ● 식료품점 '먼데이 모닝 마켓' 개장 (서울 원효로2가,
5.29.) ● 오큐파이더시티, 포스터 전시 〈#StopAsianHate〉 개최
(노들창작터, 5.29.~6.26.) ● 파이카, 나이키 PLAY NEW 캠페인
〈NIKE BY YOU〉 그래픽 디자인 (5.29.) ● 한국디자인진흥원,
『한국디자인진흥원 50년사』 『디자인비전 2050』 출간 (5.29.)
● 독립서점 스틸북스 한남점 영업 종료 (서울 한남동, 5.31.) ●
오롤리데이, 중국 표절 기업 상대 국제 소송 비용 마련을 위한
〈오롤리데이 지키기 프로젝트〉 크라우드펀딩 성공 (5.31.) ● 윤경희,
『분더카머』 출간 (문학과지성사, 5.31.) ● 정이삭 외, 『할 수 있을
때까지, 원인동 — 원인동 문화촌의 탄생』 출간 (원주문화재단, 5.31.)
● 최태혁, 브랜드 다큐멘터리 유튜브 채널 '허밍버드' 개설 (5.31.) ●
GS리테일, '남혐 손 모양' 논란 GS25 포스터 디자이너 징계 (5.31.)

● KBS, 채널 네트워크 디자인 리뉴얼 (5.31.) ● 국립현대미술관, 어린이미술관 MI 리뉴얼 ● 브라질 버추얼 아트 프로덕션 '라이트팜', 삼성전자 버추얼 트레이너 '샘' 제작 ● SM 엔터테인먼트, 디타워 서울포레스트로 본사 이전 (서울 성수동)

6월

신신, 『FEUILLES』(엄유정/미디어버스)로 독일 '2021 세계에서 가장 아름다운 책' 최고상 '골든 레터' 수상 (6.1.) ● 체코, 한국 등 방역 우수 국가 여행객 자가격리 없이 입국 허용 (6.1.) ● 국가정보원, 창설 60주년 기념 엠블럼 리뉴얼 (6.2.) ● 워너비인터내셔널, 김환기·박수근·이중섭 작품 NFT 경매 지적재산권·진위 여부 논란으로 중단 (6.2.) ● 니도컴퍼니, 1인 가구 공유 주거 '홈즈앤니도 망원' 입주 (서울 망원동, 6.3.) ● 블룸워크, 농아인의 날 기념 '수어하는 꿈돌이 이모티콘' 출시 (6.3.) ● 플라스틱프로덕트×플랏엠, 설치 개방 〈캐노피 ≈ 플라스틱프로덕트〉 개최 (논픽션홈 아카이브, 6.3.~6.13.) ● 문화체육관광부, 국립디자인박물관 포럼 2021 〈소장품, 아카이빙, 전시〉 온라인 개최 (6.5.) ● 앤어플랜트, 가드닝 클래스 〈식물명상〉 운영 (현대카드 쿠킹 라이브러리, 6.5.) ● 게릴라즈, 공유 주거 '게릴라 하우스 01' 공식 입주 (서울 남영동, 6.7.) ● 여해와함께, 생태 전환 매거진 계간 《바람과 물》 창간 (6.7.) ● 전쟁기념관, '남혐 손 모양' 논란에 포토존 그림 철거 (6.7.) ● 그래픽 디자이너 한홍택 아카이브 국립현대미술관에 기증 (6.8.) ● 배민기·송예환, 동시대 예술 담론 번역 플랫폼 '호랑이의 도약' 웹사이트 리뉴얼 (6.8.) ● 시몬스, 팝업 스토어 '해운대 시몬스 그로서리 스토어' 개장 (부산 해운대구, 6.8~8.29) ● 홍박사, 서울시립미술관 기획전시

〈기후미술관: 우리 집의 생애〉그래픽 디자인 (6.8.) ● 카카오, 오디오 기반 소셜 미디어 '음' 출시 (6.8.~22.4.29.) ● 프로파간다, 『GRAPHIC #47: 커런트 이슈』인스타그램 계정 개설 (6.8.) ● 일우재단, 잭슨홍 개인전 〈Burn Baby Burn〉 개최 (일우스페이스, 6.9.~7.27.) ● 네이버웹툰, '2021 네이버웹툰·웹소설 지상최대 공모전' 개최 (6.10.~11.23.) ● 베아트리츠 콜로미나·마크 위글리, 『우리는 인간인가?: 디자인–인간의 고고학』출간 (미진사, 6.10.) ● 인덱스숍, 〈2021 전주국제영화제 디자인 토크〉개최 (6.10.) ● 프로파간다, 《GRAPHIC #47: 커런트 이슈》발간 (6.10.) ● 갤러리 '파운드리 서울' 개관 (서울 한남동, 6.11.) ● 이준석, 국민의힘 당대표 선출 (6.11.) ● 제네시스×강영민(1S1T), 업사이클링 전시 〈리:크리에이트〉개최 (문화비축기지, 6.12.~6.30.) ● 문화체육관광부, 공공디자인 종합정보시스템 확대 개편 (6.13.) ● 반려동물 가전 업체 페페, 중형견용 '펫드라이룸' 크라우드펀딩 시작 (6.13.) ● 어반라이크, 《URBANLIKE No.42: 책 만드는 곳, 출판사》발간 (6.14.) ● 윤디자인그룹 엉뚱상상, 창원시 전용서체 '창원단감아삭체' 디자인 (6.14.) ● 일론 머스크, 트위터에 비트코인 통한 테슬라 결제 재허용 발표, 비트코인 시세 급등 (6.14.) ● 젠더리스 향수 브랜드 '옛새' 런칭 (6.14.) ● MGRV, 라마다앙코르호텔 리모델링한 공유 주거 '맹그로브 신설' 입주 시작 (서울 신설동, 6.14.) ● 박철수, 『한국주택 유전자 1·2』출간 (마티, 6.15.) ● 김유나, 한국공예·디자인문화진흥원×프린트베이커리 〈Project PUBLIC: Close to life〉그래픽 디자인 (6.15) ● 페이퍼프레스, 제23회 서울국제여성영화제 포스터 디자인 (6.15.) ● 현대백화점그룹 창립 50주년 (6.15.) ● 서울문고(반디앤루니스) 최종 부도 (6.16.) ● 이천 쿠팡 덕평 물류센터 화재 사고, 김동식 소방경 순직 (6.17.) ● 정용진 신세계그룹 부회장이

인스타그램에 공개한 '구단주 맥주', 상표권 기등록 사실 확인 (6.17.) ● 포스트스탠다즈, 사무실 이전 (서울 남창동, 6.18.) ● 허민재, 개인전 〈말랑하지만 딱딱한〉 개최 (두성페이퍼갤러리, 6.18.~7.3.) ● 권민호×○○은대학연구소, 워크숍 전시 〈세운도면: 도시를 그리는 방법〉 기획 (세운상가 세운홀, 6.19.~6.27.) ● 스튜디오 프래그먼트, 코오롱스포츠 한남 〈CAMPING EVERYWHERE〉 공간 디자인 (6.19.) ● 해인사, 장경판전 탐방 프로그램 운영 시작, 770년 만에 팔만대장경 일반 공개 (6.19.) ● 김규식 외, 『사진에 관한 실험』 출간 (보스토크프레스, 6.20.) ● 이마트 노브랜드 전문점, 골목상권 침해 논란으로 가맹 사업 중단 (6.21.) ● 페이스북, 음성 커뮤니티 기능 '라이브 오디오룸' 출시 (6.21.) ● 현대자동차그룹, 미국 로봇 업체 '보스턴 다이내믹스' 인수 (6.21.) ● 문화재청, 숭례문 후문 개방 (6.22.) ● 미디어아트 전시관 '노형수퍼마켇' 개관 (제주 노형동, 6.22.) ● 서울도시건축전시관×캐나다건축센터, 국제교류전 〈우리들의 행복한 삶: 감성 자본주의 시대의 건축과 웰빙〉 개최 (서울도시건축전시관, 6.22.~8.15.) ● 소품숍 '오브젝트 리사이클 망원' 영업 종료, 대관 플랫폼 '급행열차(xxpress)' 개장 (서울 망원동, 6.22.) ● 아워레이보, 웹사이트 개설 (6.22.) ● 미디어앤아트, 〈요시고 사진전: 따뜻한 휴일의 기록〉 개최 (그라운드시소 서촌, 6.23.~12.5.) ● 와인 큐레이션·커뮤니티 앱 '와프너' 출시 (6.23.) ● 월간 《디자인》×노브랜드, 『No Brand — This is not a brand』 출간 (디자인하우스, 6.23.) ● 한국국제교류재단×주한네덜란드대사관, 'The Best Dutch Book Design'·한국 아티스트북 전시 〈변덕스러운 부피와 두께〉 개최 (KF 갤러리, 6.23.~8.13.) ● 닷페이스, 온라인 퀴어 퍼레이드 〈#우리는어디서든길을열지〉 개최 (6.24.) ● 이마트, 이베이코리아 지분 80.01% 인수 예정 공시 (6.24.) ● 팀포지티브제로, 복합문화공간 '플라츠' 개장 / 식료품·소품숍

'먼치스앤구디스' 등 입점 (서울 성수동, 6.24.) ● 세스 프라이스, 『세스 프라이스 개새끼』 출간 (워크룸프레스, 6.25.) ● 코스피 지수 사상 최초 3,300선 돌파 (6.25.) ● 패스트파이브, 멤버십 라운지 '파이브스팟' 1호점 개장 (서울 서초동, 6.25.) ● 길형진, 본고딕·Inter 기반 오픈소스 서체 '프리텐다드(Pretendard)' 배포 (6.28.) ● 스튜디오 5unday, 5인에서 2인으로 개편 (6.28.) ● 윤상흠, 제17대 한국디자인진흥원 원장 취임 (6.28.) ● 한도룡 교수 별세 (6.28.) ● 현대백화점 식품 유통 브랜드 '현대식품관 투홈', 식품 큐레이션 서비스 '투홈 구독' 런칭 (6.28.) ● 공휴일에 관한 법률 개정안 국회 본회의 통과, 2021년 광복절부터 대체공휴일 확대 시행 (6.29.) ● 문화재청, 서울 공평동 유적에서 훈민정음 창제 시기 금속활자 1,600여 점 출토 발표 (6.29.) ● 서울시립미술관, 2021 서울사진축제 〈한국여성사진사 I: 1980년대 여성 사진 운동〉 개최 (북서울미술관, 6.29.~9.26.) ● 서울옥션, 승효상·최덕주 2인전 〈결구와 수직의 풍경〉 개최 (서울옥션 강남센터, 6.29.~7.18.) ● 플랫폼P, 개관 1주년 기념 출판 심포지엄 〈움직이는 말, 머무르는 몸: 소규모 예술 출판〉 온라인 개최 (6.29.~7.2.) ● 문화체육관광부, 기획전시 〈익숙한 미래: 공공디자인이 추구하는 가치〉 개최 (문화역서울284, 6.30.~8.29.) ● 리처드 홀리스·스튜어트 베르톨로티-베일리, 『작업의 방식』 출간 (사월의눈, 6.30.) ● 우정사업본부, '우체국 택배' 브랜드명 '우체국 소포'로 변경 (6.30.) ● 플랫폼P, 국제교류 프로그램 〈장크트갈렌의 목소리: 요스트 호훌리의 북디자인〉 개최 (온라인 프로그램 6.30.~7.2., 전시 7.13. ~9.4.) ● LG U+, 2세대 이동통신 서비스 종료 (6.30.) ● 굿즈 플랫폼 마플샵, 입점 셀러 2만 명 및 전년 동월 대비 거래 실적 900% 돌파 ● 김영나, 〈Hallyu! The Korean Wave〉(영국 V&A, 22.9.24. 예정) 아트디렉터로 합류

노사이드 스튜디오, 스포츠 하이브리드 매거진 《휘슬》 창간 (7.1.)
● 대구백화점 동성로 본점, 52년 만에 폐점 (대구 중구, 7.1.) ● 정부,
사회적 거리두기 5단계에서 4단계로 개편 (7.1.) ● 제네시스, 취향
큐레이션 쇼핑몰 '제네시스 부티크' 개설 (7.1.) ● 국립아시아문화
전당, 기획전시 〈냉장고 환상〉 개최 (7.2.~9.26.) ● 맹그로브
신설, 크리에이터의 방 전시 〈노크 노크〉 개최 (7.2.~8.31.) ●
샌드박스, 콘텐츠 팝업 전시 '샌박 편의점' 개최 (더현대 서울,
7.2.~7.15.) ● 안데스, 베이킹 전시 〈지질학적 베이커리-화강암의
맛〉 개최 (합정지구, 7.2.~8.1.) ● 열화당, 50주년 기념 『열화당
도서목록 1971-2021』 출간 (7.2.) ● 유엔무역개발회의, 한국 지위
개발도상국에서 선진국 그룹으로 변경 (7.2.) ● BBC 새 로고,
디자인·제작비 논란 (7.5.) ● 브라운, 100주년 기념 주방 가전
3종 한정판 패키지 출시 (7.6.) ● 디저트 바 '원형들' 개장 (서울
충무로4가, 7.7.) ● 무신사, 스타일쉐어·29CM 인수 (7.7.) ●
코로나19 확산 후 첫 MCU 영화 〈블랙 위도우〉(케이트 쇼트랜드
감독) 개봉 (7.7.) ● 일상의실천, 서울시×문화체육관광부 공공미술
프로젝트 〈서울 25부작;〉 웹사이트 제작 (7.8.) ● 탬버린즈,
오브젝트 컬렉션 런칭, '디퓨저' 출시 (7.8.) ● 식물 디자인 스튜디오
'슬로우파마씨' 쇼룸 개장 (서울 성수동, 7.9.) ● 월악산 유스호스텔
리뉴얼 개장 (충북 제천, 7.9.) ● LG전자, 실내외 통합 배송 로봇 공개
(제18회 유비쿼터스 로봇 2021, 7.12.) ● 아나소피 스프링어·에티엔
튀르팽, 『도서관 환상들』 출간 (만일, 7.13.) ● 자주, 친환경 고체비누
'제로바' 출시 한 달 만에 5개월치 물량 완판 (7.13.) ● 한샘 매각
결정 (7.13.) ● 김부겸 국무총리, 소득 상위 80%까지 재난지원금
지급 관련 "고소득자들에겐 25만 원 대신 자부심을 드린다" 입장

표명 (7.14.) ● 잡지 전문 서점 '종이잡지클럽' 제주점 개장 (제주 건입동, 7.14.) ● 카카오엔터테인먼트, 멜론컴퍼니 합병 결정 (7.15.) ● 서울공예박물관 개관 (서울 안국동, 7.16.) ● 현대미술팀 '메', 도쿄 올림픽 기념 '도쿄 도쿄 페스티벌'을 위한 대형 설치작품 〈마사유메〉 제작 (7.16.) ● Counterprint,『From South Korea』 출간 (7.16.) ● 보안책방, 강연 프로그램 〈『정병규 사진 책』과 여섯 가지 테마〉 온·오프라인 개최 (아트스페이스 보안3, 7.17.~7.31.) ● 신정균·정석원·이경림, '이름짓는 회사, 통큰세상' 설립 (7.17.) ● 윤석열, 부정식품 관련 발언 논란 (7.18.) ● 현대리바트×에이브 로저스 디자인, 자체 컬러 매뉴얼 '리바트 컬러 팔레트' 제작 (7.18.) ● 아크네 스튜디오, 초소형 전시 〈Acne Paper The Book〉 개최 (팝, 7.19.~7.29.) ● 포스트 포에틱스, 전시 공간 '팝'·와인바 '로프트' 개장 (서울 남창동, 7.19.) ● 허먼 밀러–놀 인수 합병, 새 사명 '밀러놀' 발표 (7.19.) ● LG전자, 프리미엄 사운드 바 'LG 에클레어' 출시 (7.19.) ● 이용제,『한글 생각: 활자 디자이너의 바람 같은 글』 출간 (활자공간, 7.20.) ● 국립현대미술관, 이건희컬렉션 특별전 〈한국미술명작〉 개최 (서울관, 7.21.~22.6.6.) ● 팩토리×Lokal, 기획전시 〈Coming Home to Seoul〉 개최 (팩토리2, 7.21.~9.10.) ● 클럽하우스, 초대 시스템 중단, 개방형 플랫폼으로 개편 (7.22.) ● 2020 도쿄 하계 올림픽 개최 (7.23.~8.8.) ● 타르,『언다잉』(앤 보이어/리시올) 디자인 (7.25.) ● 소소문구, 6개 출판사 팝업 전시 〈옥상책밭〉 개최 (무신사 테라스, 7.27.~8.21.) ● 이마트, 스타벅스 커피 코리아 지분 17.5% 추가 인수해 최대주주 등극 (7.27.) ● 캠벨 수프, 50년 만에 캔 디자인 리뉴얼 (7.27.) ● 코웨이, 프리미엄 인테리어 제습기 '노블' 출시 (7.27.) ● 삼성전자, 멀티쿠커 '비스포크 큐커' 출시 (7.28.) ● 구마 겐고,『점·선·면』 출간 (안그라픽스, 7.29.) ● 블루보틀, 국내 첫 지방 매장 개장 / 디자인: 팀바이럴스 (제주

구좌읍, 7.30.) ● 양궁 국가대표 안산, 하계 올림픽 최초 단일 대회 3관왕 기록 (7.30.) ● 코사이어티, 전시공간&숙박시설 '코사이어티 빌리지 제주' 개장 (제주 구좌읍, 7.30.) ● 6699프레스, 『쉽게 읽는 훈민정음』(국립한글박물관) 디자인 (7.30.) ● '쏘리 에스프레소 바' 개장 (서울 적선동) ● 스튜디오 빛나는, 남해로 사무실 이전 ● 이주현, '범나비체'로 방일영문화재단 후원 '제7회 한글글꼴창작지원금 수혜자 공모' 당선 ● 이지스레지던스리츠, 호텔형 주거공간 '디어스 판교' 입주 (경기 성남)

8월

'메로나' 개발자 김성택 전 빙그레 연구1실장 별세 (8.1.) ● 함지은, 열린책들 35주년 기념 세계문학 중단편 세트 'NOON/MIDNIGHT' 디자인 (8.1.) ● 기아, 첫 전용 전기차 'The Kia EV6' 출시 (8.2.) ● 롯데월드×모빌스그룹×프로젝트렌트, 팝업 스토어 'R×THE GOOD VIBE LOTTY' 운영 (프로젝트렌트 6호점, 8.2.~8.30.) ● 싸이월드, ID 찾기·사진 보기 서비스 개시 (8.2.) ● 와인바 '오프닝' 개장 (서울 논현동, 8.2.) ● 간송문화재단, 훈민정음 해례본 NFT 발행, 개당 1억 원에 판매 시작 (8.3.) ● 현대자동차×독일 비트라 디자인 뮤지엄, 기획전시 〈헬로 로봇, 인간과 기계 그리고 디자인〉 개최 (현대 모터스튜디오 부산, 8.3.~10.31.) ● 먹짓×산돌, 'Sandoll 크랙' 출시 (8.4.) ● 오늘의집, '2021 상반기 커머스 트렌드' 발표, '레이어드 홈' 현상 주목 (8.4.) ● 커피빈 코리아, '펫 프렌들리' 매장 운영 시작 (8.4.) ● 당근마켓, 1800억 규모 시리즈D 투자 유치, 시가총액 3조 원 돌파 (8.5.) ● LG전자, 이동형 무선 프라이빗 스크린 '스탠바이미' 출시 (8.5.) ● 스튜디오 킨조,

삼양식품 60주년 기념 삼양라면 한정판 패키지 디자인 (8.6.) ●
양민영, 퍼포먼스 전시 〈THOUGH WE DANCE 비록 춤일지라도〉
그래픽 디자인 (8.6.) ● 카카오뱅크, 상장 첫날 시가총액 32조
3068억 원으로 코스피 11위·금융업계 1위 등극 (8.6.) ● 1-2-3-4-5
스튜디오, 프린팅 프로덕션 스튜디오 'SAA' 웹사이트 제작 (8.7.) ●
프로스펙스×최지웅, 아카이브 전시 〈Again 1988〉 개최 (프로스펙스
홍대 스타디움, 8.8.~9.5.) ● 하나카드, 국내 최초의 신용카드 디자인
적용한 한정판 '1Q Daily+ 카드' 출시 (8.9.) ● 서울서진학교, '제39회
서울특별시 건축상' 대상 수상 / 설계: 코어스건축사무소 (8.10.) ●
크래프톤, 상장 첫날 시가총액 22조 1997억 원으로 게임업계 1위
등극 (8.10.) ● 삼성전자, '갤럭시 Z 폴드3'·'갤럭시 Z 플립3' 공개
(8.11.) ● 나이키, 두 번째 '나이키 라이즈' 서울에 개장 (서울 명동,
8.12.) ● 챕터원×분더샵, 헤일로 에디션 기획전 〈Hello Halo by
Mandalaki〉 개최 (분더샵 청담, 8.12.~8.22.) ● 엔씽, IoT 수직
농장 쇼룸&카페 '식물성 도산' 개장 (서울 신사동, 8.13.) ● 페미당당,
아카이브 전시 〈페미가 당당해야 나라가 산다: 페미당당 아카이브
프로젝트〉 개최 (탈영역우정국, 8.14.~8.29.) ● FDSC, 온라인 강연
프로그램 〈학당〉 개최 (8.14.~9.5.) ● 탈레반, 아프가니스탄 수도
카불 점령 (8.15.) ● 김동신, 『마이너 필링스』(캐시 박 홍/마티) 디자인
(8.17) ● 마티, '앳(at)' 시리즈 런칭 (8.17.) ● 식품의약품안전처,
식품 모방한 화장품 패키지 금지하는 개정 화장품법 공포 (8.17.)
● 어반플레이×재주상회×프립, 《FINDERS》 창간 (8.17.) ●
서울디자인재단, DDP 포럼 #25 〈코로나시대 리테일 공간의 미래〉
온라인 개최 (8.19.) ● 현대자동차, 제네시스 첫 전용 전기차 'GV60'
공개 (8.19.) ● 경기도 최대 백화점 '롯데백화점 동탄점' 개장 (경기
화성, 8.20.) ● 최황–일상의실천, 〈광장/조각/내기〉·〈서울–25부작;〉
웹사이트 디자인 유사성 시비 (8.20.) ● 한국디자인학회,

「국립디자인박물관 소장품 수집 목록 기초 조사 연구」(책임연구원 오창섭) 완료 (8.20.) ● A.P.C., 글로벌 첫 'CAFE A.P.C.' 개장 (롯데백화점 동탄점, 8.20.) ● 서울시, 시내버스 '현금 승차' 폐지 시범 운영안 발표 (8.22.) ● 김남희 머지플러스 대표 등, 머지포인트 중단 사태로 사기·전자금융거래법 위반 혐의 형사 입건 (8.23.) ● GS25×21그램, 반려동물 기초 수습 키트 출시 (8.23.) ● LG전자, 휴대폰 벨소리·알림음 수록한 'LG 모바일 사운드 아카이브' 한정판 레코드 제작 (8.23.) ● 문화예술공간 큐레이션 계정 '아지트서울' 개설 (8.24.) ● 스튜디오히치, 서울도시건축전시관 서울마루 '서울 어반 핀볼 머신' 디자인 (서울 태평로1가, 8.24.) ● 워크스, 국립현대미술관 〈우리집에서, 워치 앤 칠〉 그래픽 디자인·플랫폼 제작 (8.24.) ● 일룸, 디지털 VR 쇼룸 개설 (8.24.) ● Mnet, 여자 댄서 크루 서바이벌 프로그램 〈스트릿 우먼 파이터〉 방영 (8.24.~10.26.) ● NH농협은행, 신규 주택담보대출 전면 중단 (8.24.~11.30.) ● 서울시, 서울퀴어문화축제조직위원회 비영리법인 설립 허가 신청 불허 (8.25.) ● 원투차차차, 전시 〈빨간 망토: 소녀는 왜 숲을 거닐었나?〉 기획·공간 디자인 (대전신세계 갤러리, 8.25.~12.5.) ● 김지선 외, 굿즈 전시 〈object × project〉 기획 (데어바타테, 8.26.~9.5.) ● 크림, 국내 최대 스니커즈 커뮤니티 '나이키매니아' 80억 원에 인수 (8.26.) ● 리소 전문 인쇄소 오오프린트, 개업 기념 열린 전시 개최 (노들창작터, 8.27.~8.29.) ● 중부권 최대 백화점 '대전신세계 아트앤사이언스' 개장 (대전 유성구, 8.27.) ● 취미가×워크스, 서울미디어시티비엔날레 참가 작품 〈OoH〉 삼성역 케이팝스퀘어미디어에 상영 (8.28.~9.11.) ● 더일마, 호캉스 콘셉트 카페 '호텔더일마' 개장 (경기 성남, 8.29.) ● 대전신세계 베이커리 르쎄떼, '웰컴투대전 꿈돌이 케이크' 출시 (8.30.) ● 비바리퍼블리카, 토스 온라인 디자인 컨퍼런스 〈Simplicity 21〉 개최 (8.30.~9.2.) ●

시사IN·한국리서치, "20대 남자, 그들은 누구인가" 후속 기획 "20대 여자 그들은 누구인가" 보도 (8.30.) ● 카카오게임즈, '프렌즈샷: 누구나골프' 출시 (8.30.) ● EBS, 세계적 석학 강연 시리즈 〈위대한 수업, 그레이트 마인즈〉 방영 시작 (8.30.) ● 구상, 『자동차 디자인 교과서』(2015) 개정 증보판 『모빌리티 디자인 교과서』 출간 (안그라픽스, 8.31.) ● 김가원·백필균, 전시 인쇄물 아카이브 전시 〈종이쪽도 다시 보자〉 기획 (0 갤러리, 8.31.~9.12.) ● 넷플릭스 오리지널 드라마 〈D.P.〉(한준희 감독), 징병제 국가들에서 시청률 1위 기록 (8.31.) ● 도서문화재단 씨앗, 청소년 공공도서관 '라이브러리 티티섬' 개관 (경기 성남, 8.31.) ● 서울극장 영업 종료 (서울 관수동, 8.31.) ● 앱마켓의 인앱 결제 의무화 막는 전기통신사업법 개정안 국회 본회의 통과 (8.31.) ● 일룸, 데스커 '집중형 데스크' 출시 (8.31.) ● 정병규, 『정병규 사진 책』 출간 (사월의눈, 8.31.) ● 비바리퍼블리카, 토스 영상광고 '무제한 무료 송금, 돈의 이동에 자유를' 공개 (8.31.) ● 11번가, '아마존 글로벌 스토어' 출시 (8.31.)

9월

비스타디아, 그린나래미디어 10주년 기념 BI 리뉴얼 (9.1.) ● 레어로우, 브랜드·웹사이트·쇼룸 리뉴얼, 최중호스튜디오 신규 라인업 출시 (9.1.) ● 식료품점 '보마켓', 서울숲점 개장 (서울 성수동, 9.1.) ● 오뚜기·삼양식품, 컵라면 용기에 점자 표기 도입 (9.1.) ● 월드컵대교·서부간선지하도로 개통 (9.1.) ● 광주광역시, 제9회 광주디자인비엔날레 〈디-레볼루션〉 개최 (광주비엔날레전시관· 광주디자인진흥원, 9.1.~10.31.) ● 허먼 밀러, 에어론 체어에 해양행 플라스틱 활용 계획 발표 (9.1.) ● 현대자동차, 로블록스에

가상 테마파크 '현대 모빌리티 어드벤처' 개설 (9.1.) ● 리바트하움, 홈오피스 가구 '플렉스·플렉서블·게이밍' 시리즈 35종 출시 (9.2.) ● 서울디자인재단, 기획전시 〈집의 대화: 조병수×최욱〉 개최 (DDP, 9.2.~10.3.) ● 시청각랩, 슬기와 민 개인전 〈보간법〉 개최 (9.2.~10.17.) ● 정용진 신세계그룹 부회장이 큐레이션한 'YJ 박스', 판매 부진 (9.2.) ● 코리아나미술관, 국제 기획전 〈프로필을 설정하세요〉 개최 (9.2.~11.27.) ● 슬기와 민, 스펙터 프레스 운영 종료 (9.3.) ● 신세계백화점, 2030 골프웨어 브랜드 '케이스스터디 골프 클럽' 런칭 (9.3.) ● 손정승·음소정, 땡스북스 10주년 기념 『고마워 책방』 출간 (유유, 9.4.) ● 딥페이크 앱 '페이스플레이', 앱 스토어 무료 앱 인기차트 1위 기록 (9.5.) ●《서울리뷰오브북스》 '디자인 리뷰' 목차 신설 (9.5.) ● 비슬라 매거진, 온라인몰 '비슬라 디파트먼트 스토어' 개설 (9.6.) ● 행정안전부, '코로나 상생 국민지원금' 신청 5부제 시행 (9.6.) ● SSG닷컴, 프리미엄 반려동물 전문관 '몰리스 SSG' 개설 (9.6.) ● 젠틀몬스터, 제페토에 '하우스 도산 플래그십 스토어' 맵 개설 (9.7.) ● 서울국제도서전, 주제전시 〈굿닛: 뉴 월드 커밍〉, 기획전시 〈BBDWK(Best Book Design from all over the World and Korea)〉, 웹툰·웹소설 특별전 〈파동〉 개최 (에스팩토리, 9.8.~9.12.) ● 서울시립미술관, 제11회 서울미디어시티비엔날레 〈하루하루 탈출한다〉 개최 (서소문 본관, 9.8.~11.21.) ● 신신, 『꿈(2021 서울국제도서전 리커버 특별판)』(프란츠 카프카/워크룸프레스) 리커버 디자인 (9.8.) ● 청주시, 2021 청주공예비엔날레 〈공생의 도구〉 개최 (문화제조창·청주시 일대, 9.8.~10.17.) ● 마포 브랜드 서체 4종, MS오피스 탑재 (9.9.) ● 헤비 매거진, 참여형 전시 〈MANUAL MODE: 1st edition 'growth'〉 개최 (wrm space, 9.9.~9.13.) ● 부산국제영화제, '영화로운 하루' 굿노트 템플릿 무료 배포 (9.11.)

● 볼드피리어드×소울에너지, 기후 위기 대응 매거진 《1.5℃》 창간 (볼드피리어드, 9.13.) ● 문화체육관광부, 타이포잔치 2021 〈거북이와 두루미〉 개최 (문화역서울284, 9.14.~10.17.) ● 복합문화공간 '공간 사생활' 개장 (서울 서교동, 9.14.) ● 서울시립미술관, 2021 텔레피크닉 프로젝트 〈당신의 휴일〉 개최 (북서울미술관, 9.14.~11.14.) ● 우유니·신선아, 디자인 스튜디오 '굿퀘스천' 설립 (9.14.) ● 카카오, 골목상권 침해 논란 사업 일부 철수, 택시 스마트호출 서비스 전면 폐지 발표 (9.14.) ● 한국후지필름, 팝업 스토어 '리추얼 아지트' 운영 (프로젝트렌트 3·6호점, 9.14.~10.3.) ● 현대자동차, 경형 SUV '캐스퍼' 출시, 국내 최초 온라인 판매 도입 (9.14.) ● 로얄앤컴퍼니, 욕실 쇼룸 '로얄엑스 플래그십 화성' 개장 (경기 화성, 9.15.) ● 부산시립미술관, VR 게임형 전시 〈오노프 ONOOOFF〉 온·오프라인 개최 (9.15.~22.2.20.) ● 삼성전자, 자동 문열림 기능 탑재한 '비스포크 냉장고 1도어' 출시 (9.15.) ● 이다, 『기억나니? 세기말 키드 1999』 출간 (위즈덤하우스, 9.15.) ● 한양건설, 하이엔드 오피스텔 브랜드 '더 챔버' 런칭 (9.15.) ● DHC코리아, 일본 본사 혐한 논란으로 한국 시장 철수 (9.15.) ● 서울시, 2021 서울도시건축비엔날레 〈크로스로드, 어떤 도시에 살 것인가〉 개최 (DDP·서울도시건축전시관·세운상가 일대, 9.16.~10.31.) ● 부산시·부산관광공사, 관광 스타트업 지원 팝업 스토어 '부산슈퍼' 운영 (부산슈퍼, 9.16.~11.30.) ● 닷페이스, 국무조정실 청년정책조정실 〈2021 온라인 청년의 날 퍼레이드〉에 표절 문제 제기 (9.17.) ● 반려동물 브랜드 넬로×반려동물 플랫폼 허글, '넬로&허글 브랜드샵' 개장 (서울 길음동, 9.17.) ● 페이퍼프레스, 틴더 2021 캠페인 '틀린 선택은 없어' 그래픽·옥외광고 디자인 (9.17.) ● 민간인만 탑승한 스페이스X 우주선 '크루 드래건' 귀환 (9.18.) ● 이바도 외, 『디지털 시대의 타이포그래피』

출간 (홍디자인, 9.20.) ● 젠틀몬스터, 몽클레르 지니어스 쇼 초대장으로 LCD 선글라스 제작 (9.20.) ● 북극섬, 전기가오리 아이덴티티·웹사이트 디자인 리뉴얼 (9.22.) ● 수입가구 브랜드 '스페이스로직' 쇼룸 확장 이전 (서울 신사동, 9.23.) ● 누하스, 식물 콘셉트 체험 카페 '누하스 가든' 개장 (인천 연수구, 9.24.) ● 방탄소년단×콜드플레이, 싱글 앨범 'My Universe' 발매 (9.24.) ● 스노우피크, 체험형 매장 '랜드스테이션 하남' 개장 (경기 하남, 9.24.) ● 파주타이포그라피배곳×바르샤바 국립 미술 아카데미, 실험책 전시 〈책, 우주, 사탕〉 개최 (wrm space, 9.25.~10.3.) ● 경희대학교 총여학생회, 출범 34년 만에 해산 (9.27.) ● 브렌든, 콘텐츠 채널 '딩고' 브랜드 리뉴얼 (9.27.) ● 윤혜은, 『아무튼, 아이돌: 또 사랑에 빠져버린 거니?』 출간 (제철소, 9.27.) ● 독립서점 '서울 라이프북스&아트' 영업 종료 (서울 논현동, 9.28.) ● 스타벅스 커피 코리아, 스타벅스 본사 50주년 기념 '리유저블 컵 데이' 개최 (9.28.) ● 타임앤코, 비즈니스 콘텐츠 구독 서비스 '롱블랙' 런칭 (9.28.) ● 문화체육관광부·한국출판문화산업진흥원, '출판유통통합전산망' 구축 (9.29.) ● 식료품점 '서울 그로서리 클럽' 개장 (서울 연희동, 9.29.) ● 정해리, 『Temporarily Removed』 출간 (수퍼샐러드스터프, 9.29.) ● 프랍서울, 팝업 스토어 'pr,op: studio popup' 온·오프라인 개최 (Hall 1, 9.29.~10.5.) ● 국립현대미술관, 『한국미술 1900-2020』 출간 (9.30.) ● 송은문화재단 신사옥&전시공간 '송은' 개관 / 설계: 헤르조그&드 뫼롱·정림건축, VI: 슬기와 민·윤민구 (서울 청담동, 9.30.) ● 한국문화예술회관연합회, 가상 협업 전시 〈OH DEAR Co. 오디어 컴퍼니〉 개최 (CoSMo40, 9.30.~10.31.) ● COM, 『The Last Resort』 출간 (미디어버스, 9.30.) ● 쿠쿠 반려동물 브랜드 넬로, 자동 급수기 3분기 매출 전년 동기 대비 540% 기록

더블디, 비주얼 컬처 콘텐츠 플랫폼 '비애티튜드' 출시 (10.1.) ●
베네수엘라, 초인플레이션에 따른 화폐가치 하락으로 3년 만에 추가
리디노미네이션 단행 (10.1.) ● 서울디자인재단 이사장에 권영걸,
대표이사에 이경돈 임명 (10.1.) ● 이케아×ROG, 게임용 가구 국내
출시 (10.1.) ● 진달래&박우혁, 퍼포먼스 전시 〈물 마늘 양파 우유
과일〉 개최 (공간 TYPE, 10.1.~10.30.) ● YinYang, 퀴어 예술
매거진 《them》 디자인 (10.1.) ● 프레스룸, 웹사이트 리뉴얼 (10.1.)
● 갤러리나인, 아트퍼니처·공예·디자인 전시 〈혼자의 영역〉 개최
(10.2.~10.29.) ● 네이버웹툰, 『하루만 네가 되고 싶어』(삼) 오디오
웹툰 제작 크라우드펀딩 시작 (10.4.) ● 텀블벅, 〈디자이너의 사이드
프로젝트〉 기획전 창작자 모집 (10.4.) ● 마이크로소프트, '윈도우 11'
출시 (10.5.) ● 비바리퍼블리카, 인터넷 은행 '토스뱅크' 출시 (10.5.)
● 최종언(서울과학사), 사진전 〈아파트의 생애〉 개최 (서울로7017
장미홍보관, 10.5.~10.29.) ● 네이버, 한글날 기념 '마루 부리' 5종
배포 (10.6.) ● 넨도, 《Wallpaper》 25주년 기념 '5×5' 프로젝트에서
'미래의 리더 25인'에 김진식 지명 (10.6.) ● 스타벅스 커피 코리아
매장 직원들, 과도한 판촉행사로 인한 업무 과중에 '트럭 시위'로 항의
(10.7.~10.8.) ● 커피빈 코리아, '퍼플 펫 멤버스' 런칭 (10.7.) ●
그래픽 디자이너 김현, 한국디자인진흥원 '명예의 전당 2021' 헌액
(10.8.) ● 리움미술관 재개관, MI 리뉴얼 (서울 한남동, 10.8.) ●
우아한형제들, '배민 을지로오래오래체' 배포 (10.8.) ● 인덱스숍,
《Odd to Even》 3호 발간 기념 북토크 〈그래픽 디자이너가 쓴 글은
어디서 찾을 수 있을까?〉 개최 (10.8.) ● 현대건설, 힐스테이트
지하주차장 디자인 '5 Second 갤러리' 공개 (10.8.) ● 호암미술관

재개관 (경기 용인, 10.8.) ● 이재명, 더불어민주당 대선 후보 선출 (10.10.) ● 한국문화재재단, 〈궁중문화축전〉 온라인 이벤트 '모두의 풍속도' 개최 (10.12.~11.10.) ● 넷플릭스 오리지널 드라마 〈오징어 게임〉(황동혁 감독), 전 세계 시청 가구 1억 1천100만 달성, 최단 기간 최다 시청 기록 (10.13.) ● 오이유×화랑고무, 반려동물용 '털지우개' 크라우드펀딩 시작 (10.13.) ● 카바 라이프, 라이프스타일 큐레이션 중고거래 서비스 '콜렉트 뉴뉴 라이프' 런칭 (10.13.) ● 김을지로, 가상 전시 〈Sneak Peek〉 개최 (데스크데스크, 10.14.~11.14.) ● 아트선재센터, 기획전시 〈트랜스포지션〉 개최 (10.14.~12.12.) ● LG전자, 식물 재배기 'LG 틔운' 출시 (10.14.) ● 제조업체 매칭 플랫폼 카파, '제품 디자인' 서비스 출시 (10.15.) ● 중국, 요소 수출 규제 시작 (10.15.) ● 카바 라이프, 조각 단위 작품 판매 온라인 전시 〈크롭핑 서비스〉 개최 (10.15.~12.15.) ● 하이메 아욘, 현대백화점 클럽YP 라운지 'YPHAUS' 공간 디자인 (10.15.) ● 한국공예·디자인문화진흥원, 『2021 타이포잔치: 문자와 생명』 출간 (안그라픽스, 10.15.) ● 신동혁, 인스타그램에 신신 백화점 로고 올리며 "주인 잃은 유기마크를 입양하고 싶은데…" 의사 표명 (10.16.) ● 아틀리에 에스오에이치엔·나이스워크숍·텍모사, 리모와 전시 〈AS SEEN BY〉 참여 (파리 마레지구, 10.18.~10.21.) ● 모나미×아더에러, '블루 펜' 프리미엄 에디션 출시 (10.19.) ● 브렌든, 하나투어 BI 리뉴얼 (10.19.) ● 삼성전자, '갤럭시 Z 플립3 비스포크 에디션' 공개 (10.20.) ● 양태오, 롯데백화점 동탄점 '엘리먼트바이엔제리너스' 공간 기획 (10.20.) ● 이호연 외, 『당신의 말이 역사가 되도록』 출간 (코난북스, 10.20.) ● 카카오엔터테인먼트, 웹툰·웹소설 플랫폼 수수료 논란에 '작가 생태계 개선을 위한 1차 개선안' 발표 (10.20.) ● 6699프레스, 서평지 《교차》(읻다) 창간호 '지식의 사회, 사회의 지식' 디자인 (10.20.) ● 롯데월드, 제페토에

롯데월드 맵 개설 (10.21.) ● 리소코리아, 디지털 공판인쇄기 'SF5230' 출시 (10.21.) ● 뱅크샐러드, 무상 유전자 검사 서비스 출시 (10.21.) ● 클래스 플랫폼 '탈잉', 일본 '굿디자인 어워드 2021' CI·VI 부문 수상 (10.21.) ● 특허청, 웹엑스·이프렌드·제페토에서 디자인보호법제정 60주년 기념 온라인 컨퍼런스 개최 (10.21.) ● 한국항공우주연구원, 순수 국내 기술 자체 개발 로켓 '누리호(KSLV-II)' 1차 발사 (나로우주센터, 10.21.) ● 리디, '리액트 네이티브' 개발 스토리 영상 시리즈 게시 (10.22.~12.3.) ● 패브릭, '전기가오리 철학적 일력' 디자인 (10.22.) ● 하이브, 팝업 스토어 'BTS POP-UP: PERMISSION TO DANCE in SEOUL' 운영 (데어바타테, 10.22.~11.21.) ● 켈리타앤컴퍼니, 엔제리너스 BI 리뉴얼 (10.25.) ● KT 인터넷 서비스 전국적 마비 사태 (10.25.) ● 노태우 사망 (10.26.) ● 서울디자인재단, 메타버스 플랫폼 '게더타운'에서 제8회 서울디자인위크 개최 (10.26.~10.28.) ● 네이버웹툰, '웹툰 AI 페인터' 베타 서비스 출시 (10.27.) ● 미디어버스, 2021 부산아트북페어 연계 전시 〈유즈드 퓨처 — 인용과 해제〉 개최 (신세계백화점 센텀시티점, 10.27.~10.31.) ● 서울문화재단, 예술 공유 플랫폼 '예술청' 개관 (서울 동숭동, 10.27.) ● 전우성, 『그래서 브랜딩이 필요합니다』 출간 (책읽는수요일, 10.27.) ● 삼성전자, 국내 최대 20kg 용량 '비스포크 그랑데 건조기 AI' 출시 (10.28.) ● 서울디자인재단, DDP 포럼 #27 〈팬덤을 만드는 브랜딩〉 온라인 개최 (10.28.) ● 페이스북, '메타'로 사명 변경 (10.28.) ● 미팅룸, 『셰어 미: 재난 이후의 미술, 미래를 상상하기』 출간 (선드리프레스, 10.29.) ● 321 플랫폼, 식료품점 '365일장' 개장 (서울 종로5가, 10.29.) ● 탬버린즈, 핸드크림 코쿤 컬렉션 출시 기념 전시 〈THE COCOON COLLECTION〉 개최 (레이어57, 10.30.~11.21.) ● 김하늘, '스택 앤 스택' 시리즈로 제9회 광주디자인비엔날레 '디-레볼루션 어워드'

총감독상 수상 (10.31.) ● 디뮤지엄, 디타워 서울포레스트로 이전 (서울 성수동) ● 미국 구인난·물류대란 여파로 수입육·양배추 등 수급 불안 ● 스튜디오 fnt, 이탈리아《Un Sedicesimo 62: Numbers in Idioms》(Corraini Edizioni) 집필·디자인

11월

버추얼 인플루언서 '로지', W컨셉 앰버서더로 발탁 (11.1.) ● 스튜디오 fnt 15주년 (11.1.) ● 아키타입,《새시각 #01: 대전엑스포'93》출간 (11.1.) ● 오덴세 디자인 스튜디오, 윤소현 콜라보레이션 전시 〈The Composition〉 개최 (11.1.~22.1.16.) ● 장수영, 요기요 멤버십 서비스 '요기패스' 로고타입 디자인 (11.1.) ● 정부, '코로나19 방역패스' 도입 (11.1.) ● SK텔레콤, 독거 노인 안부 전화 서비스 '누구 돌봄 케어콜' 출시 (11.1.) ● 노성일, 『미얀마 8요일력』 출간 (소장각, 11.2.) ● 국립현대미술관, 공모사업 선정작 쇼케이스 전시 〈프로젝트 해시태그 2021〉 개최 (서울관, 11.3.~22.2.6.) ● 미국 연방준비제도, 테이퍼링 계획 발표 (11.3.) ● 숙명여자대학교, 메타버스 캠퍼스 '스노우버스'에서 축제 개최 (11.3.~11.5.) ● 래퍼 염따, 코리나 마린 작품 〈투 더 문〉 무단 도용한 티셔츠 논란, 원작자에 수익금 전액 지급 및 원작 NFT 구매 합의 (11.4.) ● 애플, '애플 TV+' 국내 출시 (11.4.) ● 잔디, 협업툴 최초 '선물하기' 서비스 출시 (11.4.) ● 국민의힘 대선 후보에 윤석열 선출, 홍준표 지지 '이대남' 집단 탈당 러시 (11.5.) ● 비주얼레포트서울, 그룹전 〈땅따먹기〉 개최 (두성페이퍼갤러리, 11.5.~11.18.) ● 일상의실천 권준호, 국제 디자인 컨퍼런스 〈International Assembly〉 스피커로 참여 (11.5.) ● 현대자동차, 그랜저 35주년 기념 콘셉트카 '헤리티지 시리즈 그랜저'

공개 (11.6.) ● 대한출판문화협회, '2021 한국에서 가장 아름다운 책' 공모 당선작 발표 (11.8.) ● 버나드 셀라·레오 핀다이센·아그네스 블라하, 『NO-ISBN, 독립출판에 대하여』 출간 (엔커, 11.8.) ● 문화체육관광부, 2021 공공디자인 토론회 〈공공가치를 디자인하다〉 온라인 개최 (11.9.) ● 오디너리피플, DDP 오픈큐레이팅 vol.19 〈디지털 웰니스 스파〉 기획 (DDP, 11.9.~12.9.) ● 그래픽 디자이너 밥 길 별세 (11.10.) ● 김상규, 『관내분실: 1999년 이후의 디자인 전시』 출간 (디자인누하, 11.10.) ●《매거진 B》, 창간 10주년 기념 전시 〈10 YEARS OF ARCHIVE: DOCUMENTED BY MAGAZINE B〉 개최 (피크닉, 11.10.~11.30.) ● 문화체육관광부–서울시, '이건희 기증관(가칭) 건립을 위한 업무협약' 체결, 서울 송현동 부지 확정 (11.10.) ● 서울시, 한강 다리 자살 예방 문구 삭제 작업 착수 발표 (11.10.) ● 오큐파이더시티, 『Typozimmer 1~6』 출간 (11.10.) ● 홍정연, 『플랫폼 플레이스: 느리게 조용하게 꾸준하게』 출간 (mck, 11.10.) ● 레벨나인, G밸리산업박물관 개관 기념 특별전 〈내 일처럼〉 기획·공간 디자인 (11.11.~22.2.28) ● 메타디자인연구실 외, 『지난해 2020』 출간 (에이치비프레스, 11.11.) ● 박선경·장우석, 〈UE100〉 그래픽·서체 디자인 (11.11.) ● 버버리, 몰입형 팝업 쇼룸 '이매진드 랜드스케이프' 운영 (제주 안덕면, 11.11.~12.12.) ● 불도저프레스, 《COOL #6: Beauty》 발간 (11.11.) ● 슬기와 민, M+ 개관 기념 출판물 『The Making Of M+』 디자인 (11.11.) ● 신세계푸드, 미래형 제과점 '유니버스 바이 제이릴라' 개장 (서울 청담동, 11.11.) ● 열린책들, 도스토옙스키 탄생 200주년 기념판 세트 2종 출간 (11.11.) ● 월간 《디자인》 임프린트 스튜디오 마감, 『A to Z』 출간 (11.11.) ● 유어마인드·플랫폼엘, 제13회 언리미티드 에디션 — 서울아트북페어 2021 〈UE100〉 개최 (플랫폼엘 컨템포러리 아트센터, 11.11.~11.14.) ● 포스코건설, 주거 서비스 브랜드 '블루엣' 런칭 (11.11.) ●

한국건축가협회, 2021 대한민국건축문화제 〈아파트, 도시를 걷다〉 개최 (문화역서울284, 11.11.~11.17.) ● 디즈니, '디즈니+' 한국 출시 (11.12.) ● 시각문화 뮤지엄 'M+' 개관 (홍콩 서구룡 문화지구, 11.12.) ● 원오원 아키텍츠, 국립중앙박물관 상설전시실 '사유의 방' 설계 (11.12.) ● FDSC, 온라인 컨퍼런스 〈FDSC STAGE 03. PATHFINDER〉 개최 (11.13.) ● 스튜디오 사월, 신세계백화점 본점 미디어 파사드 제작 (11.15.~22.1.21) ● 아모레퍼시픽, 반려동물 라이프스타일 브랜드 '푸푸몬스터' 런칭 (11.15.) ● 중국, 베이징증권거래소 개장 (11.15.) ● 카카오, 온라인 컨퍼런스 〈이프 카카오 2021〉 개최 (11.16.~11.18.) ● 카카오, 지식그래프 조회 서비스 'kakao i search Knowledge Graph' 출시 (11.16.) ● 크리스로, 개인전 〈우리같은 도둑〉 개최 (d/p, 11.16.~12.11.) ● 프리츠한센, '프리츠한센 스테이' 운영 (서울 가회동, 11.16.~12.21.) ● 플랫폼P, 국제교류 프로그램 〈그리고 우리는 난잡한 변두리에서 의미를 움켜쥐었다: 페미니스트 디자이너의 역사학〉 개최 (11.16.~12.23.) ● 우리카드, 마이데이터 활용한 '코로나19 백신 접종 증명서' 조회 서비스 출시 (11.17.) ● CGV, 〈듄〉(드니 빌뇌브 감독) 아이맥스 재개봉 (11.17.) ● 나이키, 로블록스에 '나이키랜드' 개설 (11.18.) ● 대구시, 디자인 박람회 〈디자인위크 인 대구 2021〉 개최 (엑스코, 11.18.~11.20.) ● 신한은행, '시니어 고객 맞춤형 ATM 서비스' 출시 (11.18.) ● wrm×레벨나인, 기획전시 〈서베이 2021 디자인 툴즈〉 개최 (wrm space, 11.18.~12.5.) ● 아모레퍼시픽, '설화수' 북촌 플래그십 스토어 개장 (서울 가회동, 11.19.) ● 수도권 포함 전국 유·초·중·고 전면 등교 시작 (11.22.) ● 식료품 편집숍&카페 '테이스트앤드테이스트' 개장 (서울 논현동, 11.22.) ● 신세계건설, 오피스텔 '빌리브 인테라스' 준공 (서울 화양동, 11.22.) ● 우유니, 오연진 웹사이트 제작 (11.22.) ● 서울디자인재단, '서울시

안전돌봄 어린이집 맞춤 환경 디자인 가이드라인' 제작 (11.23.) ● 전두환 사망 (11.23.) ● 프로파간다, 영화 〈해탄적일천〉(에드워드 양 감독) 포스터 디자인 (11.23.) ● 일렉트로룩스, 플래그십 스토어 '스웨디시 하우스' 개장 (서울 청담동, 11.24.) ● 재영 책수선, 『어느 책 수선가의 기록』 출간 (위즈덤하우스, 11.24.) ● 기아, 친환경 SUV '디 올 뉴 기아 니로' 공개 (11.25.) ● 라인플러스, '라인 디자인 시스템' 웹사이트 개설 (11.25.) ● 국립현대미술관, 2021 '미술과 보존과학' 학술심포지엄 〈백남준 '다다익선'은 우리에게 무엇을 가져다주었나?〉 온라인 개최 (11.26.~12.10.) ● 러쉬, '해로운 소셜미디어' 페이스북·인스타그램·틱톡·왓츠앱·스냅챗 운영 중단 선언 (11.26.) ● 슬기샘어린이도서관 '트윈웨이브' 프로젝트, '2021 대한민국 공공디자인 대상' 대상 수상 (경기 수원, 11.26.) ● 아누, 수제 업사이클링 화분 '아누 플랜트 보울' 크라우드펀딩 시작 (11.26.) ● WHO, 코로나19 신규 변이 바이러스에 '오미크론' 명명 (11.26.) ● SK디앤디, '에피소드 신촌 369' 준공, 무인양품 주거 솔루션 도입 (서울 노고산동, 11.27.) ● 패션 디자이너 버질 아블로 별세 (11.28.) ● 국립공주박물관 '열린 수장고' 개관 (11.29.) ● 전시·미술계 소식 공유 계정 'crakti' 개설 (11.29.) ● 카카오 이모티콘 출시 10주년 (11.29.) ● 게슈탈텐, 『디자인 너머』 출간 (윌북, 11.30.) ● 네이버, 온라인 디자인 컨퍼런스 〈네이버 디자인 콜로키움 2021〉 개최 (11.30.) ● 빙수 전문점 밀탑, 현대백화점 내 전 지점 영업 종료 (11.30.) ● 한국 최초 경양식당 서울역그릴 영업 종료 (11.30.) ● 붕어빵 위치 정보 앱 '가슴속 3천원', 이용자 31만 명 돌파 ● 홍은주김형재, 더현대 서울 연말연초 시즌 그래픽 'Find the Happiness' 디자인

김뉘연, 첫 소설 『부분』 출간 (외밀, 12.1.) ● 미리디, 기업용 디자인 협업툴 '미리캔버스 엔터프라이즈' 출시 (12.1.) ● 씨네마포 3호점, CGV용산아이파크몰로 이전 (12.1.) ● 오마카세 와인바 '와인소셜' 개장 (서울 신사동, 12.1.) ● 워크룸 15주년 (12.1.) ● 코로나19 백신 접종 완료율 80% 돌파 (12.1.) ● 한국장애인문화예술원, 디자인 기획전시 〈말은 쉽게 오지 않는다〉 개최 (이음센터갤러리, 12.1.~12.14.) ● 예스24 '판타지' 분야 도서 판매량 전년 대비 41.4% 증가 (12.2.) ● 괴산군×컨츄리시티즌, 팝업 스토어 '괴산상회' 운영 (연남방앗간, 12.3.~12.29.) ● 미뗌바우하우스, 〈바우하우스 위빙 워크숍: 위빙 리빙 기빙〉 개최 (미메시스 아트 하우스, 12.3.~22.2.28.) ● 스토리지북앤필름, 독립출판 페어 〈서울 퍼블리셔스테이블 2021〉 개최 (디뮤지엄, 12.3.~12.5.) ● 인스타그램, 팝업 전시 〈#그냥성수가좋아서그램〉 개최 (LCDC 서울, 12.3.~12.30.) ● 해외문화홍보원×어반북스, 『케이컬처: 대한민국 해외 홍보 50년의 기록』 출간 (12.3.) ● SJ그룹, 복합문화공간 'LCDC 서울' 개장 (서울 성수동, 12.3.) ● 디자인스펙트럼, 온라인 IT 디자이너 컨퍼런스 〈스펙트럼콘 2021〉 개최 (12.4.~12.5.) ● 한국디자인사학회 2대 임직원 선출 (회장 김상규) (12.4.) ● 『달러구트 꿈 백화점』(이미예/팩토리나인) 판매량 100만 부 돌파 (12.6.) ● 디자인 뉴스레터 '디독' 서비스 종료 (12.6.) ● 해양수산부, '국가어항 공공디자인 가이드라인' 도입 (12.6.) ● Filed×SAA, 〈2022 CALENDAR〉 제작 (12.6) ● JW생활건강, 반려동물 영양제 브랜드 '라보펫' 런칭 (12.7.) ● 넷플릭스, 영화 〈돈 룩 업〉(애덤 매케이 감독) 공개 (12.8.) ● 둔촌주공아파트 시공사업단, 조합과 갈등 관련 입장문 게재 (12.8.) ● 서울우유협동조합, 여성을

젖소에 빗댄 광고 논란에 사과문 게재 (12.8.) ● KW북스, 웹소설
『데뷔 못 하면 죽는 병 걸림』(백덕수) 공식 굿즈 제작 크라우드펀딩
시작 (12.8.) ● 쿠팡, 온라인 테크 컨퍼런스 〈Reveal 2021〉 개최
(12.9.) ● 현대자동차, 심소미 기획전시 〈미래가 그립나요?〉 개최
(현대 모터스튜디오 부산, 12.9.~22.3.31.) ● 이지스자산운용,
'밀레니엄힐튼 서울' 인수 (12.10.) ● 코리아 하우스비전, 온라인
컨퍼런스 〈미래를 끌어당기는 농(農)〉 개최 (12.10.~12.11.) ●
국립현대미술관, 아이 웨이웨이 개인전 〈아이 웨이웨이: 인간미래〉
개최 (서울관, 12.11.~22.4.17.) ● 북디자인연구모임, 온라인 세미나
〈1980−90년대 한국 북 디자인 연구〉 개최 (12.11.) ● 스튜디오
윈터버드, 로맨스판타지 보드게임 '이 로판은 제가 접수하겠습니다'
크라우드펀딩 5421% 달성 (12.12.) ● 디자인 평론가 가시와기
히로시 별세 (12.13.) ● 경기 수원시, 픽토그램 활용한 종량제
봉투 디자인 공개 (12.13.) ● 디앤디프라퍼티매니지먼트,
라이프스타일 매거진 《넥스트》 창간 (12.13.) ● 바잇미×삼진어묵,
강아지 노즈워크 장난감 2종 출시 (12.13.) ● 애플, '디지털
유산' 인정, 사후 아이클라우드 접근 허용 (12.13.) ● 정부,
식당 등 다중이용시설에 코로나19 방역패스 의무화 (12.13.) ●
서울유니버설디자인재단, '제1회 서울유니버설디자인대상' 수상작
발표 (12.14.) ● 윤현학·이예린, 《뉴스페이퍼》 2호 디자인 (12.14.)
● 디스트릭트 이성호, 〈유퀴즈 온 더 블럭〉 출연 (12.15.) ●
스터닝, 〈2021 업종별 상업디자인 트렌드 리포트〉 발표, 키워드로
'오프라인의 부활'·'디자인 리프레시' 선정 (12.15.) ● 제페토
'이디야 포시즌카페점' 맵, 누적 방문자 수 300만 명 돌파, 제페토
월드맵 1위 기록 (12.15.) ● LG전자, 아트 오브제 디자인 적용한
'LG 올레드 에보 오브제컬렉션' 출시 (12.15.) ● 디자인프레스,
'Oh! 크리에이터' 마지막 인터뷰로 이영혜 디자인하우스 대표

선정 (12.16.) ● 서울아트시네마, 서울극장 내 마지막 특별전 〈극장의 시간〉 개최 (12.16.~12.31.) ● 회계사 강남석, 탈잉에 '구글 스프레드시트로 게을러도 완벽하게 일하는 법' 강의 개설 (12.16.) ● 한국데이터산업진흥원, '2021 마이데이터 컨퍼런스' 온라인 개최 (12.17.) ● 건축가 리처드 로저스 별세 (12.18.) ● 그래픽노블 아티스트 리암 샤프, NFT 위조범 기승에 온라인 갤러리 폐쇄 선언 (12.18.) ● JTBC 드라마 〈설강화〉(조현탁 연출) 방영 시작, 민주화운동 폄훼 논란 (12.18.) ● 김동하, 웹진 〈ticcle〉 웹사이트 제작 (12.20.) ● 김상규, 개인전 〈한국의 디자인전시 1999-2020〉 개최 (서울과학기술대학교 미술관, 12.20.~12.28.) ● 서울문화재단, 예술인 연구모임 결과 공유회 〈공유와 실천을 위한 아카이빙〉 온라인 개최 (12.20.) ● 텀블벅, 김동환 백패커(모회사) 대표 체제로 전환 (12.20.) ● 한국타이포그라피학회, 온라인 전시 〈노래하는 말, 노래하는 글〉 개최 (12.20.~22.1.20.) ● 논스탠다드 스튜디오×밍예스 프로젝트, 북서울미술관 유휴공간 〈라운지 프로젝트〉 공간 디자인 (12.21.~22.5.8.) ● 디플릭, 팝업 큐레이션 플랫폼 '헤이팝' 출시 / BI·웹사이트 디자인: 스튜디오 바톤 (12.21.) ● 영국 이동통신사 보다폰, 세계 최초 문자메시지 'Merry Christmas' NFT로 판매 (12.21.) ● 외교부, 새 디자인 적용한 차세대 전자여권 발급 시작 (12.21.) ● 팩토리, 연말 옥션&마켓 〈밀어주고 당겨주기〉 개최 (팩토리2, 12.21.~12.30.) ● 하이이화, 버질 아블로 추모 공간 운영 (퓨처소사이어티, 12.21.~12.22.) ● 한진중공업, 'HJ중공업'으로 사명 변경 (12.22.) ● 김성구, 아카이브 전시 〈집합 이론〉 기획·그래픽 디자인 (DDP, 12.23.~22.4.24.) ● 와인 전문숍 '보틀벙커' 개장 (서울 잠실동, 12.23.) ● 문재인 대통령, 박근혜 전 대통령 특별사면 및 한명숙 전 국무총리 복권 (12.24.) ● 오아이오아이 (OIOI), 10주년 기념 체험형 전시 〈오아이오아이

디자인 랩〉개최 (에스팩토리, 12.24.~12.30.) ● 화가 웨인 티보 별세 (12.25.) ● 현대카드, 총 회원수 1000만 명 돌파 (12.28.) ● 포스코, 포항제철소 1고로(1973.6.9.~) 종풍 (12.29.) ● wrm×플랫폼P,『2021 독립 출판 아카이브』출간 (12.30.) ● 공직선거법 개정안 국회 본회의 통과, 총선·지방선거 피선거권 연령 제한 만 18세로 하향 (12.31.) ● 스타벅스 커피 코리아, 'SCK컴퍼니'로 사명 변경 (12.31.) ● 한국디자인학회,『디자인 연구 논문 길잡이』출간 (안그라픽스, 12.31.) ● 1년간 국내 카드사 신규 PLCC 상품, 전년의 두 배인 46종으로 집계 (12.31.) ● 골프용품 브랜드 '카카오프렌즈 골프' 매출액 전년 대비 100% 이상 증가

clips

여기 70개의 사건 목록이 있다. 이 목록은 keynote에 실린 10편의
에세이에서 언급되고 있는 사건들을 중심으로 작성된 것이다.
각각의 사건에는 해당 사건의 내용이 무엇인지, 그 사건은 어떻게
다루어지고 있는지, 누가 관여했는지 등에 관한 파편적인 이야기들이
자리하고 있다. 사실 개별 사건에 관한 이야기들은 사건과 함께
등장하고 유통되며 변해간다. 바로 이 이야기들 속에서 하나의 사건은
사건으로 존재하는 것이다. 여기에 기록된 설명은 신문이나 잡지에,
인스타그램이나 트위터, 페이스북과 같은 SNS에, 블로그나 사적인
기록 매체에 기사나 짧은 글의 형태로 흩어져 있는 이야기들을
발견하고 수집한 것이다. 내용을 발췌하는 과정에서 특정 형식의
이야기에 무게를 두지 않았다. 그것이 길든 짧든, 공식적이든
비공식적이든, 사건을 드러내고 이해를 돕는 데 필요하다면 가리지
않고 실었다. 사건에 관한 이야기들은 하나의 방향으로만 흐르지
않는다. 하나의 사건에 관한 이야기들은 서로 충돌하고, 때로는
상반되는 방향으로 전개되기도 한다. 그렇게 충돌하고 분기하는
이야기들의 배치는 사건의 생생한 모습이고, 따라서 그것들의
몽타주는 사건을 입체적으로 드러내는 방법론일 수 있는 것이다.

백덕수, 웹소설『데뷔 못 하면 죽는 병 걸림』연재 시작
(카카오페이지, 1.11.)

지난해 1월 웹소설 '데못죽'이 연재되자 팬들의 반응은 '신드롬'이라 불릴 정도로 열광적이었다. 앞서 진행된 공식 굿즈 펀딩 모금액은 4억 7,000만 원을 넘어섰고, 각종 커뮤니티와 SNS에서 팬들이 선보인 팬아트는 수천 건을 가뿐히 넘었다. 지난 12월 15일 주인공 박문대 생일을 기념해 지하철 2호선 건대입구역에 마련된 옥외광고 인증샷 이벤트에는 수백 명의 팬들이 온오프라인으로 참여했으며, 유튜브 등에는 '마법소년', '행차', '비행기' 등 테스타의 곡을 바탕으로 팬들이 상상력을 덧붙여 만든 2차 창작 콘텐츠들이 화제를 모으고 있다.

'[카카오] 웹툰 '데뷔 못 하면 죽는 병 걸림' 1일 론칭… 작화·연출·스토리까지 '갓벽''. 스포츠W. 2022.8.1.

#테스타는_실존한다
사람들이 계속 착각하는데 우리는 데한민국 사람입니다. 누가 2D래 실존한다고 억울하네 @Novel_HeeAh. 트위터. 2021.8.11.

아 진짜 쓰리디 러뷰어 차별을 멈춰주세요
돈도 있고 노래 들을 준비도 다 되어있는데 테스타가 없어요… 아뇨 있어요 제 마음에… 어흑흑흑흑 쓰리디 러뷰어도 콘서트 보고싶어…
SPIDERMAN(댓글). '어제 실트에 '데한민국'이 오른 이유'. 인스티즈. 2021.7.7.

어쩌면 우리는 무언가를 좋아하기 위해 너무 많은 스트레스를 받아야만 하는 일상을 살고 있는 것인지도 모른다. 그래서 독자들은 이들이 현실세계에서 재현되기보다, 자신이 웹소설 안으로 들어가 가상의 팬이 될 바란다. 현실에선 자신이 좋아하는 아이돌들을 위해 팬들이 겪는 수많은 감정노동들이 존재한다. 스트리밍, 영업, 팬 사인회를 위한 앨범 구매 등. 그러나 우리는 웹소설 안에서 이 모든 전개를 뛰어넘고 가상의 아이돌과 직면할 수 있는 기회를 동등하게

가질 수 있다. 티켓팅을 못하더라도, 팬 사인회를 가기 위해 앨범을 대량으로 구매하지 않더라도. 물론 배경은 현실이 아닌 가상일지라도 말이다. '엄마, 나 활자돌을 좋아하고 있어요'. 시사저널e. 2022.7.22.

기아자동차, '기아'로 사명 변경, 'Plan S' 전략 본격화 (1.15.)

기아는 지난 1월 기존 사명 '기아자동차'에서 '자동차'를 뗀 '기아'로 새로 출발했다. 사명 변경은 1990년 기아산업에서 기아차로 바꾼 지 31년 만이다. '(2021 자동차 A to Z)자율주행·전기차로 패러다임 변화… '반도체+차' 동맹 본궤도'. 뉴스토마토. 2021.12.30.

사명 변경을 고려하는 이유는 자동차 제조 업체의 이미지를 벗고, 도심 항공서비스나 로보틱스 등 신산업으로의 전환을 가속하기 위한 것으로 보입니다. 현재 기아차는 엠블럼 변경도 추진하고 있는 것으로 전해집니다.

박한우 전 기아차 사장도 지난 1월 "고객이 변화를 공감할 수 있도록 상표 정체성(BI), 기업 이미지(CI), 디자인 방향성(DI), 사용자 경험(UX) 등 전 부문에서 근본적 혁신을 추진하겠다"고 밝힌 바 있습니다. 다만 기아차 노조는 전기차 전환으로 인한 고용 감소를 우려하며 사명 변경에 반발하고 있는 것으로 알려졌습니다. '기아자동차, '기아'로 사명 변경 검토'. KBS 뉴스. 2020.11.12.

(……) 변화는 좋은데 당분간은 과거의 기아가 생각날 것도 같네요 ㅎㅎ 응원합니다 기아 👏👏👏 신우정(댓글). 'New 기아 브랜드 쇼케이스 l Kia'. 키아 Kia - 캬TV(유튜브). 2021.1.15.

송호성 기아 사장은 "자유로운 이동과 움직임은 인간의 기본적인 본능이자 고유한 권리라고 생각한다"면서 "미래를 위한 새로운 브랜드 지향점과 전략을 소개한 지금 이 순간부터, 고객과 다양한 사회 공동체에 지속 가능한 모빌리티 솔루션을 제공하기 위한 기아의 변화가 시작됐다"고 말했다. '기아자동차 사명 '기아'로 변경… 모빌리티 기업으로 새출발'. 파이낸셜뉴스. 2021.1.15.

히토 슈타이얼, 『면세 미술: 지구 내전 시대의 미술』 출간
(워크룸프레스, 1.15.)

본질적으로 호화로운 무인 지대이자 조세 피난처로 불릴 수 있는
거대한 미술품 수장고들이 전 세계적으로 지어지고 있다. 여기에
미술품들은 거래될 때 한 보관 창고에서 다른 보관 창고로 옮겨지며
섞인다. 이 또한 동시대 미술의 주요 공간 중 하나다. 역외의 혹은
치외법권의 미술관. 히토 슈타이얼. 문혜진·김홍기 옮김. 『면세 미술: 지구 내전
시대의 미술』. 2021.

기대 이상으로 너무 재밌어서 진도 팍팍 나가는 중. gh**wk(리뷰). '면세
미술: 지구 내전 시대의 미술'. 교보문고. 2021.2.15.

내 취미는 책 사놓고 인읽기 @pe_ter6804. 인스타그램. 2022.7.16.

데이터 자본주의가 몰고 온 전 지구적 갈등과 모순을 다룹니다.
미디어와 데이터뿐 아니라 철학, 군사, 경제, 대중예술 등 범위를
넘나들며 자본주의의 구조적 폭력과 모순을 고발하는 또 다른
관점을 제시하며 히토 슈타이얼 특유의 비약적 글쓰기로 극한까지
몰아붙입니다. @the_reference_seoul. 인스타그램. 2021.4.1.

면세미술 읽는데 재밌다리
물론 이해한다는 말은 아니다리 @ohoyoeo. 트위터. 2021.3.31.

각각의 이야기는 무척 흥미롭고 재밌지만, 이걸 한 권으로 묶는 게
무슨 의미인지는 모르겠다. 그 혼란스러움이 현대 예술, 혹은 우리가
사는 이 시대 그 자체라는 걸까? '면세 미술: 지구 내전 시대의 미술 / 히토
슈타이얼'. 'Spoilers' are in the WOODS(네이버 블로그). 2021.4.30.

대한출판문화협회, '한국에서 가장 아름다운 책' 공모 당선작 발표 (1.20.)

(……) 모든 심사 위원들이 만장일치로 선정할 만한 특출한 응모작이 없었다는 점은 아쉽고, 결과적으로 '가장'을 뺀 아름다운 책 열 권을 선정했다. 주일우 외. 〈한국에서 가장 아름다운 책 공모 심사위원 목록 및 선정도서 개별 심사평〉. 2021.1.20.

(……) 디자인을 컨트롤하는 것은 꽤 까다로운 일이다. 때로는 디자이너의 욕망이 지나쳐 분수에 맞지 않는 꼴이 되기 십상이다. 그런 면에서 신신이 디자인한 엄유정 작가의 작품집 'FEUILLES'는 디자이너의 욕심이 잘 제어된 수작이다. 주일우 외. 〈한국에서 가장 아름다운 책 공모 심사위원 목록 및 선정도서 개별 심사평〉. 2021.1.20.

작년 3월 20일, 성북동 제너럴그래픽스 사무실에서 문장현 이사님이 내려주신 차를 마시며 학회의 회장단인 김영나 선생님을 만나 뵙고, 세계에서 가장 아름다운 책 심사 과정과 주최 측의 한국의 출품 권유 소식을 듣고 준비하기 시작한 〈한국에서 가장 아름다운 책〉이 대한출판문화협회와의 협력으로 마무리되었습니다. 학회는 2017년부터 '타이포그래피가 아름다운 책'을 선정해 왔는데 '타이포그래피'를 떼어내는 점, 상의 타이틀이 주는 위압감('한국', '가장', '아름다운') 혹은 과장됨에도 불구하고, 독일북아트재단(Stiftung Buchkuns) 주관으로 50년 이상 지속되어 온 상의 역사와 전통을 존중하여 학회와 대한출판문화협회가 협력하여 선정하게 되었고, 이제 독일로 출품할 준비를 할 수 있게 되었습니다. 김경선. 페이스북. 2021.1.22.

(……) 힐링 그 자체네요. 마냥 바라봅니다. @dofks0712019(댓글). 인스타그램. 2021.1.21.

AI 챗봇 '이루다' 혐오표현 논란 (1월)

안녕!
난 너의 첫 AI 친구
이루다야 😊 AiLUDA.

이루다는 지난달 23일 페이스북 메신저를 기반으로 출시한 AI 챗봇 이었다. 사람 같은 자연스러운 대화로 10~20대 사이에서 크게 주목받아 3주 만에 약 80만 명의 이용자를 모았는데, 성적 도구 취급을 당하는 한편 혐오발언을 쏟아내기도 해 사회적 논란에 휩싸였다. 'AI 이루다, 논란 일주일 만에 사실상 종료… "중추신경계 폐기"(종합2보)'. 연합뉴스. 2021.1.15.

지하철 임산부 전용석에 대한 ai 챗봇 이루다가 학습한 혐오표현에 대해 문제 제기한 기사에 공감 순 많은 댓글들 보고 마음이 한없이 바닥으로 추락하는 기분이었다. 네이버 댓글 달고 있는 주류가 누군지 물론 알지만.. 너무 절망스럽다. 이런 나라에서 무슨 아이를 갖고 낳아 양육을 해. 어떻게 도대체. @MKetPD. 트위터. 2021.1.10.

인공지능(AI) 챗봇 '이루다'의 혐오·차별 발언 관련 진정 사건에 대해 국가인권위원회가 "위원회 조사 대상이 아니다"라며 각하했다. '"AI 챗봇 '이루다'는 인격체 아니다" 인권위 혐오 발언 진정 각하'. 중앙일보. 2021.8.12.

문제는 이루다의 경우에, 10대와 20대 초반 세대군의 연인들이 주고받은 100억 개의 사적인 카톡 대화 내용, 그마저도 개인정보 오남용 및 유출 혐의를 지닌 빅데이터를 '훈련 데이터' 삼아 강화·학습시켜 출시되었다는 점에 있다. 즉 이루다는 데이터 말뭉치의 심각한 오염을 머릿속에 이미 가득 갖고 태어났다.
(……) 이루다는 20대 초반의 상냥하고 순종적인 앳된 여성의 이미지를 모델로 삼고 있다. 현실의 젠더 불평등 상황에서처럼,

이번에도 자동화된 기계에 스테레오 타입의 성 역할이 들러붙었다. 무엇보다 개발사는 기획 단계에서 이성애 중심의 남성 판타지에 잘 부합하는 여성상을 챗봇 대화 모델로 삼았다. 이광석. '챗봇 '이루다'가 우리 사회에 남긴 문제: 인공지능에 인권 매뉴얼 탑재하기'. 《문화과학》 105호. 2021.3.

개편 전 : 혐오하는거 있는게 진짜 사람같음

개편 후 : 그냥 게임 NPC같음 jh S(댓글). '우리 AI가 달라졌어요? 돌아온 '이루다'와 대화해 봤습니다'. 비디오머그 – VIDEOMUG(유튜브). 2022.3.23.

(……) 자사가 제시한 시험 기준에 따라 국제규격 부하 1.5kg에 5cm × 5cm 규격 직물에 오염물을 흡수시킨 오염포를 부착하여 펫케어 세탁 코스 행정 시 표준 대비 개 배변 얼룩 제거 성능 12% 향상됨 'LG 트롬 펫'. LG전자.

우리 주인님 손 빨래 하지 마요
세탁기가 다 해준대요
섬세한 6모션으로 애벌빨래 안 해도
구석까지 깨끗하게 세탁해줘요 멍! '우리 집 강아지의 펫 가전 위시 리스트'.
LG전자. 2022.7.18.

아, 즐거운 미음으로 마지막 포스팅을 하는 중.... 카페트에 배변 실수를 해버린 꽃남이... 저는 또 카페트 세탁하러 갈게요 예전이었음 화가 나고 소리부터 질렀을 텐데 이제는 일상처럼 별일 아닌듯 웃으며 세탁기로 가져갈 수 있어요 대형 세탁물도 부담덜고 세탁부터 건조까지 여유롭게 할 수 있는 요즘 같은 날을 준 LG 트롬 세탁기 스팀펫과 건조기 스팀펫 너무 고맙고 감사합니다 반려동물과 함께하는 가정에 필수 가전으로 추천하고 싶어요^^ 찐 후기였어요 이 글은 LG전자로부터 제품을 무상으로 제공받아 작성했습니다. 'LG 트롬 세탁기 스팀펫&건조기스팀펫 3개월 사용 후기!'. 은댕이의♡ 반짝반짝 빛나는♬ (네이버 블로그). 2021.8.30.

(……) 펫테크(pet-tech) 바람이 불고 있다. 펫테크는 반려동물 관련 제품과 서비스에 인공지능(AI)·빅데이터 등 다양한 첨단 기술이 결합된 형태를 말한다. "프라다 입고 유산 상속"… 6조 원 펫코노미 4가지 트렌드'. 매거진 한경. 2021.4.1.

시몬스, 여행 테마 전시 〈버추얼 제티〉 개최 (시몬스 테라스, 2.10.~5.31.)

수면 전문 브랜드 시몬스가 경기도 이천에 위치한 복합문화공간 '시몬스 테라스'에서 'Virtual Jetty: 버추얼 제티' 전시를 열었다. '시몬스 침대, '시몬스 테라스'서 '버추얼 제티' 전시 열어'. 더드라이브. 2021.2.10.

여행가고 싶다는 마음, 여행 온 듯한 착각이 동시에 마음을 때립니다. '✈비행기 타고 해외여행✈이천으로 오세요! 시몬스테라스 버추얼 제티 투어'. 이천시 공식 블로그(네이버 블로그). 2021.2.22.

전시 마지막은 하늘 위에 떠 있는 야자나무, 빌딩 창문으로 내다보는 바다 등 시공간을 초월한 상상 속 풍경으로 제3의 여행지로의 도착을 알린다. '시몬스, '테라스 이륙 가상 여행' 버추얼 제티 오픈'. 아주경제. 2021.2.10.

"코로나19로 인해 여행에 대한 갈증이 크신 분들을 위해 즐거운 여정을 준비했다. 탑승부터 도착까지, 여행지의 무드를 고스란히 담아 잃어버린 기억을 체험할 수 있도록 기획했다. 전시장 역시 실제 기내 공간을 모티브로 디자인한 결과물이다. 내부에 흐르는 사운드도 공항 안내방송이나 기장의 목소리를 백색소음 형태로 재현하여 디테일을 더했다. 현장에서 근무하는 직원들조차 진짜 비행기를 탄 듯 설렌다는 반응이 많다. 벌써 소문이 났는지 아이에게 항공사 유니폼을 입혀주고 방문하시는 관람객들도 제법 생겼다." 디자인하우스. '수면 전문 브랜드 '시몬스'에는 하얀 가운 입은 '큐레이터'들이 있다!'. 네이버 포스트. 2021.3.26.

코로나 때문에 여행을 가기가 힘들어서 우울한데
이런 전시를 하니 기분전환도 되고 좋은 것 같아요!
진짜 실제로 퍼스트클래스는 이렇게 되어 있을까..?!ㅎㅎ
기분 좋은 마음으로 친구들과 열심히 사진찍기 '[서울근교 이천] 시몬스 테라스, 버추얼 제티 전시회 다녀왔어요'. 쏘니의 소소한 일상(네이버 블로그). 2021.5.13.

현대글로비스, 디타워 서울포레스트로 본사 이전 (서울 성수동, 2.15.)

현대글로비스가 본사 사옥을 강남구에서 성동구로 이전한다. 현대글로비스는 설 연휴 기간 중에 본사 사옥을 이전해 2월 15일부터 성수동 서울숲 인근에 위치한 '아크로 서울포레스트'에서 업무를 시작한다고 밝혔다. '이전/현대글로비스 본사 사옥이전(2/15)'. 한국해운신문. 2021.2.2.

신사옥으로 옮기고 가장 달라진 점을 꼽자면 개인이 업무의 성격에 따라 공간과 시간을 스스로 선택하는 자율 좌석제일 것이다. 고정된 자신만의 자리나 라인이 없고, 업무의 성격과 몰입도에 따라 집중형·소통형·창가형 좌석을 선택해 일하면 된다. 또 각종 프로그램이나 협업이 두루 가능한 포커스룸과 미팅라운지까지 활용하면 시의적절한 업무 진행에 따른 효율은 더욱 커지게 된다. 자율과 책임을 바탕으로 한 이 선진적인 시스템은 모두 어플리케이션 Hi-Glovis를 통해 예약제로 진행되는데, 이를 담당하고 있는 이들이 바로 비즈니스 지원팀이다.

(……) 엘리베이터에서 만난 한 직원이 "비즈니스지원팀이냐?"고 묻더니, 환하게 웃으며 귀엣말로 "진짜 일할 맛 나요"라는 인사를 남기고 내렸다고 한다. 이때의 기분은 따로 설명하지 않아도 알겠지만, 이들이 기대하고 예상했던 만큼 직원들이 누리고 있다는 사실에 더해 그동안의 수고를 알아주기까지 하니 더없이 고맙고 뿌듯했다고. '현대글로비스 성수동 시대 개막!'. GLOVIS. 2021.3.1.

(……) 현대글로비스는 로봇을 활용한 실내 언택트 안심배송 플랫폼을 구축한다. 첫 단계로 내년 상반기 이전하는 신사옥에 택배와 우편물을 자율주행 로봇으로 배송하는 로봇 물류 서비스를 적용하기로 했다. 택배와 우편물이 사옥 내 물품보관소에 도착하면 로봇이 스스로 엘리베이터를 타고 이동해 직원들에게 전달한다는 구상이다. '현대글로비스 신사옥서 자율주행 무인배송 실험'. 한국경제. 2020.8.26.

현대자동차, 아이오닉 팝업 스토어 '스튜디오 아이' 운영

(프로젝트렌트 1호점, 2.19.~3.28.)

현대자동차가 2월 19일부터 3월 28일까지 성수동 프로젝트
렌트에서 지속가능한 라이프스타일을 제안하는 프로그램 '스튜디오
아이'를 운영한다. 현대자동차의 전기차 전용 브랜드 아이오닉의
방향성과 걸맞는 콘텐츠를 선보이는 행사로, 커피 페어링 서비스,
굿즈숍, 업사이클링 클래스 및 전문가 강연 등이 진행된다. 월간 디자인.
'아이오닉이 제안하는 라이프스타일, 스튜디오 아이'. 네이버 포스트. 2021.3.5.

구매하고 싶은 브랜드를 덕질하고, 제품 정보를 얻을 수 있는 채널이
많은 요즘의 소비자에게는 무엇보다 브랜드 경험이 중요합니다.
브랜드 히스토리를 직접 이해하고, 해당 제품을 체험해보면서
브랜드에 대한 신뢰를 가질 수 있기 때문이죠. 이런 이유로, 기업들은
브랜드 체험 공간을 다양하게 선보이고 있습니다. 하이트진로의
두껍상회, 맥심의 맥심플랜트처럼 브랜드를 자연스럽게 소비자에게
알릴 수 있는 공간이 주목받고 있죠. 현대자동차의 현대
모터스튜디오와 기아의 BEAT360 역시 자동차 브랜드 체험 공간으로
인기를 끌고 있습니다. '아이오닉 라이프스타일은 어떤 모습인가요?'. 현대자동차.
2021.3.10.

(······) 무엇보다도 친환경은 비싸다.....^_ㅠㅠ
그래도 나중에 환경이 망가진 후 복구비용은 상상을 초월하겠지요.
친환경도 요즘 AI, 스마트산업 못지않게 중요한 시장이고, 커져 가는
시장이란 사실을 깨닫고 갔어요. '[성수동 나들이] JEEP, 스튜디오아이, 카페,
떡볶이-1'. 더 의연해질 의연의 의연한 블로그(네이버 블로그). 2021.3.19.

제22회 전주국제영화제 측은 24일 공식 입장을 통해 "전주 (JEONJU)의 도시 브랜드를 강조하고자 올해 알파벳 캐릭터 'J'를 전면에 내세운 공식 포스터를 발표한 전주국제영화제는 이번 포스터가 해외의 한 포스터 디자인과 유사한 것을 확인하고 22회 포스터를 전격 교체하기로 결정했다"고 밝혔다. "'디자인 표절 논란' 제22회 전주국제영화제, 포스터 전격 교체'. 이데일리. 2021.2.24

(……) 참고로… 저 작품은 도쿄올림픽 처음 공개됐다 교체당한 그 포스터와도 연관 있음 @MireuYang. 트위터. 2021.2.24.

유사 디자인을 미리 확인해 걸러 내지 못한 점에 유감을 표하며, 이를 교훈으로 삼아 해마다 더욱 새롭고 독창적인 영화제 아이덴티티 디자인을 선보일 것을 약속드립니다.
－전주국제영화제 조직위원회 전주국제영화제. 페이스북. 2021.2.24.

김거수 홍익대 시각디자인과 교수는 "유사성 없다"고 잘라 말합니다. 김 교수의 해석을 더 소개하면 이렇습니다.
"누구나 충분히 생각할 수 있는 디자인적 표현 방법이다. 뉴질랜드, 시카고, 어느 대학의 디자인 클래스라도 J를 이처럼 디자인한 사람은 수없이 많을 것이다. 누구라도 만들 법한 디자인을 두고 어느 순간 먼저 발표했다고 해서 '자기 것'을 주장할 수 없다."
하지만 디자인 도용 문제를 다루는 변리사에게 두 작품을 보여줬더니 의견이 사뭇 다릅니다.
"논란이 될 가능성 있다. 전체적으로 유사하다. 같은 모습을 한 오른쪽 세로 기둥과 그 앞에 도형을 배치한 점이 특히 그렇다. 원작자가 저작권 문제로 접근하면 법적 다툼의 여지가 있다." '우리 영화제 포스터에서 왜 '표절논란' 도쿄올림픽 로고가 보일까?'. KBS뉴스. 2021.2.23.

누구나 생각 할 수 있는 일반적인 것이라서 표절이 아니라는 말은 좀 웃기네 독창적인 작품을 만들 수 없다면 전문가나 일반인이나 그게 그거지 eno(댓글). '우리 영화제 포스터에서 왜 '표절논란' 도쿄올림픽 로고가 보일까?'. KBS뉴스. 2021.2.24.

젠틀몬스터, '하우스 도산' 개장 (서울 신사동, 2.24.)

HAUS DOSAN을 들어서자마자 마주치는 1층 공간은, 기존 리테일 공간의 1층이 가지는 고정적 개념과 잔상을 바꾸기 위해, 기능과 효율을 포기하고 새로운 감정을 전달하는 데 초점을 맞추었습니다.

'하우스 도산'. GENTLE MONSTER.

도산공원의 중심지 역할을 했던 퀸마마 마켓이 있던 자리에 젠틀몬스터의 세계가 들어섰다. 'Haus 0 10 10 10 1'은 젠틀몬스터의 여러 브랜드가 모여 만들어 갈 퓨처 리테일을 의미하는 공간이기도 하다. (……) 당분간 도산공원이 들썩일 것 같다. '도산공원의 새로운 핫플레이스, 하우스 도산'. Maison. 2021.3.4.

아우스도산 1층 라운지의 저 폐건물 같은 조형물은 기능과 효율을 포기하고 브랜드의 도전정신을 보여주고자 했다는데...
내가 예술을 이해 못 해서일까?
글쎄다. 😇 @smartjk. 트위터. 2021.3.3.

선글라스와 케이크라는 단어 사이의 거리감이 멀게 느껴진다면 아직 누데이크를 만나기 전일 것이다. 'Shop Visits: 누데이크 서울'. HYPEBEAST. 2021.2.25.

우주최강핫피플이 되고 싶다면 꼭 가야 한다는 도산공원 젠몬 카페
평일 오후 2시에 갔는데도 줄 엄청 서있고
인기 디저트는 다 솔드아웃..
음료만 시킨다 해도 앉을 곳이 없어서 구경만 하고 나왔다능..
@binnafood. 인스타그램. 2021.3.4.

인스타 케이크를 보러 갔다. 디저트의 오뜨쿠튀르인가, 런웨이를 걷는 모델들처럼 빵과 케이크들이 도열해 있었다. 이거 패션쇼하는 거야? 먹으면 혼날 것 같은 느낌이야. 모두 솔드아웃 혹은 출시

예정이라 구경만 하고 나옴. 이거 먹어봤다는 사람이 아직 주변에 없는 것으로 보아 하루에 10개만 팔거나 아예 안 파는 거 아니냐는 소리를 하고 나왔다. #나도먹어보고싶다 #젠틀몬스터 #누데이크 #케이크 사주세요. 일부러 이렇게 적당히라도 많이 안 파는 이유는 젠틀몬스터의 신선도를 유지하기 위한 이벤트 브랜드 아니냐며… #못먹어본애가하는소리임 @jeon.eunkyung. 인스타그램. 2021.3.13.

???? 이게 뭘까 싶죠?
전부 디저트들이에요. 무슨 아트 오브제 같은 느낌이죠?? '도산공원카페 - 누데이크 하우스도산'. 눈,코,입이 즐거운 소소한 일상 리뷰(티스토리 블로그)'. 2021.11.1.

물가 상승을 풍자한 현대미술인 줄 알았음 @RPlzThnkb4Enter. 트위터. 2022.7.15.

현대백화점, '더현대 서울' 개장 (서울 여의도동, 2.26.)

1985년 현대백화점 압구정 본점 오픈 때부터 사용했던 '백화점'이란 단어를 뺐다. '현대백화점, 26일 여의도에 백화점 문 연다… 서울 최대 규모'. 연합인포맥스. 2021.2.23.

2021년 1/4분기 서울 그래픽 디자인 씬은 '더현대 서울'로 정의될 것 같다. @wkrm02. 트위터. 2021.3.2.

더현대 서울의 수퍼그래픽 아트는, 건축가 리처드 로저스의 셔츠 색상들을 연상케 한다. 결과적으로, 리처드 로저스의 은퇴작을 기념하는 오묘한 뜻이 됐다. @4failedideas. 트위터. 2021.3.14.

(……) 사람은 많았지만, 막상 쇼핑백을 들고 다니는 모습은 거의 없었다는 게 정말 중요한 포인트였는데요. 기묘한. '더 현대 서울, 한 번 다녀왔습니다!'. 브런치. 2021.3.1.

(……) 하나의 콘셉트를 유지하면서도 다양한 경험을 선사하는, 가고 싶은 '환상의 공간'으로, 혹은 '환상 그 너머'를 보여주는 공간으로 진화된 오프라인 비즈니스의 새로운 페르소나 장소성을 보여주었다. 김난도 외. 『더현대 서울 인사이트』. 2022.

(……) 더현대 다녀왔는데, 코로나 종식되기는 글렀음 @ami_go218. 트위터. 2021.3.21.

올 봄, 더현대 서울 오프닝 키 비주얼에 이어 더현대 연말연초 시즌 그래픽 "Find the Happiness (and share with your loved ones.)"를 더현대 그래픽팀, 그리고 일러스트레이터 최환욱님과 함께 작업했습니다. (……) 가족과 함께 건강하고 행복한 성탄 지내시기를 바랍니다. 😊 홍은주. 페이스북. 2021.12.25.

오디오 기반 소셜 미디어 '클럽하우스' 열풍 (2월)

초대장을 받아야 가입이 가능한 서비스라는 폐쇄형 정책에도 2021년 2월 4일 기준 앱스토어 SNS 분야 6위를 기록 중이다.

클럽하우스는 2020년 3월부터 서비스가 됐다. 출시 1년 만에 핫한 앱 중 하나로 자리매김했다. 모바일 시장 조사업체 '센서타워'에 따르면 2021년 1월에만 130만 명이 클럽하우스를 설치했다.

클럽하우스의 철학은 '모두를 위한 음성SNS'다. 음성으로 하는 트위터라는 비유처럼 대화방에서 같은 관심사를 가진 여러 사용자와 대화를 나눌 수 있는 것이 특징인 앱이다. 뉴노멀·언택트 시대 소통에 목말랐던 이들은 클럽하우스에서 만나 토론을 한다. '아이폰만 지원 음성 SNS '클럽하우스' 인기몰이'. IT조선. 2021.2.5.

클럽하우스 초대를 받았지만 아이폰이 없는 나 @mul_doe. 트위터. 2021.2.12.

클럽하우스 초대좀 부탁드립니다ㅋㅋㅠㅠ 굽신굽신 @WHIPxWHIP. 트위터. 2021.2.3.

회사 높으신 분들이 클럽하우스 만들자고 하는거 보니 저 유행도 곧 끝나겠군 @pyeonjeon. 트위터. 2021.2.16.

'디자인도 모르고 부동산 할 뻔 했다…?!' 클하방이 토요일 저녁 8시에 열립니다. ⚡★
스피커: 월간 〈디자인〉 513호 '디자인 용적률 500'을 위한 부동산 가치추구연구소 연구원들과 임팩트 디벨로퍼 조강태 맹그로브 대표님, 건축가이자 개발자인 MIT부동산혁신연구소 강민구 님, 에이라운드건축 박창현 소장님 등이 나옵니다.
물건방, 현대카드가 공간을 만드는 이유방, 서체방에 이어 4번째 방 출연? ✌ 퐁! @jeon.eunkyung. 인스타그램. 2021.3.5.

"아저씨들이 잘난 척 하는 거를 들으러 가는 앱이라고...? 그걸 왜 해.....?" @MacJohnathan. 트위터. 2021.3.29.

프로필 잘 만드는 법 가르쳐주는 클럽하우스방 들어갔는데 개웃겼다... 일단 네 명 밖에 없으셨는데 다들 친구셔서 내 프로필을 만들어줬다... 이력서나 커리어 포트폴리오 생각하고 갔는데... 별자리랑 mbti 적힌 프로필 획득했다... @whereisgunny. 트위터. 2021.2.22.

현대카드 정태영 부회장 클럽하우스에서 슈퍼콘서트 후일담 얘기 중. @minjae_jung. 트위터. 2021.2.21.

클럽하우스 장점을 신나게 설명하는 사람을 보면, 여전히 클하 장점은 잘 모르겠고 그 사람이 신났다는 건 잘 알겠음. @guevara_99. 트위터. 2021.2.17.

첫 번째 한국어판의 출간 및 절판 이후 8년의 시간이 흐르는 동안
국내에도 큐레이팅에 관한 여러 서적과 번역서가 발간되었다. 하지만
작가 인터뷰나 작가론, 큐레이터의 사변적 에세이, 큐레이터의 업무
영역 중 일부인 행정적, 실무적 부분을 다루는 글이 대부분이었다.
"'큐레이팅의 주제들' 재출간'. 서울문화투데이. 2021.3.9.

큐레이팅이란 무엇일까요? 왜 큐레이팅에 관한 책을 출판할까요?
동시대 미술에서 큐레이팅과 큐레토리얼에 관해 논하는 것은 단지
전시 기획을 위한 큐레이터의 기술적, 실무적 업무를 배우기 위해서가
아닙니다. 큐레이팅은 동시대 미술을 그 맥락과 형식에 맞게 선보이는
방법에 대해 치열하게 성찰하는 과정이자 전시를 통해 새로운 세상과
주체성, 제도화하는 방식에 대해 상상하는 것입니다. '큐레이팅 분야의
고전〈큐레이팅의 주제들〉재출간'. 텀블벅. 2021.2.2.

굿즈나 사인본 같은 특별한 선물 없이 출간된 책만을 후원하는
것임에도 불구하고, 163분이 689%가 넘게 후원해 주셨습니다.
감사합니다!🙏 @the_floorplan. 인스타그램. 2021.3.1.

디자이너 신덕호가 디자인한『큐레이팅의 주제들』에서는 디자이너의
재치 덕분에 차가운 디지털 세상 속에서 무사히 살아남은 책등을 볼
수 있다. 아마 인터넷서점에서 이 책을 처음으로 본다면 출판사가
서점 측에 표지 이미지를 잘못 만들어서 보낸 것이 아닌가 생각할 수
있다. 앞표지 좌측 변에 보이는 시계 방향으로 90도 돌려서 써놓은
텍스트들이 내용과 형식 모두 정확하게 책등 디자인 관습에 따라
표시되어 있기 때문이다. 김동신. '코어에 힘주기, 책등 디자인'.《출판문화》678호.
2021.8.

순천향대학교, 세계 최초 메타버스 입학식 개최 (3.21.)

SK텔레콤은 2일 오전 2021년 순천향대학교 신입생 입학식을 자사 점프VR 플랫폼을 활용한 메타버스 공간에서 진행했다고 밝혔다. (……) 대학 입학식이 메타버스 공간에서 열린 것은 국내 최초다.

'아바타로 참석하는 대학 입학식 열렸다… SKT-순천향대 '메타버스 캠퍼스''. 아시아경제. 2021.3.2.

버추얼 세계로 드루와~ 드루와~ 순천향대학교 홍보대사 알리미. 페이스북. 2021.3.16.

SKT는 메타버스 입학식을 위해 순천향대 맞춤형 아바타 코스튬(의상)인 '과잠(대학 점퍼)'도 특별히 준비했습니다. 점프VR 어플 내에 마련해 학생들이 본인 아바타에 자유롭게 착용할 수 있게 했습니다. 순천향대 역시 신입생들이 최적의 환경에서 메타버스 입학식에 참석하도록 VR 헤드셋·신입생 길라잡이 리플렛·USB·총장 서한·방역키트 등이 포함된 '웰컴박스'를 사전에 지급하는 등 입학식 분위기 조성에 만전을 기했습니다. "'나는 과잠입고 혼합현실 입학식에 간다" SKT-순천향대학교 국내 최초 메타버스 입학식 진행'. SK텔레콤 뉴스룸. 2021.3.2.

메타버스 입학식
메타버스 학위수여식
메타버스 입학설명회
메타버스 공모전
메타버스 학과OT
메타버스 심리상담
메타버'시티' 입학식
메타버스&게임학과
다음은 뭘까 싶다 이젠… 메타버스 융합대학? @paperbox_turtle. 트위터. 2022.3.25.

메타버스 유행인데 메타버스로 워크샵하면 바람의나라 같은 거 아닌가 생각함..
[강의전담김철수: 학장님 단상 앞에 서주세요]
[ㅇㅇ대학장: 안녕하세요. 차린 건 없지만 많이들 드세요.]
(강사 캐릭터들 앞에는 토끼고기, 도토리, 동동주가 놓여있다. 강사 캐릭터들은 도토리를 먹는 모션을 취한다.) @yonguja_today. 트위터. 2022.1.15.

서울사이버대학은 서울메타버스대학이 될까. @futhark24. 트위터. 2021.11.7.

빅히트, '하이브'로 사명 변경, 용산트레이드센터로 본사 이전
(서울 한강로3가, 3.22.)

하이브는 엔터테인먼트를 넘어서서 IT기업으로의 도약을 시작한 것이다. 실제로 하이브는 지난해 9월 자사의 경쟁사에 대해 타 엔터테인먼트 회사를 지목하지 않고 '네이버'와 '카카오'를 지목하였으며 IT 인력을 대거 채용하기도 하였다. 빅히트는 단순히 사명만 변경한 것이 아니라 하이브의 설립을 통해 '빅히트 레이블즈'로서 해왔던 엔터테인먼트로서의 크리에이티브 활동을 넘어서고, IT기업으로 기업의 범위를 확장한 것이다. 결국 구 빅히트, 현 하이브가 사명 변경을 통해 보여주고 싶었던 것은 기업의 '정체성 변화'이다. 연세대 경영혁신학회 BIT. "'빅히트'와 '하이브', 뭐가 다른가요?'. 브런치. 2021.3.31.

빅히트 하이브니 뭐니 확장 및 변경을 너무 자주 해서 이제 빅히트라는 이름의 치킨 체인점을 낸대도 놀라지 않을 것 같음
@im__your_angel. 트위터. 2021.3.9.

빅히트가 뉴 브랜드 프리젠테이션을 하고 있는데, 신사옥 설명을 보니 입사 의욕 뿜뿜인데? (입사 제안은 오지 않았다....) @zittersweet99. 트위터. 2021.3.19.

새 기업 브랜드 개발 및 신사옥 공간 브랜딩, 디자인을 총괄한 민희진 CBO(Chief Brand Officer)는 신사옥에 대해 "연결, 확장, 관계를 지향하는 하이브의 가치를 담고, 기업 브랜드 변화와 함께 이루어진 공간의 변화가 업무 방식과 조직 문화의 변화까지 이끌어 낼 수 있도록 공간을 설계했다"고 설명했다. '빅히트, '하이브'로 사명 변경→용산 신사옥 공개'. 한경닷컴. 2021.3.19.

하이브 사옥인데 빅히트 아티스트한테 전용 연습실을 어케 주냐

레이블 아티스트마다 연습실 하나씩 배정해주잔 소리임? 아티스트 늘어나면 어떻게 할 건데 @cypher_e. 트위터. 2021.3.29.

하루에도 열두 번씩 신사옥 프로젝트를 수락한 스스로를 자책하기도 했고, 원래 잘 우는 타입이 아닌데 울기도 여러 번 울었다. '"하이브' CBO 민희진이 밝힌 빅히트엔터테인먼트 신사옥 비하인드 스토리'. W코리아. 2021.4.6.

트위터 창립자 잭 도시, 최초의 트윗 NFT 290만 달러에 판매 (3.22.)

just setting up my twttr @jack. 트위터. 2006.3.22.

트위터 창업자가 작성한 세계 최초의 트윗을 290만 달러(약33억원)에 구매한 인물이 자신의 투자가 현명했다고 밝혔다.

말레이시아에 거주하는 구매자 시나 에스타비(29)는 자신의 투자에 대해 "디지털 자산의 형태로 기록된 인류의 역사다. 인류 역사상 최초의 트윗이 50년 후에 가격이 얼마나 될지 누가 알겠는가"라고 말했다. 에스타비는 자신이 구매한 트윗을 레오나르도 다빈치의 '모나리자'에 비견했다.

전문가들도 트위터 창업자가 자신의 플랫폼에 처음으로 작성한 트윗이 매우 값어치 있는 자산이라는 데 동의한다.

트위터 창업자 잭 도시는 "방금 내 트위터를 만들었다"고 쓴 트윗을 2006년 3월 21일 게시했고, 도시는 구호재단 기브다이렉틀리의 아프리카 자선 사업을 위해 이를 경매에 부쳤다. '트위터 창업자 첫 트윗 구매자… '50년 후 가격 얼마나 될지 모른다''. BBC News 코리아. 2021.3.25.

거래 당시 엄청난 관심을 끌었던 잭 도시의 첫 트윗 NFT는 1년 만에 찬밥 신세로 전락했다. 잭 도시의 첫 트윗 NFT가 경매에 나왔지만 현재까지 최고 응찰 가격이 400만 원 조금 넘는 수준에 머물렀다고 프로토콜이 13일 보도했다. '35억에 팔린 잭 도시 첫 트윗 NFT, 1년만에 '똥값''. 지디넷코리아. 2022.4.14.

예전엔 웹툰 그리라는 사람 5억 명 유튜브 하라는 사람 5조 명 있었는데 요즘은 만나는 사람마다 다 nft 안 하녜 그냥 허허 웃을 뿐… @MacJohnathan. 트위터. 2022.7.25.

Q. 엔에프티를 왜 사나요?
A. 엔에프티를 사는 이유는 크게 세 가지입니다. 첫 번째는 자신이

좋아하는 작가 혹은 작품에 대한 '팬심'입니다. 아이돌이 수량이 한정된 포토카드를 출시하면, 팬들이 서로 이를 갖기 위해 밤새 줄을 서는 것과 비슷합니다.

두 번째는 나중에 엔에프티 가격이 오르면 처음 구매한 것보다 비싸게 되팔 수 있다는 기대감입니다. 즉, 보기에도 예쁘고, 나중에 '슈테크' (슈즈+재테크) 수단으로도 쓸 수 있는 한정판 스니커즈를 수집하는 이들의 심리와 비슷합니다.

세 번째는 자신의 정체성을 표현하는 수단으로 활용할 수 있기 때문입니다. 명품 가방, 명품 시계로 자신의 사회·경제적 지위를 드러내고, 대학교 이름과 학과명이 적힌 점퍼로 소속감을 드러내는 걸 떠올리면 이해하기 쉽습니다. *'NFT가 궁금한 당신을 위한 꼼꼼 가이드'. 한겨레. 2021.12.8.*

내돈내산

MZ

메타버스

제페토

청년

미닝아웃

가심비

돈쭐

언택트

온택트

밀레니얼

NFT *@MianSasilGuraim. 트위터. 2021.11.26.*

nft주의자들은 [너의 자산을 나는 우클릭 저장으로 소유한다]라는 비웃음을 [네가 소유한 것은 소유권이 아니라 이미지다]라는 비웃음으로 되갚지만… 그래도 우클릭 저장이라는 마타도어는 참으로 가성비 좋은 성상 파괴가 아닐 수 없음을 *@varavarava. 트위터. 2021.10.19.*

간송미술관의 훈민정음 해례본(국보)의 NFT(Non-fungible Token·
대체 불가능 토큰) 판매 계획은 문화예술계 과제와 논쟁거리를
남겼다. 국가 문화재의 상업화를 어떻게 봐야 하는가의 문제가
떠올랐다. '모나리자'처럼 단 하나의 실물 원본일 땐 문제가 없던,
자본·디지털 시대의 '원본성'도 쟁점이다. 재정적 어려움을 겪는 사립
미술관·박물관 문제도 불거졌다. '국보 문화재로 번진 NFT 논란… 훈민정음
NFT 개당 1억원에 100개 한정판매'. 경향신문. 2021.7.22.

'국민비서' 서비스가 개통식을 열고 정식 서비스를 시작합니다.
"'국민비서' 서비스 시작… 백신접종 알림도 제공'. KTV국민방송. 2021.3.29.

국민비서 구삐씨…
아주 친절한 시스템인 것 같아요^^
중학생 화이자 1차 백신 접종할때도 친절한
국민비서 구삐의 문자를 받았는데요.
애들 화이자 2차 접종하고 잊고 있었는데
또 이렇게 친절하게 안내를 해주네요~^^ '중학생 화이제 백신 2차까지
접종완료!! 부작용은? 국민비서 구삐 친절해'. 별리천사의 행복징원!!(네이버블로그).
2021.11.30.

국민비서라서 구삐야..?? @caput_tofu. 트위터. 2021.10.5.

비서 연락 왔네요. 접종완료 되었다고 ㅋㅋㅋ 국민비서 오늘은 일찍
퇴근해~ 돈 있음 빵 사드셔~ ㅋ @gqbkJMgfm552dXr. 트위터. 2021.6.2.

국민비서 구삐가 카톡으로 3차 접종 안내문을 보내왔다.
문재인정부의 유일한 흠은 너무 친절하다는 것이다. 애새끼들 버릇이
나빠지고 있다. @terra_firma7. 트위터. 2021.12.13.

울엄마 자꾸 국민비서 삐꾸 아니면 꾸삐라고 한다 @s1nk1n. 트위터.
2022.1.7.

백신 3차 맞은지 6개월인데. 이젠 그만 맞는거 맞나? 나만 모르나.
열심히 챙겨주던 "국민비서 구삐"가 조용하다ㅠㅠ. 정권 교체중에
실직한 듯. @khakiazim. 트위터. 2022.7.10.

월간 《디자인》 신임 편집장 취임, 디렉터 직함 신설 (3월)

전은경은 2006년 월간 〈디자인〉 기자로 입사해 2011년부터 올해 3월까지 10년간 편집장으로 일했다. 16년간 183권의 책을 만들었으며 디렉터로 직함을 바꾼 4월부터는 디자인을 기반으로 한 다양한 플랫폼을 구축하고 있다. 최명환은 2012년 월간 〈디자인〉에 합류해 10년 가까이 기자로 활동하다 지난 3월 전은경의 뒤를 이어 편집장을 맡고 있다. 월간디자인. '완벽한 조연을 위한 영감의 창고. 전은경x최명환'. 네이버 프리미엄콘텐츠. 2021.11.29.

힘든 때도 있었지만, 중요한 디자인 이슈나 트렌드를 파악해서 기획하고 취재하는 일은 항상 재미있었습니다. 무엇보다 책을 한 권씩 만들 때마다 세계가 늘어나는 느낌이 좋았습니다. 저는 16년간 다른 곳에서는 할 수 없는 현장의 공부를 하고 있었더라고요. 제 선생님은 업계의 전문가들이었습니다. 디자인 산업과 트렌드를 넓게 보고 이해할 수 있도록 공부시켜 주신 모든 분들, 고맙습니다. 전은경. '공지사항'. 월간 《디자인》. 2021.3.

안녕하세요. 최명환입니다.
최근 제 신상에 작은(?) 변화가 생겼습니다.
514호부터 월간 〈디자인〉의
새로운 편집장이 된 것인데요,
매체가 지닌 상징성과 무게를 잘 알기에
감사한 제안을 받고도
정말 어렵게 결정했습니다.
여러모로 부족한 점이 많다는 것을
누구보다 제 자신이 잘 알고 있고
이걸 채워 가는데 다소 시간이 걸릴지도 모르겠습니다(..라는 것을 첫 호를 만들고 처절히 느낌).

제가 손(a.k.a 원고 마감)은 빨라도
걸음은 무진장 느린 사람이거든요.
그래도 한발 한발 신중하고 겸손하고 묵직하게
앞으로 나아가보겠습니다.
세 줄 더 쓰면 좀 구려질 것 같아서 이만 @punctum. 인스타그램. 2021.3.25.

디자인플럭스 문 닫는다는 메일, 만 5년을 채우고.. 웹진이 또 하나 사라지는군요. 인구가 적은 우리나라에서 웹진은 성공하기 어려운 듯. 사실 웹진에만 해당되는 문제는 아니겠죠. @edkim35. 트위터. 2011.11.28.

디자이너로 커리어를 시작했던 아무것도 모르던 10년 전 모든 칼럼과 뉴스를 출력해서 읽었을 만큼 한 줄기 빛과 같은 정보 창구였는데 돌아와서 반갑습니다. 자주 방문할게요 @zzangsae. 트위터. 2021.8.23.

디자인플럭스2.0에서는
과거를 통해 지금을 확인하면서
'동시대-현재'를 바라보기도 하고🔍
디자인의 역사뿐만 아니라
인간과 인간을 둘러싼
모든 생명과 사물, 그리고 사회적 변화와 원인 등
디자인문화에 대한 생각도 공유하고 있습니다 @designflux2.0.
인스타그램. 2021.7.17.

디자인플럭스는 2006년부터 2011년까지 국내외 디자인 소식을 전문적으로 제공했던 매체이다. 당시 해외 디자인 소식을 접하기 어려운 상황에서 밀라노의 '디자인붐 designboom', 뉴욕의 '코어77 core77' 등과 파트너십을 맺고, 디자인뿐만 아니라 건축·테크놀로지·예술 등 디자인과 만나는 다양한 콘텐츠를 제공했다. 데일리 뉴스, 디자인 매거진·북·전시 리뷰 등을 통해 총 4,311건의 방대한 양의 콘텐츠를 생산했다. '국내외 디자인 뉴스와 에세이가 한 곳에'. 헤이팝. 2021.7.20.

(……) 디자인플럭스2.0은 어느 곳을 향해 가야 할지에 관해 여러분과 함께 이야기를 나누고자 합니다. @designflux2.0. 인스타그램. 2021.11.19.

분더샵×플랜트소사이어티1, 팝업 스토어 '베란다 가드너' 운영 (분더샵 청담, 4.1.~4.30.)

코로나 팬데믹 시대에 우울감 극복과 정서적 안정을 이유로 반려 식물에 대한 관심이 늘어난 바. 4월 한 달간 진행될 이번 행사는 '베란다 가드너'라는 테마로 도시에서 식물을 가꾼다는 의미 하에 실내에서 기르기 좋은 관엽 식물들을 선정해 소개한다. 또한 패브릭 전문 브랜드 키티버니포니(Kitty Bunny Pony)와 협업해 제작한 가드닝 제품들도 처음으로 선보인다. 가드닝 키트는 분갈이 매트, 화분 가방 등 실용적인 아이템으로 높은 활용도와 스타일을 겸비한 점이 특징. 시중에서 구하기 어려운 희귀 식물을 만나볼 수 있는 분더샵 x 플랜트소사이어티1 팝업은 수제 토분인 두갸르송에 식재하여 한정 수량 판매되니, 관심 있는 이들은 놓치지 말고 방문해보자. 허유림. '분더샵, 희귀식물 팝업 스토어 오픈'. 아이즈매거진. 2021.4.2.

나에겐 유니콘처럼 존재한다는 소식은 들었으나 실물 영접한 적 없는 고급 무늬종들. 여러 무늬종을 모두 모아서 갤러리 작품처럼 식물 한 점 한 점을 감상하고 왔다. Joona Kang. 페이스북. 2021.4.25.

특히 마니아들이 많기로 유명한 수제 토분 브랜드 '두갸르송' 토분에 심은 희귀식물은 '레어템(희소한 아이템)'으로 소문이 나 빠르게 소진됐다. '커피 마시러 갔다 '풀멍'해 버렸다, 이제부터 나는야 '식집사'. 중앙일보. 2021.5.16.

코로나19 이후 사람들은 물질적인 소비보다는 스스로를 가꾸는 가치 소비에 집중하는 경향이 있다. 예를 들면 운동을 열심히 해서 보디 프로필 사진을 찍거나 문화 강좌를 들으면서 교양을 쌓는 행위도 가치 소비의 일환이다. 식물 수요가 늘어난 현상도 이와 무관하지 않다. 집에 오래 머무르면서 식물에서 위안을 받는 사람이 늘어났기

때문이다. 다시 말해 자신의 멘탈 관리를 위해 반려 식물을 키운다. 베란다 가드너 팝업 숍은 이처럼 가치 소비를 중시하는 사람을 타깃으로 집에서 가드닝을 하도록 제안해보자는 데서 출발했다.

'식물을 키우는 경험을 설계하는 디자이너 플랜트 소사이어티 1 최기웅 대표'. 월간 《디자인》. 2021.6.

엘지 휴대폰 왜 망한거야? ㅠㅠ 아직도 서러움
갤럭시 싫어, 엘지 돌아와 ㅠㅠ
휴대폰 화면밝기 항상 상단고정 편하게 조정 가능
천지인 pro 키패드
미디어별로 소리 조절 가능
좌우 바뀐 메뉴와 나가기 버튼
이 모든게 그리워 내 nn년 삶 언제나 너였는데…. @notingenots. 트위터.
2022.7.22.

미래에 우리 애들이 "LG에서도 핸드폰을 만들었어요?" 할 거
생각하니까 확 다가오네… 거위위(댓글). 'LG 스마트폰 사업 진짜 철수해요?!ㅠㅠ
누적 5조 적자 본 LG의 싸이언 시절부터 윙까지 한번 돌아봤습니다.'. ITSub잇섭(유튜브).
2021.1.25.

(……) LG전자는 스마트폰 사업을 접은 지 1년째지만 그동안
스마트폰 분야에서 쌓은 기술 특허로 '뜻밖의 수익'도 거둬들이고
있다. 지난해 기술 특허로 올린 일회성 수익만 수천억 원에 이르는
것으로 알려졌다. '철수한 사업이 '뜻밖의 효자'… 휴대폰 기술로 돈 버는 LG전자'.
한국경제. 2022.7.27.

LG 휴대폰 사업부를 정리하며 직원들 재배치를 한 것에 관련해 모
커뮤니티에 올라온 글의 댓글들을 보면서 다시 한번 느꼈다. 정말
신기하게들 기업 편을 든다. 지금 자신들이 기업과 같은 위치에 발을
내딛고 있다고 착각하고있는, 그게 '공정'이라고 믿는 사람들이 이렇게
많다는 것에 놀란다. 자주. @kchae. 트위터. 2021.7.5.

현대자동차, '현대 모터스튜디오 부산' 개관 (부산 수영구, 4.8.)

현대 모터스튜디오 부산에서는 서울, 고양, 하남과 달리 양산차를 판매하거나 시승 프로그램을 운영하지 않는다. 이곳은 지역과 소통하고 공감하기 위해 마련한 공간이기 때문이다. '인류를 위한 진보'라는 비전에 닿기 위해 디자인의 힘에 주목하는 현대자동차의 방향성이라고 보면 된다. 따라서 이곳에는 전시 외에도 삶에 윤기를 더해주는 디자인 콘텐츠가 가득하다. '부산에 마련한 디자인 핵심 거점 현대 모터스튜디오 부산'. 월간《디자인》. 2021.5.

새로운 거점을 위해 문화적으로 특색 있는 공간을 찾던 현대자동차와, F1963의 새로운 파트너로 자동차 산업과 관련된 브랜드를 물색하던 고려제강의 필요가 맞아떨어졌다. 이는 두 회사의 장기 파트너십으로 이어졌고 현대 모터스튜디오 부산이 F1963의 신축 건물에 입주하게 됐다. '부산에 마련한 디자인 핵심 거점 현대 모터스튜디오 부산'. 월간《디자인》. 2021.5.

Do you miss the future? 전시.
머라카노 보는데 팔도강산만 생각나는 나…… @VR_J_MY0613. 트위터. 2021.12.19.

연필 받으러 갔다가 현대차 다시 보게 됨. 포도먹고싶은사람. '현대 모터스튜디오 부산'. MY플레이스. 2021.5.6.

현대 모터스튜디오 부산. 에는 자동차가 전시되어 있지 않습니다. 강남에 있는거 생각하고 차 구경 하러 왔더니 ㅜㅜ @MrLohengrin. 트위터. 2022.1.31.

일민미술관, 기획전시 〈Fortune Telling: 운명상담소〉 개최
(4.16.~7.11.)

오늘 운명상담소에 다녀왔다 사주테마파크에 간 기분이었고 (……)
@voltanski. 트위터. 2021.5.21.

개미그래픽스가 '점술사의 테이블'이라는 콘셉트로 완성한 전시
아이덴티티는 불투명한 미래도 생기발랄한 기운으로 채워줄 것 같은
기분마저 들게 한다. 점칠 때 사용하는 도구를 모티브로 디자인한 두
종의 포스터는 각각 동양과 서양의 점성술을 연상시킨다. '운명처럼 피할
수 없는 전시 그래픽, 〈운명상담소〉전'. 월간 《디자인》. 2021.5.

며칠 전에 일민에서 하는 전시 보구 왔는데 로봇한테 안 심심해?
하니까 당신이 가면 나는 절전모드로 바뀌어서 심심하지 않지요.
<이래서 너무 무서워서 도망쳐 나옴ㅜㅜㅋㅋㅋㅋ @UxDsRMdEy7nJ4co.
트위터. 2021.5.21.

일민 미술관 기기괴괴 전시
타로점 읽다가 의외로 눈물 또르르 흘렸어요 그래도 @hotpotghos.
트위터. 2021.6.2.

무속 신앙과 신비주의는 인류의 탄생부터 함께해 온 오랜 동반자다.
이성과 과학이 지배하던 시기에 음지로 숨어들었던 샤머니즘이 기후
위기와 바이러스 습격 등으로 인간의 나약함이 드러나면서 불안을
잠재우는 전통적인 치유의 방법론으로 주목받고 있는 셈이다. 물론
무분별한 미신 숭배로의 회귀가 아니라 정신적이고 내면적인 성찰의
한 방편으로서 말이다.
정작 우리가 고민할 것은 전통 샤머니즘이 아니라 팬데믹 상황에서
더욱 가속화하고 있는 물질 숭배, 물신주의일지도 모른다. '영끌',
'빚투'로 부동산, 주식, 가상화폐 투자에 불나방처럼 뛰어드는

젊은이들이 사회에 넘쳐난다. '돈을 벌려면 돈에 대해 긍정적인 생각을 해야 한다'는 이른바 '자본주의 샤머니즘'이란 말까지 나올 정도다. 혼돈과 불안의 시대, 흔들리지 않게 발밑을 단단히 지켜 줄 백신은 없을까. 이순녀. '[이순녀의 문화발견] 팬데믹 시대, 샤머니즘 품은 현대미술'. 서울신문. 2021.4.18.

우리의 대우자동차를 향한 열정은 단순한 호기심이 아니다.
그 출발은 미약하나, 우리는 대우를 기억하고, 또 남길 것이다.
그리하여, 대한민국 산업의 역사를 책과 사진 속에 죽어있게만 하지
않을 것이다. 대우자동차보존연구소. '대우자동차보존연구소 6월 칼럼 [사라진
브랜드, 남겨진 팬들]'. 네이버 포스트. 2021.6.6.

안녕하십니까? 대우자동차보존연구소 대표 김형준입니다. 저희
연구소를 방문해주신 모든 분들께 감사의 말씀을 전합니다.
대우자동차보존연구소는 2021년 4월 대구에 설립된
비영리기관으로, 3곳의 계열사와 3곳의 사업부, 1곳의 대우자동차
동호회를 운영하고 있습니다.
8명의 연구원 분들과 각각 계열사의 직원 분들과 함께 대우자동차를
보존하기 위해 최선을 다해 노력하고 있습니다. '연구소 소개'.
대우자동차보존연구소.

대우자동차보존연구소, P100 최신 근황 공개
와... 어느 정도는 복원을 했구나. 정말 천운이다. @Cheongpo_muk_.
트위터. 2022.4.13.

2000년 11월, 대우자동차는 최종 부도 처리되었고 법정관리에
들어간다. 당초 미국 포드에서 대우자동차의 인수를 고려해
협상을 진행했으나 2001년, 포드는 대우자동차의 인수를
포기했다. 대신 미국 GM이 대우자동차의 승용차 부문을 인수,
2002년 대우자동차는 'GM대우(지엠대우오토앤테크놀로지)'라는
새로운 이름을 얻게 되었다. 그 외에 버스 부분은 영안모자에서
인수해 '자일대우버스'로, 트럭 부분은 인도의 타타그룹이
인수해 '타타대우상용차'로 이름이 바뀐다. GM대우는 2011년에
'한국지엠'으로 회사명을 변경했으며, 그동안 판매하던 차량들 역시

'쉐보레'로 브랜드를 바꾼다. 이로써 승용차 브랜드로서의 '대우'는 사실상 역사속으로 사라지게 되었다. '[브랜드 흥망사] 영광과 좌절의 그 이름, 대우자동차'. IT동아. 2018.7.30.

삼성전자×삼성카드, 반려동물 특화 서비스 '스마트싱스 펫' 출시 (4.27.)

코비가 심심하거나 불안해서 짖을 땐!?
코비가 짖고 있다고 누나한테 알려주고!
실시간으로 관찰해서 영상을 자동 기록해준대😵 !!
영상을 보다가 코비가 심심해 보이면!?
힐링음악이나 영상을 틀어줄 수 있고
온도 관리나 조명 관리! 공기질 관리까지도 해주니까
엄청 편리하고 신기했어😆 @cho_kobeeeee. 인스타그램. 2021.11.29.

#스마트싱스펫 체험존 #놀로 에 다녀왔어요🐶 베디가 혼자 집에
있을 때 늘 걱정이었는데 #삼성비스포크제트봇ai 의 이동형 카메라로
실시간 관찰이 가능하고 돌봄모드 On 하면 강아지 짖음을 감지해서
분리, 불안 정도도 파악할 수 있고 원격으로 힐링음악 및 해피 Dog
TV 까지 재생가능해서 안심하고 볼일 보고 다닐 수 있을 것 같아요♡
@minssdaily_ 인스타그램. 2021.10.5.

삼성전자 한국총괄 황태환 전무는 (……) "앞으로도 독보적인 AI
기술을 바탕으로 소비자들의 다양한 요구를 만족시킬 수 있는
제품으로 청소기 시장에서 리더십을 강화할 것"이라고 말했다. '삼성,
'스마트싱스 펫' 탑재한 로봇청소기 매출 '쑥쑥'. 펫헬스. 2021.11.8.

스마트싱스 펫 잘 사용하고 있는데 아쉬운 점이 몇 가지 있어
제안드립니다.
1. 등록 가능한 수를 늘려주세요. 프로필 설정이 하나만 가능한 건
너무 아쉽네요..
2. 타일에서 바로 짖은 기록 보기 눌러서 들어가면 짖은 기록 그래프
화면으로 넘어가게 해주세요.
짖은 기록 보기 누르면 그냥 다른 부분 누른 거랑 똑같이 첫 번째

화면으로 들어가져서 그냥 바로 그래프 화면으로 들어가지면 좋을 것 같습니다. tot_son7. '스마트싱스 펫 제안'. 삼성멤버스 커뮤니티. 2021.9.8.

혼자 있을때 로봇청소기가 움직이면 없던 불안도 생기겠어요...
개 혼자 있을 때 혹시라도 개가 놀랄까 봐 로봇청소기 일부러 안
돌리는데 견주들 마음을 너무 모르시는 듯.... shy(댓글). '[스마트싱스] 스마트싱스 펫 케어 | 삼성전자'. 삼성전자 Samsung Korea(유튜브). 2022.3.4.

개털 싫어 졸라도 안 키우는데
편하게 해결할 수 있어 더 이상 변명할 수가 없겠구만. limited un(댓글). '[스마트싱스 일상도감] No.16 가랏~ 펫케어! 너만 믿는다!'. 삼성전자 Samsung Korea(유튜브). 2022.6.25.

큐레이터 심소미, '제1회 현대 블루 프라이즈 디자인' 수상 (4.27.)

"그간 디자인은 주로 건축물, 오브제 등 완성작으로 우리에게
보였습니다. 나는 이번 전시에서 완성의 지점 전에 무슨 일이
일어나고 있었는지 보여주고 싶어요. 미래는 완성형이 아니라
불확실하기 때문입니다."(심소미) '제1회 현대 블루 프라이즈 디자인 수상자
발표'. 디자인프레스(네이버 블로그). 2021.5.3.

"최근 디자인 전시의 경향을 보면 디자인과 예술의 경계가 점점 더
모호해지고 있다. 이는 디자인이 사물이나 도구라는 관점에서 나아가
발상과 사고, 실천의 영역으로 확장된 결과다. 또 예술 영역에서
디자인의 태도와 실천 방식을 적극적으로 수렴하고 있는 움직임도
하나의 이유다."(심소미) '디자인 큐레이팅의 가치, 현대 블루 프라이즈 디자인
2021'. 월간 《디자인》. 2021.6.

지금 하고 있는 전시는 미래가 그립나요? 라는 전시였고,, 전시는
2022년 3월 31일 종료됩니다 !!!
현대자동차가 주관하는 현대 블루 프라이즈 디자인 2021 수상자인
심소미 큐레이터의 전시였음.
찾아보니 선배님 ^^;,, 또,, 갤러리 킹 큐레이터셨더라구요.
홍대 앞 갤러리 킹을 아시나요,,
제가 아직 고등학생이었을 때,, 들락날락거렸던 홍대 앞
갤러리거든요.
그 때, 홍대 앞에는 한 글자 갤러리들이 많았음. 꽃 갤러리, 숲 갤러리
ㅋㅋ '#220326 2박3일 부산여행 – F1963, 현대 모터스튜디오 부산'. jomkkange님의
블로그(네이버 블로그). 2022.3.26.

hy, 무인 야쿠르트 냉장 카트 '뉴코코 3.0' 도입 (4.27.)

싸이버펑크 코리아가 여기 있다 우리가 힙하다고 했던 야쿠르트
카트는 이동식 무인판매점이 되었다 THE FUTURE IS NOW
@ReallyiAmGhost. 트위터. 2022.1.22.

대답해라 카트… 야쿠르트 아줌마… 아니, 프레쉬 매니저는 어디로
갔지…?! @stridingreno. 트위터. 2021.6.30.

요즘 야쿠르트 카트 보면
유사시에 발칸포나 요격 미사일 같은 거 나가도 안 이상할 것 같음…
@yoshikomakij. 트위터. 2021.8.11.

hy는 식음료 기업에 한정됐던 기존 이미지를 넘어 다양한 분야로
사업 영역을 넓혀 가겠다는 전략이다. 특히 자사 핵심역량인
'냉장배송 네트워크'에 '물류' 기능을 더한 새로운 비즈니스 모델
개발에 집중한다. hy는 '코코'의 교체 비용을 모두 본사에서 부담한다.
'야쿠르트 아줌마'로 친숙한 '프레시 매니저'는 hy의 직원이라기보다는
대리점 형태로 볼 수 있는 개인사업자다. 1만여 개의 가맹점을 가진
가맹본부가 모든 가맹점의 설비를 무상으로 교체해주는 셈이다.
뉴코코 3.0의 가격은 기존 코코에 비해 30% 가량 높다. 2014년 말
코코 도입 당시 hy가 부담한 금액은 1000억 원 규모에 이른 것으로
알려져 있다. 순차 교체이긴 하지만 총 1만 1000여 대에 이르는
코코를 모두 교체한다면 최소 1300억 원 가량의 비용이 필요하기
때문에 hy의 부담은 적지 않을 것으로 보인다. '야쿠르트 아줌마 없어도
결제… hy, '무인 카트'에 1300억원 투자'. 뉴데일리. 2021.4.27.

이 카트 귀여워서 좋아하는데… 그래도 캐스퍼 한 대 값은 좀 심하지
않나;;? @lazy_Myoo. 트위터. 2022.8.24.

야쿠르트 카트의 진화..특이점이 왔다..! @riosteelers. 트위터. 2021.6.29.

제주항공, 기내식 카페 '여행맛' 운영 (서울 동교동, 4.28.~7.28.)

"승객 여러분, 잠시 후 우리 비행기는 여행맛에 착륙하겠습니다."
'여행맛에 착륙하겠습니다'. Onelist. 2021.8.31.

제주항공 팝업 스토어 여행맛
진짜 승무원이 진짜 기내식을 진짜 기내식 카트에 넣어서 서빙해줌.
맛도 진짜 기내식…
쿠폰도 비행기표 모양에 도장 찍는 곳도 여행지 이름들
코로나 시대의 단면인가? @GreedyWhiteBear. 트위터. 2021.6.28.

카페 벽 곳곳에 비행기 창문을 장식해 둔 것도 재미있었다. (……)
짧은 시간이었지만 '여행맛'에서 여행의 설렘을 느꼈다. 음식과
서비스, 카페 분위기가 지친 일상을 치유하는 듯한 마음까지 들었다.
공항 게이트로 꾸며진 출구를 지나니 기내식을 하늘 위에서 먹을
'그 날'이 더욱 간절해졌다. '[르포] 도심 속 기내체험… 제주항공 '여행맛' 화제'.
뉴데일리경제. 2021.6.9.

'여행맛'은 코로나19로 인해 항공여행이 어려워지며 나타난 간접 체험
등 우리 삶과 여행 행태 변화를 보여주는 사례로 가치를 인정받아
국립민속박물관에 전시되는 특별한 기록을 남기기도 했다. "박물관에
전시까지 된' 제주항공 여행맛, 10개월 여정 마무리'. 이데일리. 2022.3.14.

제주항공은 도쿄점 개장으로 최근 일본 청년층에서 유행하고 있는
'한국여행놀이'(도한놀이·渡韓ごっこ) 트렌드를 선점해 제주항공
브랜드 인지도를 높일 수 있을 것으로 기대하고 있다. '도한놀이'는
신종 코로나바이러스 감염증 사태로 한국 방문이 어려워지자 한국
음식을 먹고 한국 콘텐츠를 즐기면서 마치 한국 여행을 하는 듯한
사진을 찍어 SNS에 올리는 놀이문화다. 여행맛 도쿄점에는 이달 1일
문을 연 이후 일주일간 1천200여 명의 고객이 방문했다. '제주항공,
승무원이 운영하는 기내식카페 일본 도쿄에 개장'. 연합뉴스. 2022.9.8.

풍림파마텍, 코로나19 백신 접종용 '최소 잔여형 주사기' 650만 개 납품 (5.19.)

최소잔여형(LDS) 백신 주사기를 개발한 의료기기 중소기업 풍림파마텍 직원들이 제1호 '이달의 한국판 뉴딜' 인물로 선정됐다. 기획재정부와 문화체육관광부가 주관하는 이 상은 한국판 뉴딜 정책의 성공 사례를 발굴하기 위해 신설됐다.
30일 중소벤처기업부에 따르면 첫 한국판 뉴딜 주인공은 풍림파마텍의 윤종덕 연구소장과 김재천, 최순규 과장 등 총 10명이다. 이들은 코로나19 백신 접종용 LDS 주사기를 개발하고 양산에 성공해 K방역의 저력을 세계에 알린 공로를 인정받았다.
'정부, 제1호 '이달의 한국판 뉴딜' 인물로 최소잔여형 백신 주사기 만든 풍림파마텍 직원들 선정'. 경향신문. 2021.3.30.

화이자 백신 세계 최초 1병당 7명 접종??
백신의 1병당 접종 인원이 6명에서 7명으로 늘어날 가능성이 있는 것.. 국립중앙의료원은 국내 화이자 백신 접종 첫날인 27일 국내 기업들이 개발한 특수한 최소 잔여형 주사기를 이용해 1병당 접종 인원 확대 방안을 검증
이거시 대한민국의 힘.. @ryu7230. 트위터. 2021.2.27.

신종 코로나바이러스 감염증(코로나19) 장기화 여파에도 올해 한국의 무역 규모가 1조 달러(약 1185조 원)를 넘어섰다. 역사상 최단기다. 삼성전자가 올해 처음으로 수출 실적 1100억 달러(약 130조 3700억 원)를 돌파하고, 'K-주사기'로 알려진 최소잔여형(LDV) 주사기를 개발·생산한 풍림파마텍도 수출 700만 달러를 넘겼다. '삼성전자, 수출 첫 1100억달러 돌파… 'K-주사기' 풍림파마텍은 700만달러'. 조선비즈. 2021.12.6.

페이스북, 인스타그램 하트 수 비공개 기능 도입 (5.26.)

나중엔 팔로워도 여러명 으로 뜰 듯 @rxxnn.x(댓글). 인스타그램. 2021.5.27.

좋아요는 해당 게시글의 인기를 나타내는 척도로 사용돼 왔다.
인스타그램은 '하트'로, 페이스북은 '엄지손가락'으로 표시된다.
인기도를 나타내는 좋아요 표시가 사용자들에게 부담스러운 압박이
된다고 인스타그램은 봤다.
인스타그램은 이에 일부 사용자를 대상으로 좋아요 수 숨기기
테스트를 먼저 진행한 바 있다. 테스트 당시에는 사용자들이 옵션을
선택하면 자신은 좋아요 수를 볼 수 있지만, 다른 사람에게는
표시되지 않게 했다.
인스타그램은 당시 이같은 기능으로 "게시물이 얼마나 많은 좋아요를
받았는지보다 친구가 올린 사진과 비디오 자체에 관심을 집중하게
되길 바란다"고 의도를 설명했다. '페이스북·인스타그램, '좋아요' 숨기기 기능
추가'. 지디넷코리아. 2021.5.27.

신경 안쓰고 싶은데
눈에 보이니 또 신경 안쓸수도 없고,,,
좋아요 때문에 게시물까지 지워버리고 싶었던 적!!
다들 한번씩 있으시죠~? '인스타 좋아요 숨기기! "여러명이 좋아합니다" 로
바꿔보자♡'. Two of Me(티스토리 블로그). 2021.6.10.

코로나19 예방접종대응추진단, 네이버·카카오 앱 통한 잔여 백신 당일 예약 서비스 시작 (5.27.)

잔여백신 당일 예약 네이버, 카카오 연계 아이디어 낸 공무원 누구신지 상줘야 함. @dodam_sodam_. 트위터. 2021.5.28.

25일 네이버와 카카오는 코로나19 예방접종대응추진단(단장 정은경)과 협력해 오는 27일 오후 1시부터 코로나19 잔여백신 당일 예약 서비스를 제공한다고 밝혔다. 네이버는 모바일 앱과 지도 앱, 모바일 웹에서 '우리동네 백신 알림 서비스'를 제공한다. 잔여백신·백신 당일예약·노쇼백신 등으로 검색하면 잔여백신 실시간 수량 확인 및 예약·알림 서비스를 받을 수 있다. 또 백신접종 위탁의료기관을 등록해 두면 잔여백신이 발생했을 때 알림을 받고 접종을 예약할 수 있다. '네이버앱·카톡에서 코로나 백신 예약하자'. 서울경제. 2021.5.25.

코로나19 잔여백신 당일 예약을 실시한 첫날인 지난 27일 4229명이 네이버·카카오 플랫폼으로 당일 예약 접종을 받은 것으로 집계됐다. '첫날 치열한 경쟁 뚫고 '잔여백신' 성공한 사람 4229명'. 경향신문. 2021.5.28.

잔여백신을 편하게 폰으로 체크해서 당일 예약도 가능하다지만 디지털 소외계층에게는 쉽지 않은 일일듯. 예전에 마스크 대란 초기에도 그랬듯이.
얼마전 유퀴즈에 나온 114 상담사 분이 그당시에 장애인 분이 마스크 어디서 사냐고 전화로 묻고 알려드리니 오열하셨다는 일화가 문득 생각나서 ㅠ @pedestrian_1234. 트위터. 2021.5.27.

스틸북스 한남점 영업 종료 (서울 한남동, 5.31.)

안녕하세요, 스틸북스입니다.

2018년 개점 이후 한결같이 저희를 지지하고 사랑해주신 분들에게 감사와 미안한 마음을 담아 마지막 인사를 드립니다.

스틸북스는 2021년 5월 31일 자로 한남점의 영업을 종료합니다. 저희의 다 하지 못한 이야기는 여의도 더현대점에서 계속 이어가겠습니다. @still.books. 인스타그램. 2021.5.31.

사운즈 한남에 있던 〈스틸북스〉가 문을 닫았구나. 《최초의 집》처럼 작은 책을 정성스레 소개해 주셔서 늘 감사한 마음이었다. @night___ planet. 트위터. 2021.6.10.

그런 서점들이 문을 닫는 중이다. 지난달 31일 서울 한남동의 스틸북스가 문을 닫았다. 비슷한 시기에 아크앤북 을지로점도 문을 닫았다. 2018년 도산공원에 새로 생긴 퀸마마마켓에도 '어른들을 위한 서점'을 내세운 파크라는 서점이 있었다. 역시 문을 닫았다. 세 서점은 모두 업력 만 4년을 넘기지 못했다. 박찬용. '[2030세상/박찬용] '취향 판매' 서점의 한계'. 동아일보. 2021.6.22.

이제는 사라진 서점을 그리워하는 시대인걸까. Kim Juntae. 페이스북. 2021.11.6.

취향을 내세운 독립 책방들이 이 와중에 분투하고 있지만, 그들 역시 장밋빛 미래를 장담할 입장은 못 된다. 월세는 가파르게 오르고, 책만 팔아서는 운영이 어렵다. 그렇게 지난 5월, 한남동 스틸북스와 아크앤북 을지로점이 지도에서 사라졌다.

서점이라는 공간을 생각해본다. 붕 뜬 약속 시간 때우러 들어간 서점에서 우연히 발견한 책의 문장에 홀려 질렀던 책이 몇 권이었던가. 그렇게 만난 책에서 삶의 고비마다 위로받은 경험은 또 얼마나 많은가.

읽고 싶은 책이 있어 서점에 들르는 날도 있었지만, 서점에 들렀다가 읽고 싶은 책을 발견하는 날도 많았다. "괜찮은 이성을 만나려거든 서점에 가라"는 연애 고수의 나름 신빙성 높은 조언을 실천하던 내 친구는 실제로 서점에서 만난 사람과 오랜 연애를 했고, 결혼도 했다. 예기치 못한 문장의 발견, 사람과의 만남… 온라인이 결코 제공하지 못하는 경험들이 서점에 있다. 그런 경험을 체험할 기회를 놓치게 될 다음 세대들이 불행하다고 나는 생각했다. 정시우. '매일 이별하며 살고 있구나'. GQ. 2021.9.29.

업계 관계자들 사이에서는 "앞으로 홍보물 모델이나 캐릭터는 전부 논란을 원천 차단하기 위해 주먹을 쥐고 있어야겠다"는 우스갯소리도 나온다. "'남혐 논란' GS리테일 관련 직원 징계… 조윤성 편의점 사업부장은 겸직 해제'. 서울신문. 2021.6.1.

편의점 GS25 홍보 포스터를 디자인한 디자이너가 징계를 받았다. 징계 내용은 본인에게만 통보한다고 하니 구체적으로 무슨 징계를 받았는지는 모르겠다. 분명한 것은 그가 징계를 받았다는 사실이다. 그는 왜 징계를 받은 것인가? 그가 포스터로 남성 혐오를 표현했기 때문인가, 아니면 그가 디자인한 포스터가 남성 혐오 논란에 휩싸였기 때문인가?

만일 그가 남성 비하를 목적으로 일부러 그렇게 표현했다고 스스로 인정했다면, 즉 자신이 혐오를 거기에 그렇게 표현한 것이라고 스스로 인정했다면, 징계에 이견은 있을 수 없다. 그는 개인적 혐오를 표현하는 수단으로 회사의 매체를 사용했고, 그로 인해 회사에 큰 피해를 주었기 때문이다.

그런데 만일 그게 아니라면, 다시 말해 그런 의도 없이 그냥 디자인 했는데 그런 논란에 휩싸인 것이라고 한다면, 과연 그에게 죄를 물으며 비난할 수 있을까? 그 회사가 그의 인정을 토대로 징계를 내린 것이라면 모르겠지만, 남성 혐오 논란으로 회사가 피해를 보았기 때문에 징계한 것이라고 한다면 뭔가 이상한 거 아닌가?

과연 이것의 책임은 누구에게 있는 것일까? 그가, 어쩌면 그만 책임을 지는 게 맞는 것일까? 사건을 접하며 궁예의 관심법이 떠올랐다. 한달 동안 일부 대중들은 궁예가 썼다고 알려진 관심법으로 '너는 그러한 의도로 혐오를 표현했다'고 자신들의 추측과 상상을 사실로 확정했다. 피해의식에 물든 이들이, 때로는 정치적 이익에 눈먼 이들이 자신들의 개인적 추측과 상상을 증오와 적대의 파시즘적 움직임을 이용해

증폭시키고 있다. 이제 누구든 대중적 혐오의 물살에 휩쓸리면 언제 어떻게 될지 모르는 세상이 되어버린 것인가?

이건 아니다. 오창섭. 페이스북. 2021.6.3.

엄지와 검지를 이용해 소시지를 집는 모습인데, 이 모양이 남성 비하 목적의 커뮤니티 '메갈리아' 로고와 비슷하다는 주장이다. 해당 로고 그림은 한국 남성의 성기가 작다고 조롱하는 의미로 알려져 있다.

"그 손가락'이 뭐길래… BBQ '남성혐오' 손가락 사과'. 조선일보. 2021.5.7.

무신사 측은 "남성 혐오 의도가 없었다"고 해명했으나 남성 이용자들은 홈페이지 게시판 등에서 항의를 이어가고 있다. 이 밖에도 남초 커뮤니티에서는 특정 기업이 과거 사용했거나 현재 사용하고 있는 손가락 이미지를 공유하며 '남성혐오' 낙인찍기에 열중하고 있나.

(……) 이준석 전 미래통합당 최고위원은 GS25의 홍보물을 남성혐오로 규정하며 공개 비난했으나, 그 역시 과거 SNS에 올린 사진에서 유사한 손 모양을 취한 모습들이 확인됐다. '손가락 집는 모양=남혐?'… 도 넘은 기업 몰아가기에 기업·기관 '속앓이'. 부산일보. 2021.5.8.

GS25 당분간 안 가야지…
엉뚱하게 디자이너를 징계해서;; 회사도 이상;; 그분이 남잔지 여잔지 모르지만…
그 집게손이 왜 남혐 이슈인지 모르겠고;; 스스로는 그런 포즈 안 하고 물건이나 음식 집나? 평생 그 포즈 못 해봐라… 젓가락 못 쓰지… 주먹으로 움켜쥐려고?? @vanca_Ct. 트위터. 2021.6.2.

내가 GS25 사장이면 직원을 징계하느니 불매운동 세력을 업무방해로 고소하겠씀. 물론 손해배상 소송도 제기하고. 누굴 보호해야 하는지 감이 안 오시는 듯… @zerostar222. 트위터. 2021.6.1.

SM엔터테인먼트, 디타워 서울포레스트로 본사 이전
(서울 성수동, 5월)

SM 올 상반기 이사한다네요 준면이한테 편지 보내실 분 참고하셔야 할 듯 @Myeon_Jump. 트위터. 2021.3.11.

SM C&C 측은 "MZ들의 힙성지로, 또 스타트업과 문화 유관 기업이 속속 자리 잡아 크리에이터들의 거점으로 떠오르고 있기도 한 만큼 성수라는 지역이 갖는 크리에이브함을 통해 SM C&C 구성원들이 회사 안팎에서 바로 바로 특별한 영감을 받을 수 있는 공간이 될 수 있을 것"이라고 전했다. 'SM C&C, '성수' 시대 개막… SM 엔터테인먼트 그룹과 시너지 강화'. 브랜드브리프. 2021.6.30.

놀라운 뉴스네요. 압구정 그들만의 지역 같은 느낌이 강했는데 (……) pcodeguru(댓글). 'SM 엔터테인먼트 성수동으로 본사 이전: 아크로 서울포레스트 오피스동 입주'. YKTM_You Know That Mean(네이버 블로그). 2020.11.3.

과거 강남은 엔터 사업의 상징적인 역할을 하며 많은 매니지먼트 업체들이 들어서 있었다. 그러나 최근에는 공간 확보, 교통 문제 등의 이유로 강남을 벗어나 서울 각지로 흩어지는 추세가 이어지고 있다. 'SM 엔터, 강남 떠나 '성수동 시대' 연다'. 더벨. 2020.11.3.

아나소피 스프링어·에티엔 튀르팽,『도서관 환상들』출간
(만일, 6.10.)

「도서관 환상들」이 올해 번역되었는데, 사서들은 이 책을 읽을까?
혹은 관련 교육 기관에서 참조자료로 활용할까? @e_YeoRo. 트위터.
2021.11.3.

만듦새야 모, 만일X김동신 디자이너 조합이라니 말모지 모. 도서관
구석구석 헤매는 느낌을 책 읽으며 그대로 느낄 수 있음이야. @essay_u.
인스타그램. 2022.1.17.

(……) 이 책은 위에서 아래, 좌에서 우로 읽어 내려가는 독서 규칙을
약간씩 벗어난다. (……) 보르헤스의 「바벨의 도서관」에 등장하는
횡설수설하는 한 권 한 권의 책처럼 (……) Chaeg 월간 책. '노리조와 나문희,
도서관과 책, 큐레이션과 환상『도서관 환상들』. 네이버 포스트. 2022.1.19.

나 보수적인건가? 라고 생각하게 할 만큼 이 책의 편집은 가독성과
거리가 멀다. 초반에는 그만 읽을까 몇 번을 고민하기도 하고
실험적인 것 좋지만 그래도 페이지를 이런 식으로 구분하는 구성
(무엇보다 주제 페이지 한 장 뒤에 갑자기 7쪽? 가량 다른 본문이
삽입되어 있기도 하다)은 읽으면서 흐름을 몇 번씩이나 방해하던지😡
그러나 다 읽고 나면 그들의 배치가 내 독서 행위의 흐름을 고려할
예정이 처음부터 없는 책이었다는 것에 이상할 정도로 이해가 되는
ㅋㅋㅋ 이상한 매력의 책이었다. @ivanagracia. 인스타그램. 2021.9.28.

김동신 씨 디자인의 도서관 환상들 책 구성도 책 내용과 잘 맞고
무슨 얘기인지 잘 알겠는데 물질 책을 읽는 물리적인 경험이 의외로
탁월하게 즐겁다. 특히 싸개라는 감각을 이렇게 동물적으로 전달하는
표지 종이가 있을 수 있다니 쥘 때마다 감탄하며 읽음.
구성은 여러 책을 넘나들며 동시에 읽기 섬세하게 조직된 곳 그러니까

서고나 전시장에서 길 잃기의 공간적인 경험과 유사한데, 외출하려고 준비하기 건물의 입구와 전이공간을 지나 서고와 전시장으로 들어가기 같은 역할을 짧은 서문이 다 해내야 하다 보니 자기 전에 침대에 누워 읽으려는 마음가짐으로는 서문 이후에 곧장 진입이 안되고 랙이 걸려서 3분 정도 네비게이션 시간을 가지며 집중력을 끌어모아야 했는데 그게 짜증나고 좋았음. @deeeeelee. 트위터. 2021.7.18.

MGRV, 공유 주거 '맹그로브 신설' 입주 시작 (서울 신설동, 6.14.)

코리빙 스타트업 엠지알브이(MGRV)가 도심 속 1인 가구를 위한 코리빙 브랜드 '맹그로브'의 새로운 하우스를 이달 14일 오픈했다. 서울 동대문구 신설동에 위치한 '맹그로브 신설'은 최대 411명이 살 수 있는 초대형 코리빙으로서 사회 초년생과 대학생을 주요 고객으로 고려하여 주거공간을 기획하고 설계했다. '코리빙 스타트업 'MGRV', 국내 최대 규모 코리빙 '맹그로브 신설' 오픈'. 플래텀. 2021.6.11.

지난주, 대현님의 초대로 한나와 총총 다녀온 맹그로브 신설점. @mangrove.city 예쁘고 감각적으로 꾸며진 공간의 이곳저곳에 반해 보이는 것마다 사진을 찍어댔다. 청년들의 주거 환경에 대한 이슈는 청년 공간에서 일할 때부터 계속적으로 고민해오던 주제인데, 국내에도 이렇게 코리빙(공유 주거)에 대해 대안과 미래를 제시할 수 있는 디벨로퍼가 생겨서 기쁨. 맹그로브 신설에서 거주 중인 20대 중반의 대현님과 이런저런 얘길 나눴는데 살기에 정말 쾌적하고 비용도 나쁘지 않으시다구●● 그리고 입주민들과 소통할 수 있는 어플에서 식사 메이트나 영화감상 메이트를 구할 수 있는 것도 좋다구 하셨다. 지금은 청년 주거 브랜드지만 이렇게 공유 주거 플랫폼이 활성화되다 보면 나중엔 노인 주거 브랜드도 생기지 않을까? 흥미로와😊 우희. 페이스북. 2021.8.30.

호텔을 리모델링해서 단기 거주 공간으로 바꾼 공유 주거 사례. 언론에서 부정적 어조로 설친 논리에 비해 세상은 빠르게 변화하고 있다. @EEQsLLesf7dLw8u. 트위터. 2021.12.13.

실거주 비용은 월평균 70~80만 원 내외로, 최근 서울 청년 역세권 주택 월평균 거주비용과 비슷한 수준입니다. 김정년. '나다움을 응원하는 공유 주거 브랜드, '맹그로브''. BUYBRAND. 2021.12.3.

신설동 맹그로브라고 아시나요 고품격 고시원인데 거기서 좋은 사람 만나서 동거하고싶군

결코 내가 엠지세대라 이런 생각을 하는게 아님!!! @zzinun1. 트위터. 2022.9.6.

셰어하우스 플랫폼 ㈜컴앤스테이에 따르면 2017년 487채였던 코리빙 주택은 2018년 772채, 2019년 상반기 1020채로 늘며 연평균 45%씩 늘어났다. 첫 시작은 다세대 주택을 중심으로 개인이 운영하던 형태였지만 최근 2~3년간 코리빙 시장에 가세하는 대기업까지 생기면서 상품도 다양해졌다. (……) 최근엔 현대가家 3세 정경선 대표가 만든 임팩트 투자사 HGI도 MGRV(맹그로브)라는 코리빙 브랜드를 내놓으면서 이 시상에 뛰어들었다. HGI MGRV는 청년 주거의 열악함을 개선하겠다는 포부를 밝혔지만 지켜봐야 할 부분이 많다. 월 임대료와 서비스 이용료가 만만치 않기 때문이다. '입주민끼리 쓰는 화폐도 있어요?'. 더스쿠프. 2020.7.14.

박철수, 『한국주택 유전자 1·2』 출간 (마티, 6.15.)

『한국주택 유전자』처럼 근현대 한국 주거공간의 역사를 방대한 규모로, 동시에 질릴 만큼 촘촘하게 정리한 책은 처음이다. 권보드래. '이 희귀한 DNA, 생활과 정책과 건축의 아카이브'. 《서울리뷰오브북스》 5호. 2022.3.

(……) 박 교수는 "한자병용 세대의 끄트머리에 자리했던 연구자로서 창고 속에 방치된 근현대 시기 기록물을 읽어야 한다는 소명 같은 게 있었다"고 집필 동기를 밝혔다. 그는 "한자, 일본어, 영어, 한국어를 모두 읽을 줄 아는 마지막 세대로서 일제강점기 이후 1970년대까지의 사료를 학문 후속세대가 보기 편하게 남기고 싶었다"고 덧붙였다. 이어 "일상이 사회를 알기 위한 실마리임에도 통치 계급 역사에 비해 일반 백성의 삶이 잘 알려지지 않은 것처럼 한국 건축사의 빈틈인 '보통 사람들의 집'에 주목했다"고도 했다. [제62회 한국출판문화상] 자료 수집 30년, 집필 6년… "보통 사람들의 집에 주목". 한국일보. 2021.12.24.

1권 708쪽, 2권 684쪽에 달하는 〈한국주택 유전자〉에는 1150컷의 도판이 실려 있습니다. 이 가운데 80퍼센트 이상은 처음 일반에 공개되는 것들입니다. 저자는 여러 문서고와 아카이브에서 잠들어 있는 파편적인 자료를 무수히 발굴해, 온전한 모습으로 꿰어냈습니다. 일례로, 20세기 한국의 어떤 건축물보다 더 중요하다고 해도 좋을 마포아파트의 모든 도면이 처음 출판됩니다. 또 미국이 마포아파트 건설에 반대하면서 보낸 공식 문서를 전문 번역해 실었습니다. 이 문서에서 미국은 학생 가르치듯 마포아파트 설계가 얼마나 초보적인 수준에 머물러 있는지, 그래서 이 도면으로는 건물을 지을 수 없다는 것을 조목조목 꼬집습니다. 역설적으로 마포아파트가 얼마나 이른 시도였는지를 알 수 있습니다. @matibooks. 인스타그램. 2021.6.8.

작년에는 손정목의 '서울 도시계획 이야기'가 있었다면, 올해의 시작은 박철수의 '한국주택 유전자' @downwind4. 인스타그램. 2022.1.9.

한편, 책이 너무 크고 무거워서 힘들다. 책을 주로 한 손에 끼우고 읽는 나로선 ㄷㄷㄷ (전자책을 원해🙍) @edkim35. 트위터. 2021.8.15.

(……) 한국사회가 아파트에 환장하는 사회가 되어가는 그 역사가 자세하게 펼쳐진다.
공부가 많이 되었다. @wirianchi. 트위터. 2021.8.17.

서울문고(반디앤루니스) 최종 부도 (6.16.)

출판계 소식 접할 때마다 속사정 잘 아는 사람으로서 늘 씁쓸하다.
유용선. 페이스북. 2021.9.1.

바로 읽지도 않으면서 책을 사서 쌓아두는 것에 죄책감을 느꼈는데,
반디앤루니스 부도 소식을 듣고 나니 종이책이 더는 나오지 않는
시대가 올지도 모른다는 생각이 들면서, 기근을 대비해 식량을
비축하는 현자가 된 기분이 되었다.
계속 사서 쌓아둬야지. 언젠간 읽는다. @fatig_ue. 트위터. 2021.6.16.

출판 도매업체인 인터파크송인서적의 파산, 오프라인서점 3위인
서울문고(반디앤루니스)의 부도를 바라보는 시각 중에는 종이책
독서율과 구매 하락이 원인이라는 지적도 있다. 하지만 그렇지 않다.
독자들은 여전히 종이책을 구입한다. 오히려 온·오프라인 판매 경로의
불균형이 문제다. 온라인서점은 지난해 30.8%나 급성장했다. 올해
상반기도 두 자릿수 성장률이다. 반면 오프라인서점은 대부분 위기다.
온라인 경로의 판매 편중이 코로나19 상황에서 더욱 빨라졌기
때문이다. '도서정가제 개정 논의 다시 시작해야 할 때'. 한겨레. 2021.7.30.

서울문고(반디앤루니스) 부도
어제도 책 출고했는데
안타깝네요
조금 예상은 했지만 ㅜㅜ 최수진. 페이스북. 2021.6.16.

오프서점 업계 3위인 반디앤루니스(서울문고)가 1억 5천 어음을 막지
못해 부도났다고. 며칠 전 들은 팟캐에 기자가 나와 기사에 참고할 책
사러 서점에 갔다가 인터넷서점보다 책값이 비싸 필요한 부분만 보고
왔다는 이야길 거리낌없이 하는 걸 보면 서점이 먼저 사라지고 그
다음은 종이책이 되겠다. @h_yang_. 트위터. 2021.6.16.

생각해보니

한양툰크, 구 북새통문고, 반디앤루니스 모두 도서정가제 전면 시행하고 망했네. 서점 참 잘 살리네. @KandaKanna. 트위터. 2021.6.16.

건대역에 반디앤루니스가 나가고 교보문고가 들어온다는 광고판을 보았다. 여튼 서점이 없어지는 것보단 반가운 소식이다. @guzmaofficial. 트위터. 2021.9.24.

반디앤루니스 일부 매장이지만 내 책이 소량 상시대기 중인 서점이었는데 (..) 내 마음에도 부도가 난다.. @paper_area. 트위터. 2021.6.16.

팀포지티브제로, 복합문화공간 '플라츠' 개장 (서울 성수동, 6.24.)

"팀포지티브제로가 하는 일은 물리적 공간에서 다양하게 경험하도록 오프라인의 시간을 디자인하는 것이라 생각한다. 그래서 인간이 먹고, 마시고, 쇼핑하는 시간을 디자인하고 싶었다. 그것과 연결선상으로 일하는 공간에서의 시간까지 디자인해보자는 생각이 들더라. 그래서 업무 공간에선 어떤 시간을 보낼지 상상했다. 노트북을 들여다보며 집중할 수도 있고, 영감을 받을 수도 있고, 무얼 먹을 수도 있지 않나. 일을 매개로 시간을 디자인하고 싶은 생각이 자연스럽게 '플라츠'로 흘러갔다."(김시온) '2021 에이어워즈: 팀 포지티브 제로'. ARENA. 2021.12.2.

파사드만 보고 전부 들어가고 싶게 생겼으니깐요 '[성수] 플라츠(PLATS) 먼치스앤구디스 / 핫플 소품샵 식료품점 / 복합문화공간'. 사나이의 여행기(네이버 블로그). 2022.2.11.

"성수동의 매력은 다양한 분야의 종사자들 사이에 밀도가 날로 높아진다는 데 있다. 초반에는 피혁 거리에서 종사하는 사람들, 몇몇 카페와 그곳을 찾는 감각적인 사람들이 주였다면 이제는 정말 다양한 업계의 사람들이 모인다. 오피스도 소규모부터 대규모까지 다양하게 들어서서 융합되는 모습이 재미있다."(김시온) '협업으로 넓힌 세계관-팀포지티브제로 김시온·한영훈'. 월간 《디자인》. 2021.7.

플랫폼P, 〈장크트갈렌의 목소리: 요스트 호훌리의 북디자인〉 개최 (6.30.~7.2.)

섬세하고 아름다운 북디자인으로 정평이 나 있는 스위스 그래픽 디자인계의 거장 요스트 호훌리를 실시간으로 만날 수 있는 시간을 마련했습니다. 세 차례의 강연을 통해 호훌리는 자신이 관통해 온 1950년대 이후의 스위스 그래픽 디자인과 그로부터 구축해 나간 디자인적 사고와 태도 및 주요 북디자인 작업에 관해 설명합니다. @info_platform_p. 인스타그램. 2021.6.16.

이번 달 내 통장을 털어간 주인공, 요스트 호훌리의 책이 왔다! 전가경 선생님이 기획하신 플랫폼P의 강연으로 요스트 호훌리를 만나고 바로 지름신 강림. 실물을 보니 디자인이 진짜… 감동. 내지는 나만 봐야지. @a.bcd_park. 인스타그램. 2021.7.26.

멋진 건 왜 이렇게 많은지 @choi_ja90. 인스타그램. 2021.8.28.

나 역시 동네를 좋아하고, 동네를 기록하는 일을 좋아하는 사람으로서 (ㅎㅎ) 호훌리 할아버지가 부럽고 존경스러웠다. 호훌리 할아버지가 88세인데 아직 저렇게 정정하고 반듯하신 거 보면 나에게도 아주 긴 시간이 기회로 남아 있다. 나도 좀 더 섬세해지고 꼼꼼해져야지. 그리고 사랑스럽고 복기하고 싶은 풍경들이나 사람들 앞에서 잠깐 관심을 두다 지나치는 정도가 아니라 한참 멈춰 서서 바라볼 줄 아는 사람이 되기로 다짐한다. 그러다가 성큼 다가가 문을 똑똑 두드리거나 옆자리에 앉아 말도 걸어보는 사람이 되리라… 그런데 이때 내가 그만 "저, 저랑 책 내실래요?"라는 대사를 치면 그건 너무 이상하겠구나. 내 마음은 그런 게 아니고… 다만 깊이 사랑하다 보면 그 사람이 입체로 보이고 책으로 보이는 것 같다. 호훌리는 그 마음을 기념하는 방식을 잘 알려주시는 것 같다. 최진규. 페이스북. 2021.7.2.

요스트 호훌리 강의는 작업 소개를 빙자한 기술 발전과 사회의 변화에
발맞춘 디자인사 특강이구먼 (너무 재밌다는 뜻) @yangxxddeum. 트위터.
2021.6.30.

대구백화점 동성로 본점, 52년 만에 폐점 (대구 중구, 7.1.)

전국 유일 향토백화점으로 굳건하게 자리를 지키던 대백이 52년 역사의 뒤안길로 사라진다. 거대 유통 기업의 지역 진출과 신종 코로나바이러스 감염증(코로나19) 확산 여파 등으로 매출이 급감하면서 자구책 차원에서 내달 1일부터 휴업하는 것이다. 당초 온라인 사업 확장 등을 통해 운영난을 극복하려 했지만 역부족이었다.
'대백' 52년 역사 뒤안길로… 향토백화점 시대 종말'. 한국일보. 2021.6.30.

팔짱을 끼고 깔깔대며 동성로를 누비던 그 시절 우리의 시작은 '대백 앞에서 만나'였다. '[053/054] 대구백화점에는 상상력이 필요하다'. 뉴스민. 2022.8.22.

땅의 주인은 정해져 있을지라도 이용하고 기억하는 도시의 주인은 우리 모두다. 동성로 일대가 도심 역할을 하며 사람을 모으고 꾸준히 오른 땅값 덕을 본 데는 대구의 역사성과 발전상이 맞물렸기 때문이다. 대구백화점의 50여 년 성장도 마찬가지다. 대구백화점은 1988년 코스피 시장에 상장하고 한때 연 매출 4,000억~5,000억 원대를 기록하는 등 대구의 발전, 중구의 성장과 궤를 같이 했다. 대구백화점 폐점이 '그동안 감사했습니다'라는 안내문 하나로 후련하게 땅을 팔고 떠날 수 있는 문제가 아닌 이유다. '[053/054] 대구백화점에는 상상력이 필요하다'. 뉴스민. 2022.8.22.

와 진짜 대충격... @lucripeta. 트위터. 2021.3.29.

한샘은 올 상반기 영업이익이 121억 원을 기록해 지난해 동기 대비 77% 감소했다고 최근 공시에서 밝혔다. 부동산 경기 하락으로 주택 거래 절벽 상황이 가장 큰 원인으로 지목된다. 원자재 가격 급등도 가구·인테리어 업계의 실적 하락에 영향을 미치고 있으며 코로나19 팬데믹 기간에 특수를 누린 인테리어 부문 수요도 사실상 자취를 감춘 때문이다.

조 회장은 지난해 7월 한샘 매각에 나서 본인(15.45%)과 특수관계인 7명 등의 지분 27.7%를 IMM 프라이빗에쿼티(PE)에 올 초 매각을 완료했다. 인수 결정 당시 IMM PE는 주당 가격을 약 22만 원으로 책정하고 매매대금 1조 4513억 원을 투입했다. 롯데쇼핑(023530)이 전략적 투자자로 인수에 참여해 2995억 원을 책임졌다.

양측이 주식매매계약(SPA)을 체결한 지난해 7월 한샘 주가는 10만 원을 소폭 상회했지만 인테리어 사업이 각종 시너지를 만들며 몸값이 급등해 경영권 프리미엄으로 주가의 두 배 가까운 가치가 책정된 것이다. 한샘 주가는 18일 코스피에서 5만 5000원대에 거래되고 있어 조 명예회장이 최고의 타이밍에 회사를 팔고 나갔다는 얘기가 투자업계에서 새삼 회자되고 있다. "'1년 앞선 결단'…조창걸, 한샘 매각 타이밍 빛났다". 서울경제. 2022.8.18.

조창걸 전 한샘 명예회장이 퇴직금으로 33억 원을 수령했다. "'한샘 매각' 조창걸 전 명예회장, 퇴직금 33억원 수령". 조선비즈. 2021.8.17.

한샘 매각 기사는 직장 내 성폭력 사건은 쏙 빠졌네. 무슨 후계 어려움, 경영환경 급변으로 매각이야. @dimentito. 트위터. 2021.7.14.

"한샘의 새로 나온 부엌 가구는 '노란 장'이라고 하면 다들 알아들었다. 노란색이 여태 쓰지 않던 과감한 컬러였기 때문이다. 부엌 가구가

거실로 노출되면서 장식이 필요해진 것이다. (……) 그때는 우리가 디자인하고 제작하는 모든 주방 가구들이 처음 해보는 거였다. 그래서 시행착오도 많았다. 특히 신소재를 사용했기 때문에 '물이 닿으면 퉁퉁 붓는 것 아니냐'는 영업자들의 거부반응도 있었다. '종이 바른 가구가 가구냐'는 식의 웃지 못할 비방 광고도 있었다."(양영원)

'한국 디자인 역사를 바꾼 10大 에포크-1980 주방의 혁명'. 월간 《디자인》. 2006.10.

'쏘리 에스프레소 바' 개장 (서울 적선동, 7월)

경복궁역 바로 앞에 에쏘바가 생겼는데, 사진의 모닝 세트가
3,000원. 오픈 2주가 좀 넘었는데, 너무 친절하시고 (두 분이 하나
시킨 타르트를 나눠서 내주심) 에타가 정말 인기있음. 커피는 델타로
유럽 점유율 높은 포르투갈 원두고, 타르트도 포르투갈에서 급속
냉동해 와 포르투갈 오븐으로 구워냄. @rumious. 트위터. 2021.8.12.

그동안 한국은 '아메리카노의 나라'였다. 커피 취향을 '아아(아이스
아메리카노)'냐, '뜨아(뜨거운 아메리카노)'냐로 나눴다. '얼죽아(얼어
죽어도 아이스 아메리카노)'라는 신조어가 나오기도 했다. 그러나
지금은 서서 마시는 에스프레소 바가 새로운 유행이다. 작년 말부터
커피 좀 마신다는 사람들은 골목 곳곳에 숨은 에스프레소 바를
찾는다. 2000원 안팎의 저렴한 가격도 유행에 일조했다. 커피 취향도
이젠 이렇게 나뉜다. 코코아 파우더가 올라간 나폴리식 '에스프레소
스트라파차토'냐, 휘핑크림을 올린 '에스프레소 콘파냐'냐, 우유
거품을 올린 '에스프레소 마키아토'냐로. '아아·뜨아의 변심인가… '에스프레소
바' 열풍'. 조선일보. 2021.11.19.

아메리카노 없어서 미안하고 너무 맛있어서 미안하다는 뜻인 것 같다.
@whale_sound_. 트위터. 2021.11.29.

이곳은 테이블에 없기에 이곳에는 노트북을 펴는 사람도, 책은 읽는
사람도 없었다. 고객들은 숟가락으로 '크레마'(커피의 거품층)를 획획
저으며 함께 온 일행과 짧은 담소를 나눴고, 일부는 한입에 털어먹고는
자리를 옮기기도 했다.
(……) 카페 업계에 따르면 최근 3년간 서울에서 문을 연 에스프레소
바만 70곳이 넘는다. '아메리카노 대신 '에스프레소'에 빠진 MZ 세대'. 세계일보.
2022.5.7.

함지은, 열린책들 35주년 기념 세계문학 중단편 세트 'NOON/MIDNIGHT' 디자인 (8.1.)

2018년부터 열린책들 디자인팀을 이끌어온 함지은이 회사의 35주년 기념작을 디자인하면서 주력한 감각은 '소장의 기쁨'이다.

"(……) 책이 유일한 정보 통로였던 시대도, 문학이 불가침의 영역이던 시대도 지났잖아요. 책이 인스타그래머블하지 않을 이유는 없다고 생각해요."(함지은) 정다운. '[올해의 ○○주년] 열린책들 창립 35주년, 디자이너 함지은'. 월간 《채널예스》. 2021.12.

"(……) 책의 본질이 먼저고 디자인은 그에 따라 늘 변화해야 한다고 생각하거든요."(함지은) 정다운. '[올해의 ○○주년] 열린책들 창립 35주년, 디자이너 함지은'. 월간 《채널예스》. 2021.12.

열린책들 35주년 기념 세계문학 세트, 이걸 안 살 수 있다고?? @jin_movement. 인스타그램. 2021.8.17.

NOON 세트에는 주로 밝고 경쾌하고 서정적인 작품들을, MIDNIGHT 세트에는 주로 어둡고 무겁고 강렬한 작품들을 모았다. 디자인 역시 각 세트의 분위기에 맞춰 각각 낮과 밤에 어울리는 색감으로 감각적으로 디자인했다. '열린책들 창립 35주년 기념 세계문학 중단편세트(MIDNIGHT 세트)'. 교보문고. 2021.8.1.

엔씽, IoT 수직 농장 쇼룸&카페 '식물성 도산' 개장
(서울 신사동, 8.13.)

식물성은 채소를 주제로 한 새로운 기술, 제품, 콘텐츠로 채소의
가치와 본질을 재조명해 세상 모든 곳에 신선함이 존재하게 합니다.
'ABOUT'. 식물성 SikMulSung.

궁금했던 카페 #식물성도산 🍃 이제야 오다니 😶 회전초밥 같은 회전
레일 위에 수경재배 식물이 놓여져있는 비주얼이 보고 싶었거든요 🥗
우주와 식물 매우 신비롭네 👽 역시 수경재배는… 식물이 잘 안 커 🌱
@mukizm. 인스타그램. 2022.5.3.

커피맛 내 스타일 아니지만 사진 예쁘게 나오는 곳 @mat_it_uh.
인스타그램. 2022.7.31.

🌱 & 🍃
압구정로데오 식물성도산
초록 행성에 온 듯한 느낌 .. ✴ @piisanumber. 트위터. 2022.4.6.

• 식품의약품안전처, 식품 모방한 화장품 패키지 금지하는 개정
화장품법 공포 (8.17.)

최근 유통·식음료업계를 중심으로 경쟁적으로 '더 충격적이고
재밌는' 콘셉트를 표방한 제품을 출시하는 과정에서 소비자 안전을
위험에 빠뜨릴 여지가 있는 제품도 속속 등장한 데 따른 대응이다.
기존 '딱풀'과 크기·모양이 거의 유사한 '딱붙캔디'(세븐일레븐)나
기존 바둑알 모양과 유사한 초콜릿 '미니바둑', 구두약 모양의 말표
초콜릿(CU), 모나미 유성 매직의 디자인을 따서 만든 탄산수(GS25)
등이 '요주의 대상'으로 꼽힌다.
이런 방식의 협업이 유행한 건 지난해 5월 편의점 씨유와 대한제분이
손잡고 만든 '곰표 맥주'가 성공을 거두면서 본격화됐다. 그러나
생활화학제품 디자인을 그대로 본떠 만든 식품은 특히 어린이에게
혼동을 줄 수 있다는 우려가 불거졌다. 한국소비자원 조사를
보면, 어린이가 이물질을 삼키는 사고는 2017년 1498건에서
2018년 1548건, 2019년 1915건으로 최근 3년간 매해 증가하고
있다. 주로 완구(42.7%), 문구용품 및 학습용품(6.0%), 기타
생활용품(4.6%)을 삼키는 경우가 많았다. "우유병 바디워시' 애들 마실라…
위험한 협업에 제동'. 한겨레. 2021.5.18.

11월 18일 이후부터는 #화장품법개정 되어
식품으로 오인될 만한 모든 비누와 화장품은
판매를 위한 제조를 할 수가 없습니다.
13일 이후 모든 음식 모양의 비누들은 판매중단 해놨고 별도로
문의주시며 비밀로 하겠다는 메세지는 보내지 말아주세요^^
법을 어기고 이 일을 하고 싶지는 않습니다. Yun Jeong Kim. 페이스북.
2021.11.20.

먹지 말라고 경고를 붙이지 말고 그냥 비누를 음식 모양으로 안
만들면 안 되는 걸까? @ex_armydoc. 트위터. 2022.8.23.

최황-일상의실천, 웹사이트 디자인 유사성 시비 (8.20.)

⟨서울, 25부작;⟩을 기획한 관계자들, 정말 창피한 줄 압시다.
제가 7월에 조용히 오픈된 ⟨서울, 25부작;⟩의 웹사이트를 보게된
건 우연찮게 해당 공공미술 프로젝트를 비평해 달라는 원고 청탁을
받았기 때문입니다. 비평이든 리뷰든 뭘 하려면 일단 어디서 뭘
어떻게 했는지 알아야 했기에 리서치 차원에서 검색을 해보다가 해당
웹사이트를 본 거죠.
우선, 디자인을 맡은 '일상의실천' 측에 굉장히 크게 실망했다는 걸
전하고 싶습니다. 본인들의 디자인 스타일이나 업무 프로세스 때문에
비슷한 구성과 외형의 결과물이 거듭해서 나올 수 있다고 생각할지
모르겠으나, 이건 문법의 문제가 아니라 문체의 문제입니다.
⟨광장/조각/내기⟩ 기획 과정에서 저와 또 저희 팀과 함께 만든 문체를
⟨서울, 25부작;⟩에 가져다 쓴 것은 스타일이 아니라 게으른 겁니다.

최황. 페이스북. 2021.8.20.

관 주도의 예술을 비판하며 공공미술의 존재 이유를 묻는 최황
작가가, 최저 시급에도 미치지 못하는 예산과 짧은 일정에도 불구하고
본인의 기획을 구현해 준 디자이너를 향해 원색적인 비난을 퍼붓는
것은, 대중의 관심을 갈구하는 그의 나르시시즘이 정도를 지나쳤음을
의미한다.
그가 예산과 일정에 대해 구구절절한 열변을 토하던 그때가 떠오른다.
현실적인 일정과 예산이 계산되지 않았던 ⟨광장⟩의 결과물은,
협업자에 대한 예의와 존중이 뒷받침되지 않는 이상, 지인으로부터
강요된 재능 착취 그 이상도 이하의 의미도 갖지 못한다.
어떠한 연대의식 없이 그렇게 쉽게 우리의 문체를 빌려줄 수
있었을까. 우리는 그가, 공공기관은 적이며, 가난한 예술가는
무조건적인 피해자라는 이분법에서 깨어나, 자신의 행태가 바로
본인이 그토록 열변을 토하며 비판하는 사회의 부조리함을 닮아

있음을 이제는 깨닫기를 바란다. 일상의실천. 페이스북. 2021.8.23.

최황과 일상의실천은 동상이몽을 꾸었다. 안대웅. '예술과 디자인'.
ARTSCENE. 2021.11.2.

LG 모바일 사운드 아카이브 LP를 받았다. 뜯기 전에 나중에 엄청 비싸게 팔리겠다고 웃었는데 언박싱하면서 줄줄 울었네. 이 나쁜놈 들아 좀 더 잘 해주지 @sincere1yyourss. 트위터. 2021.10.8.

LG전자는 23일 공식 홈페이지를 통해 LG 모바일 사운드 아카이브 바이닐(LP) 한정판 응모 이벤트를 진행한다고 밝혔다. 해당 앨범에는 1995년부터 2021년까지 기기에 탑재된 약 3000여 개의 음원 중 벨소리, 알람 등 190개가 엄선돼 수록된다. 'LG전자, 26년 모바일 흔적 'LP'로 남긴다'. 파이낸셜투데이. 2021.8.23.

어떻게 이런 생각을 했고 실천을 했는지 기획한 분이 무척 궁금하다. 다시는 만날 수 없는 무형의 것들을 이렇게 정성스러운 패키지와 디자인 안에 고이 담아두고.. 디지털 음악의 포문을 열었던 LG폰의 마지막은 아이러니하게도 LP가 되었다.
패키지를 하나하나 펼쳐서 열어보고 LP 위에 바늘을 올려보는 과정이 참 마음이 뭉클해 하면서도 경건한 새로운 경험이었다. LP로 들어본 핸드폰 벨소리는 기대한 적 없어서 그랬는지, 재생기기의 당연한 차이인지 의외로 소리가 풍부해서 놀랐고 한편으로는 그래서 더 뭉클했다. 이런 멋진 마무리를 할 수 있는 LG가 새삼 감탄스러우며 응원하고 싶었다. @honky.oddity. 인스타그램. 2021.10.11.

잘 들어보고 LG와 함께 추억여행 잘 해보겠습니다. 하*영(댓글). 'LG 모바일 사운드 아카이브'. LG전자. 2021.9.30.

LG 폰은 결국 죽어서 벨소리를 남기다. @Hitchhiker_kr. 트위터. 2021.8.25.

비바리퍼블리카, 토스 온라인 디자인 컨퍼런스 〈Simplicity 21〉 개최 (8.30.~9.2.)

그래서 저희가 어떤 이야기들을 준비했냐면요. 디자인 조직 구성원들이 치열하게 일하면서 얻은 러닝과 '이렇게까지 했어?' 싶을 정도로 집요하게 파고들었던 고민의 흔적들을 나누려 합니다. UX 리서쳐, UX 라이터, 플랫폼 디자이너, 인터렉션 디자이너, 그래픽 디자이너, 브랜드 디자이너, 프로덕트 디자이너까지 토스 디자인 챕터 전 직군이 출동해 디자인의 전 과정을 고루 살필 수 있도록 19개의 세션을 구성했어요. 정희연. '토스는 왜 디자인 컨퍼런스를 여는걸까?'. tossfeed. 2021.8.19.

토스 컨퍼런스 영상의 문법은 애플 같은 대기업에서 자사 신규 서비스나 제품을 홍보할 때 썼던 문법과 유사한데, 이를 대중 홍보 영상이 아닌 직무 컨퍼런스에서 시도했기 때문에 신선하게 느껴진다. 특히 발표자들이 좀 더 편하고 자유로운 자세로 발표하는 점이 멋지다. @lqez. 트위터. 2021.9.3.

컨퍼런스 참가 사전 신청자는 1만 7천 명을 돌파했다. '토스 디자인 컨퍼런스 'Simplicity 21' 개최… UX 라이터 등 19개 세션'. G밸리뉴스. 2021.8.30.

(……) "토스에서 일해보고 싶다"는 생각이 들었고, 영상 곳곳에 녹여진 고객을 위한 일을 한다는 모토와 실제 과정이 "토스 주식 사고싶다"로 귀결되는 걸 보면 대단한 브랜딩이 아닌가 싶다. @D0R0R1. 트위터. 2021.9.1.

나: 그래서 너는 '매수', '매도'를 '구매', '판매'로 바꾸는 것에 대해 어떻게 생각해?
지인: 틀린 용어인 건 더 말할 필요도 없고, 무엇보다 내가 기분 나쁜 건 Toss가 용어를 '구매', '판매'로 바꾼 의도야. (……) 작년에

주식 광풍이 불어서 공부도, 준비도 되지 않은 청년들이 너도 나도 우르르 소중한 재산을 때려 넣고, 돈 날리고 좌절하고⋯ 아무튼 요근래의 그런 시류에 영합하는 표현이지. '구매', '판매'라는 게. '이번 생은 틀렸어! 주식, 코인만이 살길이다!'라고 하는 젊은 세대들에게 '그래 그래 거래를 더 해! 이거 쇼핑하는 거랑 다를 거 없어!' 이렇게 조장해서 돈을 때려 박게 만들려는 노골적인 의도가 좀 별로다.
Joo Jun. '금융 UX writer의 책임'. 브런치. 2021.5.3.

금융 행위를 게임처럼, 쇼핑처럼, 펀(fun)하게 말하지 말라고요. 그리고 '쉬움'을 핑계로 대면서 텍스트와 이미지로 투자를 조장하지 말라고요. Joo Jun. '금융 UX writer의 책임'. 브런치. 2021.5.3.

문화체육관광부, 타이포잔치 2021 〈거북이와 두루미〉 개최
(문화역서울284, 9.14.~10.17.)

지난 1년간은 얄팍한 제 모든 인연을 총동원했습니다. @round.midnight.
인스타그램. 2021.9.22.

책이란 형태 안에서 온갖 재주를 부리는 디자인 넘모 재밌어 그렇지만
내가 보는 책은 보수적인 편집이었으면 좋겠는 심정… 타이포잔치
생명 도서관 전시실에서 내지 편집 때문에 읽기 힘들었던 책을 발견한
순간 울렁거림이ㅋㅋㅋㅋ @waberlohe. 트위터. 2021.9.23.

이것이 타이포그래피 전시인지 아닌지는 애초에 관심 있는 질문이
아니어서 잘 모르겠지만, 2021년 한국에서 이것이 타이포그래픽
디자인 전시가 아니면 또 뭐겠나 생각해보면, 딱히 답이 안 떠오른다.
타이포 잔치의 폭이 그만큼 넓어진 결과라고 이해하고 싶다. 최성민.
페이스북. 2021.9.29.

타이포잔치를 본 후의 느낌적인 느낌, 그리고 …
1. 전시 형식에 있어서나 내용에 있어서 크게 툭툭 던져놓은 배치가
자아내는 시원시원하다는 느낌.
2. 자칫 단조로울 수 있는 부분을 잡아주는 디테일.
3. 책 편집과 표지를 보여주는 코너는 전체 전시에서 중요한 역할을
하는 것 같다는 느낌.
4. 중앙의 작업 앞에서 나의 무의지적 기억은 올림픽 이펙트의 어떤
작품을 떠올림.
5. 작품, 혹은 배치가 입체를 의식하고 욕망한다는 느낌.
6. Art를 향한 강렬한 의지들.
7. 여기에서 전시가 끝남을 고지하는 표식으로서 굿즈.
그리고
8. 전시의 완성도와는 무관하게 여전히 의문스러운 이 행사의 존재

이유와 의미. 오창섭. 페이스북. 2021.9.17.

내가 봤던 여느 타이포 잔치보다도 전형적인 그래픽 디자인이 아닌
작업이 많고 작품의 폭이 넓었던 듯. @uuuujiin. 트위터. 2021.9.25.

〈거북이와 두루미〉는 동서양의 바람과 상징이 가득 담긴 '김수한무~'로
시작되는, 세상에서 가장 긴 이름에서 착안했다. 전시 아이덴티티를
구성하는 또 다른 요소인 검고 무거운 글자는 로만 알파벳에 비해
동아시아의 문자가 방향성에 있어서 더 자유롭다는 것을 드러낸다.
웹사이트와 도록은 (넓적한) 거북이와 (길쭉한) 두루미의 비례를
그리드로 사용한다. 사용자는 '거북이와 함께' 정보를 1단으로 느긋하게
열람할 수도, '두루미와 함께' 최대 6단으로 한눈에 파악할 수도 있다.
도록은 전시 구조를 소개하는 글에는 무게감 있는 가로형 그리드를,
작가와 작업을 소개하는 글에는 민첩하고 유동직인 세로형 그리드를
적용했다. 둥켈 산스로 조판한 파트 제목은 장수와 복을 기원하고
이름을 남기고 싶은 인간적인 욕망을 대변한다. '2021 한국 디자인 연감 –
Communication Finalist – 타이포잔치 2021: 국제 타이포그래피 비엔날레 〈거북이와
두루미〉'. 월간 《디자인》. 2021.12.

현대자동차, 경형 SUV '캐스퍼' 출시 (9.14.)

현대 캐스퍼 실물 봐버려따 ●● 작고 귀엽고 시선강탈 @holic07. 트위터.
2021.9.13.

새로운 구매 방법만큼 핫플레이스로 떠오른 캐스퍼 상설 전시장은
MZ세대의 호응을 이끌어내며 캐스퍼의 인기를 더하고 있다.
전시장은 제공 서비스에 따라 '캐스퍼 스튜디오'와 '캐스퍼@'으로
이원화돼 운영된다. 캐스퍼 스튜디오는 보다 폭넓은 차량 경험이
가능한 곳으로, 실차를 확인하고 시승도 진행할 수 있다. 또한
아웃도어, 차박, 펫 아이템 등 개인의 라이프스타일에 맞는 캐스퍼
전용 커스터마이징 제품의 실물도 확인할 수 있다. '캐스퍼 스튜디오
성수/해운대'에서는 3면 LED 디스플레이를 적용해 공간과 상황을
바꿔보면서 캐스퍼를 개인의 라이프스타일에 대입해 볼 수 있다.
'"현대차 최다, 대통령의 차, 국산차 최초" 수식어 부자 캐스퍼'. 한경닷컴. 2021.11.11.

똥그란 귀여운 눈과 진한 눈썹 열정에 타오르는 붉은 몸...

@ehvkrdl1204. 트위터. 2021.8.26.

'대통령이 구매한 차'로 화제를 모은 현대자동차 경형 스포츠 유틸리티
차량(SUV) 캐스퍼의 누적 판매량이 출시 4개월 만에 1만 대를
돌파했다. '캐스퍼, 출시 4개월 만에 판매량 1만 대 돌파… 인기 비결은?'. 핀포인트뉴스.
2022.2.14.

닷페이스, 국무조정실 〈2021 온라인 청년의 날 퍼레이드〉에 표절
문제 제기 (9.17.)

(……) 공공기관의 홍보대행이고, 크리에이티브를 업으로 하는
대행사에서, 청년의 날 행사를 진행한다면서, 이렇게 똑같이 서비스
경험 설계, 문구까지 모방하고 잡아떼고 있다는 게 유감입니다.
청년의 날이라니요… 조소담. 페이스북. 2021.9.17.

이 행사 주무부서인 청년정책조성실 청년정책소통과 관계자는 "해당
행사를 기획한 하청업체 측에서 표절 의혹과 관련해 이미 검토를
마쳤다고 전해 왔다"며 "이것저것 홍보하는 과정에서 (모든 콘텐츠를)
하나하나 다 승인해서 나가는 것은 아니다. 저희는 법적 문제가
없다는 입장을 전달을 받고 행사를 진행한 것"이라고 했다.
조 대표에 따르면 외주제작사 측은 "'다른 곳에서도 많이 하는 형식'
'깃발은 원래 집회의 상징이다' '문구가 비교해보면 다르다'"며 표절
의혹을 부인하고 있다. "'청년 아이디어 베꼈다'… 총리실 '청년의날 행사', 표절
시비 휩싸여'. 조선일보. 2021.9.17.

#우리는어디서든길을열지 #닷페이스온라인퀴퍼
#표절하려면예쁘게나하던가 Hyunseok Yang(댓글). 페이스북. 2021.9.7.

대체 얼마나 비슷한가 직접 해봤다가 탈것 선택하는 데서 뇌절해서
자동차까지 있는 거보고 빡쳐버림
예예 퍼레이드 해본 적도 없고 왜 탈것에 오토바이와 휠체어가 있는지
관심도 없고 아이디어 베낄 생각만 만만하니까 돈 먹는 하마인
자동차도 자연스럽게 들어가시겠죠 @onjapp. 트위터. 2021.9.17.

스타벅스 커피 코리아, 스타벅스 본사 50주년 기념 '리유저블 컵 데이' 개최 (9.28.)

음료를 모바일로 주문할 수 있는 전용 애플리케이션(앱)이 있었지만, 이날은 무용지물이었다. 동시접속자가 많아지면서 앱 내 대기 인원이 한때 7000명을 넘어설 정도였다.
소비자들의 열기는 인터넷과 사회관계망서비스(SNS)에서도 이어졌다. 중고물품 거래 플랫폼 '중고나라'에는 이날 오전 리유저블 컵을 개당 3~4000원에 되팔겠다는 게시물이 벌써 등장했다. 스타벅스는 이 컵을 무상으로 제공했다.
또 SNS에서는 '인증샷'이 이어졌다. 인스타그램에는 '#스타벅스50주년리유저블'이라는 해시태그와 함께 100여 개의 게시물이 올라왔다. 세종시에 거주한다는 한 네티즌은 "주문한 지 1시간째인데도 커피가 아직 나오지 않았다"는 글을 올렸다. '"커피 주문 대기 7633명… 대기 시간만 40분" 전국 스타벅스 매장이 난리났다, 대체 무슨 일?'. 매일경제. 2021.9.29.

환경운동연합은 이와 관련해 "스타벅스는 플라스틱을 줄이기 위해 또 다른 플라스틱 쓰레기를 양산하는 모순된 행태를 보이고 있다"며 "소비자를 우롱하는 '그린 워싱' 마케팅은 즉각 중단하고 실제적인 탄소 감축과 환경을 위한 진정성 있는 경영을 펼쳐달라"고 논평을 통해 밝혔다. '스타벅스 굿즈: 텀블러·리유저블컵은 '친환경'일까?'. BBC News 코리아. 2021.10.5.

스타벅스 50주년 리유저블컵. 원래 이쁜 쓰레기를 만드는 기업이지만 이번에는 대량생산에까지 성공. 텀블러 있는 사람은 텀블러 쓰고, 피치 못해 일회용 컵 써야 하면 일회용 컵 쓰면 되지. 뭔 쓰레기를 그렇게나 만들어 나눠주냐?? @lslanegra99. 트위터. 2021.9.30.

다른 커피전문점들 다 내가 텀블러 가져가면 거기 담아주는데, 스벅은 그제까지도 코로나 때문에 안 된다고 일회용 컵에 주면서 300원만 빼줬다. 그런 주제에 다회용 컵을 쓰라고? @pyunhangaha. 트위터. 2021.9.28.

#스벅호구인증
#나도했다✌️
사이렌오더 대기 226번
주문한지 1시간 20분 만에 커피 받아봄 ㅋ @victohee. 인스타그램. 2021.9.29.

부럽다요 ㅠㅡㅠ.. 전 인싸템 실패.. 🫥 @junghoon1213(댓글). 인스타그램. 2021.9.28.

네이버웹툰, 『하루만 네가 되고 싶어』(상) 오디오 웹툰 제작
크라우드펀딩 시작 (10.4.)

(……) 언뜻 보면 바디 스와프를 토대로 한 로판물처럼 보인다.
거대한 제국, 멋진 황태자가 등장하니 궁중 로맨스로 흘러갈 만한데
이 작품은 모든 예상을 빗나간다. 여주인공들이 황태자와 사랑을
가꿔나가는 그런 동화 같은 이야기가 아니다. 각종 욕망이 뒤엉킨
궁중 암투물이다. 핑크빛 로맨스보다는 핏빛 서스펜스에 가깝다.
'로맨스인 줄 알았는데 서스펜스… "'하네되'는 어른 위한 동화". 국민일보. 2022.7.30.

이거 안 하면 진짜 후회하니까 펀딩하고 귀호강 눈호강 하길ㅠ
미친 캐스팅 미친 연기력 미친 연출 미친 작화 미친 스토리
하루만 네가 되고 싶어 오디오 웹툰 모르는 사람 없어야 합니다.
웹툰에 효과음과 효과는 더불어 목소리까지 입혀져서
애니메이션을 보는 듯한 효과를 느낄 수 있어서 너무 좋음
@voiceactor_lv. 트위터. 2022.6.18.

솔직히 말해서 처음엔 딱히 생각 없었다가 양정화, 사문영이 부른
성우 버전 "기도"가 수록된다기에 후원했던 건데,
후원하길 잘 했던 것 같아..^^ㅎㅎ '삼 네이버웹툰《하루만 네가 되고 싶어》
오디오 웹툰 시즌 1'. 나도 모른다고!!!!!!!!!!!(네이버 블로그). 2022.2.26.

듣는 드라마는 휴대폰만 있다면 언제 어디서든 마치 음악을 듣듯이
부담 없는 청취가 가능하다. 단순히 성우들의 연기만 들어간 것이
아니라 책장을 넘기는 소리, 유리창이 깨지는 소리 등 다양한
효과음과 BGM(배경 음악)을 추가하기 때문에 더욱 생동감을 느낄
수 있다. 시각적 매체가 없으니 청취자들의 상상력이 더욱 발휘되어
자신만의 몰입이 형성된다. 그뿐만 아니라 최근에는 웹툰이나
웹소설을 오디오 드라마로 제작하는 경우가 많기 때문에, 항상
그림으로 보던 소리 없는 캐릭터가 어떤 목소리를 내는지에 대한

기대감도 느낄 수 있다. '오디오로 웹툰·웹소설 듣는다… 상상력 자극하는 '오디오드라마' 인기'. 시빅뉴스. 2021.12.18.

텀블벅 그랜드슬램 – 최고 후원액(8억 3천만 원), 최다 후원자 (7,717명), 최다 알림신청(8,269명)을 싹쓸이한 프로젝트 '우리가 함께 만든 텀블벅의 2021 연말결산'. 텀블벅. 2022.2.1.

토스뱅크가 드디어 출시됐습니다. 정말 금액제한 없이 연2% 이자를 주네요! 역대급 파킹통장인 것 같습니다. 저도 남는 돈 바로 옮기러 갑니다! 🏃‍♂️🏃‍♀️
#비혼여성의_삶 #비혼여성의_경제 @young_rich_777. 트위터. 2021.10.5.

토스뱅크 체크카드 후기
이쁘네요. 디자인도 새롭고.
근데 카드번호 어딨어요??? @naruis_. 트위터. 2021.10.15.

토스 카드 방금 받았는데 카드에 정말 일련번호가 한 개도 없고 이걸로 토스뱅크 otp가 된다는데 번호 창이 없길래 어케하나? 했더니 큰 금액 이체할 때 걍 카드를 폰 뒷면에 대면 nfc로 인식해서 확인해준댜... 와... 신기해 @nameofa. 트위터. 2021.10.8.

토스 쓸 때마다 느끼는 거지만 기망적인 용어로 사용자를 속이고 있다는 느낌을 계속 받더군요. 통장 채우기, 잔액 확인이라 되어 있는데 실제로는 오픈뱅킹 등록 등등. 앱이 뭔가 지뢰밭을 걷는 느낌입니다. @lunamoth. 트위터. 2021.10.23.

리움미술관 재개관, MI 리뉴얼 (서울 한남동, 10.8.)

리움은 재개관 기념 기획전으로 '인간, 일곱 개의 질문' 전을 한다.
조각가인 알베르토 자코메티와 조지 시걸, 한국의 설치미술가 이불,
사진작가 정연두 등 다양한 장르를 통해 예술의 근원인 인간을
돌아보고 위기와 재난의 시기에 인간 존재의 의미를 되새기는
인문학적 전시라고 리움 측은 밝혔다. '재개관하는 리움 로비 보니… 이건희
컬렉션 모태 리움·호암미술관 8일 동시 재개관'. 국민일보. 2021.9.27.

리움 쪽은 (……) 부관장 자리에 아트선재와 광주 아시아문화전당
등에서 전시를 기획했던 독립큐레이터 출신의 김성원 서울과학기술대
교수를 임명했다. "이건희컬렉션 핵심' 삼성미술관 리움이 내달 8일 다시 열린다'.
한겨레. 2021.9.24.

리움 티켓팅 장난아니더라 ..
그래도 재밌었어 ㅎ.ㅎ @rxgi39. 트위터. 2021.12.12.

다시 와야겠다. 라운지에서 커피도 마시고
칼더와 카푸어 야외작품 보며 멍도 때리고…
영감으로 충만한 하루 🖤 @coolishdong. 인스타그램. 2021.10.16.

배달의민족은 2012년부터 폰트를 무료 공개해 왔다. 마케팅 목적으로 폰트를 만드는 회사들이 늘었지만 본업이 아닌데도 10년씩 꾸준히 해온 곳은 드물다. 그간 내놓은 폰트엔 간판부터 화장실 안내판에 이르기까지, 도시 구석구석의 글씨에 대한 애정이 묻어난다. 폰트를 만들고 배포하는 것은 그런 글씨에 얽힌 이야기를 되살리고 나누는 일이다. 배달 앱 회사가 왜 그런 일을 하느냐는 물음에 늘 간단히 대답해 왔다고 한다. "재밌잖아요." '을지로입구 99번 출구로 오세요'. 조선일보. 2021.10.6.

배민이 기획전시하는 서체전 이라는데 사회인식이 일전에 화성 연쇄살인 사건 희화화 운운한 사진작가라던 남자와 대동소이하네. 본인에게 일어나지 않은 사회적 큰 사건을 '재미'라는 키워드로 말할 수 있는 그 마인드들 @kjapplex2. 트위터. 2019.10.4.

배민이 또 을지로체 만들었던데 상인들에게 손해배상청구 3-5억씩 때리는 시행사에 대해서 한마디라도 하면 좋겠다만 그런 맥락은 없고 글씨만 남았다.
글씨 만드는 것은 좋지만(글씨라도 남는 것이 어디냐는 의견도 있다) 글씨 만든다고, 전시한다고 상인들에게 대체 상가가 생기는 것도 아니고, 손해배상청구가 철회 되는 것도 아니고, 형사 고소가 취하되는 것도 아니고 지역 정체성이 유지되는 것도 아니고, 강제 퇴거를 막을 수 있는 것도 아니다. 그냥 그렇다구. @listentothecity. 인스타그램. 2021.10.7.

그래 을지면옥같은 건 다 뿌숴서 없애면서 배민 을지로체 같은 거나 좋아하고 열광하는 게 레트로냐고?? 그걸 캐보에 쓰면 어떡하냐고 아무리 무료서체라도 @5pcnt. 트위터. 2022.6.25.

디자인 전공자는 폰트를 정말 작게 쓰는 경향이 있고 비전공자는 이상하리만큼 배민체를 쓰는 경향이 있는데, 배민체는 진짜... 정말.. 제발 .. 쓰지마세요. 배민 서체는 디자인 폰트로 문서용 서체가 아닙니다. 제발.. 진짜 제발.. @HoLic69107962. 트위터. 2022.4.6.

LG전자, 식물 재배기 'LG 틔운' 출시 (10.14.)

LG 틔운은 식물을 길러본 경험이 없는 초보자도 쉽게 이용할 수 있도록 복잡한 식물 재배 과정 대부분을 자동화한 식물생활가전이다. 사용자는 LG 틔운의 내부 선반에 씨앗키트를 장착하고 물과 영양제를 넣은 후 문을 닫기만 하면 꽃, 채소 등 원하는 식물들을 편리하게 키울 수 있다. 집 안에 나만의 스마트한 정원을 갖게 되는 셈이다. '신개념 식물생활가전 'LG 틔운(LG tiiun)' 출시'. Live LG. 2021.10.14.

LG가 'LG 틔운'이라는 식물 키우는 가전을 만들었는데 예쁜 외관에 예쁘지 않은 가격을 갖춤 ㅋㅋ @joodannote. 트위터. 2021.10.14.

(……) 실내 인테리어 측면에서도 푸른 채소가 자라는 전자제품이 한켠에 있으면 멋질 것 같아요 ki hoon lim(댓글). '진짜 산지직송ㅋㅋ 의외로 인기많은? LG 틔운 3개월 후기!'. 뻘짓연구소(유튜브). 2022.3.18.

엘지의 타깃은 식덕이라기보단 샐러드 먹는 사람들일 것으로 의심중.. @plant_balcorny. 트위터. 2021.10.14.

엘지 틔운 사고 싶지만 놔둘 자리도 돈도 없어 @DooooETC. 트위터. 2021.12.30.

식물똥손이 메리골드 키우는 방법 현대기술의 힘을 빌린다 엘지 틔운 짱이지 @mm99529. 트위터. 2022.8.31.

네이버웹툰, '웹툰 AI 페인터' 베타 서비스 공개 (10.27.)

'웹툰 AI 페인터'는 스케치 맥락에 맞게 자연스러운 채색을 도와주는 서비스다. 창작자가 색을 선택하고 원하는 곳에 터치하면 인공지능(AI)이 필요한 영역을 구분해 자동으로 색을 입혀준다. 일일이 수작업으로 진행하던 기존과 달리 몇 번의 터치만으로 채색이 가능해지면서, 웹툰 작가들이 채색에 들어가는 노력과 시간을 줄여 창작 효율성을 높일 수 있을 것으로 기대된다. '네이버웹툰 '웹툰 AI 페인터' 베타 서비스 출시'. 컨슈머치. 2021.10.27.

유튜브가 누구나 영상 크리에이터가 될 수 있는 길을 열었다면 네이버웹툰은 허들을 낮춰 누구나 웹툰 작가가 될 수 있는 창작자 생태계를 지속 성장시킨다는 계획이다. "그림 못그려도 누구나 웹툰 작가된다"… 네이버 '웹툰 AI페인터' 출시. 매일경제. 2021.10.20.

네이버 웹툰 AI 페인터라는 게 나와서 한번 해보니 제가 칠한 것보다 더 감각있게 채색이 되서 넘 놀라웠네요... 와 이거 조금만 더 발전하면 이런 채색 작업도 AI가 다 처리해 버리겠구나.. 싶은 느낌(무섭다!) @jareun_2. 트위터. 2021.10.21.

자동채색이 나보다 채색 잘해... @mygr22ntea. 트위터. 2021.10.20.

네이버 자동채색... 얼른 성장해서 내 어시가 되어라 @Dol_SH. 트위터. 2021.11.3.

페이스북, '메타'로 사명 변경 (10.28.)

가공, 추상을 의미하는 '메타'와 현실세계를 뜻하는 '유니버스 (universe)'를 합친 메타버스는 현실세계와 융합된 3차원 가상세계를 뜻하는 조어로, VR와 AR이 진화한 개념이다. 저커버그 CEO는 새로운 사명이 그리스어로 '저 너머(beyond)'를 뜻한다는 설명도 함께 내놨다. 그는 메타버스가 앞으로 10년 안에 모바일 인터넷을 대체해 주류가 될 것이라고 했다. '페이스북, 메타로 회사이름 변경… "이름만 바꾼 화장술일 뿐" 비판'. 동아일보. 2021.10.30.

브랜드 변경은 플랫폼에 대한 잘못된 정보, 콘텐츠 조정 실패, 제품이 일부 사용자의 정신 건강에 미치는 부정적인 영향에 대한 폭로 등에 따른 페이스북 평판을 점검하고 위기를 넘기기 위한 노력의 일부일 수 있다고 CNN은 전했다. '페이스북 사명 '메타'로 변경, 부정 이미지 탈피 시도'. 시사주간. 2021.10.29.

페이스북이 메타버스에 올인해서, 사명도 메타로 바꾼 것은, 메타버스가 미래에 확실한 차세대 SNS가 될 것임을 알고 있기 때문이다.
그들은 오로지 SNS로 성공한 기업이며,
SNS가 무엇인지 그 본질을 아주 잘 알고 있기 때문이다. @Master_ Jung_. 트위터. 2021.11.13.

페이스북 사명 메타로 바꾸는 거, 왠지 남양이 다른 브랜드로 이미지 세탁하는 그런 느낌 드는 건 나 뿐일까 @Inspirelife9. 트위터. 2021.10.29.

아니 페이스북의 새 사명이 '메타'라니… 적어도 '오아시스' 정도의 낭만이 남치는 타이틀이길 바랐으나… 역시 미래란 얄짤없는 세상이군요. 앞으로의 모든 검색어는 나에게로 오라, 라는 강력한 욕망만 드러내는 회사 작명이 아닌가… @opticrom. 트위터. 2021.10.29.

메타버스 진짜 외면할 힘도 없다 @gwenzhir. 트위터. 2021.11.3.

인스타그램에서 10년 넘게 메타버스라는 아이디를 쓰던 사람이 있었는데, 페이스북이 사명을 메타로 변경한 후 계정이 정지되었다. 사유는 '타인을 사칭'했다는 것. 한참을 연락한 끝에 겨우 계정이 다시 열렸다는데 정지 사유에 대해서는 정확한 설명을 내놓지 않아 해당 유저는 여전히 불안하다고. @kchae. 트위터. 2021.12.14.

디뮤지엄, 디타워 서울포레스트로 이전 재개관 (서울 성수동, 10월)

더이상 그 미친 언덕을 등산하지 않아도 되는구나 @heteroH2O. 트위터.
2021.10.4.

디뮤지엄도 한남에서 성수로 온댜
성수 전체가 문화복합공간이 되는거구먼 @gojejegojeje. 트위터. 2020.12.29.

'힙스터의 성지'로 불리던 디뮤지엄이 서울 한남동에서 성수동으로
이전하겠다고 예고한 가운데 개관 시기와 운영 방향에 대한 궁금증이
커지고 있다. 디뮤지엄이 새로 둥지를 트는 장소는 아크로
서울포레스트 인근으로, 수인분당선 서울숲역과 연결된다. 대중
교통으로는 접근하기 힘들었던 기존 입지를 떠나 유동인구가 많은
지역으로 이동해 공격적인 마케팅에 나설 것이란 전망이 나온다.
그간 대림미술관과 디뮤지엄은 2030 관객이 즐겨 찾는
미술관이라는 일반의 인식이 강했다. 2013년 말부터 사진가 라이언
맥긴리의 '청춘, 그 찬란한 기록'전을 보기 위한 줄이 길게 늘어서는
등 특정 세대의 감성을 겨냥한 기획으로 화제가 되었기 때문이다.
"힙스터의 성지' 디뮤지엄, 서울숲 근처로 옮기는 까닭은…'. 동아일보. 2021.1.7.

버버리, 몰입형 팝업 쇼룸 '이매진드 랜드스케이프' 운영
(제주 안덕면, 11.11.~12.12.)

무튼 버버리 팝업 덕분에
일시적으로 즐길 수 있는 공간이기에 가보기는 했다만,
커피랑 디저트 먹고 8만 얼마를 지불하고 나왔다. 😶
이젠 가성비를 쫓을 제주도민으로 살겠지만,
간만에 콧바람 쐬고 좋았네 ✌️ @hwistory_. 인스타그램. 2021.12.11.

ㅋㅋ 전시 ~~~^^;; #버버리제주
님들은 이 피드를 봄으로써 전시를 다 보신 것임 @snyni. 인스타그램.
2021.12.12.

제주 버버리에 관광객은 다 모임 @Journeysaid. 트위터. 2021.11.29.

원오원 아키텍츠, 국립중앙박물관 상설전시실 〈사유의 방〉 설계 (11.12)

국립중앙박물관의 전시실을 조성할 때에 건축가가 참여한 것은 이번 '사유의 방'이 처음이다. '국립중앙박물관 '사유의 방' 개관'. VMSPACE. 2021.11.23.

오, 중박 반가사유상이 놓인 사유의 방을 원오원 아키텍츠가 설계했구나. @myoyongshi. 트위터. 2021.11.10.

국립중앙박물관에 일 보러 왔다가 드디어 마주한 '사유의 방'. 건축가 최욱과 협업한 공간 연출과 스토리텔링으로 화제가 되어 궁금했으나 대기 줄이 길까 봐 엄두를 안 냈는데 평일 낮에는 괜찮았다. 기획부터 디자인까지 여러모로 공을 들인 전시라서 좋았다. 사람이 많을 것으로 예상되는 시간대는 반드시 피해야 할 것 같다. '사유'가 안 일어날 듯. 혼자서 공간을 점유할 수 있으면 최고일 것이다. 호흡을 길게 할 마음의 여유가 없어서, 사유가 안 되는 것이 좀 슬펐다. 전시 관광객이 된 느낌이랄까. @jeon.eunkyung. 인스타그램. 2021.12.29.

사유를 사유화하고 싶은데 공유가 되겠네요 😂😂 @anwoongchul_official(댓글). 인스타그램. 2021.12.29.

'어, 내가 이런 감정을 느낄 수 있는 사람이구나' 하는 것에 감동을 느끼는 묘한 치유의 순간이었다. @usual_wright. 트위터. 2021.11.11.

스튜디오 사월, 신세계백화점 본점 미디어 파사드 제작
(11.15.~22.1.21.)

스튜디오 사월은 2018년부터 신세계백화점 본점 크리스마스
미디어 파사드 프로젝트를 진행해왔으며 올해로 네 번째 결과물을
선보였습니다. 상징적인 소공동 본점의 위치와 공간을 고려하여
화려하고 환상적인 크리스마스 시즌을 표현하였으며 네번째
프로젝트에 걸맞는 정교한 풀-3D 애니메이션과 스토리 라인이
특징입니다. 'The Greatest Christmas Circus'라는 컨셉으로
기획-스토리보드-컨셉아트-3D-애니메이션을 진행하였습니다.
@studiosaworl. 인스타그램. 2021.12.13.

올해 크리스마스 장식은 신세계가 압승! @hjduck52. 트위터. 2021.11.14.

유퀴즈에 이번 명동 신세계 미디어 파사드 담당하신 분 나온 거
같은데 회사 일 하느라 집엔 크리스마스 장식도 못 하셨대 ㅠㅠ
ㅋㅋㅋ 흑흑,, @noway_please. 트위터. 2021.12.23.

이게 무슨 볼거리라고 인파가 넘치니 불쌍하다. 얼마나 볼 것이
없으면, 얼마나 코시국에 시달렸으면… 🐱 nave****(댓글). "'서울 한복판
LED칩 140만개' 차도까지 난리난 '인생샷 명소'". 중앙일보. 2021.12.25.

역시 보고 오니깐 너무 좋았다
인스타에서 많이 봤지만
역시 실물이 짱이였어 @wwiiiiiiww. 인스타그램. 2022.1.21.

신한은행, '시니어 고객 맞춤형 ATM 서비스' 출시 (11.18.)

신한은행이 큰 글씨와 쉬운 말로 구성된 시니어 맞춤 자동화기기 (ATM)를 전국 모든 영업점으로 확대하고, 만 65세 이상 고령층 고객을 대상으로 자동화기기(ATM) 수수료를 면제합니다!
시니어 맞춤 ATM은 큰 글씨와 쉬운 금융 용어를 사용하고 색상 대비를 활용해 시인성을 강화했으며, 고객안내 음성을 기존 대비 70% 수준으로 속도를 줄여 고령층 고객의 편의성을 크게 높인 자동화기기입니다 ^^ '"어르신, 이제 ATM 공짜로 쉽게 사용하세요!!"시니어 맞춤 ATM 전국 확대 및 고령층ATM 수수료 면제'. 신한은행 공식 블로그(티스토리 블로그). 2022.1.11.

신한은행 atm 화면 왕크고 ui도 멘트도 단순하고 세상 직관적이라 기절초풍하였다 맥도날드는 좀 본받으라 @jeonyH1219. 트위터. 2022.8.2.

SJ그룹, 복합문화공간 'LCDC 서울' 개장 (서울 성수동, 12.3.)

낡고 오래된 공장들이 즐비한 성수동 연무장길 골목에 들어선 LCDC
서울은 자동차 정비소와 구두 공장으로 쓰이던 건물을 카페와 전시,
브랜드 공간을 겸한 복합문화공간으로 개조한 프로젝트다.
'이야기 속의 이야기'라는 뜻을 가진 '르콩트 드콩트LE CONTE DES
CONTES'를 콘셉트로 하는 이 공간은 각기 다른 단편들이 모여
하나의 소설집을 이루듯, 다양한 이야기를 가진 브랜드들이 모여
새로운 이야기를 쌓아갈 수 있는 곳이기를 의도했다. 섬세한 공간
디자인과 큐레이션으로 이루어진 LCDC 서울은 성수동의 새로운
랜드마크로 자리매김하게 될 것으로 기대를 모으고 있다. 김지아. '크고
작은 브랜드들의 집합소, 'LCDC 서울' 성수동에 오픈'. 브리크. 2021.12.6.

새로운 공간이 생기면 호기심에 늘 이른 발걸음을 하는 편. 여긴
인플루언서들의 사전 방문 포스팅이 인스타 피드에 너무 많이 떠서
알게된 공간인데..
개별 브랜드들이 반짝이는 것과 별개로, 복합공간으로서 이들을
모아두었을 때의 의미는 무엇인가 생각해본다. 아쉬움 남은 발걸음.
@someones_tastes. 트위터. 2021.12.5.

일요일에 화제의 성수동 lcdc를 갔다
내 반응
서울 깔롱쟁이들 다 모여있네… '맘대로 되는 게 없어서'. Keep+ridin(네이버
블로그). 2022.2.8.

LCDC 성수
인스타 피드에서 자주 보이던 성수의 복합문화공간이었다. 그렇게만
알고 있었는데, 생각보다 철학이 가득 담긴 공간이었을 줄이야.
@traveler_sy99. 인스타그램. 2022.2.17.

유모차 반입 안되는 곳은 힘들어여 😂 @ban.quet___. 인스타그램. 2022.1.4.

홍콩 PMQ가 떠오르는 재미난 공간 🏛
그나저나 언제쯤 다시 홍콩에 가 볼수 있으려나 @jii_sue. 인스타그램.
2022.1.6.

성수 LCDC 방문 후기
-스팟 자체가 이쁘고 정갈함
-마땅히 사진 찍을 소재가 없음
-아쉬운대로 입구 근처 공터에 있는 나무를 사람들이 겁나 찍음
-지나가던 사람들은 그걸 또 따라 찍음
-그리고 일련의 이 광경을 보고있던 나도 그 나무 찍었음 @say__aloud.
트위터. 2021.12.19.

쿠팡, 온라인 테크 컨퍼런스 〈Reveal 2021〉 개최 (12.9.)

서두르는 것과 빠른 것은 다르다. '초고속 해외 퀵커머스 서비스 런칭'. Reveal 2021. 2021.12.9.

사실 작년에는 들어가서도 무슨 말인지 잘 알아듣지 못해서 틀어두고 멍때리고 있다가 참가한 사람들에게 나눠주는 가방 선물에 당첨이 돼서 가방을 받았었는데, 이번에는 무슨 말인지 알아는 들을 수 있을까?! 😁
일하면서 라디오처럼 틀어두어야겠다. 'Coupang Reveal 2021'. HYOSUNG(네이버 블로그). 2021.12.8.

이번 행사는 총 10개의 세션과 오프닝 키노트로 구성된다. 'Wow the Customer'와 'Demand Excellence' 두 개 트랙으로 구분되어, 참가자들은 관심있는 분야를 선택해 자유롭게 들을 수 있다. 각각의 세션에는 한국과 중국, 미국 등 글로벌 오피스에서 현재 근무하는 쿠팡 개발자들을 비롯해 Product Manager(PM), 디자이너 등이 발표자로 나선다. '쿠팡, 테크 컨퍼런스 'Reveal 2021' 참가 접수 시작'. 씨이오데일리. 2021.11.26.

컨퍼런스의 취지를 더 잘 전달하기 위해, BX팀은 고객이 앱으로 물건을 주문하고 문 앞에 택배를 받는 순간까지의 감동을 함축하는 '언박싱(Unboxing)'이라는 컨셉으로 브랜드 경험 전체를 설계했습니다. 'Reveal 2021'. Reveal 2021(Behance). 2022.4.27.

헐 크리스마스마다 구경갔는데..트리와 장난감 열차...비록 돈이
없어서 식사는 못했지만 xwin****(댓글). '[단독] 밀레니엄힐튼서울호텔 40년 만에
'역사속으로'. 한국경제. 2021.5.24.

강규혁 서비스 연맹 위원장은 "코로나로 잠시 힘들다고 호텔을
오피스텔로 개발하려는 건 나쁜 자본의 전형이다"며 "자본논리를
좇아 노동자들의 생존은 안중에도 없고 부동산 투기 행위와 결탁하는
일을 해선 안 된다"고 말했다. "'매각설' 힐튼 서울호텔, 노조 "노동자들 생존
무너져'". 한겨레. 2021.6.3.

"처음에 힐튼호텔을 설계할 때에는 그 부지가 경사지고 험한
땅이었고, 용적률이 400%가 안되게 설계했다. 그런데 현재는
용적률이 600%까지 허용이 되고, 주거 프로그램이 들어가면 용적률
인센티브가 적용되어 용적률 700~800%의 시설을 지을 수 있는
부지니까 자산운용하는 입장, 냉철한 시장경제의 논리로 본다면
힐튼호텔은 틀림없이 철거될 것이다.
그러므로 오늘 이 자리에서는, 20~30년 된 동시대 건물을
선별적으로 보호할 수 있는 수단을 만들어야 한다는 방향으로
이야기의 초점을 맞추고 싶다."(김종성) '힐튼호텔, 아직 현재진행형'. 건축신문.
2021.12.16.

힐튼에서 점심 먹고 피크닉에 전시 보러 갔다. 지척의 비슷한 시기에
지어진 두 건물의 운명의 향방이 의미심장하다. 유명한 건축가가
설계한 당대의 초현대식 건물은 철거 위기를 맞고 무명의 누군가가
지은 허름한 건물은 재생이란 필터를 거쳐 서울의 힙플레이스 중
하나가 되었다. @myoyongshi. 트위터. 2021.6.8.

힐튼호텔의 모듈은 기본 객실 하나의 폭인 3.8m이다. 전면 사진에서

보이는 한 칸의 폭이다. 이것이 두 배로 합쳐진 7.6m는 기본 기둥 간격이 된다. 기둥 간격이야 거의 모든 건물에서 일정하니 이 모듈 자체가 특별해 보이지 않을 수 있다. 그러나 이 규칙을 구조에 그치지 않고, 공간구획, 외관에 이르기까지 건물 전체에 일관되게 적용하는 것은 다른 문제다. 이 규칙을 시각적으로 아름답게 드러내는 비례 감각을 보여주는 건물은 무척 드물다. 1980년대 한국에서 이런 질서와 비례를 구축할 수 있는 건축가는 김종성밖에 없었다. 김종성은 "자유롭기 위해 법칙을 따라야 한다"는 미스의 금언을 증명해 보였다. 박정현. '[콘크리트와 글로 빚은 20세기 한국 건축] (6)오늘 서울에서, 건축의 '아름다움'으로 자본을 이길 수 있을까'. 경향신문. 2011.11.29.

내가 건축가로 28년 하는 동안 완성도가 제일 높은 게 힐튼이에요. '[Oh! 크리에이터] #242 건축가 김종성 vol.1 힐튼이라는 의미'. 디자인프레스(네이버 블로그). 2021.12.8.

11월 19일 금요일 오후 네 시, 서울시 마포구에 있는 마포가든호텔 일층에 위치한 한 카페에서 김종성 건축가와 밀레니엄힐튼 호텔 프로젝트를 추진하고 있는 이지스운용 담당자가 만났습니다. (……) 이지스운용은 김종성 건축가와 함께 작업을 하는 것에 대해 큰 의미를 부여했습니다. 단순히 높은 수익률만 추구하기 위해 밀레니엄힐튼 호텔을 철거하고 재개발을 추진하는 것이 아니기 때문입니다. 수익률을 높이고자 했다면 고급 주거 시설을 분양하는 게 더 나았을 겁니다. 고병기. '이지스가 밀레니엄 힐튼을 설계한 건축가 김종성을 모시려는 이유'. 서울프라퍼티인사이트. 2021.12.12.

이지스자산운용은 이 부지를 오피스·주상복합 단지로 재개발 하겠다는 계획이다. '40살 남산 힐튼호텔… '철거냐 보존이냐' 기로에 서다'. 아시아경제. 2022.8.31.

애플, '디지털 유산' 인정, 사후 아이클라우드 접근 허용 (12.13.)

(······) 최근의 추세는 상속권에 좀 더 초점이 맞춰지는 흐름이다. 개인 정보 보호를 강조해왔던 애플이 디지털 유산 프로그램을 도입했다는 점 또한 이러한 대세를 반영한다. '개인 정보 보호 강조하던 애플도 도입한 '디지털 유산'··· 그 배경은?'. IT동아. 2021.12.21.

사용자가 선택한 사람이면 누구나 유산 관리자가 될 수 있으며, 유산 관리자는 여러 명 지정할 수 있습니다. 유산 관리자는 Apple ID나 Apple 기기가 필요하지 않습니다.
사용자가 사망한 후 유산 관리자가 접근 요청을 신청하려면 다음과 같은 사항이 필요합니다.
·사용자가 유산 관리자를 선택할 때 생성된 접근 키
·사망 진단서
Apple은 유산 관리자의 요청을 검토하고 이 정보를 확인한 후에만 사용자의 Apple 계정 데이터에 대한 접근 권한을 유산 관리자에게 제공합니다. 접근이 승인되면 유산 관리자는 특별한 Apple ID를 받게 되며, 이 Apple ID를 설정 및 사용하여 사용자의 계정에 접근할 수 있습니다. 이 경우 사용자의 Apple ID와 암호는 더 이상 사용할 수 없으며, 사용자의 Apple ID를 사용하는 모든 기기에서 활성화 잠금이 제거됩니다.
유산 관리자는 한정된 시간(최초로 유산 계정 요청이 승인된 시점으로부터 3년) 동안 사용자의 데이터에 접근할 수 있으며, 이 시간이 지나면 해당 계정은 영구적으로 삭제됩니다. 사용자 계정의 유산 관리자가 여러 명인 경우 각 유산 관리자는 계정 데이터 영구 삭제를 포함하여 계정 데이터에 대한 개별 결정권을 갖게 된다는 점에 유의해야 합니다. 'Apple ID의 유산 관리자를 추가하는 방법'. Apple. 2022.5.5.

이제는 공개하고, 계승하는 신뢰의 사회로 나아가야 한다. 내 삶을

사후에도 자신있게 공개할 수 있도록, 정직하고 투명하게 사는 것이
상식이 되는 사회를 만들어야 한다. 공개하는 것이 옳다고 생각한다.
Trust Kim(댓글). "'애들아, 내가 죽으면 아이폰을 열어봐라'". 조선일보. 2021.12.16.

디지털 유산 프로그램 누군가에게는 필요하겠지만 난 무덤끝까지
끌고 가리라. ☹ @ssayyes. 트위터. 2021.12.14.

저는 죽으면 제 모든 흑역사가 흔적도 없이 사라지기를 원하는데
그건 방법이 없나요 T-Park(댓글). '내가 죽으면 내 아이폰은 어떻게 되는거지?'.
고나고(유튜브). 2022.4.15.

디지털 유산이 생긴다 해도 아무에게도 상속해주고 싶지 않음…
@wangjjangbuja. 트위터. 2021.7.16.

디지털 유산? 제가 디지털로 쌓은 건 업보 뿐입니다 @_pipinja. 트위터.
2021.12.16.

161 '[카카오] 웹툰 '데뷔 못 하면 죽는 병 걸림' 1일 론칭… 작화·연출·스토리까지 '갓벽'. 스포츠W. 2022.8.1. https://www.sportsw.kr/news/newsview.php?ncode=1065579257298186

@Novel_HeeAh. 트위터. 2021.8.11. https://twitter.com/Novel_HeeAh/status/1425121783393361920

SPIDERMAN(댓글). '어제 실트에 '데한민국'이 오른 이유'. 인스티즈. 2021.7.7. https://www.instiz.net/pt/6996765

162 '엄마, 나 활자돌을 좋아하고 있어요'. 시사저널e. 2022.7.22. http://www.sisajournal-e.com/news/articleView.html?idxno=281049

163 '(2021 자동차 A to Z)자율주행·전기차로 패러다임 변화… '반도체+차' 동맹 본궤도'. 뉴스토마토. 2021.12.30. https://www.newstomato.com/ReadNews.aspx?no=1096883

'기아자동차, '기아'로 사명 변경 검토'. KBS 뉴스. 2020.11.12. https://news.kbs.co.kr/news/view.do?ncd=5046838

신우정(댓글). 'New 기아 브랜드 쇼케이스 | Kia'. 키아 Kia - 캬TV(유튜브). 2021.1.15. https://www.youtube.com/watch?v=QK_-UOA9oME

'기아자동차 사명 '기아'로 변경… 모빌리티 기업으로 새출발'. 파이낸셜뉴스. 2021.1.15. https://www.fnnews.com/news/202101150859424793

164 히토 슈타이얼. 문혜진·김홍기 옮김. 『면세 미술: 지구 내전 시대의 미술』. 2021. pp.94~95

gh**wk(리뷰). '면세 미술: 지구 내전 시대의 미술'. 교보문고. 2021.2.15. https://product.kyobobook.co.kr/detail/S000001926219

@pe_ter6804. 인스타그램. 2022.7.16. https://www.instagram.com/p/CgEv1iBJvxD

@the_reference_seoul. 인스타그램. 2021.4.1. https://www.instagram.com/p/CNG_lwOpkku

@ohoyoeo. 트위터. 2021.3.31. https://twitter.com/ohoyoeo/status/1376983756888698880

'면세 미술: 지구 내전 시대의 미술 / 히토 슈타이얼'. 'Spoilers' are in the WOODS(네이버 블로그). 2021.4.30. https://blog.naver.com/7sleepingcats/222328984906

165 주일우 외. 〈한국에서 가장 아름다운 책 공모 심사위원 목록 및 선정도서 개별 심사평〉. 2021.1.20. p.12

주일우 외. 〈한국에서 가장 아름다운 책 공모 심사위원 목록 및 선정도서 개별 심사평〉. 2021.1.20. p.2

김경선. 페이스북. 2021.1.22. https://www.facebook.com/kyungsun.kymn/posts/2708510866076967

@dofks0712019(댓글). 인스타그램. 2021.1.21. https://www.instagram.com/p/CKS-zX_FqX9

166 AiLUDA. https://luda.ai

'AI 이루다, 논란 일주일만에 사실상 종료… "중추신경계 폐기"(종합2보)'. 연합뉴

스. 2021.1.15. https://www.yna.co.kr/view/AKR20210115062352017

@MKetPD. 트위터. 2021.1.10. https://twitter.com/MKetPD/status/134820
3685730529280

'"AI 챗봇 '이루다'는 인격체 아니다" 인권위 혐오 발언 진정 각하'. 중앙일보.
2021.8.12. https://www.joongang.co.kr/article/24126588

이광석. '챗봇 '이루다'가 우리 사회에 남긴 문제: 인공지능에 인권 매뉴얼 탑재하기'.
《문화과학》 105호. 2021.3. pp.186~187

167 jh S(댓글). '우리 AI가 달라졌어요? 돌아온 '이루다'와 대화해 봤습니다'. 비디오머
그 - VIDEOMUG(유튜브). 2022.3.23. https://www.youtube.com/watch?v
=vaZrU5vies4

168 'LG 트롬 펫'. LG전자. https://www.lge.co.kr/washing-machines/f24ede

'우리 집 강아지의 펫 가전 위시 리스트'. LG전자. 2022.7.18. https://www.lge.
co.kr/story/lifestyle/pet-wish-list

'LG 트롬 세탁기 스팀펫&건조기스팀펫 3개월 사용 후기!'. 은댕이의♡ 반짝반짝 빛
나는♬(네이버 블로그). 2021.8.30. https://blog.naver.com/dmseod3537/22
2489249571

"프라다 입고 유산 상속'… 6조원 펫코노미 4가지 트렌드'. 매거진 한경. 2021.4.1.
https://magazine.hankyung.com/business/article/202103264531b

169 '시몬스 침대, '시몬스 테라스'서 '버추얼 제티' 전시 열어'. 더드라이브. 2021.2.10.
https://www.thedrive.co.kr/news/newsview.php?ncode=106558133382
3765

'✈비행기 타고 해외여행✈이천으로 오세요! 시몬스테라스 버추얼 제티 투어'. 이천
시 공식 블로그(네이버 블로그). 2021.2.22. https://blog.naver.com/2000hap
py_/222249863801

'시몬스, '테라스 이륙 가상 여행' 버추얼 제티 오픈'. 아주경제. 2021.2.10. https://
www.ajunews.com/view/20210210113315935

디자인하우스. '수면 전문 브랜드 '시몬스'에는 하얀 가운 입은 '큐레이터'들이 있
다!'. 네이버 포스트. 2021.3.26. https://post.naver.com/viewer/postView.na
ver?volumeNo=31045582

'[서울근교 이천] 시몬스 테라스, 버추얼 제티 전시회 다녀왔어요'. 쏘니의 소소한 일
상(네이버 블로그). 2021.5.13. https://blog.naver.com/sosoeun12/2223492
56620

170 '이전/현대글로비스 본사 사옥이전(2/15)'. 한국해운신문. 2021.2.2. http://www.
maritimepress.co.kr/news/articleView.html?idxno=303502

'현대글로비스 성수동 시대 개막!'. GLOVIS. 2021.3.1. https://webzine.glovis.
net/2318

'현대글로비스 신사옥서 자율주행 무인배송 실험'. 한국경제. 2020.8.26. https://
www.hankyung.com/economy/article/202008268259g

171 월간 디자인. '아이오닉이 제안하는 라이프스타일, 스튜디오 아이'. 네이버 포스트.
2021.3.5. https://post.naver.com/viewer/postView.naver?volumeNo=30
866887

'아이오닉 라이프스타일은 어떤 모습인가요?'. 현대자동차. 2021.3.10. https://www.hyundai.co.kr/story/CONT0000000000001854

'[성수동 나들이] JEEP, 스튜디오아이, 카페, 떡볶이-1'. 더 의연해질 의연의 의연한 블로그(네이버 블로그). 2021.3.19. https://blog.naver.com/triplesol/222280335488

172 '디자인 표절 논란' 제22회 전주국제영화제, 포스터 전격 교체'. 이데일리. 2021.2.24. https://www.edaily.co.kr/news/read?newsId=01348086628953800&mediaCodeNo=258

@MireuYang. 트위터. 2021.2.24. https://twitter.com/MireuYang/status/1364491071640637440

전주국제영화제. 페이스북. 2021.2.24. https://www.facebook.com/JEONJUIFF/posts/10159284673069433

'우리 영화제 포스터에서 왜 '표절논란' 도쿄올림픽 로고가 보일까?'. KBS뉴스. 2021.2.23. https://news.kbs.co.kr/news/view.do?ncd=5124569

eno(댓글). '우리 영화제 포스터에서 왜 '표절논란' 도쿄올림픽 로고가 보일까?'. KBS뉴스. 2021.2.24. https://news.kbs.co.kr/news/view.do?ncd=5124569

174 '하우스 도산'. GENTLE MONSTER. https://www.gentlemonster.com/kr/stories/haus-dosan

'도산공원의 새로운 핫플레이스, 하우스 도산'. Maison. 2021.3.4. https://www.maisonkorea.com/life/2021/03/futuristic-haus-dosan

@smartjk. 트위터. 2021.3.3. https://twitter.com/smartjk/status/1366998132714733574

'Shop Visits: 누데이크 서울'. HYPEBEAST. 2021.2.25. https://hypebeast.kr/2021/2/nudake-seoul-flagship-store-dosan-haus-dosan-gentle-monster-tamburins-dessert-shop-visits

@binnafood. 인스타그램. 2021.3.4. https://www.instagram.com/p/CL_KFSWl_s1

@jeon.eunkyung. 인스타그램. 2021.3.13. https://www.instagram.com/p/CMXH2x_ppbK

'도산공원카페 - 누데이크 하우스도산'. 눈,코,입이 즐거운 소소한 일상 리뷰(티스토리 블로그). 2021.11.1. https://namcandler.tistory.com/entry/누데이크

@RPlzThnkb4Enter. 트위터. 2022.7.15. https://twitter.com/RPlzThnkb4Enter/status/1547751985738559488

176 '현대백화점, 26일 여의도에 백화점 문 연다… 서울 최대 규모'. 연합인포맥스. 2021.2.23. https://news.einfomax.co.kr/news/articleView.html?idxno=4133628

@wkrm02. 트위터. 2021.3.2. https://twitter.com/wkrm02/status/1366603951156514822

@4failedideas. 트위터. 2021.3.14. https://twitter.com/4failedideas/status/1371101558671171597

기묘한. '더 현대 서울, 한 번 다녀왔습니다'. ㅍㅍㅅㅅ. 2021.3.8. https://ppss.kr/archives/236935

김난도 외. 『더현대 서울 인사이트』. 2022. p.96

@ami_go218. 트위터. 2021.3.21. https://twitter.com/ami_go218/status/1373629069544202246

홍은주. 페이스북. 2021.12.25. https://www.facebook.com/delikit/posts/5412536302097091

177 '아이폰만 지원 음성 SNS '클럽하우스' 인기몰이'. IT조선. 2021.2.5. https://it.chosun.com/site/data/html_dir/2021/02/05/2021020500441.html

@mul_doe. 트위터. 2021.2.12. https://twitter.com/mul_doe/status/1360111910750806019

@WHIPxWHIP. 트위터. 2021.2.3. https://twitter.com/WHIPxWHIP/status/1356959203848413185

@pyeonjeon. 트위터. 2021.2.16. https://twitter.com/pyeonjeon/status/1361483973856161792

@jeon.eunkyung. 인스타그램. 2021.3.5. https://www.instagram.com/p/CMCY4wlJdhP

178 @MacJohnathan. 트위터. 2021.3.29. https://twitter.com/MacJohnathan/status/1376362100046487556

@whereisgunny. 트위터. 2021.2.22. https://twitter.com/whereisgunny/status/1363513322604138500

@minjae_jung. 트위터. 2021.2.21. https://twitter.com/minjae_jung/status/1363466081948495873

@guevara_99. 트위터. 2021.2.17. https://twitter.com/guevara_99/status/1361905273376411653

179 '큐레이팅의 주제들' 재출간. 서울문화투데이. 2021.3.9. http://www.sctoday.co.kr/news/articleView.html?idxno=34970

'큐레이팅 분야의 고전 〈큐레이팅의 주제들〉 재출간'. 텀블벅. 2021.2.2. https://tumblbug.com/202103

@the_floorplan. 인스타그램. 2021.3.1. https://www.instagram.com/p/CL2tcq9JIu0

김동신. '코어에 힘주기, 책등 디자인'. 《출판문화》 678호. 2021.8.

180 '아바타로 참석하는 대학 입학식 열렸다… SKT-순천향대 '메타버스 캠퍼스''. 아시아경제. 2021.3.2. https://view.asiae.co.kr/article/2021030209192366164

순천향대학교 홍보대사 알리미. 페이스북. 2021.3.16. https://www.facebook.com/schalimi/videos/503462874156486

''나는 과잠입고 혼합현실 입학식에 간다' SKT-순천향대학교 국내 최초 메타버스 입학식 진행'. SK텔레콤 뉴스룸. 2021.3.2. https://news.sktelecom.com/129415

@paperbox_turtle. 트위터. 2022.3.25. https://twitter.com/paperbox_turtle/status/1507288745053020161

@yonguja_today. 트위터. 2022.1.15. https://twitter.com/yonguja_today/st atus/1482130707631984641

181 @futhark24. 트위터. 2021.11.7. https://twitter.com/futhark24/status/14573 48880828227590

182 연세대 경영혁신학회 BIT. "'빅히트'와 '하이브', 뭐가 다른가요?'. 브런치. 2021.3. 31. https://brunch.co.kr/@bitinsight/254

@im__your_angel. 트위터. 2021.3.9. https://twitter.com/im__your_angel/ status/1372892143157608450

@zittersweet99. 트위터. 2021.3.19. https://twitter.com/zittersweet99/stat us/1372740773146324995

'빅히트, '하이브'로 사명 변경→용산 신사옥 공개'. 한경닷컴. 2021.3.19. https:// www.hankyung.com/entertainment/article/202103191837H

@cypher_e. 트위터. 2021.3.29. https://twitter.com/cypher_e/stat us/1376382233473261569

183 "하이브' CBO 민희진이 밝힌 빅히트엔터테인먼트 신사옥 비하인드 스토리'. W코 리아. 2021.4.6. https://www.wkorea.com/2021/04/06/하이브-cbo-민희진 이-밝힌-빅히트엔터테인먼트-신사

184 @jack. 트위터. 2006.3.22. https://twitter.com/jack/status/20

'트위터 창업자 첫 트윗 구매자⋯ '50년 후 가격 얼마나 될지 모른다". BBC News 코리아. 2021.3.25. https://www.bbc.com/korean/international-56521206

'35억에 팔린 잭 도시 첫 트윗 NFT, 1년만에 '똥값''. 지디넷코리아. 2022.4.14. htt ps://zdnet.co.kr/view/?no=20220414091449

@MacJohnathan. 트위터. 2022.7.25. https://twitter.com/MacJohnathan/ status/1551411554977214464

'NFT가 궁금한 당신을 위한 꼼꼼 가이드'. 한겨레. 2021.12.8. https://www.hani. co.kr/arti/economy/it/1022399.html

185 @MianSasilGuraim. 트위터. 2021.11.26. https://twitter.com/MianSasilGura im/status/1464166257905729539

@varavarava. 트위터. 2021.10.19. https://twitter.com/varavarava/status/14 50469792331276298

186 '국보 문화재로 번진 NFT 논란⋯ 훈민정음 NFT 개당 1억원에 100개 한정판매'. 경 향신문. 2021.7.22. https://www.khan.co.kr/culture/culture-general/article /202107221753001

187 '국민비서' 서비스 시작⋯ 백신접종 알림도 제공'. KTV국민방송. 2021.3.29. htt ps://www.ktv.go.kr/news/sphere/T000021/view?content_id=622172

'중학생 화이제 백신 2차까지 접종완료!! 부작용은? 국민비서 구삐 친절해'. 별리천 사의 행복정원!!(네이버블로그). 2021.11.30. https://blog.naver.com/aldi679/2 22582755113

@caput_tofu. 트위터. 2021.10.5. https://twitter.com/caput_tofu/status/14 45358927017771016

@gqbkJMgfm552dXr. 트위터. 2021.6.2. https://twitter.com/gqbkJMgfm5

52dXr/status/1399909849803100164

@terra_firma7. 트위터. 2021.12.13. https://twitter.com/terra_firma7/status/1470326334891372556

@s1nk1n. 트위터. 2022.1.7. https://twitter.com/s1nk1n/status/1479425372584579077

@khakiazim. 트위터. 2022.7.10. https://twitter.com/khakiazim/status/1546061477735411713

188 월간디자인. '완벽한 조연을 위한 영감의 창고. 전은경x최명환'. 2021.11.29. 네이버 프리미엄콘텐츠. https://contents.premium.naver.com/designhouse/monthlydesign/contents/211129145233642uc

전은경. '공지사항'. 월간 《디자인》. 2021.3. p.11

@punctum. 인스타그램. 2021.3.25. https://www.instagram.com/p/CM0eB-_gsCF

190 @edkim35. 트위터. 2011.11.28. https://twitter.com/edkim35/status/140975411562680320

@zzangsae. 트위터. 2021.8.23. https://twitter.com/zzangsae/status/1429650207935926276

@designflux2.0. 인스타그램. 2021.7.17. https://www.instagram.com/p/CRaexnZHADA

'국내외 디자인 뉴스와 에세이가 한 곳에'. 헤이팝. 2021.7.20. https://heypop.kr/n/8080

@designflux2.0. 인스타그램. 2021.11.19. https://www.instagram.com/p/CWceUikvLbc

191 허유림. '분더샵, 희귀식물 팝업 스토어 오픈'. 아이즈매거진. 2021.4.2. https://www.eyesmag.com/posts/135556/boon-the-shop-Plant-Society-1-pop-up

Joona Kang. 페이스북. 2021.4.25. https://www.facebook.com/aloveidea/posts/4053201588056585

'커피 마시러 갔다 '풀멍'해 버렸다, 이제부터 나는야 '식집사''. 중앙일보. 2021.5.16. https://www.joongang.co.kr/article/24059091

192 '식물을 키우는 경험을 설계하는 디자이너 플랜트 소사이어티 1 최기웅 대표'. 월간 《디자인》. 2021.6. p.62

193 @notingenots. 트위터. 2022.7.22. https://twitter.com/notingenots/status/1552198619859603456

거위위(댓글). 'LG 스마트폰 사업 진짜 철수해요?!ㅠㅠ 누적 5조 적자 본 LG의 싸이언 시절부터 윙까지 한번 돌아봤습니다.'. ITSub잇섭(유튜브). 2021.1.25. https://www.youtube.com/watch?v=GWRbJGRVV8w

'철수한 사업이 '뜻밖의 효자'… 휴대폰 기술로 돈 버는 LG전자'. 한국경제. 2022.7.27. https://www.hankyung.com/economy/article/2022071905071

@kchae. 트위터. 2021.7.5. https://twitter.com/kchae/statu/1412010564088328196

194 '부산에 마련한 디자인 핵심 거점 현대 모터스튜디오 부산'. 월간 《디자인》. 2021.5. p.99

'부산에 마련한 디자인 핵심 거점 현대 모터스튜디오 부산'. 월간 《디자인》. 2021.5. p.100

@VR_J_MY0613. 트위터. 2021.12.19. https://twitter.com/VR_J_MY0613/status/1472450287847690240

포도먹고싶은사람. '현대 모터스튜디오 부산'. MY플레이스. 2021.5.6. https://m.place.naver.com/my/review/6092be72a2b456004fff78a8

@MrLohengrin. 트위터. 2022.1.31. https://twitter.com/MrLohengrin/status/1488041666543906816

195 @voltanski. 트위터. 2021.5.21. https://twitter.com/voltanski/status/1395734016913862656

'운명처럼 피할 수 없는 전시 그래픽, 〈운명상담소〉전'. 월간 《디자인》. 2021.5. p.128

@UxDsRMdEy7nJ4co. 트위터. 2021.5.21. https://twitter.com/UxDsRMdEy7nJ4co/status/1395531147610779648

@hotpotghos. 트위터. 2021.6.2. https://twitter.com/hotpotghost/status/1400024240301109250

이순녀. '[이순녀의 문화발견] 팬데믹 시내, 샤머니즘 품은 현대미술'. 서울신문. 2021.4.18. https://www.seoul.co.kr/news/newsView.php?id=20210419027014

197 대우자동차보존연구소. '대우자동차보존연구소 6월 칼럼 [사라진 브랜드, 남겨진 팬들]'. 네이버 포스트. 2021.6.6. https://post.naver.com/viewer/postView.nhn?volumeNo=31672133

'연구소 소개'. 대우자동차보존연구소. http://www.daewoomotor.co.kr/43

@Cheongpo_muk_. 트위터. 2022.4.13. https://twitter.com/Cheongpo_muk_/status/1514023729726074881

'[브랜드 흥망사] 영광과 좌절의 그 이름, 대우자동차'. IT동아. 2018.7.30. https://it.donga.com/27999

199 @cho_kobeeeee. 인스타그램. 2021.11.29. https://www.instagram.com/p/CW13kohJJwQ

@minssdaily_. 인스타그램. 2021.10.5. https://www.instagram.com/p/CUoVHnepsxf

'삼성, '스마트싱스 펫' 탑재한 로봇청소기 매출 '쑥쑥''. 펫헬스. 2021.11.8. http://www.pethealth.kr/news/articleView.html?idxno=2709

tot_son7. '스마트싱스 펫 제안'. 삼성멤버스 커뮤니티. 2021.9.8. https://r1.community.samsung.com/t5/smartthings/스마트싱스-펫-제안/m-p/12598705

200 shy(댓글). '[스마트싱스] 스마트싱스 펫 케어 | 삼성전자'. 삼성전자 Samsung Korea(유튜브). 2022.3.4. https://www.youtube.com/watch?v=EHE3BuuCL5Q

limited un(댓글). '[스마트싱스 일상도감] No.16 가랏~ 펫케어! 너만 믿는다!'. 삼

성전자 Samsung Korea(유튜브). 2022.6.25. https://www.youtube.com/watch?v=1BBcGuBKVOs

201 '제1회 현대 블루 프라이즈 디자인 수상자 발표'. 디자인프레스(네이버 블로그). 2021.5.3. https://blog.naver.com/designpress2016/222335040442
'디자인 큐레이팅의 가치, 현대 블루 프라이즈 디자인 2021'. 월간 《디자인》. 2021.6. p.86
'#220326 2박3일 부산여행 – F1963, 현대 모터스튜디오 부산'. jomkkange님의 블로그(네이버 블로그). 2022.3.26. https://blog.naver.com/jomkkange/222683851567

202 @ReallyiAmGhost. 트위터. 2022.1.22. https://twitter.com/ReallyiAmGhost/status/1484876483495886853
@stridingreno. 트위터. 2021.6.30. https://twitter.com/stridingreno/status/1410195555897077761
@yoshikomakij. 트위터. 2021.8.11. https://twitter.com/yoshikomakij/status/1425320686659198976
'야쿠르트 아줌마 없어도 결제… hy, '무인 카트'에 1300억원 투자'. 뉴데일리. 2021.4.27. https://biz.newdaily.co.kr/site/data/html/2021/04/27/2021042700075
@lazy_Myoo. 트위터. 2022.8.24. https://twitter.com/lazy_Myoo/status/1562227621164814337
@riosteelers. 트위터. 2021.6.29. https://twitter.com/riosteelers/status/1409809871822675968

203 '여행맛에 착륙하겠습니다'. Onelist. 2021.8.31. https://oneslist.com/n/12163
@GreedyWhiteBear. 트위터. 2021.6.28. https://twitter.com/GreedyWhiteBear/status/1409414315921215488
'[르포] 도심 속 기내체험… 제주항공 '여행맛' 화제'. 뉴데일리경제. 2021.6.9. https://biz.newdaily.co.kr/site/datahtml/2021/06/09/2021060900148
"박물관에 전시까지 된" 제주항공 여행맛, 10개월 여정 마무리'. 2022.3.14. 이데일리. https://www.edaily.co.kr/news/read?newsId=03509606632263320
'제주항공, 승무원이 운영하는 기내식카페 일본 도쿄에 개장'. 연합뉴스. 2022.9.8. https://www.yna.co.kr/view/AKR20220908051300003

204 '정부, 제1호 '이달의 한국판 뉴딜' 인물로 최소잔여형 백신 주사기 만든 풍림파마텍 직원들 선정'. 경향신문. 2021.3.30. https://www.khan.co.kr/people/people-general/article/202103302159015
@ryu7230. 트위터. 2021.2.27. https://twitter.com/ryu7230/status/1365530685931278337
'삼성전자, 수출 첫 1100억달러 돌파… 'K-주사기' 풍림파마텍은 700만달러'. 조선비즈. 2021.12.6. https://biz.chosun.com/industry/company/2021/12/06/5LF7WJ4POJF23GBTM3F64E4O54

205 @rxnn.x(댓글). 인스타그램. 2021.5.27. https://www.instagram.com/p/CPW_7gKFhSH

'페이스북·인스타그램, '좋아요' 숨기기 기능 추가'. 지디넷코리아. 2021.5.27. htt
ps://zdnet.co.kr/view/?no=20210527073319

'인스타 좋아요 숨기기! "여러명이 좋아합니다" 로 바꿔보자♡'. Two of Me(티스토
리 블로그). 2021.6.10. https://twoofme.tistory.com/134

206 @dodam_sodam_. 트위터. 2021.5.28. https://twitter.com/dodam_sod
am_/status/1398258357312516102

'네이버앱·카톡에서 코로나 백신 예약하자'. 서울경제. 2021.5.25. https://www.
sedaily.com/NewsView/22MHX5G1IQ

'첫날 치열한 경쟁 뚫고 '잔여백신' 성공한 사람 4229명'. 경향신문. 2021.5.28. htt
ps://www.khan.co.kr/national/health-welfare/article/202105281034001

@pedestrian_1234. 트위터. 2021.5.27. https://twitter.com/pedestri
an_1234/status/1397896759053934603

207 @still.books. 인스타그램. 2021.5.31. https://www.instagram.com/p/CPiJk2
bJ7F3

@night___planet. 트위터. 2021.6.10. https://twitter.com/night___planet/
status/1402938945176948738

박찬용. '[2030세상/박찬용] '취향 판매' 서점의 한계'. 동아일보. 2021.6.22. htt
ps://www.donga.com/news/article/all/20210621/107567837/1

Kim Juntae. 페이스북. 2021.11.6. https://www.facebook.com/daejeongui
de/posts/4537255246331471

정시우. '매일 이별하며 살고 있구나'. GQ. 2021.9.29. https://www.gqkorea.co
.kr/2021/09/29/매일-이별하며-살고-있구나

209 "남혐 논란' GS리테일 관련 직원 징계… 조윤성 편의점 사업부장은 겸직 해제'. 서
울신문. 2021.6.1. https://www.seoul.co.kr/news/newsView.php?id=20210
601021010

오창섭. 페이스북. 2021.6.3. https://www.facebook.com/changsup.oh/post
s/4675110362505026

210 "'그 손가락'이 뭐길래… BBQ '남성혐오' 손가락 사과'. 조선일보. 2021.5.7. htt
ps://www.chosun.com/national/national_general/2021/05/07/CUY74F
FXTZDRPA4WKLGQ5KKU54

'손가락 집는 모양=남혐?… 도 넘은 기업 몰아가기에 기업·기관 '속앓이''. 부산일보.
2021.5.8. http://www.busan.com/view/busan/view.php?code=2021050
711533420746

@vanca_Ct. 트위터. 2021.6.2. https://twitter.com/vanca_Ct/status/14000
11263661379584

@zerostar222. 트위터. 2021.6.1. https://twitter.com/zerostar222/status/13
99385307263291398

211 @Myeon_Jump. 트위터. 2021.3.11. https://twitter.com/Myeon_Jump/statu
s/1369820970630836225

'SM C&C, '성수' 시대 개막… SM 엔터테인먼트 그룹과 시너지 강화'. 브랜드브
리프. 2021.6.30. http://www.brandbrief.co.kr/news/articleView.html?idx

no=4400

pcodeguru(댓글). 'SM 엔터테인먼트 성수동으로 본사 이전: 아크로 서울포레스트 오피스동 입주'. YKTM_You Know That Mean(네이버 블로그). 2020.11.3. https://blog.naver.com/lhkny96/222134439766

'SM 엔터, 강남 떠나 '성수동 시대' 연다'. 더벨. 2020.11.3. https://www.thebell.co.kr/free/content/ArticleView.asp?key=202010291117146840108025

212 @e_YeoRo. 트위터. 2021.11.3. https://twitter.com/e_YeoRo/status/1455865769720381450

@essay_u. 인스타그램. 2022.1.17. https://www.instagram.com/p/CY0K2DFlVi5

Chaeg 월간 책. '노라조와 나문희, 도서관과 책, 큐레이션과 환상 『도서관 환상들』'. 네이버 포스트. 2022.1.19. https://post.naver.com/viewer/postView.naver?volumeNo=33116959

@ivanagracia. 인스타그램. 2021.9.28. https://www.instagram.com/p/CUXDjFkhZ89

@deeeeelee. 트위터. 2021.7.18. https://twitter.com/deeeeelee/status/1416427513190903811

214 '코리빙 스타트업 'MGRV', 국내 최대 규모 코리빙 '맹그로브 신설' 오픈'. 플래텀. 2021.6.11. https://platum.kr/archives/164691

우희. 페이스북. 2021.8.30. https://www.facebook.com/delightagain/posts/4082657461831624

@EEQsLLesf7dLw8u. 트위터. 2021.12.13. https://twitter.com/EEQsLLesf7dLw8u/status/1470310054541000705

김정년. '나다움을 응원하는 공유 주거 브랜드, '맹그로브''. BUYBRAND. 2021.12.3. https://buybrand.kr/story/나-다움을-응원하는-공유주거-브랜드-맹그로브

215 @zzinun1.트위터. 2022.9.6. https://twitter.com/zzinun1/status/156696204 6620815361

'입주민끼리 쓰는 화폐도 있어요?'. 더스쿠프. 2020.7.14. https://www.thescoop.co.kr/news/articleView.html?idxno=40056

216 권보드래. '이 희귀한 DNA, 생활과 정책과 건축의 아카이브'. 《서울리뷰오브북스》 5호. 2022.3. p.49

'[제62회 한국출판문화상] 자료 수집 30년, 집필 6년… "보통 사람들의 집에 주목"'. 한국일보. 2021.12.24. https://www.hankookilbo.com/News/Read/A2021122211120003092

@matibooks. 인스타그램. 2021.6.8. https://www.instagram.com/p/CP2KsrPFToZ

217 @downwind4. 인스타그램. 2022.1.9. https://www.instagram.com/p/CYga9PLPl3G

@edkim35. 트위터. 2021.8.15. https://twitter.com/edkim35/status/1426823233588776966

@wirianchi. 트위터. 2021.8.17. https://twitter.com/wirianchi/status/14274 28143673995277

218 유용선. 페이스북. 2021.9.1. https://www.facebook.com/penguide/posts/4 235993199852240

@fatig_ue. 트위터. 2021.6.16. https://twitter.com/fatig_ue/status/140516 4058957914122

'도서정가제 개정 논의 다시 시작해야 할 때'. 한겨레. 2021.7.30. https://www. hani.co.kr/arti/culture/book/1005816.html

최수진. 페이스북. 2021.6.16. https://www.facebook.com/sujinchoi74/pos ts/4802715789754889

@h_yang_. 트위터. 2021.6.16. https://twitter.com/h_yang_/status/140511 0224604696583

219 @KandaKanna. 트위터. 2021.6.16. https://twitter.com/KandaKanna/statu s/1405116779286777865

@guzmaofficial. 트위터. 2021.9.24. https://twitter.com/guzmaofficial/statu s/1441087234963214342

@paper_area. 트위터. 2021.6.16. https://twitter.com/paper_area/status/1 405077809085648899

220 '2021 에이어워즈: 팀 포지티브 제로'. ARENA. 2021.12.2. https://www.smlou nge.co.kr/arena/article/49676

'[성수] 플라츠(PLATS) 먼치스앤구디스 / 핫플 소품샵 식료잡점 / 복합문화공 간'. 사나이의 여행기(네이버 블로그). 2022.2.11. https://blog.naver.com/ dhsn123456/222644723151

'협업으로 넓힌 세계관-팀포지티브제로 김시온·한영훈'. 월간 《디자인》. 2021.7. p.38

221 @info_platform_p. 인스타그램. 2021.6.16. https://www.instagram.com/p/ CQLAHa1F81W

@a.bcd_park. 인스타그램. 2021.7.26. https://www.instagram.com/p/CRy HvTonET4Lu4-rofRQGsjd_QPK_6IfhMsZ6Y0

@choi_ja90. 인스타그램. 2021.8.28. https://www.instagram.com/p/ CTHy_IAl70J

최진규. 페이스북. 2021.7.2. https://www.facebook.com/choi.jinkyu.12/pos ts/4098544080240241

222 @yangxxddeum. 트위터. 2021.6.30. https://twitter.com/yangxxddeum/st atus/1410189827694202885

223 "대백" 52년 역사 뒤안길로… 향토백화점 시대 종말'. 한국일보. 2021.6.30. htt ps://www.hankookilbo.com/News/Read/A2021062912540000940

'[053/054] 대구백화점에는 상상력이 필요하다'. 뉴스민. 2022.8.22. https:// www.newsmin.co.kr/news/76772

'[053/054] 대구백화점에는 상상력이 필요하다'. 뉴스민. 2022.8.22. https:// www.newsmin.co.kr/news/76772

@lucripeta. 트위터. 2021.3.29. https://twitter.com/lucripeta/status/13764 54688027996161

224 "'1년 앞선 결단'… 조창걸, 한샘 매각 타이밍 빛났다'. 서울경제. 2022.8.18. https://signalm.sedaily.com/NewsView/269UGB3ZEU/GX11

"'한샘 매각' 조창걸 전 명예회장, 퇴직금 33억원 수령'. 조선비즈. 2021.8.17. https://biz.chosun.com/distribution/channel/2022/08/17/MLYYZQ6H2ZAL 7OGSQYIAIC7SYM

@dimentito. 트위터. 2021.7.14. https://twitter.com/dimentito/status/14151 50934225686535

'한국 디자인 역사를 바꾼 10大 에포크-1980 주방의 혁명'. 월간 《디자인》. 2006.10. p.230

226 @rumious. 트위터. 2021.8.12. https://twitter.com/rumious/status/142570 3549002928130

'아아·뜨아의 변심인가… '에스프레소 바' 열풍'. 조선일보. 2021.11.19. https:// www.chosun.com/culture-life/2021/11/19/VDMLTWWUTNEMVNX6GK GZDXTEE4

@whale_sound_. 트위터. 2021.11.29. https://twitter.com/whale_sound_/st atus/1465217814227156995

'아메리카노 대신 '에스프레소'에 빠진 MZ 세대'. 세계일보. 2022.5.7. https:// www.segye.com/newsView/20220506511486

227 정다운. '[올해의 ○○주년] 열린책들 창립 35주년, 디자이너 함지은'. 월간 《채널예 스》. 2021.12. p.56

정다운. '[올해의 ○○주년] 열린책들 창립 35주년, 디자이너 함지은'. 월간 《채널예 스》. 2021.12. p.56

@jin_movement. 인스타그램. 2021.8.17. https://www.instagram.com/p/ CSqOZegBr9D

'열린책들 창립 35주년 기념 세계문학 중단편세트(MIDNIGHT 세트)'. 교보문고. 2021.8.1. https://product.kyobobook.co.kr/detail/S000000582134

228 'ABOUT'. 식물성 SikMulSung. https://sikmulsung.com/s_about

@mukizm. 인스타그램. 2022.5.3. https://www.instagram.com/p/CdGRIZ WLuHe

@mat_it_uh. 인스타그램. 2022.7.31. https://www.instagram.com/p/CgrX_ HNLJEp

@piisanumber. 트위터. 2022.4.6. https://twitter.com/piisanumber/status /1511613808082825219

229 '우유병 바디워시' 애들 마실라… 위험한 협업에 제동'. 한겨레. 2021.5.18. https:// www.hani.co.kr/arti/economy/consumer/995720.html

Yun Jeong Kim. 페이스북. 2021.11.20. https://www.facebook.com/yunjeo ng.kim.5036/posts/2128976180583340

@ex_armydoc. 트위터. 2022.8.23. https://twitter.com/ex_armydoc/stat us/1561905417466556417

230 최황. 페이스북. 2021.8.20. https://www.facebook.com/eltitnu.1984/posts/
1335961470132837

일상의실천. 페이스북. 2021.8.23. https://www.facebook.com/ilsanguisilche
on/posts/2617072175094179

231 안대웅. '예술과 디자인'. ARTSCENE. 2021.11.2. https://www.artscene.co.
kr/1774

232 @sincere1yyourss. 트위터. 2021.10.8. https://twitter.com/sincere1yyourss/
status/1446428352571527171

'LG전자, 26년 모바일 흔적 'LP'로 남긴다'. 파이낸셜투데이. 2021.8.23. http://
www.ftoday.co.kr/news/articleView.html?idxno=222417

@honky.oddity. 인스타그램. 2021.10.11. https://www.instagram.com/p/CU
4ys0HpSWY

하*영(댓글). 'LG 모바일 사운드 아카이브'. LG전자. 2021.9.30. https://www.
lge.co.kr/benefits/event/detail-EV00001664

@Hitchhiker_kr. 트위터. 2021.8.25. https://twitter.com/Hitchhiker_kr/stat
us/1430184997114187778

233 정희연. '토스는 왜 디자인 컨퍼런스를 여는걸까?'. tossfeed. 2021.8.19. https://
blog.toss.im/article/toss-design-conference-simplicity21

@lqez. 트위터. 2021.9.3. https://twitter.com/lqez/status/14336091570981
06928

'토스 디자인 컨퍼런스 'Simplicity 21' 개최… UX 라이터 등 19개 세션'. G밸리
뉴스. 2021.8.30. http://www.gvalley.co.kr/news/articleView.html?idx
no=582480

@D0R0R1. 트위터. 2021.9.1. https://twitter.com/D0R0R1/status/1433039
072730091527

Joo Jun. '금융 UX writer의 책임'. 브런치. 2021.5.3. https://brunch.co.kr/@jo
ojun/102

234 Joo Jun. '금융 UX writer의 책임'. 브런치. 2021.5.3. https://brunch.co.kr/@jo
ojun/102

235 @round.midnight. 인스타그램. 2021.9.22. https://www.instagram.com/p/
CUForsPJuDm

@waberlohe. 트위터. 2021.9.23. https://twitter.com/waberlohe/status/14
40931840034885633

최성민. 페이스북. 2021.9.29. https://www.facebook.com/s.min.choi/posts
/10160212964075832

오창섭. 페이스북. 2021.9.17. https://www.facebook.com/changsup.oh/post
s/4998300226852703

236 @uuuujiin. 트위터. 2021.9.25. https://twitter.com/uuuujiin/status/1441762
493009854470

'2021 한국 디자인 연감 – Communication Finalist – 타이포잔치 2021: 국제 타
이포그래피 비엔날레 〈거북이와 두루미〉'. 월간 《디자인》. 2021.12. p.29

237 @holic07. 트위터. 2021.9.13. https://twitter.com/holic07/status/14372757
39548618754

'"현대차 최다, 대통령의 차, 국산차 최초" 수식어 부자 캐스퍼'. 한경닷컴. 2021.11.
11. https://www.hankyung.com/car/article/2021111122912

@ehvkrdl1204. 트위터. 2021.8.26. https://twitter.com/ehvkrdl1204/stat
us/1430854211583942659

'캐스퍼, 출시 4개월 만에 판매량 1만 대 돌파… 인기 비결은?'. 핀포인트뉴스. 20
22.2.14. https://www.pinpointnews.co.kr/news/articleView.html?idx
no=96464

238 조조담. 페이스북. 2021.9.17. https://www.facebook.com/showdami/posts/
6263662043709104

'"청년 아이디어 베꼈다"… 총리실 '청년의날 행사', 표절 시비 휩싸여'. 조선일보.
2021.9.17. https://www.chosun.com/national/national_general/2021/09/
17/K46ALH23UVFW3LDRJTVD2NQUJY

Hyunseok Yang(댓글). 페이스북. 2021.9.7. https://www.facebook.com/203
0youthpolicy/posts/693151822080082

@onjapp. 트위터. 2021.9.17. https://twitter.com/onjapp/status/14387966
01179344903

239 '"커피 주문 대기 7633명… 대기 시간만 40분" 전국 스타벅스 매장이 난리났다, 대
체 무슨 일?'. 매일경제. 2021.9.29. https://www.mk.co.kr/news/business/
view/2021/09/922251

'스타벅스 굿즈: 텀블러·리유저블컵은 '친환경'일까?'. BBC News 코리아.
2021.10.5. https://www.bbc.com/korean/news-58799431

@Islanegra99. 트위터. 2021.9.30. https://twitter.com/Islanegra99/status/
1443383891285348352

240 @pyunhangaha. 트위터. 2021.9.28. https://twitter.com/pyunhangaha/sta
tus/1442680706493079552

@victohee. 인스타그램. 2021.9.29. https://www.instagram.com/p/CUZn_
54vGpx

@junghoon1213(댓글). 인스타그램. 2021.9.28. https://www.instagram.
com/p/CUWtpBqFz05

241 '로맨스인 줄 알았는데 서스펜스… '"하네되'는 어른 위한 동화"'. 국민일보. 2022.7.
30. https://news.kmib.co.kr/article/view.asp?arcid=0924257018

@voiceactor_lv. 트위터. 2022.6.18. https://twitter.com/voiceactor_lv/stat
us/1537836830996844544

'삼 네이버웹툰《하루만 네가 되고 싶어》오디오 웹툰 시즌 1'. 나도 모른다고!!!!!!!!!!
(네이버 블로그). 2022.2.26. https://blog.naver.com/zjwalangz/222658344
506

242 '오디오로 웹툰·웹소설 듣는다… 상상력 자극하는 '오디오 드라마' 인기'. 시빅뉴스.
2021.12.18. http://www.civicnews.com/news/articleView.html?idxno=3
2963

'우리가 함께 만든 텀블벅의 2021 연말결산'. 텀블벅. 2022.2.1. https://tumblb ug.com/year2021

243 @young_rich_777. 트위터. 2021.10.5. https://twitter.com/young_ rich_777/status/1445248545133531138

@naruis_. 트위터. 2021.10.15. https://twitter.com/naruis_/status/1448840 753724084227

@nameofa. 트위터. 2021.10.8. https://twitter.com/nameofa/status/14463 18490944638976

@lunamoth. 트위터. 2021.10.23. https://twitter.com/lunamoth/status/145 1828052317466625

244 '재개관하는 리움 로비 보니⋯ 이건희 컬렉션 모태 리움·호암미술관 8일 동시 재 개관'. 국민일보. 2021.9.27. https://news.kmib.co.kr/article/view.asp?arc id=0016305356

"이건희컬렉션 핵심" 삼성미술관 리움이 내달 8일 다시 열린다'. 한겨레. 2021.9. 24. https://www.hani.co.kr/arti/culture/music/1012656.html

@rxgi39. 트위터. 2021.12.12. https://twitter.com/rxgi39/status/14699807 02347513866

@coolishdong. 인스타그램. 2021.10.16. https://www.instagram.com/p/CV EfTCtPVEi

245 '을지로입구 99번 출구로 오세요'. 조선일보. 2021.10.6. https://www.chosun. com/culture-life/archi-design/2021/10/06/YQZADL6RMZBV3AYP65OF RPDBAU

@kjapplex2. 트위터. 2019.10.4. https://twitter.com/kjapplex2/status/1179 886883809005568

@listentothecity. 인스타그램. 2021.10.7. https://www.instagram.com/p/ CUsXQRdpRCY

@5pcnt. 트위터. 2022.6.25. https://twitter.com/5pcnt/status/154070633 3736939520

246 @HoLic69107962. 트위터. 2022.4.6. https://twitter.com/HoLic69107962 /status/1511528802597236739

247 '신개념 식물생활가전 'LG 틔운(LG tiiun)' 출시'. Live LG. 2021.10.14. https:// live.lge.co.kr/lg-tiiun

@joodannote. 트위터. 2021.10.14. https://twitter.com/joodannote/status/ 1448505652012204039

ki hoon lim(댓글). '진짜 산지직송ㅋㅋ 의외로 인기많은? LG 틔운 3개월 후기!'. 뻘 짓연구소(유튜브). 2022.3.18. https://www.youtube.com/watch?v=QEncr Wjy4Q4

@plant_balcorny. 트위터. 2021.10.14. https://twitter.com/plant_balcorny/ status/1448551681923244035

@DooooETC. 트위터. 2021.12.30. https://twitter.com/DooooETC/status/1 476525707157446656

@mm99529. 트위터. 2022.8.31. https://twitter.com/mm99529/status/1564938124244893696

248 '네이버웹툰 '웹툰 AI 페인터' 베타 서비스 출시'. 컨슈머치. 2021.10.27. https://www.consumuch.com/news/articleView.html?idxno=53345

""그림 못그려도 누구나 웹툰 작가된다"… 네이버 '웹툰 AI페인터' 출시'. 매일경제. 2021.10.20. https://www.mk.co.kr/news/home/view/2021/10/993693

@jareun_2. 트위터. 2021.10.21. https://twitter.com/jareun_2/status/1450861499057012736

@mygr22ntea. 트위터. 2021.10.20. https://twitter.com/mygr22ntea/status/1450830277471653896

@Dol_SH. 트위터. 2021.11.3. https://twitter.com/Dol_SH/status/1455560070486315010

249 '"페이스북, 메타로 회사이름 변경… ""이름만 바꾼 화장술일 뿐" 비판'. 동아일보. 2021.10.30. https://www.donga.com/news/Economy/article/all/20211030/109986400/1

'페이스북 사명 '메타'로 변경, 부정 이미지 탈피 시도'. 시사주간. 2021.10.29. http://www.sisaweekly.com/news/articleView.html?idxno=35429

@Master_Jung_. 트위터. 2021.11.13. https://twitter.com/Master_Jung_/status/1459300937252491265

@Inspirelife9. 트위터. 2021.10.29. https://twitter.com/Inspirelife9/status/1453931558226706439

@opticrom. 트위터. 2021.10.29. https://twitter.com/opticrom/status/1453978570628370438

250 @gwenzhir. 트위터. 2021.11.3. https://twitter.com/gwenzhir/status/1455854454540931078

@kchae. 트위터. 2021.12.14. https://twitter.com/kchae/status/1470756569310990336

251 @heteroH2O. 트위터. 2021.10.4. https://twitter.com/heteroH2O/status/1444990104158736387

@gojejegojeje. 트위터. 2020.12.29. https://twitter.com/gojejegojeje/status/1343746659025481733

'힙스터의 성지' 디뮤지엄, 서울숲 근처로 옮기는 까닭은…'. 동아일보. 2021.1.7. https://www.donga.com/news/article/all/20210107/104804707/1com/news/news_view.html?base_seq=MTgwNA

252 @hwistory_. 인스타그램. 2021.12.11. https://www.instagram.com/p/CXVzht0he09

@snyni. 인스타그램. 2021.12.12. https://www.instagram.com/p/CXYfy9JJfJ6

@Journeysaid. 트위터. 2021.11.29. https://twitter.com/Journeysaid/status/1465165702961119242

253 '국립중앙박물관 '사유의 방' 개관'. VMSPACE. 2021.11.23. https://vmspace.

com/news/news_view.html?base_seq=MTgwNA

@myoyongshi. 트위터. 2021.11.10. https://twitter.com/myoyongshi/status/1458383254378016773

@jeon.eunkyung. 인스타그램. 2021.12.29. https://www.instagram.com/p/CYDx3k8pl8P

@anwoongchul_official(댓글). 인스타그램. 2021.12.29. https://www.instagram.com/p/CYDx3k8pl8P

@usual_wright. 트위터. 2021.11.11. https://twitter.com/usual_wright/status/1458626963573129225

254 @studiosaworl. 인스타그램. 2021.12.13. https://www.instagram.com/p/CXZ8BXpFjeh

@hjduck52. 트위터. 2021.11.14. https://twitter.com/hjduck52/status/1459837972946173960

@noway_please. 트위터. 2021.12.23. https://twitter.com/noway_please/status/1473950439167381504

nave****(댓글). "서울 한복판 LED칩 140만개" 차도까지 난리난 '인생샷 명소". 중앙일보. 2021.12.25. https://www.joongang.co.kr/article/25035344

@wwiiiiiiww. 인스타그램. 2022.1.21. https://www.instagram.com/p/CY_T-B1KlbJ

255 "'어르신, 이제 ATM 공짜로 쉽게 사용하세요!!'시니어 맞춤 ATM 전국 확대 및 고령층ATM 수수료 면제'. 신한은행 공식 블로그(티스토리 블로그). 2022.1.11. https://shinhanblog.com/712

@jeonyH1219. 트위터. 2022.8.2. https://twitter.com/jeonyH1219/status/1554420341002289152

256 김지아. '크고 작은 브랜드들의 집합소, 'LCDC 서울' 성수동에 오픈'. 브리크. 2021.12.6. https://magazine.brique.co/brq-news/크고-작은-브랜드들의-집합소-lcdc-서울-성수동-오픈

@someones_tastes. 트위터. 2021.12.5. https://twitter.com/someones_tastes/status/1467405993021960193

'맘대로 되는 게 없어서'. Keep+ridin(네이버 블로그). 2022.2.8. https://blog.naver.com/saira/222642535901

@traveler_sy99. 인스타그램. 2022.2.17. https://www.instagram.com/p/CaEsSg-v1Xm

257 @ban.quet____. 인스타그램. 2022.1.4. https://www.instagram.com/p/CYTRtlWFFFt

@jii_sue. 인스타그램. 2022.1.6. https://www.instagram.com/p/CYXmBuSvOMc

@say__aloud. 트위터. 2021.12.19. https://twitter.com/say__aloud/status/1472241887151280130

258 '초고속 해외 퀵커머스 서비스 런칭'. Reveal 2021. 2021.12.9. https://event.coupangcorp.com/kr/sessions03.html

'Coupang Reveal 2021'. HYOSUNG(네이버 블로그). 2021.12.8. https://blog.
naver.com/melon940925/222590419219

'쿠팡, 테크 컨퍼런스 'Reveal 2021' 참가 접수 시작'. 씨이오데일리. 2021.11.26.
www.ceodaily.co.kr/news/articleView.html?idxno=24577

'Reveal 2021'. Reveal 2021(Behance). 2022.4.27. https://www.behance.
net/gallery/142544129/Reveal-2021

259 xwin****(댓글). '[단독] 밀레니엄힐튼서울호텔 40년 만에 '역사속으로''. 한국경제.
2021.5.24. https://n.news.naver.com/mnews/article/comment/015/000
4551109

"매각설" 힐튼 서울호텔, 노조 "노동자들 생존 무너져". 한겨레. 2021.6.3. https://
www.hani.co.kr/arti/society/society_general/997875.html

'힐튼호텔, 아직 현재진행형'. 건축신문. 2021.12.16. http://architecture-newspa
per.com/v27-c10-hilton

@myoyongshi. 트위터. 2021.6.8. https://twitter.com/myoyongshi/status/1
402224942477832195

박정현. '[콘크리트와 글로 빚은 20세기 한국 건축] (6)오늘 서울에서, 건축의 '아름
다움'으로 자본을 이길 수 있을까'. 경향신문. 2011.11.29. https://www.khan.co.
kr/culture/art-architecture/article/202111292117005

260 '[Oh! 크리에이터] #242 건축가 김종성 vol.1 힐튼이라는 의미'. 디자인프레스(네이
버 블로그). 2021.12.8. https://blog.naver.com/designpress2016/2225900
44870

고병기. '이지스가 밀레니엄 힐튼을 설계한 건축가 김종성을 모시려는 이유'. 서울프
라퍼티인사이트. 2021.12.12. https://seoulpi.co.kr/44255

'40살 남산 힐튼호텔… '철거냐 보존이냐' 기로에 서다'. 아시아경제. 2022.8.31. ht
tps://www.asiae.co.kr/article/2022083010241467761

261 '개인 정보 보호 강조하던 애플도 도입한 '디지털 유산'… 그 배경은?'. IT동아.
2021.12.21. https://it.donga.com/101540

'Apple ID의 유산 관리자를 추가하는 방법'. Apple. 2022.5.5. https://support.
apple.com/ko-kr/HT212360

Trust Kim(댓글). ''얘들아, 내가 죽으면 아이폰을 열어봐라''. 조선일보.
2021.12.16. https://www.chosun.com/economy/tech_it/2021/12/16/Z6L
AVZ2DSBEALE6G2OX6XAUOJE

262 @ssayyes. 트위터. 2021.12.14. https://twitter.com/ssayyes/status/14707
10231844147201

T-Park(댓글). '내가 죽으면 내 아이폰은 어떻게 되는거지?'. 고나고(유튜브).
2022.4.15. https://www.youtube.com/watch?v=QIIHu3x54PA

@wangjjangbuja. 트위터. 2021.7.16. https://twitter.com/wangjjangbuja/st
atus/1415948418854256641

@_pipinja. 트위터. 2021.12.16. https://twitter.com/_pipinja/status/1471315
157129531392

발행일 2022년 10월 28일

기획 및 편집 메다디자인연구실

 (오창섭, 최은별, 고민경, 이해미, 이호정, 전소원, 김나희)

에세이(keynote) 고민경, 김나희, 서민경, 양유진, 오창섭, 윤여울, 윤영,

 이호정, 채혜진, 최은별

디자인 이해미

 에이치비*프레스 (도서출판 어떤책)

 서울시 서대문구 성산로 253-4, 402호

 전화 02-333-1395 팩스 02-6442-1395

 hbpress.editor@gmail.com

 hbpress.kr

 ISBN 979-11-90314-20-6